공간을 스코어링하다: 안은미의 댄스 아카이브

공간을 스코어링하다

안은미의 댄스 아카이브

서동진
신지현
안은미
양효실
임근준
장영규
현시원

●●●●A

일러두기

1 3부에서 언급된 21개의 대표 작품에 대한 공연 사진에는
 캡션을 생략했다. 작품 연도는 모두 초연을 기준으로 한다.
2 3부의 대표 작품 21점 외에도 해당 시기에 초연한
 공연 사진을 캡션과 함께 배치했다.
3 안은미가 보관한 공연 영상 아카이브 중에서 21개의 대표
 작품에 대한 시퀀스 이미지를 캡처해 3부의 공연 사진과
 함께 수록했다.

목차

들어가며

현시원

『공간을 스코어링하다 – 안은미의 댄스 아카이브』는 30년 동안 다채로운 작업을 선보인 안은미의 예술 세계를 집중적으로 탐구한 연구 활동집으로, 안무가, 댄서, 교육자, 시각예술가, 영화와 대중문화 등 당대 예술 현장을 독보적인 근력과 빠른 속도로 누벼온 안은미의 30년 궤적을 조망한다.

　　이 책을 만들며 우리가 세운 원칙은 첫째, 안은미의 '작품'을 무대 중심에 놓고 말해보자는 것이었다. 안은미의 넘치는 에너지와 운동력으로 일궈낸 그의 활동 반경은 중요한 역사이며 생생한 현장임이 분명하다. 그러나 이 책에서는 안은미의 궤적을 가능하게 한 하나하나의 '작품'에 조명하고자 했다. 독립된 형식과 운명을 가진 개별 작품을 세밀하게 살펴봄으로써 안은미의 작업을 보았던 관객들, 지금의 독자들, 미래의 연구자들이 눈앞에 보이는 명징한 사실들에서 안은미의 거대한 세계를 증폭해 나갈 수 있으리라 판단했다. 우리가 선정한 21개의 대표 작품은 그래서 동일한 기준을 내세운 선별 행위가 핵심이 아니다. 중요한 것은 안은미가 몸으로 세운 이 이상적이고도 구체적인, 지금은 눈앞에서 상연되고 있지 않은 작품이 어떻게 존재하는가를 관찰하고 기록하는 것이었다. 1988년 소극장에서 선보인 〈종이계단〉, 뉴욕 소호 극장에서 공연한 〈별이 빛나는 밤에〉, 용이 움틀 거리는 〈안은미의 춘향〉, 할머니 청소년 아저씨 등의 '인류학적 춤'을 발견해낸 안은미의 무대를 어떻게 다시 볼 수 있을까? 1988년부터 30년 넘게 곳곳의 공간에서 솟아난 안은미의 궤적을 우리는 그의 '작업'이라는 소실점을 통해 다시 본다. 안은미의 춤을 개별 작품으로 조망하는 일은 각 무대가 발광했던 순간을 세밀하게 기억하는 안은미의 몸, 그와의 긴 대화를 통해 가능했다. 책은 말하자면 안은미의 목소리로 쓴 '인터뷰 아카이브'가 큰 역할을 한다. 인터뷰는 극장의 안무

와 몸, 검은 조명, 반짝이 의상, 무대 위의 소품들을 생생하게 기록해낸다. 동시에 개별 작품들은 서로 연관되며 특정 군을 이루기도 한다. 예술가 안은미의 변화하는 궤적에서 여성의 '붉은' 몸, 한국이라는 전통–미래가 펄펄 끓는 장소에서 살아가는 몸, 타자와의 협업을 드러내면서, 안은미라는 몸 자체가 어디를 어떻게 보고 있는지를 복합적으로 풀어내고 있다.

　　　작품을 중심으로 연구하는 이러한 원칙에 따라 두 번째 기준이 등장했다. 그것은 안은미의 여러 재료를 시각화하고 아카이빙하기, 나아가 컬렉션하는 방식에 대한 질문에서 나왔다. 책을 만들며 우리는 안은미가 활용한 구체적인 머티리얼(물질들)에 주목했다. 빨주노초파남보의 색깔로 구성된 〈무지개 다방〉의 컬러, 전통 음악의 활용과 비예술적 재료들을 포괄하는 안은미의 무대는 현대무용으로 장르화되지 않는 여러 재료의 괴이한 합주들로 구성된다. 우리는 이 책에서 안은미가 만든 1차 재료에 우선 집중했다. 〈빙빙〉을 현실화하기 위해 안은미가 펜으로 칸을 그려 만든 안무 노트(스코어링)나 무용수가 착의해보기 전에 종이로 예측해본 의상 스케치, 그가 물음표와 더불어 안무의 시작을 고민했던 메모들을 책 안에 배치했다. 안은미는 작업 초기부터 유독 사진 촬영과 동영상으로 기록하는 데 열성적이었다. 그가 책 작업을 위해 건네준 외장하드에는 〈메아리〉의 무사 공연을 위해 고사를 지내는 영상 등 공연 기록 영상이 빼곡했다. 〈메아리〉의 리플릿에 쓸 흑백 사진을 동료들과 함께 추렸던 사진들, 안은미와의 오랜 교감과 대화를 나눠온 박용구 옹이 쓴 원고, 장영규의 사운드 등이 가득했다. 우리는 이것이 안은미의 과거를 추종하거나 기억하기 위해서가 아니라 '미래'를 질문하고 새로 달려나가기 위한 물질적 증거가 될 수 있다고 보았다. 무용수들의 신체 사이즈, 천의 질감, 공연 무대와 관객에 대한 메모는 작품을 현실화하는 데 필요한 안은미의 온갖 재료들이다. 예술과 비예술을 넘나드는 이 소스들은 무대를 휘어잡는 안은미의 강력한 춤과 안은미컴퍼니 무용단의 동작을 뒷받침하는 안은미의 방법론이다. 이 재료들은 공연장에서 회차를 두고 상연되는 무용 공연의 순간성(휘발성)을 뛰어넘어 안은미의 큰 질문들과 여전

히 함께한다. 이러한 재료들은 러닝타임이 끝난 공연을 다시 살게 한다는 점에서 흥미롭다. 이는 여러 중첩된 시간들이자 "다수의 시간성을 탐색하는 것"[1]으로서, 우리가 지면 위에 세우고자 하는 안은미의 무용 박물관이다. (객석에 앉은 관객을 위해, 때로는 기록용 카메라를 위해, 비전공 참여자들을 위해 다채로이 존재했던) 안은미의 재료를 통해 독자들이 안은미의 춤을 둘러싼 시공간을 관람하는 나름의 시간축을 세워볼 수 있기를 기대했다.

세 번째 기준은 오랜 시간 동안 안은미의 세계를 함께 일구고 또 관찰한 연구자들의 각기 다른 시각이다. 임근준, 서동진, 양효실 세 명의 연구자는 각기 다른 입장과 시야에서 안은미의 30년 역사를 기록하고 의제화한다. 안은미를 만나 그가 명명한 '도망치는 미친년'의 깊은 세계를 독보적이고도 꼼꼼하게 살펴온 임근준은 그의 연대기 안에 깃든 안은미 작업의 총체적 조감도를 세워낸다. 안은미의 '인류학 시리즈'라는 주제를 좌우상하로 폭넓게 살펴보는 서동진은 안은미의 춤이 구체적으로는 한국 현실, 이를 넘어 보편적 커뮤니티의 세계 안에서 어떠한 인간의 몸과 대화해내는지 짚는다. 여성의 몸을 다루는 안은미 자신의 목소리를 살펴내는 양효실은 안은미의 춤 철학이 어떤 방식으로 자신의 생을 스스로 일궈왔는지 분석한다. 이 글들을 통해 안은미가 어떤 개인인지, 또 동시대 예술과 리얼리티의 어떤 얼굴들을 '대변'하는 특별한 존재인지를 가늠할 수 있을 것이다.

이제 책의 제목에 담긴 방향에 대해 논할 차례다. '공간을 스코어링하다'는 데이비드 조슬릿(David Joselit)의 글 「(시간에 대해) 표지하기, 스코어링 하기, 저장하기, 추측하기」에서 모티프를 얻었다.[2] 조슬릿이 이야기하는 대상은 물론 무용이나 퍼포먼스가 아니라 동시대 회화이며, 그는 온라인 이미지의 엄청난 집적에서 작가든 관객이

[1] 클레어 비숍, 『래디컬 뮤지엄 – 동시대 미술관에서 무엇이 '동시대적'인가?』, 구정연 김해주 우현정 윤지원 임경용 현시원 옮김, 현실문화연구, 2016, 37쪽.

[2] 김남시 외, 『평행한 세계를 껴안기: 수천 개의 작은 미래들로 본 예술의 조건』, 서울시립미술관 현실문화연구, 2018, 108~119쪽.

든 '경험을 작동시키는 포맷'의 한 방식으로 자신의 '부호/표시 만들기'를 통해 수행성을 실현하는 '스코어링'을 제안한다. 안은미의 작업에서 스코어링은 비단 시간을 조율하는 악보나 1960년대 이후 현대미술가들이 영향받은 시간술이 아니며, 무대라는 제한된 공간에서 특정한 '장면들'을 구성해내는 '공간'과 보다 강력하게 연동된다. 여러 논자들이 이미 언급한 안은미의 '트랜스포밍'은 안은미가 인터뷰에서 말하듯 너무 눈이 부셔서 눈앞을 볼 수 없는 밝음과 어둠, '감각으로 주장하기'와 연동된다. 안은미의 안무는 선형적이고 규율적인 시간보다는 불순물로 가득한 공간의 여러 층위를 몸과 형광빛 가득한 색채로 풀어낸다. 그에게 공간은 사각형의 무대이며, 1970년대 초 유년 시절부터 1990년대 말, 2010년대를 넘어온 대한민국, 그리고 어떤 구획도 명명도 무의미한 우주적 무중력 공간인 것이다. 아시아 현대무용가로서 서구의 신화/거장이 써놓은 역사에서 이탈하여 새로운 역사 '쓰기(choreography)'를 하는 안은미의 몸은 미래를 비추는 어떤 거울이 될 것인가. 일단 우리는 여기에 서서 안은미가 30년 동안 '안은미 춤'으로 명명한 움직임들이 쌓여 있는 아카이브로 들어가보자.

1
에세이

은미은미안은미, 안은미안은미안은미은미

임근준

[-1] 도망치는 미친년

낯익은 자세로 들어찬 집들이 만드는 낯설고 좁은 골목길을 홀로 걷는다. 어디선가 이상한 음악이 들리고, 이내 모퉁이를 돌아서자, 웬 미친년 하나 나타나 웃고 서 있다. 한눈에 봐도 동자 귀신 들린 미친 여자다. 여자는 성대 없이 깔깔대더니 춤을 추기 시작한다. 춤을 추며 '네 이눔 따라오너라' 손짓한다. 야릇한 명령이다. 나는 주저한다. 인적 없는 곳에서 귀신에게 홀리면 죽는다던데. 하지만 나는 유혹을 뿌리치지 못한다.

춤을 추어대는 저 미친년의 얼굴은 미륵보살 같기도 했다가, 무작정 상경했다가 서울서 험한 꼴 보고 넋을 놓아버린 미친년 같기도 했다가, 영 종잡을 수 없다. 아니, 식모살이 그만두고 공장에 다니다 골병이 들었다는, 눈물 흘리며 집 떠나간 내 어릴 적 유모 같기도 하다. 나는 그만 미친년의 춤을 멈추게 하고 얼굴을 확인하고 싶어진다. '저이가 정말 유모일까?'

내가 주저하는 발걸음을 내디디며 다가서자, 저년, 춤을 추며 달리는 것인지, 달리며 춤을 추는 것인지, 신기하게 빨리도 멀어진다. 나도 홀린 듯 쫓아 발걸음을 재촉한다. 아니, 냅다 뛰어도 본다. 이어 오른손을 내뻗어보기도 한다. 그러나 결코, 따라잡을 수 없는 미친년의 빨간 드레스. 이 골목길은, 내가 달리는 동안, 스크린에 둘러싸인 거대한 러닝머신이라도 되어버린 것인지, 아무리 힘써 달려보아도 코앞의 저년은 결코 손에 닿질 않는다. '아, 씨발 대체 저년은 누구란 말이냐.'

얼마를 뛰었을까, 쫓다 지쳐 걸음을 멈추고 숨을 고르는데, 미친년 내 가까이 다가와 내가 마치 뵈지도 않는다는 듯 표변하여 정색을 하고 춤을 춘다. 그 몸짓은 기록영화에서나 보았던 이사도라 덩컨(Isadora Duncan) 같다가도 또 갑자기 가짜 전통을 대량 생산했던 최승희 같기도 하다. 내가 배구자를 잠시 떠올리자, 저년이 독심술이라도 배웠는지 검지를 까닥까닥 메트로놈마냥 흔들며 의미심장한 미소를 지어 보인다.

아름다운 걸음걸이와 몸을 버티고 서는 발의 모양새는 영락없이 이매방 같은데, 또 척추를 놀리는 꼴을 보아하니 이건 윌리엄 포사이스(William Forsythe) 같질 않은가. 다시 까닥대는 검지.

미친년, 갑자기 무서운 속도로 내달리며 춤을 추는데, 나는 이러다 놓치면 어쩌나 싶어 두려움도 잊고 힘을 내어 쫓아간다. 갑자기 용을 써서 그랬을까, 눈앞이 아른거리고 머리가 어지럽다. 환영의 환영일까, 나는 1987년, 길거리에서 마주쳤던 이애주의 광기를 본다. 무대에서의 이애주 말고, 바로 그 신들렸던 거리의 이애주 말이다. '아뿔싸, 저년이 스크린이로구나' 나는 뒤늦게 깨닫는다. 계속해서 이어지는 골목길은 죄다 가짜로구나. 돌아서면 골목은 사라지고, 새로 내디딜 골목은 저년이 춤을 추어 지어내는 것이로구나. '저년은 귀신이다...' 하고 생각하는 순간, 미친년 냅다 인사를 하고 사라진다. 나는 박수를 치고 앉았다. 여기저기서 박수 소리가 들린다. 집단최면이던 것이다.

[0] 생

1963년 10월 13일 오후 1시경 대한민국의 남쪽 도시 영주에서 안은미가 태어났다. (주민등록상으론 1964년생이다.)

[1] 색

안은미: 어릴 적 춤이라는 건 잘 몰랐다. 내가 어렸을 적에 우리 집에는 텔레비전도 없었고, 딱히 문화예술을 접할 기회가 많지 않았다. 그런데 1970년이었나, 동네에서 놀다가 보니까 길 건너에 이상한 언니들이 서 있었다. 지금 생각해보면, 전통 의복에 화관과 족두리를 쓴 차림이었던 것 같다. 지금도 색색의 구슬이 기억난다. 당시엔 도시가 전부 회색이었는데, 그리 춤추는 사람들만 색색의 옷을 입고 있어서 대비가 강렬했다. 내게 춤은 그렇게 동작이 아닌 색으로 각인됐다. 당시에 그 언니들을 쫓아가서 뭐 하는 거냐고 물어봤더니, '한국 무용'이라고 얘기해 줬고, 그길로 엄마에게 한국 무용이

1

2

3

4

임근준

하고 싶다고 말은 했지만, 엄마가 흔쾌히 무용을 배우라고 밀어주시지는 않았기 때문에, 바로 시작은 못했다. 아무튼, 나는 색깔 때문에 춤을 시작했던 것 같다.

[2] 첫 경험

안: 춤을 배우고 싶어서 조르고 졸라도 학원에 안 보내줘서, 한동안 혼자 춤을 추고 놀았다. 하도 조르니까, 결국 엄마가 초등학교 5학년 때, 정식으로 배워보라고 학원비를 내주셨다. 8개월 정도 배웠던 것으로 기억한다. 짧은 기간이었지만, 세 번 콩쿠르에 나가서 상도 탔고. 그 다음엔 엄마가 국어, 영어, 수학을 공부해야 한다고 해서, 무용학원은 그만 다니게 됐다. 하지만, 어쨌든 원은 풀었으니까, 이후 나름 열심히 공부해서 중학교에 진학했다.

[3.1] 국민학교 5학년생의 살풀이

안: 국민학교 5학년 때 살풀이로 최우수상을 받았다. 처음에 금상을 탈 적엔, 나만 상을 받는 줄 알았더니, 보니까 한 40명이 줄줄이 서 있더라. (웃음) 돈 내고 참가하면 다 줬던 것 같다. 마지막으로 나갔을 때, 그러니까 세 번쯤 나가니까 최우수상을 주더라. (사진을 가리키며) 그래도, 남다르지 않나, 포스가?

[3.2] 남다른 밸런스 감각

임근준: 살풀이를 추는 어린이 안은미를 보면, 어른 안은미에게서 나타나는 특징이 이미 자리 잡고 있음을 알 수 있다. 어른 안은미의 특징 가운데 하나는, 단전에 힘을 넣고 호흡을 조절해가며 중심을 유지하는 특유의 밸런스 감각인데, 저 어린이는 이미 그걸 구사하고 있다. 거의 자동으로 단전에 힘을 넣고 강한 하체 힘으로 춤추는 모습이 퍽 인상적이다.

[4] 중학교 시절 잠깐 배운 발레

안: 진명여중을 다녔는데, 거긴 발레

1. 백일 사진, 1964. 사진: 안은미 보관 사진
2. 리어카 사진관에서 4살 무렵, 1966. 사진: 안은미 보관 사진
3. 창경원 사생대회에서 어머니와 함께, 1970.
 사진: 안은미 보관 사진
4. 어머니와 남동생과 함께 남산 방문 기념으로, 1971.
 사진: 안은미 보관 사진

선생님이 있었다. 발레를 배워보니, 이건 나와 맞지 않는다는 느낌이었다. 그때도 깨달았다, 이건 아니다. 그래도 열심히 하긴 했지만, 공부에 치중하라는 부모님 말씀에, 결국 그냥 혼자 놀게 됐다. 하지만, 무용반 활동을 통해 이사도라 덩컨과 같은 서구 현대무용에 관해 알게 됐고, 컨템퍼러리의 세계가 존재한다는 사실도 처음 깨닫게 됐다.

[5] 입시 무용

안: 입시를 위한 무용 교습은 전미숙 선생님(현 한국예술종합학교 무용원 교수)께 받았다. 내가 첫 번째 입시 제자였다.

[6] 첫 듀엣 습작, 〈월광 소나타〉(1982)

안: 이화여자대학교 1학년 2학기, 〈월광 소나타〉라는 2인무를, 지금은 춤 비평가가 된 이지현 씨와 함께 만들었다.

[7] 이대 앞의 '미친년'

안: 학창 시절부터 좀 유명했다. 워낙 미모도 뛰어나고. (웃음) 내가 키가 165센티미터인데, 그 당시엔 그 키가 큰 키였다. 게다가 팔다리 길이가, 시대를 앞서서, 비례가 괜찮았다, 얼굴도 작고. 무용수를 할 수 있는 조건을 봤을 때, 객관적으로 괜찮았다. 그런데 머리를 기르고 있으면, 외양이 음전해서 정상인 것 같은데, 하는 짓은 좀 이상했으니까 소문이 났던 모양이다. 이대 앞이 예전에는 요즘의 강남처럼 특별한 곳이기도 했고, 아무튼 학교 근처 거리를 걸어 다니자면, 쳐다보고 손가락질하는 사람이 많았다. '저기 미친년 지나간다'고들 했다. 근데 난 그런 소리가 왜 그렇게 기분이 좋던지.
임: 대학 시절은 어땠나?
안: 대학교 다닐 때부터 대학 가면, 거기 이상한 사람이 많을 줄 알았다. 사실 대학에 안 가면 MBC 무용단엘 가려고 했더랬다. 왠지 거긴 자유로운 사람이 많을 듯싶었다. 어렸을 적 판탈롱 바지에

| 5 | 6 | 7 | 8 |

임근준

대한 판타지가 있었다. 하지만 대학을 가면 더 이상한 사람이 많을 것 같아서 대학을 갔는데, 생각보다 이상한 사람은 많지가 않았다. 그래서 거기서도 주로 혼자 놀았던 기억이 있다.

임: 그런데 학부를 마치고 바로 대학원에 진학하지 않았던 모양이다.

안: 한 학기 쉬었다, 떨어져서.

임: 왜 떨어졌을까?

안: 모르겠다. 2학기 때 가야지, 그랬다.

[8.1] 〈사막에서 온 편지〉(1985)

안: 전국대학무용경연대회에서 문예진흥원장상을 탔다. 엄격히 따지면, 3등상이었다. 청주에서 열린 대회였고, 1등에 걸린 상금이 컸다. 상금이 탐이 나서 나갔는데, 열두 명이 군무를 한 작업이 1등을 했고, 나는 독무 작업이었다. 사막에서 편지가 와서 나를 다른 곳으로 데려갔으면 좋겠다는 염원을 춤으로 풀어냈다. 그래서 저 때 처음으로 콩쿠르에서 소품을 썼었던 것 같다.

친구한테 신문 던지라고 시키고. 신문이 날아오면 그걸 가리키면서 "사건이 났어" "사막에서 온 편지야!" 이러면서, 뻥을 쳤던 기억이 난다.

[8.2] 소도구를 즐겨 사용하는 이유

안: 소도구를 잘 사용하는 것은 천성인 듯하기도 하고, 어릴 적 경험 탓이기도 한 것 같다. 어려서 혼자 놀다 보면 심심하니까, 주변의 물건이나 물질과 대화하는 법을 터득하게 됐다고나 할까. 당시 기억을 되살려보면, 엄마 옷, 아빠 옷, 죄다 방마다 걸어놓고 캐릭터 놀이를 했었다. 혼자서 내리 7시간 정도를 그런 식으로 놀았던 적도 있고. 그때는 친구들이 나와 함께 놀다가도, 지구력이랄까 체력이랄까, 힘에 부치고 지치니까 다들 일찍 집에 갔다. 혼자서도 열심히 놀아야 하니까, 벽돌하고 대화하고, 옆에 있는 나무하고도 대화하고, 그렇게 해서 인간이 아닌 어떤 사물들과 대화하는 습관이 들었던 게 아닐까 한다.

5. 처음으로 동아일보사의 콩쿨 참가한 날, 1974.
 사진: 안은미 보관 사진
6. 무용경연대회에서 화관무를 쓰고 취한 포즈, 1974.
 사진: 안은미 보관 사진
7. 국민학교 5학년 때 처음으로 동아일보사의 콩쿨에서
 우수상을 탄 날, 1974. 사진: 안은미 보관 사진
8. 가족들과 북한산성으로 물놀이 간 날, 1975.
 사진: 안은미 보관 사진

[9] 신인상 수상작, 〈씨알〉(1986)

안: 1986년 3월, 한국현대무용 협회에서 주최한 제3회 신인발표회에서 〈씨알〉을 발표해 신인상을 탔다. 대학을 갓 졸업한 신인들에게 경쟁을 붙여놓고, 그 가운데에서 딱 한 명만 뽑아서 상을 주는 시상 제도였다. 그러니까 유일한 상이 신인상. (비고: 상금은 없었다.)

임: 당시 등장한 또 다른 문제적 신인 가운데 한 명이 홍승엽이었다.

[10] 1986년 10월의 〈한두레〉 출연, 아시안게임 기념 문화예술축전 / 제8회 무용제

임: 〈한두레〉는 육완순의 작품으로, 두레 사상을 바탕으로 세계의 공존과 화합을 이야기했다. 다소 민족주의적인 색채의 작업인 셈인데, 기록 영상의 3부를 보면 안은미의 솔로 파트가 있더라.

안: 아시안게임 축하 공연의 성격을 띠었는데, 나도 공연 이후 처음 봤다. 처음 프로페셔널 무용단원으로 월급 받으며

일했던 것으로 기억한다.

[11.1] 1986~1992년 '안은미 무용원 풀이'

안: 이름은 무용학원 같지만 스튜디오였다. '꼭 작업실이 필요하다. 나는 매일 춤을 춰야 한다'는 착각이 있어서 연습실을 하나 냈고, 빌려 달라는 사람한테 빌려주기도 했다. 사실 무용 연습은 별로 안 하고 술을 많이 마셨다. 집에 들어가기 싫었던 시절이라서. (비고: 1991년도의 〈도둑비행〉 연습 장면이 개인 연습실에서 촬영한 것이다.)

[11.2] 지도자로서의 자질 발현

임: 대학원 시절(1987년 9월~1989년 8월)부터 학생을 가르친 것으로 안다. 서울예고 무용경연대회에서 〈새〉(1988)라는 작업으로 지도자상을 탄 기록이 있다. 당시 가르친 학생은 지금 현역 무용수인가?

안: 당시 중학생이었는데, 현재

9

10

11

12

임근준

무용가로 활동하진 않지만 잘 지내고
있는 것 같다.

[12] 〈해바라기 연가 1〉(1987)

안: 제4회 신인발표회에 찬조 출연
기회가 있어서 발표한 작업이었다.

[13.1] 1988년 2월 27~29일, 〈종이
계단〉, 제1회 안은미 개인 발표회,
문예회관(현 아르코예술극장) 소극장

임: 제1회 안은미 개인 발표회였으니,
안무가로서 본격적으로 출사표를
던진 셈이었다. 당시 신문 기사를 보면,
"아무런 목적의식 없이 하루하루를
살아가는 인간의 실체를 묘사하는
작업"으로 소개됐다. 신인의 신작
발표임에도 상당히 많은 기사를 찾을
수 있다.

[13.2] 일찌감치 대중과의 교감을 추구

안: 대학 시절에도 '현대'자가 붙으면
어렵고 심각해지는 게 싫었다. 그래서
신문이나 홍보물을 배포할 때도, 언제나
사람들에게 어필할 수 있는 최선의
사진을 제공하려고 애썼다. 그리고 한두
장이 아니라 여러 장을 돌렸다. 그 덕분에
신인이지만, 비교적 많이 보도가 됐던 게
아닐까 싶다.

[14] 1989년 5월, 〈꿈결에도
끊이지 않는 그 어두운...〉,
한국컨템퍼러리무용단 정기발표회,
문예회관 대극장

안: 학부 졸업 이후 1992년까지
한국컨템퍼러리무용단, 한국현대
무용단에서 단원으로 춤을 췄다.
전자는 최초의 이대 동문 무용단이었고,
후자는 그 다음에 생긴 프로페셔널
무용단이었다. 〈꿈결에도 끊이지 않는
그 어두운...〉은 한국컨템퍼러리
무용단에서 안무한 작업이었다.
1990년엔 한국컨템퍼러리무용단의
〈만남〉으로 서울무용제에서
연기상(연기무용수상)을 탔다.

9. 무용경연대회에서 살풀이 하는 모습, 1975.
 사진: 안은미 보관 사진
10. 진명여자중학교 1학년 응원부 시절, 1976.
 사진: 안은미 보관 사진
11. 서오릉에서 진명여자중학교 3학년 소풍 장기자랑하는
 장면, 1978. 사진: 안은미 보관 사진
12. 이화여자대학교 1학년 재학 시절 정문 앞에서, 1982.
 사진: 안은미 보관 사진

임: 사진에서 맨 꼭대기에 있는 무용수가?

안: 그렇다. 나다.

[15] 1989년 9월, 〈메아리〉, 제2회 안은미 개인 발표회, 국립극장 소극장

임: 〈메아리〉는 연습 장면의 기록 영상이 있다. [그걸] 보면, 어떤 면으론, 현대적 '병신춤'이더라. 동원된 무용단원의 수가 상당하고. 신문 기사를 보면, "〈메아리〉는 자기 존재에 대한 물음을 강하게 제시한 작품"으로 소개됐던데.

안: 당시에는 사람이 왜 사는가, 사람들이 사는 방식에 대해서 의문을 제기하는 작업에 약간 필이 꽂혀 있었던 듯하다. 어릴 때부터 주위를 둘러보면, 그런 의문이 들곤 했다. 그리고 그 친구들은 무용단원이 아니다. 당시에 이상한 목표를 하나 세웠다, 최다 출연자를 무대에 세워야겠다는. 돈도 없으면서. 그래서 당시 내가 가르치던

예고 학생들하고 브레이크 댄스를 추는 로봇 댄스 그룹을 초청해서, 벽 타는 연기를 해달라고 부탁했다. 그래서 다들 벽을 계속 타고 오르는 춤을 추고 있는 것. 다 고등학생들이었다. 나 때문에 다들 고생 많이 했다.

임: 당시 평단이나 관객의 반응은 어땠나?

안: 〈종이 계단〉의 반응은 굉장히 좋았다. 무용계에서 '꽝' 하고 터져서, 그해의 '소극장 베스트 5'에도 뽑히고 그랬었는데, 〈메아리〉는 별로 반응이 안 좋았다. 아름다운 현대무용을 해야 되는데, 내가 막 한 시간 내내 이상한 짓을 벌였고 (...). 적응이 잘 안 되니까, 다들 무용하지 말라, 이게 무슨 현대무용이냐 이러면서, 좀 질타를 많이 받았다.

[16] 1988년 서울올림픽 개막식의 매스게임 지도자

임: 대학원 재학 시절에 돈을 벌어야 되니까 대우 합창단의 안무가로 일하기도

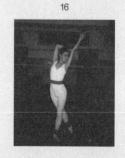

13 14 15 16

임근준

했었고, 또 서울올림픽을 앞두고 개막식의 매스게임 지도자로 일했던 게 경력 가운데서 눈에 띈다. 당시 벌써 한 차례 머리를 밀었다. 이후 다시 머리를 길렀다가 미국 뉴욕으로 유학 가서 다시 민머리를 택하게 되려는데, 어떤 계기가 있었나?

안: 당시 작품 때문에 머리를 밀었다. 일 년 동안 약 오백 명의 남자 고등학생을 가르쳤는데, 내가 몽둥이 들고 빨간 장갑을 끼고 다니니까, 다들 여군으로 알았다.

[17] 1991년 9월, 제1회 MBC 창작무용경연대회 우수상 수상작, 〈도둑비행〉

임: 무용 대회 출품작인데도 타악기 연주자 김대환과 협업했다.
안: 미술가 최정화와도 협업했다.
임: 기록 영상을 보면 미술가 최정화가 당시 최고의 스타 사진가였던 김중만을 무대 뒤로 데려온 모습이 나온다. 그리고 작업을 보면, 김대환이

양손에 북채를 여러 개 쥐고 라이브로 즉흥 연주를 하고 있고, 안은미는 온 몸을 빨갛게 칠하고 역시 거의 즉흥에 가까워 뵈는 기세의 춤을 추고 있다. 한 발짝 떨어진 시각으로 분석해보면, 마사 그레이엄(Martha Graham)을 한국식 막가파의 문법으로 재해석한 모습 같기도 하다. 마사 그레이엄 테크닉은 그의 제자 머스 커닝햄(Merce Cunningham), 폴 테일러(Paul Taylor) 등에게 지대한 영향을 미쳤고, 다시 그 아랫세대에게 대물림됐다.

한데 청년 안은미의 춤사위를 보면 마사 그레이엄과 다른 점이 뵌다. 호흡을 더 중시하는 것. 소위 단전에 힘을 넣고 빼고, 숨을 쉬거나 쉬지 않는 등 에너지의 흐름을 조절하는 오늘의 모습이, 즉 음악과 동작과 서사와 호흡을 각각의 레이어로 사고하며 조응시키기도 하고 부조응시키기도 하는 수법의 기초형이 이미 당시에 나타난다. 특히 독무를 추는 안은미는, 객석으로부터 기를 모아야 할 때, 아예 숨을 쉬지 않곤 하는데, 관객들은 잘 모르는 경우가 많다. 복식

13. 육완순 〈지저스 크라이스트 슈퍼스타〉 공연 분장실에서, 1982. 사진: 안은미 보관 사진
14. 이화여대 1학년 연습실에서, 1982. 사진: 안은미 보관 사진
15. 모스크바 거리에서 캐리커처, 1982. 사진: 안은미 보관 사진
16. 이화여자대학교 무용실에서 월례회 첫 번째 2인무 〈회색빛 소묘〉 장면, 1983. 사진: 안은미 보관 사진

호흡으로 숨을 들여 마시고 횡경막에 힘을 준 다음, 벨팅 창법으로 노래하는 가수처럼 아랫배를 지지체로 쓰다가 확 힘을 푸는 등, 눈에 잘 드러나지 않는 신체의 긴장감을 이용하는 데 능하다.

안: 잠수부 같은 거다.

임: 당시 1등은 현재 서울종합예술실용학교 무용예술학부 교수인 이윤경이 차지했다.

안: 당시 상금이 천만 원이어서 미국 유학비에 보태려고 나갔는데, 2등을 했다. 현재 대구에서 활동하는 최두혁 안무가와 함께.

[18] 1992년 5월, 신세대 공간 '스페이스 오존'에서의 〈아릴랄 알라리요〉

임: 1987~1988년부터 안은미, 최정화, 이불 등 신세대 예술가들이 두각을 나타냈다. 포스트-올림픽의 시공을 창출해내 가는 것이 특징이었다. 새로운 시대가 형성되려면 새로운 활동을 포괄하는 새로운 장소가 필수인데, 당시에 새로운 장소와 프로그램을 제시한 주역은 최정화였다. 그가 디자인한 공간은 망하는 것으로 유명했지만, '스페이스 오존'이나 '살바'는 달랐다. 〈아릴랄 알라리요〉는 1992년 3월 26일부터 4월 3일까지 호암아트홀에서 열렸던 제8회 한국무용제전에 출품됐던 작업이다. (비고: 1992년은 '춤의 해'였기에 행사 규모가 상당했다.) 당시 기사는 안은미의 작업을 "문화·도덕·정서적 방향 상실의 사회 집단을 고발한다"고 소개했다. 한데 같은 해 5월, '스페이스 오존'에서 공연한 〈아릴랄 알라리요〉는 무대 밖의 공연이라는 점에서 또 의미가 달랐다. 그런데 저 족두리 아래의 풍성한 머리는 본인 것이었나?

안: 가발.

임: 공연 영상을 보면, 드디어 '막가파'의 느낌이 두드러지기 시작한다. 이게 그 당시에는 완전히 새로운 것이었다. 한국에선 시각예술가건 무용예술가건 그 누구도 개발 독재 시대에 창출된 버내큘러 문법을 갖고

17

18

19
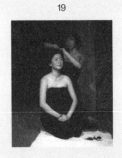

20

임근준

창작하는 경우가 없었다. 대중문화나 하위문화를 전유한다는 방법론상의 인식은 불명확했어도, 안은미·최정화 세대는 저개발 시대의 문화적 요소를 노스탤지어의 시선으로 미화하는 일 없이 생생하게 있는 그대로 활용하며 새로운 길을 개척했다. '스페이스 오존'의 손님들도 보면, 처음으로 맥주를 병째 마시며 '쿨함'을 연출하고 있지만, 사실 안은미라는 존재를 불편해하는 이들이 적지 않다는 걸 알 수 있다.

안: 춤을 추고 있어도 완전히 싫어하는 사람들의 기운은 다 감지할 수 있다. 하지만 내 알 바 아니니, 신경을 안 썼고.

임: 싸늘한 테이블에 굳이 가서 인사도 한다.

안: 그렇다.

임: 호암아트홀에서 공연한 버전에선 무대 배경 막으로 거대한 태극기를 제시했다. 다큐멘터리에 가까운 당시의 시대 개괄 영상을 보면, 전통과 현대가 교차하는 길거리의 모습, 일본의 광고를 그대로 번안한 한국 코카콜라의 광고, 고

박정희 대통령, 삼성 등등이 몽타주 된다. 그리고 무용가의 의상은 당시 서구에서 유행하던 포스트모던 양식을 라인 테이프로 얼기설기 의태한 모습이었다.

안: 또 다른 버전의 '병신춤.'

임: 거대한 태극기로 상징되는 한국 사회의 여러 모순과 힘, 그리고 그에 맞서는 오체투지의 '병신춤.' 최정화 작가도 안은미 이야기가 나오면 꼭 걸작으로 꼽는 게 〈아릴랄 알라리요〉다.

안: 세트는 최정화 본인이 했으니까. 자기가 하면 다 중요한 거고.

임: 연습 장면을 보면 후기에 등장하는 언캐니한 신체 변형의 시도가 이미 다 나타나고 있다.

안: 잠재의식에 축적된 뭔가가 있는 것 같다. 당시에 내가 현대무용을 다 망친다고 욕하는 이들이 많았다. 하지만 현대무용을 망칠 정도라면 나는 위대한 사람이란 걸 깨달았다.

임: 이후 최정화와의 협업은 없었다.

안: 공연 때 비디오카메라로 촬영하는 최정화에게 내가 막 찍지 말라고 소리를 질렀는데, 그게 다 각본에 의한

17. 이화여자대학교 무용실 2학년 월례회의 2인무 (월광), 1983.
 사진: 안은미 보관 사진
18. 이화여자대학교 무용실 3학년 월례회 군무 장면, 1984.
 사진: 안은미 보관 사진
19. 공간사랑에서 방희선 안무 (비상) 출연 중 머리를 미는 장면,
 1984. 사진: 안은미 보관 사진
20. 아버지, 어머니와 함께 찍은 이화여자대학교 졸업사진, 1985.
 사진: 안은미 보관 사진

공연이라고 생각한 사람이 많았다. 공연 전에 찍지 말라고 분명히 말했는데 찍으니까, 나는 정말로 찍지 말라고 소리를 질렀고.

임: 아무튼 이 작업은 걸작이다.

안: 내가 만들었지만 잘 만든 것 같다.

임: 당시를 회고한다면?

안: 그냥 춤추며 열심히 놀았다. 나는 잘 놀아야 된다고 생각한다. 작업이라고 생각 안 하고 끊임없이 노는, 노는 여자였으면 좋겠다. 직업도 없이 잘 노는, 24시간 풀가동해서 잘 노는 여자. 그리고 어디든 가서 노는 안은미를 보여드리고 싶고. 아무튼 여건은 여의치 않았어도 늘 미술 하는 친구들, 작업하는 친구들하고 놀고 있었고, 한 새벽 네 시까지 놀다가 잠시 씻고 일하러 갔다가 다시 놀았던 기억이 난다. 돈 버는 시간 잠시 빼고 끊임없이 놀았던, 아주 신선했던 시절. 미술 하는 최정화, 이불, 이수경 만나서 배우며 놀았고, 또 '입봉'하기 전의 젊은 영화감독들도 함께 어울렸고. 그런 새로운 사람들을 만나는 게 너무 신기하고 좋았다. 서로 잘난 척 안 하는 척하면서도, 또 눈에 안 띄게 유치한 기 싸움을 하고.

임: 1992년 7월엔 '스페이스 오존'에서 최정화의 기획으로 《나까무라와 무라까미》전이 열리기도 했다. 지금 도쿄예술대학 교수가 된 나카무라 마사토(中村政人)와 수퍼플랫의 창시자 무라카미 다카시(村上隆)의 2인전이었다. 그러니 당시 스페이스 오존은 한국의 문화예술계에서 유별난 소중심이었던 셈이었다. 이후 한국문화예술계의 지형은 1993년 문민정부의 출범과 함께 급변한다. 김영삼 정부의 '세계화' 구호 아래, 전 지구화의 흐름에 부합하는 여러 조치들이 취해졌고, 1995년의 분수령을 거쳐서 1997년 외환위기의 파국까지 내달리게 된다. 하지만 안은미는 1992년 가을 학기에 NYU, 즉 뉴욕대학교 대학원에 입학하며 한국 땅을 떴다.

21

22

23

24

임근준

[19.1] 전 지구화 시대의 뉴욕
생활 혹은 "이대 나온 여자가
뉴욕대까지?"

임: 1992년 하반기부터 2000년까지
뉴욕에서 활동했다. '이대 나온 여자가
뉴욕대까지 나왔다'고 말하면서 안은미를
보면, 다소 생경하게 느껴지기도 한다.
가방끈이 그리 길다니.

안: 부모님은 내가 대학원을 두
곳이나 다닐 줄은 상상도 못했다.

임: 미국도 1992년 하반기의
대선 레이스를 통해 새로운 나라로
거듭났으니, 결정적인 변곡점에 놓였던
뉴욕을 경험한 셈이다. 11월 3일의
선거에서 빌 클린턴과 앨 고어가
승리하면서, 재야의 진보 논리였던
다문화주의가 통치 이념으로 포섭되기
시작했고, 소위 선진 금융을 바탕으로
한 신자유주의가 대두했다. 1996년
대선을 앞두고 빌 클린턴과 앨 고어는
정보고속도로를 제시·구축하고,
1997년경 자본 거래의 디지털화를
완성함으로써 전 지구화의 경쟁에
불길한 가속을 붙였다. 하지만 뉴욕의
무용계는 분위기가 엉망이기도 했다.

조지 발란신(George Balanchine),
마사 그레이엄, 링컨 커스틴(Lincoln
kirstein) 같은 개척자 세대는 이미
세상을 떴거나 활동이 불가한 노화
상태였고, 또 수많은 인재들이
에이즈로 투병하거나 요절하고
있었다. 촉망받던 중국계 발레 안무가
고추산(Goh Choo San)은 1987년에,
전설적 발레리노/안무가 루돌프
누레예프(Rudolf Nureyev)와 폴 테일러
무용단의 스타 무용수 크리스토퍼
길리스(Christopher Gillis)는 1993년에
에이즈 합병증으로 일찍 세상을 떴다.

1962~1964년 시기 현대무용의
판도를 바꾼 저드슨댄스시어터의
무용가들, 즉 이본 레이너(Yvonne
Rainer), 트리샤 브라운(Trisha Brown),
루신다 차일즈(Lucinda Childs) 등도
이미 1990년대 초반엔 전성기로부터
한참 멀어진 상태였다. 1960~1970년대를
풍미했던 라마마 실험극장 클럽(La
MaMa Experimental Theatre

21. 공간사랑에서의 박용구 『흙비』 출판기념일, 1985.
 사진: 안은미 보관 사진
22. 신사동의 안은미 연습실 '풀이' 오프닝 날 모습, 1986.
 사진: 안은미 보관 사진
23. 홍콩 예술대학교 축제 연습실에서, 1987.
 사진: 안은미 보관 사진
24. 서울 댄스 워크숍 ADF, 1987. 사진: 안은미 보관 사진

Club)의 명성도, 1990년대 초반의 시점엔 어렴풋한 풍문으로 느껴질 따름이었다.

미국인 안무가 윌리엄 포사이스는 1990년대 초중반까지도 문제작을 발표했지만 독일의 프랑크푸르트발레단을 통해서였고, 1991년의 소비에트 붕괴 이후 탈냉전기를 맞은 유럽의 시공에서 명성과 위엄을 유지한 실험적 안무가는 피나 바우슈(Pina Bausch) 정도였다.

사실 1990년대 후반 전 지구화 시대의 통합 유럽의 시공을 배경으로 한스티에스 레만(Hans-Thies Lehmann)이 포스트드라마틱 시어터(Postdramatic Theatre)를 제안할 때까지 1990년대의 구미 현대무용계는 방향 상실 상태나 다름없었다.

안: 내가 뉴욕에 도착했을 때 이미 현대무용계는 망해 있었다. 내가 도착하기도 전에 망하다니. 소위 '유학을 가서 뭘 배워 오겠다'는 식의 생각은 없었다. 그냥 한국에서 계속해도 잘할 자신은 있었다. '보다 크고 높고 뜨거운 세계'에 대한 갈증이 있었고, 결국 "보다 강한 것들이 충돌하는 장"으로 뉴욕을 택했다. 잘하는 사람들이 왜 잘하나, 어떻게 잘하나 꼭 직접 보고 싶었다.

임: 뉴욕에서 머리는 잠시 다시 기르기도 했던데?

안: 맨해튼에 가서 내가 머리를 길러서 태극기 꽂고 다니면서 퍼포먼스를 해야지 하는 생각이었는데, 머리털이 있으니까 거추장스럽고 춤이 안 나오는 부작용이... 그래서 다시 확 밀었다. 뉴욕 학교 동급생들도 머리가 없는 게 낫다고들 하는데, '얘들아, 그건 나도 알아.' 그래서 이후론 쭈욱 이 머리다.

임: 뉴욕 시절의 안은미를 목격한 무용가 출신의 기획자 김성희의 회고에 따르면, 늘 거울을 보고 뭔가를 하고 있었다고 (...). 그는 자신도 어려서부터 무용을 해왔지만, 안은미처럼 저렇게까지 늘 뭔가를 토해내는 생명력은 가질 수 없겠다 싶어서 춤과 창작을 그만두고 기획자의 길을 걷게 됐다고 증언한 바 있다.

안: '자뻑'이다. 근데 그 '자뻑'에서 깨고 나면 어쩌면 이 길을 못 갈 것 같다.

이건 어떻게 보면 홀로 지루한 길이어서,
누구도 옆에서 같이 해 줄 수 없는,
외로운 놀이 같고, 그래서 스스로 '자뻑
알약'을 주입해야 하는데, 제일 좋은
방법이 거울이다. 거울은 또 다른 나로
나아가는 길이 되기도 하고. 그렇지만 그
'내'가 그냥 '나 자신'을 보는 게 아니라,
'또 다른 나'를 찾고 바라봐줘야 하고,
그럼으로써 '거듭남의 나'를 길러야 한다.
　　거울 속 '나 아닌 나'에게 영양제를
줘서 자라나게 하고, '또 다른 괴물'이
되면 그 '괴물의 나'를 뒤집어쓰고 나가서
뭔가 또 이야기를 하지 않을 수 없게
되는, 그런 과정을 끊임없이 반복해야
하는 자유의 굴레가 이 직업이 아닌가
생각한다. 그래서 계속 '자뻑'은 있어야
되지 않을까. 김성희 기획자의 이야기는
사실 끊임없이 창작을 하는 모습이
아니라, 내가 자꾸 이상한 걸 뒤집어쓰고
발버둥을 치니까, 그 추악한 모습이 너무
싫었던 걸 수도 있다. 징글징글하니까.

[19.2] 1993년 11월, 〈달거리〉,
한국 현대무용 30주년 기념축제
《현대무용가 9인 展》, 문예회관(현
아르코예술극장) 소극장

임: 그래도 1993년엔 잠깐 서울에
돌아와서 문제작 〈달거리〉를 발표했다.
민머리의 안은미가 피를 연상케 하는
액체를 뒤집어쓰고 수어(手語)를 하듯
손짓을 하는 장면은 한 번 보면 오래도록
잊기 어려운 종류의 신선한 시각
경험이었다.
안: 육완순 선생님의 모든 제자들을
한 자리에 모으는데, 뉴욕에서 서울 가는
비행기 값이 없어서 못 간다고 버티다가…
'30주년 기념이니까 그래도 가서 해야지'
하고, 맘먹고 만든 솔로였다.
임: 좀 튀는 작업이라 욕을 먹거나
눈총을 받지는 않았는지?
안: 선생님은 이미 잘 알고 계셨던 것
같다. 내가 얌전한 걸 하지 않으리라는
걸. 그래서 학부 시절에도 예쁘게
여겨주셨고. 한데 주변 사람들이 놀랐다.
임: 당시 큰 화제였고 비평가들은

25.　'88서울올림픽 오프닝 시작 전 올림픽 스타디움에서
　　스태프들과 함께, 1988. 사진: 안은미 보관 사진
26.　'88서울올림픽 개, 폐회식 기념 촬영, 1988.
　　사진: 안은미 보관 사진
27.　제12회 서울무용제 연기상 수상 기념으로, 1990.
　　사진: 안은미 보관 사진
28.　레닌그라드에서 안애순의 〈만남〉 공연 연습 장면, 1991.
　　사진: 안은미 보관 사진

호평했다. 《공간》지에는 한국 무용계의 제자리걸음, 반복되는 표절 의혹, 서로 누가 누굴 표절했는지 알 수 없는 유사함을 질타하면서, 안은미를 본받으라고 한 기사가 실리기도 했던 것으로 기억한다.

안: 본받아주면 좋다.

[19.3] 1993~1998년, 〈하얀 무덤〉에서 〈토마토 무덤〉을 거쳐 〈꽃 무덤〉까지

임: 〈하얀 무덤〉(1993)에서 출발한 무덤 연작은 어떻게 시작됐나?

안: 대학원의 월례 발표회 같은 자리에서 발표했던 솔로 피스였다.

임: 1인 2역의 영혼결혼식을 춤으로 풀어낸 〈하얀 무덤〉은 1995년 6월 '더 야드(The Yard)'의 레지던스 프로그램에서 공연되며, 인기 레퍼토리로 자리 잡는다. [작품을] 보면 군화 같은 신발을 신은 것도 그렇고, 파워풀하게 춤추는 모습도 그렇고, 소위 '남성적인 면모'가 강하다. 1980년대 후반에 포스트모던 댄스가 유행할 때, 여자

무용수들이 남자 못지않은 근육을 길러서 과거에 가능하지 않았던 동작을 선뵈는 경우가 많았다. 따라서 〈하얀 무덤〉은 작업의 맥락도 그렇고, 동작을 풀어나간 방식도 그렇고, '한국인 무용수로서 서구의 포스트모더니즘에 화답한다'는 성격이 두드러지는 작업이었다.

한데 이 무덤 연작은 1995년도에 〈검은 무덤〉〈물고기 무덤〉〈토마토 무덤 〉, 1996년도엔 〈눈 무덤〉〈빈 무덤〉, 1998년도엔 〈공주 무덤〉〈왕자 무덤〉 〈선녀 무덤〉〈풍선 무덤〉〈꽃 무덤〉으로 이어진다. 왜 이렇게 무덤이 많은가? 왜 맨날 죽어야 하는가?

안: '무덤' 연작은 공포에 대한 이야기다. 근원적 공포에 관한 초현실적 세계의 이미지들이 몇 년 동안 내 머릿속에서 난장을 치고 있었고, 그걸 계속 작업으로 뽑아냈던 것 같다. 끝이 없을 것처럼.

임: 1995년 작품 〈검은 무덤〉은 무대 위의 걸음을 반복하면서 생로병사를 구현해낸 단순 명쾌한 걸작이었다. 역시 음악에 대한 감각이 뛰어나서 음악을

29

30

31

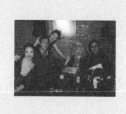

32

임근준

점점 느리게 틀었다, 노화의 알레고리와 함께. 음악을 효과적으로 사용한 또 다른 작업으론 〈빈 무덤〉을 꼽을 수 있다. 두 개의 사운드트랙을 충돌시켰는데.

안: 스페인의 플라멩코와 한국의 박병천 선생님의 넋풀이를 이중으로 틀었다.

임: 몸으로도 한국의 전통 무용 요소와 플라멩코 같은 요소를 뒤섞어서 안무했다.

안: 문화적 충돌이 야기하는, 이상한 병합의 효과를, 오리지널리티가 사라지는 순간의 오리지널리티를 다루고 싶었다.

임: 〈빈 무덤〉은 사운드를 크게 틀어놓고 직접 공연을 보게 되면, 사운드트랙의 소격 효과가 희한하고 압도적이다. 한데 이는 어떤 면으론 미국 물을 먹은 효과라고 볼 수 있다.

이질적 음악을 동시에 틀고, 그 트랙 몇몇에 조응하거나 조응하지 않는 안무를 통해 브리콜라주의 소격 효과를 활용하는 법은 피나 바우슈의 18번이기 때문에, 안은미가 피나 바우슈에게 영향을 받았을 것으로 생각하기 쉽다. 하지만 사실은 그렇지 않다. 하지만 타인의 능력을 내 것으로 만들고 다시 되돌려주는 능력이 뛰어나다는 공통점은 있다.

무명 시절의 피나 바우슈는 1960년 교환 학생 프로그램으로 미 뉴욕 줄리아드 스쿨에 왔다가 약 2년 동안 폴 테일러 무용단 등에서 주역급 무용수로 활약했다. 스승 마사 그레이엄을 닮은 피나 바우슈가 긴 팔과 다리로 무대 위를 캘리퍼스처럼 정확하게 움직이니, 폴 테일러 입장에선 경쟁자 머스 커닝햄의 기계적 메소드—블랙마운틴 칼리지의 오스카 슐레머(Oskar Schlemmer) 판타지에 의해 태동한—까지 새롭게 활용할 수 있었다. (폴 테일러는 머스 커닝햄과 마찬가지로 각 육체 부분을 독립적으로 사고하고 서로 상충하는 방식으로 안무하기를 즐겼다.)

폴 테일러의 마수에서 벗어난 피나 바우슈는 독일로 돌아가 쿠르트 요스(Kurt Jooss)의 비호 아래 활약하다가, 1968년부터 요스의 상징 자본을 물려받은 상태로 독자 노선을 걷게 되지만, 그가 미국에서

29. 뉴욕 〈달〉 공연 포스터 사진, 1994, 사진: 니키 리
30. 김대환, 조민석과 뉴욕에서, 1995. 사진: 안은미 보관 사진
31. 뉴욕에서 작품 발표 후의 파티 장면, 1995.
 사진: 안은미 보관 사진
32. 뉴욕 시절 맨해튼의 사진 가게 아르바이트, 1996.
 사진: 안은미 보관 사진

훔쳐 간 요소는 확연했다. 이질적 음악을 동시에 틀고, 그 트랙 몇몇에 조응하거나 조응하지 않는 안무를 통해 브리콜라주의 소격 효과를 활용하는 법은 폴 테일러에게 배운 것이었다. 바우슈의 대표작 〈봄의 제전(Le sacre du printemps)〉(1975)도, 어느 정도 테일러의 〈스쿠도라마 (Scudorama)〉(1963)—의뢰한 신작 스코어 대신 스트라빈스키(Igor Stravinsky)의 〈봄의 제전〉을 틀고 연습했던—의 연장선에 서 있기도 했다.

하지만 음악과 음향을 독립적 브리콜라주 요소로 간주해 무용과 조응시키거나 조응시키지 않는 방식으로 조합-해체하는 방식은, 머스 커닝햄이 동반자 존 케이지(John Cage)와 함께 개발한 것이었으니, 역시 꼬리에 꼬리는 무는 영향 관계가 성립하는 셈이다. (피나 바우슈의 경우, 미국에서 훔쳐 간 요소는 하나 더 있다. 마사 그레이엄과 그의 제자 머스 커닝햄의 '영상 미디어와 시점을 위한 안무'를 통해선 몽타주 구성을 통한 서사/드라마의 부활로 나아갔고, 장소에 대한 감각을 강조한 무용–영화를 통해선 새로운 관객층을 개척했다.)

따라서 안은미의 초기작에서 나타난 음악/음향에 대한 남다른 감각은, 머스 커닝햄과 폴 테일러의 제자들로 가득했던 뉴욕의 풍토에서 독학으로 깨우친 자산이라고 볼 수 있다. (안은미는 1995년 12월에 머스 커닝햄 스튜디오에서 〈하얀 달〉〈검은 달〉〈붉은 달〉〈달거리〉를 공연한 바 있기도 하다.) 하지만 안은미는 주요 작업에서 음악가 장영규의 새로운 사운드를 사용해왔으므로, 이런 브리콜라주의 감각은 전면으로 잘 드러나지 않기도 한다. 그런데 장영규는 자신이 음악을 할 수 있게 된 건 안은미 덕분이라고 말한 적이 있다. 장영규와 협업은 언제 어떻게 시작됐는가?

안: 장영규를 처음 만난 계기는 〈아릴랄 알라리요〉 작업 때문이었다. 그때 나와 친했던 이형주 작가가 자기 사촌동생이 밴드를 이끄는데, 둘이 만나면 진짜 잘 맞을 것 같다고 해서 소개받았다.

공연에 쓸 LP판 열 몇 개를 건네주고

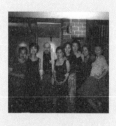

33 34 35 36

임근준

40분 분량으로 자유롭게 편집해달라고 부탁했다. 편집된 카세트테이프를 들어보니 정말 딱 마음에 들었다. 곡들이 맞물리는 순서도 내가 상상한 그대로였고. 이후 5년 동안 만나지 못했는데, 〈아릴랄 알라리요〉 때문에 수많은 안무가들이 장영규한테 음악을 부탁하기 시작했다고. 그러더니 언제부턴가 밴드 도마뱀, 어어부를 하고 있었고. 또 어느 순간 돌아보니까 영화 음악을 작곡하고 있었고. 아무튼 그 〈아릴랄 알라리요〉의 편집 테이프 때문에 인기가 높아져서 계속 하다 보니까 여기까지 왔다는 이야기를 십년쯤 뒤에 들었다.

임: 브리콜라주의 소격 효과는, 의상에서도, 프랍(prop)에서도 두드러진다. 예컨대 1998년작 〈꽃 무덤〉은 얼핏 보면 광대 복장 차림인 안은미가 춤을 추고 있으면 땡땡이 공들이 하늘에서 우르르 쏟아진다. 피에로 살풀이인가 싶지만 (...).

안: 치마는, 궁중에서 왕비들이 입는 도투락 금박을 두른 치마다.

임: '무덤' 연작 중에서 가장 유명한 것은 1995년 작품 〈토마토 무덤〉이다. 붉은 토마토를 내동댕이치고 온몸으로 뭉개며 피범벅의 이미지를 만들지만, 토마토의 특성상 성적 긴장감의 분출로 독해되기도 한다. 검정색 비닐봉지도 묘하고. (비고: 〈토마토 무덤〉은 나중에 모 통신사 광고에서 무단으로 차용되기도 했다.) 그나저나 뉴욕에서 안무가로 인정받게 된 과정이 궁금하다.

안: 앞서 이야기 나왔던 '더 야드'가 마사스 빈야드라는 미국의 유명한 섬에 있는 레지던스 프로그램이다. 뉴욕에서 네 시간 정도 걸리는 가까운 거리고, 휴양지로 유명한 곳인데, 처음에는 무용수로 뽑혀서 갔고, 다음엔 안무자 프로그램에 뽑혀서 갔고 (...). 한 3년 내리 초청받았던 것 같다.

임: 그리고 1995년부터 2000년까지 마사 클락 무용단의 단원으로 활동했고, 1998년에 뉴욕문화재단 안무가상, 그리고 1999년도에 맨해튼예술재단 안무가상을 탔다.

안: 1년 동안 뉴욕 거주 안무가가

33. The Yard(Martha's Vineyard) 단원들과 함께, 1996.
 사진: 안은미 보관 사진
34. 뉴욕에서 안수현, 니키 리와의 생일 파티 장면, 1997.
 사진: 안은미 보관 사진
35. 뉴욕에서의 MBC 리포터 시절, 1998. 사진: 안은미 보관 사진
36. 뉴욕에서 제자 전연희와 파티 가는 날, 1999.
 사진: 안은미 보관 사진

뉴욕에서 활동하는 걸 보고,
심사위원들이 며칠 동안 심사를 해서,
그해에 예산이 허락하는 [범위 내에서]
수상자 수를 정한다. 어느 해는 여섯 명
주고, 돈이 많이 있으면 열 명을 주고.
작업을 한두 편만 보는 게 아니라 여러
작업을 두루 보면서 결정한다.

임: 뉴욕 활동 시절에 받은 평
가운데 가장 인상적인 것 가운데
하나가, 한국에서 온 안은미가 일본의
부토(舞踏)에 대한 화답으로서, 즉 죽음을
춤으로 구현하는 세계에 반대되는, 삶의
환희를 춤으로 구현한다는 진단이었다.
부토가 '죽음을 지향함으로써 이승을
강조하는' 것이었다면, 안은미는 '삶을
지향함으로써 저승을 강조하는' 것으로
봤을 테다. 역시 무덤 연작에 대한
평이었나?

안: 그랬다.

임: 새로운 것을 배우러 떠난다는
마음이었겠지만, 뉴욕에서 안은미가
깨달은 것은 이미 그 자신 안에 모든 것이
존재한다는 점이었던 것 같다. 문제는
그것을 이끌어내는 본인만의 방법론.

[20] 1999~2000년의 이행기

임: 1996년부터는 간간이 귀국해서
공연을 했다. 신문에 대문짝만하게
문화면 특집으로 실리기도 하고.
그러다가 1999년 독립예술제에
안스안스컴퍼니라는 이름으로
참가하기도 했고 (...). 아무튼 완전히
귀국한 때가 2000년.

2000년만 해도 안은미의 공연을 보는
일반 관람객의 반응이 요즘하고 달랐다.
요즘은 모든 것을 포용하는 대지의
여신을 보는 듯한 분위기가 강한데,
예전에는 신내림 받은 무당 보듯 하는,
두려움의 요소가 요즘보다 컸던 것 같다.
그게 안은미가 더 젊었고, 그만큼 반발의
에너지가 강했던 것일 수도 있겠지만,
역시 시대와 사회 분위기가 달라졌기
때문인 것 같기도 하다. 요즘은 무대에서
뭘 보여주건 쇼크 요법은 더 이상 통하지
않는데, 그래도 한 2000년까지는
사람들이 뭘 보면 놀라던 시절이기도
했던 것 같다. 여하튼 처음 국내로
돌아왔을 때는 분명히 독립예술가의

37

38

39

40

임근준

면모였다. 당시 개인적으로 기억나는 장면은, 동대문 두타에서 밤에 피나 바우슈와 함께 쇼핑을 하던 안은미를 만난 것. 어린 소녀가 생일에 입을 것 같은 투투, 발레치마를 입고 있었다.

안: 그때 피나 바우슈가 이정우의 등에 사인도 해줬다.

임: 한데 독립예술가 시기가 길지 않았다. 2000년도 연말에 대구시립무용단의 예술감독으로 선임됐다. 그런 파격 인사가 어떻게 가능했는지 모르겠다. 2004년 7월까지 준공무원이라고 볼 수 있는 예술감독으로 일했다. 권한도 적지 않고, 실제로 대작도 실현했지만, 쉽지만은 않았을 것 같다.

안: 나를 뽑기 전에 우여곡절이 있었던 모양이다. 가보니, 45명의 무용수와 지원비가 있는, 상당한 규모의 대극장이 있었다. 그전에는 소극장 공연만 했었다. 7명의 무용수가 예산 문제로 최대치였다. 3년 7개월 동안 5개가 넘는 작품을 만들었다. 정말 그렇게 창작만 할 수 있었던 정말 좋은 시절이었고, 45명의 무용수들은 나

때문에 너무 많은 고생을 했다.

임: 그러면 〈은하철도 000〉(2001)이 첫 작업이었나?

안: 그건 LG아트센터 개관 기념으로 초청을 받은, 안은미컴퍼니 이름의 공연이었다. 한데 공연이 약속된 상태에서 대구에 오게 되면서 일이 겹쳤다. 주말에는 서울에 가서 〈은하철도 000〉을 만들고, 주중에는 대구로 돌아와서 〈대구별곡〉(2001)이란 작품을 만들었다.

[21] 2002년 5월, 대구시립 무용단에서의 걸작, 〈하늘고추〉

임: 〈은하철도 000〉이 2001년도 4월에 LG아트센터에서 공연됐을 때, 미디어 커버리지도 많았고 또 대중의 반응도 뜨거웠던 걸로 기억한다. 하지만 징그러운 인간 감정의 과부하 상태를 제시하는 그의 괴이한 무대와, 독버섯 같은 의상을 입은 채 정신 나간 사람처럼 해맑게 웃으며 이리저리 뛰어다니는 민머리의 무용수를 모두가 좋게 본 것은

37. 파리에서 영화 〈인터뷰〉 촬영 중, 2000. 사진: 안은미 보관 사진
38. 피나 바우슈의 대구시립무용단 〈안은미의 춘향〉 극장 리허설 방문, 2003. 사진: 안은미 보관 사진
39. 호암아트홀 분장실에서 임우근준, 고지연과 기념 촬영, 2004. 사진: 안은미 보관 사진
40. LG아트센터 피나 바우슈 부퍼탈 탄츠테아터 〈Full Moon〉 공연 후 피나 바우슈와 함께, 2004. 사진: 안은미 보관 사진

아니었다. 〈은하철도 000〉을 성적
자극을 추구하는 작업으로 혹평한
평문도 있었다.

　　같은 해 대구에서 11월에 개막했던
〈성냥팔이 소녀〉(2001)도 상당히 주목을
받았고, 또 널리 인구에 회자됐더랬다.
하지만 역시 걸작은 2002년도 5월에
초연됐던 〈하늘고추〉였다. 제작 규모도
어마어마했지만 가장 특기할 만한 점은
방법론의 진화에 있었다.

　　안은미의 문법이 이전까지는
'포스트모더니즘의 한국화, 한국
춤의 포스트모던화'에 있었다고
한다면, 2000년부터는 한국식으로
'버내큘러 탄츠테아터(Vernacular
Tanztheater)'라는 걸 시도하고 또
실현하게 됐다. 대구가 안은미에겐
부퍼탈이었달까.

　　피나 바우슈로 대표되는
탄츠테아터는 현대무용에 서사성과
실험극적 성격을 복귀시킨 창작
경향으로, 크게 보면 포스트모던한
혼성 양식 가운데 하나였다. 한데
탄츠테아터의 창시자는 피나 바우슈가
아니고 그의 스승 쿠르트 요스다.
표현주의적 안무와 실험을 고수했던
요스의 유산 위에서 바우슈는 추상화
하던 현대무용에 서사와 일상에서
전유한 실재성의 요소들을 복권시켰다.
즉, 독일의 신표현주의가 현대미술계에서
서사성의 회복을 기치로 내건 채
독일인의 표현주의적 충동을 부활
시켰듯이, 독일의 탄츠테아터도
현대무용계에서 그에 상응하는
성취를 거뒀다.

　　〈하늘고추〉가 한국식 탄츠테아터
이기는 하지만, 원래 안은미는 개발
독재 시절의 버내큘러 요소들을 전유해
작업했던 이력이 있으므로 단순 번안은
아니었다. 그리고 서사 자체가 황당할
정도로 한국적이었다. 한국 남성의 슬픈
고추에 관한 이야기였으니까. 도입부에서
여자 무용수들이 다리를 팔처럼 하늘로
벌린 채 기어 나오는 장면이 압권이다.
아들을 낳아야 한다는 원념이 춤으로
현현한 모습이랄까.

　　안: 당시 무용수 아홉 명이 머리를
밀어줘서, 미니 안은미, 즉 분신술 안무를

41.1

41.2

42

43.1

임근준

시도해볼 수 있었다. 참으로 고마웠다.

임: 사실 안은미 본인의 작업에선 세련미를 추구하거나 드러내지 않지만, 남의 작업을 도와줄 때면 상징과 기호를 동원하는 도회적 연출력을 구사하기도 한다.

안: 원래 내가 못 하는 게 별로 없다. 근데 자신의 작업과 남의 작업에 대한 구분은 분명히 있어야 된다고 생각하니까.

[22] 'Let's' 연작을 통해
얼터–모던의 메타–추상으로

임: 그런데 안은미는 한국식 탄츠테아터의 방법론에 안주하지 않고 2004년 다시 큰 변화를 시도한다. 2004년 10월 제3회 피나바우슈페스티벌(Pina Bauch Festival)에서 초연한 〈Let's Go〉에서 큰 방법론적 도약을 이뤘다. 하나하나의 안무 요소는 구체적인 비무용적 몸동작들인데, 그를 반복하고 변주하고 구축함으로써, 다시 한번 추상적 질서의 세계로 나아갔다.

저거는 허슬에서 왔구나, 저거는 어떤 스포츠 동작에서 왔구나, 어느 정도 원전을 유추할 수 있는데, 그 모든 것을 구조화한 결과는 추상적 질서이자 동세인 것. 하지만 여전히 헛서사의 기승전결 구조는 남아 있고. 한국식 탄츠테아터의 세계를 칼로 잘라서 재구성한 것 같았다고나 할까. 당시 안은미는 팔다리가 잘려도 계속해서 자가 증식하는 괴이한 생명체를 탄생시켰다. 이후 그건 'Let's' 연작을 관통하는 특징이 됐다. 실재계에서 뜯어온 몸동작들을 반복하고 구축하며 새로운 동세의 구조를 뽑아낸다는 것이 말로는 쉽지만 안무 과정에서 체력 소모가 상당했을 것 같다.

당시 무용수들은 뼈가 부서지도록 충성을 다 바쳐가며 공연을 했다. 이 공연에서 가장 중요한 역할을 한 무용수 가운데 한 명이 클린트 루츠(Clint Lutes), 독일식으로 읽으면 루테스. 'Let's' 연작 이후 십년 뒤에 클린트를 만나서 〈Let's Go〉가 다시 보고 싶다고 말하니까, "이젠 늙어서 다시 그렇게는 못 춘다"고 답했다. 그 정도로 체육적 난도가

41.1. 일민미술관에서 오형근 개인전 《소녀 연기》 오프닝 퍼포먼스, 2004. 사진: 촬영자 미상
41.2. 일민미술관에서 오형근 개인전 《소녀 연기》 오프닝 퍼포먼스, 2004. 사진: 촬영자 미상
42. 이재용 감독의 영화 〈다세포 소녀〉에 출연하며 배우 이원종과 함께, 2006. 사진: 촬영자 미상
43.1. KBS 백남준 헌정공연 행사 중 안은미의 오프닝 퍼포먼스 장면, 2007. 사진: 촬영자 미상

높은 작품이었다.

안: 에피소드를 하나 얘기하자면, 당시 어린 독일인 무용수 친구가 하나 있었는데, 오디션을 통해 뽑았다. 근데 어느 날 울면서, "은미, 나 못할 것 같아" 그래서, "왜요?" 그랬더니, "뭐 하는지 모르겠어." 그래서 내가 말했다. "그냥 한 번, 첫 번째 공연 때까지 뛰어봐요. 어떻게 될지 모르니까." 왜냐하면 독일에선 연출가가 일일이 이유를 설명해주는 경우가 많다. 무용수랑 토론한다.

근데 난 무용수랑 그렇게 대화하지 않는다. '일단 뛰어'라든가, '점프를 하라'고 주문을 제시하면, 하루 종일 뛰고 점프해야 하는 식이다. 그러니 독일인의 논리 체계로는 납득이 안 됐던 모양이다. 악마 같은 여자가 하나 오더니, 돈도 조금 주는데, 뛰라고 하고. 왜 뛰는지 이유는 모르겠고. 하지만 끝까지 버텨서 살아남았다. 난 그에게도 적잖은 변화가 있었다고 생각한다.

임: 사실 무용가가 안무가의 안무 의도를 다 이해하는 게 좋을 것 같지만 꼭 그렇지는 않다. 무용가들이 어떤 유사–

자연적 질서를 창출해내기 위해선 안무 의도를 몰라야 하는 경우도 있다. 한데 당시는 현대무용계에서 포스트드라마틱 시어터라고 하는 제도비평 부류의 논리적 작업이 한창 주가를 올리던 시점이었으니까, 소위 몸으로 때우면서 만드는 작업에 대한 비아냥이 존재할 때이기도 했다.

아무튼 이후 〈Let Me Change Your Name〉(2005), 〈Let Me Tell You Something〉(2005)을 안무·제작했는데, 희한하게도 〈Let Me Change Your Name〉이 국제적으로 가장 널리 초청을 받으며 사랑받는 레퍼토리가 됐다. 여기(동양)와 저기(서양), 이 몸(여자)과 저 몸(남자)이 역전되는 교차 회로가 그려지기 때문에 서양 사람들의 입장에선 이해하기 수월했던 듯하다. 쉽게 말하면, 춤이 된 라이크라 패션쇼였다. 깔끔한 무대를 배경으로 정체성이 변화하는 풍경을 보여주기 때문에, 어떤 면에선 노트북 친화적인 작업이기도 했다. 해외의 주요 디렉터들도 실제로 작업을 보지 못하고 영상을 보고 선택해야 하는

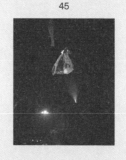

임근준

경우가 많기 때문에. 그런데 'Let's' 삼부작을 만든 뒤 갑자기 방향을 틀어서, 전통 서사를 동시대적으로 재해석하는 여정에 나섰다.

안: 한국 사회에서 전통이라는 게, 어떻게 보면 그 시간의 기억들이 너무 가까이 있으니까, 별로 만나고 싶지 않은 존재 같았다. 근데 피나 바우슈와 〈춘향전〉을 보게 됐다. 하지만 현대적 해석이 없으니 그 핵심은 잘 전달되지 않았다. 그래서 내가 꼭 새로운 춘향을 창조해야겠다는 마음을 먹었다. 그래서 맨날 16, 18살짜리 예쁜 여자로 춘향을 그리는 관습에서 벗어나서 노처녀 춘향으로 바꿨다.

임: 사실 춘향은 기생 사회의 소문 네트워크를 통해 서울에 있는 몽룡이의 입지를 흔들고, 고을 수령의 수청을 거부한 자신을 구하러 내려오지 않을 수 없게 만드는, 심통력이 있는 캐릭터인데.

안: 원전을 해석하는 자유로움을 우리도 좀 가져야 옳겠다 싶어서, 다시 돌아가는 감이 있지만, 전통의 재해석을 공부하는 마음으로 한 3년 고생했다.

[23] 전통의 재해석을 통해 '심포카 바리' 연작으로.

임: 원전을 재해석해 새로운 창작을 전개하는 데는 언제나 제약이 따른다. 사람들에게 일단 전통 서사를 소개·제시하지 않을 수 없으니까, 특정 장면을 그림처럼 꾸며서 서사를 요약·제시하고 다음 시공으로 넘어가는 방식을 반복하기 쉽다. 2006년의 〈新춘향〉이 어느 정도 연구의 단계에 머물렀다면, 공부를 통해 그 한계를 뛰어넘은 작업이 2007년에 발표한 〈심포카 바리 – 이승편〉이었다. 당시 '심포카'라는 용어를 낯설어하는 이들이 많았다.

안: 박용구옹께서 심포닉 아트, 심포카(symphoca)라는 총체예술을 제시한 바 있었다. 박용구 선생님이 말씀하신 심포닉 아트는 문화 올림픽 같은 걸 말한다. 위성 등 네트워크로 전 세계가 교류하면서 총체적 예술의 상황을 펼치는 걸 말하는데, 실현된 적이 없으니 내가 꼭 작은 규모로라도 실례를

43.2. KBS 백남준 헌정공연 행사 중 안은미의 오프닝 퍼포먼스 장면, 2007. 사진: 촬영자 미상
44. 몽고의 사막에서 전미숙 선생님과 여행하는 모습, 2007. 사진: 안은미 보관 사진
45. 백남준아트센터 국제예술상 수상 기념 공연 〈백남준 광시곡〉 장면, 2009. 사진: 최영모
46. 서울공연예술제에서 〈심포카 바리–이승편〉를 보기 위해 아르코예술극장 로비에 모인 사람들, 2009. 사진: 촬영자 미상

은미은미안은미, 안은미안은미안은미은미 *41*

만들어드리고 싶었다.

임: 〈심포카 바리 – 이승편〉에선 국악인들이 직접 춤을 추는 고생을 했다. 경기민요와 판소리의 중첩이 드라마틱하게 소격 효과를 내는 장면도 인상적이었지만, 경기민요를 하는 가수를 목마 태운 상태로 판소리를 시키는 장면은 진짜 인권 유린에 가까웠다.

안: 국외에서 공연하면 국악인인 걸 모르니까 그냥 다들 무용수라고 생각한다. 그리고 노래는 사전 녹음에 립싱크를 하는 줄 알기도 한다. 너무 잘 움직이니까.

임: 이렇게 국악계의 신성들을 데려다가 노예처럼 부리는 비결이 있다면?

안: 그들에게 충성을 다하는 것. 굉장히 잘 해드려야 한다. 나는 미래를 판다. 내일이면 뭐가 나온다, 이걸 해내면 뭐가 생긴다, 꿈과 희망을 제시한다. 그런데 그게 그렇게 쉽게 당장 오진 않는다. 하지만 5년 정도 지나면 그들에게 정말로 새로운 미래가 온다. 경기민요 하는 이희문 씨도 처음엔 의심하는

마음으로 갈등을 많이 했다. 지금이야 혼자 알아서 미래로 잘 전진하고 있지만.

임: 2007년에 초연한 〈심포카 바리 – 이승편〉은 그래도 밝으니까 이해하기가 쉬운데, 2010년에 초연한 〈심포카 바리 – 저승편〉은 굉장히 어둡다. 그리고 〈심포카 바리 – 이승편〉에서 바리를 맡은 이희문 씨는 남성인데, 〈심포카 바리 – 저승편〉에서 바리를 맡 나용희 씨는 여성이다.

안: 나용희 씨는 트로트 가수인데, 왜소증으로 키가 좀 작다.

임: 장애를 가진 이를 약자로 대우하지 않고, 똑같이 여타 무용수처럼 한계에 몰아넣고 새로운 안무를 뽑아냈다.

안: 키가 작기 때문에 주변 사물이나 환경과 마주하는 차원의 운동성이 소위 정상인들과 다르다. 평소에 소위 정상인들은 근력 운동을 하게 되지는 않지만, 모든 게 정상인들에게 맞춰진 세상에서 왜소증을 지닌 이들은 힘을 써가며 크고 작은 장벽을 극복하며 산다. 그렇게 살다 보니 생활 근육이 있고

47.1

47.2

47.3

47.4

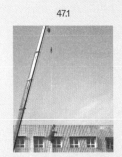

임근준

남다른 적응 운동력이 있다. 그래서
그 능력을 바탕으로 하는 새로운
안무들을 뽑아냈다.

　임: 한데 〈심포카 바리 – 저승편〉은
작업이 전반적으로 어둡고, 또 전편이
있어야 이해가 감으로 널리 초청을 받는
인기작이 되지는 못했다. 특히 관객들이
힘들어하는 구간이 저승으로 가는
길이었다. 상당히 긴 장면인데, 간단한
동작이 반복되므로, 관객은 거의 최면이
걸릴 때쯤 다음 장면을 볼 수 있었다.

　아무튼 이 '바리' 연작으로
전통을 재해석하는 자신만의
방법론을 확립한 이후 다음 단계로
나아갔다. 사실 2007~2010년 사이엔
하이서울페스티벌의 예술감독을 맡는
등 여러 가지 일로 좀 바빴다. 예술가의
입장에선 작업에 매진하기 어려운
시기였다. 그러다가 확 변화가 찾아오는
때가 2011년이었다. 물론 중간에
백남준예술상을 수상하면서 수상기념
퍼포먼스로 예외적인 걸작을 하나
만들기도 했지만.

[24] 2009년 11월 28일,
〈백남준 광시곡〉

　임: 2009년 11월 28일 백남준예술상
수상기념으로 〈백남준 광시곡〉을
공연했다. 형식은 영혼결혼식이었다,
백남준과의. 구보타 시게코(久保田成子)는
어쩌라고 그랬는지 모르겠지만.

　안: 백남준의 초기작, 즉
피아노를 부쉈던 〈존 케이지에 대한
경의(Hommage à John Cage)〉
(1959)와 존 케이지의 넥타이를
잘랐던 백남준의 이벤트 〈피아노
포르테를 위한 연습곡(Etude for
Pianoforte)〉(1960)에서 힌트를
가져왔다. 숫자도 백남준이 좋아했던
24와 열두 달로 골랐다. 그래서 24대의
피아노가 24대의 크레인에 매달려
올라갔고, 피아노 모양의 전시장 안에는
12명의 신부가 전시됐다. 그리고 작업에
등장한 피아노는 모두 75대, 백남준이
75세에 영면했기 때문에. 75대의
피아노를 동원해 24대를 위로 올리고,
마지막 한 대는 내가 크레인에 매달린 채

공중으로 올라가서 도끼로 끈을 끊어서 자유 낙하시켰다.

임: 안은미는 이날 넥타이로 만든 웨딩드레스를 입었다. 치마의 넥타이를 엿장수가 엿 자르듯이 잘라서 사람들한테 나눠주고 하늘로 올라갔다. 당시 받은 상금보다 돈도 많이 썼고, 또 체력 소모도 상당했다.

안: 30분 공연하려고 한 4,500만 원 썼나? 유튜브에 약 2분짜리 영상으로 남는데. 30분에 4,500만 원 확 뿌렸다. 나는 아낌없이 돈 뿌리는 거 좋아한다.

임: 당시 안전 문제가 있었다.

안: 안전장치라는 게 (...) 누가 옆에서 잡아줘야 되고 밑에 완충 장치도 깔아야 하는데, 그러면 공연이, 퍼포먼스에 임하는 정신부터 달라지고 만다. 인간을 초월할 수 있는 에너지로 가지 않으면 소위 작두타기는 불가능하다. 끈 하나를 믿고 예행연습을 했는데, 착용한 하니스가 꽉 끼어서 피도 안 통하고, 또 옷에서 뿌지직 소리가 났다. 순간 여기서 떨어지면 어떻게 되지, 아 콘크리트 바닥에 머리가, 그 그림이 생각이 났다.

머리가 빠개지는 장면이. 하지만 안 할 수야 없고.

그래서 오늘이 죽는 날이면 남준이를 만날 수 있는 날이구나 싶어서, '남준 오빠 저 곧 만나러 가요 (...)' 하며 올라갔는데, 공연할 때는 뭐 제 정신이 아니니까 (...). 공연이야 잘 마치고 내려왔지만 한동안 점심 때 들었던 뿌지직 소리는 계속 뇌리에 남아 있었다. 그런데 내 몸은 정말 반응을 잘 하는 몸이라 그 충격을 잊지 않고 있었는지, 약 일주일 뒤에 하혈을 하기 시작했다. 강심장이지만 몸은 놀랐던 모양이었다. 병원에 갔는데 다행히 한 일주일 있다가 피가 멈췄다.

임: 예술이 사람 잡는다. 건강과 돈을 막 쓰는 예술.

안: 돈과 건강을 막 축내면서.

임: 이쯤 왔으면 하던 걸 바탕으로 계속해도 되는데 2011년도부터 다시 새로운 걸 시도한다.

48

49

50

51

[25.1] 2011년 〈조상님께 바치는 댄스〉

임: 두산아트센터에 상주단체로 안은미컴퍼니가 오게 되면서, 무용인류학 연작이 시작됐다. 첫 번째 작업이 〈조상님께 바치는 댄스〉였다.

안: 무대용 작업을 한 25년 동안 해오면서 세상을 향해 뭔가를 토해내고 호소했다면, 이제 뭔가 그에 반대되는 일을 하고 싶었다. 무용하는 사람으로서 이름을 얻었으니, 세상의 몸 말과 춤 혹은 몸의 기억을 발굴하고 기록하고 기념하는 작업을 하면 좋을 것 같았다.

한국 사회에서 춤의 진짜 기원이랄까, 근본적으로 춤이 가지고 있는 힘이 무엇인지 찾아서 그걸 나눠드리고 싶었다. 그래서 나의 어머니 세대, 즉 한국의 할머니들에게 초점을 맞췄다. 돌아가시기 전에 빨리 기록해 놔야겠다, 이게 문화재인데. 건물만 문화재가 아니라 사람 몸도 문화재인데, 빨리 기록해서 남겨야겠다는 생각을 했다. 이런 조사·연구 기반의 작업을 이론가들이 해주면 좋은데, 안 하니까.

임: 문화인류학적 조사를 통해 사람들이 들려주는 몸 말을 수집하고, 또 실제 인물들을 무대 위에 올려서, 조사·연구한 걸 바탕으로 안무한 작품과 병치 – 혼합시키는 방식을 취했던 작품이 2011년의 〈조상님께 바치는 댄스〉였다.

사실 이 작업은 한 발짝 떨어져서 보면, 당시 한국에도 이미 여러 차례 소개됐던 포스트드라마틱 시어터라는 방법에 대한 화답, 은근한 비판 같은 성격을 띠고 있었다. 포스트드라마틱 시어터는 환영을 거부하고, 권력으로서의 극장을 드러낸다는 제도비평적 사고 아래 실재성을 무대 위에 올려놓는 방법을 취했다. 가상적 시간의 흐름은 허용하지 않았다. 하지만 유럽의 포스트드라마틱 시어터는 2008년의 세계 금융위기 이후 판단 유예의 시공을 재창출하는 데 실패했다.

무슨 말인가 하면, 실재계와 극장 사이의 위계를 놓고 미디어로서의 극장을 특정성의 논리에 맞춰 지속적으로 환기해나가는 상태에서, 전유하거나 인용한 실재성을 무대 위에서 충돌시키며

48. 아르코예술극장에서 〈심포카 바리—이승편〉 마지막 커튼콜 장면, 2009. 사진: 옥상훈
49. 〈황병산 사냥놀이〉 워크숍이 열린 평창황병산사냥민속보존회 사무실에서 이태석 감독과 함께, 2010. 사진: 박은지
50. 두산아트센터 연습실에서 〈조상님께 바치는 댄스〉 무대 세트 제작 촬영, 2011. 사진: 촬영자 미상
51. 아트링크에서 백남준문화재단 후원의 밤을 위한 〈웰컴 백 남준 백〉 공연 장면, 2013. 사진: 이진원

문제적 극의 상황을 펼쳐나가는 것이 포스트드라마틱 시어터였던데 반해, 안은미는 실재계와 극장 사이의 위계를 편평하게 만들어놓고, 실재계에서 수집한 요소를 바탕으로 극장을 실재계의 일부로 재정의하는 작업을 수행한 셈이었다.

아무튼 2011년 〈조상님께 바치는 댄스〉가 무용인류학 1부였고, 할머니들이 나와서 무대를 놀이터 삼았다. 그 다음 번에 나왔던 이들은 청소년이었던가?

[25.2] 2012년 〈사심 없는 댄스〉

안: 고등학생들이었다.

임: 2012년의 〈사심 없는 댄스〉에선, 특히 음악이 중요한 역할을 했다. 청소년들이 즐기는 케이팝 댄스를 추상화한 안무도 특별했지만, 장영규가 케이팝의 사운드를 추려 군더더기 없는 추상적 알맹이, 뼈대만 남겼기에, 두 구조가 상호 조응하는 흥미로운 현상이 연출됐다. 사실 무용인류학 작업으로만 보기에는 아까운 음악과 안무였다. 무용수들도 해당 파트에서 춤출 때는 태도가 좀 달랐다.

안: 전혀 다른 걸 외워야 되니까.

임: 외워야 되는 것도 있지만 (...) 아이돌 댄스는 속된 말로 보통 사람들에게 '간지가 나는' 춤이기 때문에, 특히 남자 무용수들이 평소와 달리 자유롭게 즐기는 모습이었다. 소위 오빠 느낌이 나니까. 엉덩이 돌아가는 게 달랐다. 예술 노예의 몸짓이 아니었다.

안: 오빠로 돌아온, 오빠의 몸짓이니까.

임: 하지만 역시 고등학생들은 무대에 올라 자신을 있는 그대로 보여주는 면에 있어서 다소 미숙한 약점을 드러냈다. 어리니까. 할머니들도 개인차가 있기는 했지만, 인생의 연륜에서 나오는 여유랄까 모종의 숭고가 특별한 감동을 줬는데, 〈사심 없는 댄스〉에선 종종 고등학생 여러분의 사심—내 모습이 아닌 것으로 멋져 뵈고 싶은 욕심—이 드러났다.

52

53

54

55

임근준

[25.3] 2013년 〈아저씨를 위한 무책임한 댄스〉

임: 한데 삼세판으로 나온 2013년 작품 〈아저씨를 위한 무책임한 댄스〉는 또 결이 한층 달랐다. 할머니나 청소년은 역시 사회에서 타자화된 존재라서 어떤 공통점이 있었지만, 중·장년 아저씨들은 타자로 내몰리는 상황에서도 끝까지 버티는 존재감을 과시하며 이질감을 드러냈다. 무대 위에 올라와도 '지지 않겠다, 내가 누군데'라는 면모가 있어서, 안은미가 안무하고 연출해놓은 것과 실제의 아저씨라는 존재가 충돌하는 면모가 퍽 기묘하게 희비극적으로 드라마틱했다.

그리고 이 작업에서는 안은미도, 대상이 아저씨니까, 특유의 포용하려는 자세를 자제한 측면이 강했다. 속되게 말하면, '그래 너 한 번 니 꼴리는 대로 놀아보든가 말든가'가 기본자세이기 때문에 안은미가 실재계와 무대 사이에 놓은 새로운 연결의 시공은 역시 〈조상님께 바치는 댄스〉〈사심 없는 댄스〉 때와는 성격이 달랐다.

물이 쏟아지고 고이는 무대 위에서 실재계에서 온 아저씨들의 존재감에 맞서느라 몸을 내던져 가며 춤추는 무용수들을 보며, '이건 인권 유린이 아닌가' 하는 생각을 하기도 했다.

이로써 안은미는 세 가지 방법론을 손아귀에 틀어쥔 셈이 됐는데, 첫째는 한국식 탄츠테아터고, 둘째는 스포츠를 포괄하는 버내큘러 육체 언어와 무용의 원형을 추리고 종합하는 얼터-모던의 메타–추상이며, 셋째는 타자화한 개인을 집단 제무(祭舞)로 기념하는 무용인류학이다. 첫째 것이 재정의된 포스트모더니즘이라면, 두 번째 것은 포스트모더니즘 이후의 모더니즘, 세 번째 것은 붕괴하는 컨템퍼러리의 지형에서 벗어나는, 기성 담론 너머로의 비상 탈출구였다.

[26] 세 가지 방법론을 한 손에

임: 서양 현대무용사를 보면, 안무가가 어떤 새로운 방법론을 만들면,

52. 임진각평화누리 야외공연장에서 MBC 〈무한도전〉 자유로 가요제의 '병살(정준하+김C)' 무대, 2013. 사진: 이진원
53. 경기창작센터 상주단체공연으로 진행된 〈안은미의 1분 59초 프로젝트〉 모습, 2014. 사진: 박은지
54. 〈조상님께 바치는 댄스〉 공연 투어 중 포르투 공항에서, 2015. 사진: 박은지
55. 〈조상님께 바치는 댄스〉 공연 투어 중 포르투칼 호텔 로비에서 단체사진, 2015. 사진: 박은지

이후 결코 거기에서 벗어나지 못한다는 점을 알 수 있다. 폴 테일러처럼 로버트 라우션버그(Robert Rauschenberg)와 함께하던 시절과 그 이후의 방법론이 확연히 다르고, 또 양쪽 모두에서 성공한 경우도 있지만 세 가지 방법론을 손에 쥔 경우는 찾기 어렵다. 왜 이렇게 욕심이 많을까?

안: 다 이정우 때문이다. '작가의 전성기가 길어야 5년에서 6년, 길면 10년이다'라는 이야기를 하기에, 시기별로 거듭나는 불사조의 역사를 내가 한번 일궈보겠다, 결코 자기 세계에 갇히지 않는 작가도 있다는 걸 보여주겠다고 마음을 먹었다.

사실 미디엄의 제약에서 거의 완전히 벗어난 현대미술과 달리, 현대무용엔 제약이 많다. 인간 육체라는 한계 때문에 할 수 없는 게 많다. 팔이 세 개고 다리가 네 개일 수는 없다. 하지만 춤에는 무한 증축의 에너지가 있다. 다리 두 개 머리 하나 팔 두 개 몸통 하나로 없는 끝을 향해 뻗어 나가는 세포분열의 세계가 가능하다고 믿고, 오기로 더 열심히

공부하게 됐다. 죽어서도 아마 춤을 추고 있어야 하지 않을까 그런 생각마저 든다.

임: 그런데 무용인류학의 연장선에서 또 한 번 튀어 나갔다. 그것이 2013년에 시작한 〈피나 안 인 서울〉과 〈피나 안 인 부산〉이었다. 지금의 〈안은미의 1분 59초 프로젝트〉다. 참가를 희망하는 누구나 워크숍 과정을 거쳐서 각자 자기 마음대로 1분 59초 동안 무대에서 준비한 퍼포먼스를 예술로 선보이는 장이다. 왜 이런 프로젝트를 시작했나?

[27] 〈안은미의 1분 59초 프로젝트〉

안: 시대가 좀 바뀌지 않았나. 세상도 변하고 사람들도 변하고 극장과 무대도 변하고. 1988년부터 지금까지 내가 무대에서 해온 게, 말하자면, '나 머리 똑똑해–'하면서 재롱 잔치를 열면, 관객은 감탄하고 박수치고, 무용계는 몇 점인지 평가를 하고 (...). 지겹다고 느꼈다. 그래서 나는 〈조상님께 바치는 댄스〉 때부터 그걸 내려놨다. 그런 재롱 잔치는 안 하고 싶다, 머리가 좋은 걸 남들에게

56

57

58

59

임근준

증명해서 먹고 사는 일은 앞으로 안 해도 되겠다는 생각을 했다.

미디어의 환경이 바뀌었기에 일반인은 더 이상 일반인이 아니라고 확신한다. 누구나 예술가가 될 수 있다는 지루한 명제 자체에 새로운 의미가 부여됐다. 보통의 삶의 영역과 예술의 영역 사이에 이제 높낮이가 거의 존재하지 않는다. 낙차를 이용하던 시대는 끝났다. 그래서 나는 그 변화한 상황을 일깨우고 그것이 시사하는 바를 널리 알리고자 힘의 배치를 바꿨다.

〈1분 59초〉는 쉽게 말하면 안은미는 객석에서 공연을 보며 박수를 치고, 공연을 보던 사람들은 무대에서 공연을 하는 게임이다. 한데 무대에서 고통의 순간들을 맛보며 스스로 예술가가 되는 경험을 해본 사람은 예술을 달리 보게 된다.

사실 이 작업을 시작하게 된 또 다른 계기는 영화 〈피나(Pina)〉(2011)였다. 영화로 피나 바우슈를 처음 접한 관객들은 기존의 관객들과 달랐다. 그래서 영화로 현대무용을 접한 이들과 새로운 걸 해보면 좋겠다고 생각했다. 생전에 피나 바우슈는 "춤은 특별한 교육 없이도 스스로를 표현할 수 있는 언어"라고 했으니까 그걸 실현해야겠다고 생각했다.

임: '자신의 창작 작품을 무대에 올리고 싶은 사람'이라는 자격 요건과 '1분 59초'라는 공통의 시간 제약은 몇 가지 전례 혹은 형식을 상기시켰다. 처음엔 1968년 앤디 워홀(Andy Warhol)이 "미래에는 누구나 15분간 세계적으로 유명해질 것이다"라고 시큰둥하게 예언했던 것이 떠올랐고, 나중엔 6초짜리 동영상을 올릴 수 있던 소셜미디어 바인(Vine)이나, 한시적으로만 존재하는 동영상을 특징으로 했던 소셜미디어 스냅챗과 비교하게 되기도 했다. 제약이 사라지거나 크게 약화된 유동성과 편재성과 '만회가 불가능한 계급 격차'의 시대에, 거꾸로 사람들은 '인위적으로 설정해놓은 공평한 제약'을 통해 서로 더 잘 소통할 수 있다는 점을 깨닫게 된 것일까?

56. 제8회 공연예술경영상 올해의 공연예술가상, 2015.
 사진: 박은지
57. 대림창고에서 '2015 Night of FGI' 세계패션그룹 한국협회 연말 행사, 2015. 사진: 박은지
58. 안은미 연습실에서 〈Let me change your name〉 연습 장면, 2016. 사진: 박은지
59. LG아트센터에서 '댄스 엘라지(Danse Élargie)' 심사위원장 스피치 장면, 2016. 사진: 박은지

〈피나 안 인 서울〉의 초연 이래 약 6년의 시간이 흘렀다. 그동안 바인과 스냅챗 등의 열풍은 식어버렸고, 오늘의 시점에서 보면 마치 유튜브가 최종적 승리를 거둔 것처럼 뵌다. 시간의 제약은 없지만 누구나 같은 플랫폼을 사용할 수 있기에, 전문가도 아마추어도 유튜브를 통해 정보와 사건과 서사를 쏟아낸다. 동영상 규제를 거의 하지 않음으로써 과거의 텀블러 사용자들을 흡인해낸 오늘의 트위터를 보면, 익명성을 가면 삼은 채, 영상을 위한 섹스 행위를 공연하듯 반복하고 그 촬영 기록을 업로드하는 청년들이 부지기수다. '현실이 실존하고, 그를 영상으로 기록한다'는 구식 인식 체계는 붕괴했고, '새로운 실존으로서의 영상을 위해 실재를 직조한다'는 식의 태도가 일반화됐다.

따라서 〈1분 59초〉는 '무용을 위한 오프라인 유튜브 채널'쯤으로 독해되기도 한다. 오늘의 시점에선 그렇다. 그렇다면 안은미의 '무용을 위한 오프라인 유튜브 채널'을 통해 자신을 표현할 기회를 개척해낸 여러분들의 작업은 그간 어땠을까?

결과만 놓고 이야기하자면, 〈1분 59초〉에서 문제적 관점을 제시하는 흥미로운 작업은 대개 하나의 프로젝트에서 한두 편에 그친다. 당연한 이야기지만, 거의 모든 발표작이 망작이다. 껍데기를 벗어던지겠다는 과욕에 껍데기를 벗어던지는 껍데기를 둘러 입고 마는 경우도 흔하다. 프로페셔널의 눈으로 보면 그렇다는 말씀이다. 하지만 망작도 1분 59초의 틀로 보면 흥미롭게 볼 수 있다. 뭘 어떻게 제시하려 하는지, 왜 망하는 길로 접어드는지 지켜보노라면, 금세 1분 59초가 흘러가기 때문이다.

안: 1분 59초라서, 재미가 없는 것도 재밌게 볼 수 있다.

임: 전문적 훈련을 받지 않은 이들은 1분까지는 집중력을 유지하며 공연하다가, 그 짧은 사이에도 아차 하는 사이에 집중력을 잃고 헤매다가 다시 제정신을 차리는, 거의 리얼리티 쇼 같은 드라마를 보여주기도 한다. 그러니

60

61.1

61.2

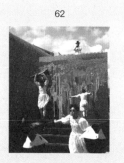
62

각각의 1분 59초는 지루해도 지루하지 않은 시간이다. 중간중간 민망한 작업도 꽤 나오기 마련이기 때문에, 묘한 기승전결이 이뤄지기도 한다. (각각의 작업에 안은미가 개입하지 않는다고 해도 작업의 배치에는 관여하기 때문에, 어떤 브리콜라주가 이뤄지는 면이 없지 않다.)

1분 59초의 시간 제약은 사실 무용 공연에서 해결하기 어려운 가장 큰 두 가지 문제를 해결해준다. 등장과 퇴장이다. 무대 공연은 '어떻게 나타나서 뭘 보여주고, 어떻게 퇴장하느냐'의 반복이다. 평생을 창작해온 무대 예술가들에게도 '말이 되는' 등장과 퇴장은 골치 아픈 이슈다. 1분 59초라는 시간의 액자 때문에 공연자들은 후다닥 나와서 후다닥 퇴장한다. 따라서 뭘 보여줄 것인지를 고민하고, 그를 최선을 다해 구현하면 그만이다.

참가자들에게는 결과보다 과정이 더 중요하기 때문에, 공연에서 좀 실수를 했다고 해도 큰 상처가 되지는 않는다. 어차피 안은미의 1분 59초는 라이브 동영상 같아서, 누구도 완성도 같은 것을 기대하지는 않는다. 게다가 참가자 다수는 공연을 위한 교육과 워크숍 과정에서 이미 안은미식의 세계관과 행위 양식 등에 어느 정도 전염이 된 상태이기 때문에 긍정의 정신과 태도로 모든 아쉬움을 극복해버린다. (공연 이후 그 효과가 어느 정도 지속하느냐는 온전히 본인의 몫.)

즉, 〈안은미의 1분 59초 프로젝트〉는 그냥 '1분 59초 프로젝트'는 아니다. '안은미'라는 수식도 수식 이상으로 중요하다. 안은미식 '하면 된다'의 정신, 주어진 상태 그 자체를 긍정하는 태도, 만물을 아름답게 수용·포용하는 힘, 이러한 정신과 태도와 힘을 공유하는 과정을 통해 참가자들은 자신의 몸을 재발견하고, 평소엔 표출하지 못하던 자신의 면모를 나름의 최적화한 형식을 통해 구현·제시하게 되기 때문이다.

피나 바우슈의 무용수들이 피나 바우슈의 정신에 동화된 모습으로 무대에 오르던 시절이 있었다. 그러나 과거의 작업을 재연한다는 자세로 무대에 오르는 오늘의 모습을 보면 눈빛부터

60. 카로 뒤 탕플(Carreau du Temple)의 파리여름축제에서 〈Let me change your name〉 공연 장면, 2016. 사진: 박은지
61.1 삼성미술관 리움에서의 《올라퍼 엘리아슨: 세상의 모든 가능성 展》 오프닝 공연 장면, 2016. 사진: 박은지
61.2 삼성미술관 리움에서의 《올라퍼 엘리아슨: 세상의 모든 가능성 展》 오프닝 공연 장면, 2016. 사진: 박은지
62. 서울 도시건축 비엔날레 '공유도시' 개막식에서 안은미컴퍼니 퍼포먼스 장면, 2017. 사진: 장덕영

다르다. 무대 예술에서 안무가/연출자 특유의 정신과 언어와 태도 등은 작업 이상의 차원에서 마술적 변화의 힘을 발휘한다. 위대한 안무가/연출자들은 갑갑한 한계 상황을 뛰어넘을 비전을 제시하고, 새로운 시점과 시공으로 모두를 견인함으로써 극장을 일종의 타임머신이나 우주선으로 기능케 한다.

〈1분 59초〉라는 우주선에 승선하기로 작정한 이들은 우주 비행 훈련을 통해 새로운 시공으로 자기 자신을 이끈다. 이 과정에서 늘 참가자들은 '타자를 어떻게 마주하는가'라는 질문을 던지게 된다. 사회에서 약자의 위치에 선 경우라면 '타자화된 나'를 어떻게 해석할 것인가를 고민하게 된다. 안은미의 세계에서 타자성은 무시되지도 않지만, 함부로 미화 긍정되지도 않는다. 차이는 있는 그대로 존중받되 대안으로 섣불리 포장되지는 않는다.

안: 나는 우리 모두가 예술적인 뭔가를 만들어내는, 지구상 새로운 역사를 쓰는 날이 올 거라고, 정말로 믿고 있다. 그리고 그 믿음을 전파한다.

임: 근데 〈1분 59초〉에 참여한 이들 가운데 본업을 그만두고 무대 예술가가 되겠다는 사람들이 나타나면 절대 하던 일을 그만두지는 말라고 말리는 것으로 안다. 말리는 이유가?

안: 구식 현대예술이, 사실 제일 아픈 부분이, 이걸로 먹고살기가 어렵고 고되다는 것이다. 예술가가 먹고사는 일을 고민하는 순간 예술의 어떤 본질은 잊히기 마련이다. 그러니까 그 힘든 딜레마를 떠안지 말고, 낮에는 그냥 본업에 충실하게 살고 저녁과 밤에만 예술가로 활동하면 좋겠다.

임: 사실 전업 예술가는 말려도 저지르고야 마는 사람이기도 하고.

[28] 무한 변신하는 융통성의 세계를 꿈꾼다.

임: 지금까지 창작한 작업이 총 몇 점인가? 백 점이 넘는 걸로 아는데.

안: 일전에 대충 셈을 해보니 약 130편 정도 되는 것 같았다.

임: 보통 안무가보다 월등히 창작량이

63 64 65.1 65.2

임근준

많은 데 비결이 있나?

안: 땡땡이를 좋아해서 그런 것 같다. 나는 다산을 좋아한다. 무조건 많이 낳다 보면 뭐 하나 걸리겠지 그런 심보다.

임: 청년 세대에게 해주고 싶은 조언이나 장년 예술가로서의 포부가 있다면?

안: 뭐가 하나 나오려면 십 년 정도 걸린다. 조급하게 뭘 억지로 만들려고 하지 말고, 십 년 동안 계속 꾸준히 하는 게 중요하다. 하다 보면 몸에서 이상한 엑기스가 나와서 썩은 내라도 풍기게 된다. 썩지 않으려면 발효가 돼야 하는데, 그러려면 차근차근 준비하고 기다려야 한다.

나는 앞으로 '계속 껍질 벗든 진화하며 변화하는 융통성 있는 예술가'라는 이상한 신화를 낳고 싶다. 남북 자유 교류 시대의 개척을 위해 북한에도 가고 싶고, 아시아 각국을 돌며 공통의 이질성, 이질적 공통점을 찾아 새로운 미래로 가자고 꼬시고도 싶다. 한 번, 두 번, 세 번 변하고 거듭났으니, 네 번도 다섯 번도

가능하다고 믿는다. 자신도 뭘 하고 있는지 모를 지경이 된 변신 로봇이 돼서 죽을 때까지 아흔아홉 가지의 메타모포시스(metamorphosis)를 실현하고 싶다. 메타모포시스의 시공을 낳는 다산의 어머니, 대지의 여신이 되고 싶다.

임: 안은미의 영원한 테마는 언제나 '인간'과 '상호감응'이 아닐까. 무용수와 관객 사이에서 혹은 예술가였던 사람과 관객이었던 사람 사이에서 어떤 정신적 에너지의 가역반응이 일어나도록 주어진 환경을 심리적 실험 장치처럼 운용한다. 시간과 공간 속에 놓인 사람의 몸이 얼마나 다양하게 반응하면서 재구축되는지 알아내기 위해 그는 상징화된 코드로 압축된 극장 혹은 극장 아닌 어떤 곳에서 작품을 보는 관객을, 그리고 자기 자신과 무용수들을 동시에 압박한다. 압박의 기제는 여러 가지인데, 특징이라면 그가 각종 소품이나 장치, 미디어, 심지어 제도를 활용하는 데 주저함이 없다는 것이다.

만화경적인 현현에도 불구하고 기본

63. 〈Let me change your name〉로 투어 중인 프랑스의 앙제(Angers)에서 팀원들과 함께, 2017. 사진: 박은지

64. 안은미 작업실에서 〈춘희 춘희 이춘희, 그리고 아리랑〉을 위한 공연 회의 장면, 2017. 사진: 박은지

65.1 〈조상님께 바치는 댄스〉 공연의 포르투칼 포르투 투어 중, 2017. 사진: 박은지

65.2 〈조상님께 바치는 댄스〉 공연의 포르투칼 포르투 투어 중, 2017. 사진: 박은지

구조는 하나다. '영점 회귀의 알고리즘을 장착한 채, 무한 변신하는 건축 구조'가 바로 그것. 덕분에 안은미의 세계에선 압축과 증폭의 혼란이 무질서한 듯 난곡선을 그리며 휘휘 돌고 돌다가도 언제나 '무경계의 소실점'으로 무사히 수렴된다. 이는 대자연의 질서와 법칙을 닮았다.

[29] 여러 층의 안은미

애초에 안은미를 '도망치는 미친년'으로 호명했을 때, 그 '미친년'은 '특수 개념으로서의 미친년'이 아니라 바로 '일반 개념으로서의 미친년'이었다. '심리적 공공장소로서의 미친년'이란 말이었다. 사실 그 타자는 좀 묘한 것이어서 실제로 우리가 '특정한 미친년'을 보게 되어도 우리는 우리 두 눈앞에 물리적으로 실존하는 바로 그 여자를 보지 못하고 우리가 체득하고 있는 '심리적 공공물로서의 미친년'을 보게 된다. 따라서 우리는 '미친년'과 대화하지 못하고, 두려워하며 마음속에 선을 긋고 아예 보지 못한 척하기 십상이다. 그렇게 '특정한 미친년'은 타자의 영역에 봉인됨으로써 각 개인의 심리적 스크린이 되고 사람들의 뇌수를 하나로 연결시킨다. 그러한 '미친년'의 스크린을 하나로 모아 부리는 몸이 바로 안은미의 몸이었다. 그 몸은 묘하게도 개발 독재 시대를 연상시켰다. 그리고 덩달아 역설적이게도 그 시대의 주눅 든 몸들마저 연상시켰다. 하지만 안은미의 몸에는 '미친년'의 스크린 말고도 여러 층의 투명·반투명 레이어가 겹쳐졌다.

그의 몸에 겹쳐진 레이어 가운데 두 번째로 중요한 것이, 토착(버내큘러)/모던/모더니스트 표상으로서의 최승희였다. 그가 구사하는 몸 말의 몇몇 요소들은 명백한 가짜 전통무용의 그것이다. 최승희를 기준점으로 풀어낸 전통무용의 메타–언어들은 꽤나 의미심장했다. 대량 생산된 전통으로 먹고사는 진정한 모던 댄스의 영역인 한국 전통무용의 당대적 서사를 조준하는 강력한 알레고리를 구축해내기 때문이었다. 따라서 나는

65.3

66

67.1

67.2

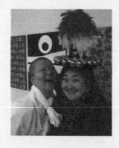
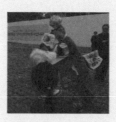
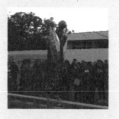

임근준

안은미의 춤에서 에릭 홉스봄(Eric Hobsbawm)이 춤추고 가야트리 스피박(Gayatri Chakravorty Spivak)이 춤추는 것을 봤다. 이 레이어는 사실 첫 번째 레이어와 많은 부분을 공유하는 것으로, 어쩌면 동일한 것일 수도 있다. 동일한 레이어임에도 시점의 차이에 의해 다른 두 가지 레이어로 인지되는 것일 수 있다는 말이다. 이 두 레이어는 구미인들의 시점에서는 전혀 다르게 뵐 수도 있다. 구미인들에게 첫 번째 레이어는 그저 알쏭달쏭한 귀여운 광기로 독해되기 십상이어서 종종 안은미의 무용을 "부토에 대한 한국 무용수의 화답"으로 오해하게 만드는 지점이 되기도 했다. 반면 두 번째 레이어는 최승희라는 특정한 역사적 인물을 떠올리지 못하는 구미인이라 해도 분명하게 인지할 수 있는 성격의 것으로, 1990년대 뉴욕의 평단이 안은미에게 매력을 느꼈던 점은, 아마도 토착/모던/모더니스트의 위계를 드러내고 다시 뒤섞는 이 두 번째 레이어에서 발휘되는 위력이었을 테다.

세 번째 레이어는 바로 봉건/대량 생산된 전통/모던 댄스의 위계와 합작을 무너뜨리는 1990년대적인 몸이다. 몸에 대한 관념의 기저가 통째로 변환되던 1990년대에 안은미의 춤추는 몸은 역사적 육체의식의 스크린으로 기능하며, 종전의 춤추는 몸들이 만드는 역사에 새로운 마디를 만들며 새로운 가지를 뻗어 나갔다. 안은미의 1990년대적인 몸은 껍데기가 한껏 부풀은 과잉의 몸으로서, 화수분처럼 +는 넘치되 -는 결핍된, 알고 보면 '완전한 공허'인, 탈식민 시대의 유색인 육체를, 그리고 그것이 처한 공황 상태를 정확하게 지목했다. 내가 처음 안은미의 춤을 보았을 때, 나는 부푼 나의 껍데기 안에서 무언가 요란스레 덜거덕거리는 소리를 들었다. 그것은 흔적 기관처럼 남아 가끔씩 달그닥거리는, 자라다가 그만 갑자기 화석이 되어버린 모더니스트의 머릿돌이 심하게 흔들리는 소리였다. 그것은 영원히 지워지지 않는 격자의 질서이고 또 언제나 자력을 잃지 않는 소실점의 나침반이기에, 흔들리기라도

65.3 《조상님께 바치는 댄스》 공연 포르투 투어 중, 2017.
 사진: 박은지
66. 자하미술관에서 《하늘 본풀이》전 오픈 행사 퍼포먼스, 2017.
 사진: 이진원
67.1 경기상상캠퍼스에서 〈"Good! Gut!"+ 경기천년 굿+
 안은미컴퍼니 굿굿 퍼포먼스〉, 2018. 사진: 박은지
67.2 경기상상캠퍼스에서 〈"Good! Gut!"+ 경기천년 굿+
 안은미컴퍼니 굿굿 퍼포먼스〉, 2018. 사진: 박은지

하면 몹시 괴로운 법이다.

　네 번째 레이어로는 골목길, 즉 새로이 도망칠 동적 공간(spielraum)을 아슬아슬하게 생성해내며 도망치는 기호 조작사로서의 몸을 꼽을 수 있다. 안은미의 주요 성취는 여기에서 나왔다. 안은미의 몸과 춤에는 기표와 기의의 조합을 새로이 엮어내며 다중의 관계 기호(국면 기호)를 가지고 노는 마술적 권능이 숨어 있다. 그는 게임메이커로서의 레이어를 활용해 인류학적 프로젝트까지 성사시키고, 예술의 영역과 실재계 사이의 관계 변화를 명시적으로 드러내는 새로운 게임적 프로토콜을 실현해왔다.

　다섯 번째 레이어는 좀 성격이 다르다. 다섯 번째 것은 새로운 프로토콜이 되는 게임적 몸을 통해 연결고리 혹은 네트워크로 전화하는 정신이다. 나는 안은미가 오묘하게 축성된 기이한 소실점을 공유하는 탈식민 주체들의 상호 불통을 연결고리 혹은 네트워크로 기능하는 자신을 통해 극복하는 하나의 문화 프로젝트로

진화하고 있다고 생각한다. 스마트 기술 환경에서 에너지원이자 반투명한 미디어로 전화하는 오늘의 인간에게 있어서 안은미는 클라우드 서비스가 되는 예술–인간으로서 새롭지 않게 새로운 존재 의의를 갖는다.

68

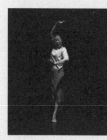

임근준

68. 런던 칸두코댄스컴퍼니 연습실에서 신작 〈Good Morning
 Everybody〉 사진 촬영 모습, 2018. 사진: 이진원

댄스 유토피아 – 안은미의 안무에 관하여

서동진

나만 그런 걸까. 안은미의 공연을 보고 난 직후면 나는 여지없이 어디 숨어 있다 자신이 있음을 기별하는 듯한, 발작적으로 꿈찔대는 몸의 느낌에 찔끔 놀라곤 한다. 그것은 늘 비자발적 리듬 속에서 온순하게 작동하며 자신과 함께하던 몸속에 마치 이물스런 다른 몸이 매복해 있다 신호를 보내는 듯한 기분이다. 걷거나 하품하거나 의자를 당겨 앉거나 하는 것 외엔 가급적 몸을 의식하지도 자극한 적도 없는 게을러터진 내게 안은미의 공연은 그런 매복하고 있던 몸과 대면하게 한다. 그것은 현란한 브레이크 댄스를 보거나 힙합 무용을 보아서는 얻을 수 없는 것이다. 그런 무용은 시시각각 끊임없이 쏟아져 나오는 화려하고 매끈한 이미지 계열 속의 하나일 뿐이다. 그것은 잘난 이미지 한 조각에 그친다. 또한 이는 완벽한 포즈로 점프를 하며 우아하면서도 드라마틱한 동작을 수시로 선보이는 〈댄싱나인〉 같은 케이블 TV 오디션 프로그램에서 보곤 하던 일급 무용수의 춤을 보아선 좀체 상상할 수 없던 것이기도 하다. 섬세하거나 격정적인 감정을 표현하는 데 탁월했다고 안무가나 일급 무용수들이 촌평을 늘어놓는 동작을 보아도 나는 그것이 어쩐지 신파 같아 보이기만 하고 감정적 경험의 화석 같은 표본을 따분하게 전시하는 듯 보이기만 한다. 그것은 도식적인 감정의 구조를 나열하는 멜로드라마의 단편에 가깝다. 이는 몸의 탄성(彈性)과 완력을 명징하게 전시하는 스포츠 중계를 볼 때도 마찬가지다. 축구 경기나 체조 경기를 보여주는 TV의 중계 프로그램은 이곳저곳에 빽빽이 보이지 않게 놓인 카메라의 눈을 통해 클로즈업되고 잊지 않고 곧 저속으로 출력되는 완벽한 동작들을 보여준다. 그것은 아슬아슬하리만치 우아하게 진동하고 경련하는 몸의 이미지들을 전시한다. 그러나 그것은 이미 익히 보아온 미적인 신체의 이미지 앨범 속으로 곧 처분되고 만다. 문득 무용이든 스포츠든 거기에서의 몸이란 전시되는 몸, 이미지가 되어버린 몸일 뿐이란 생각이 든다. 그렇다면 그렇게 신통찮은 몸의 시각적 행렬과 안은미의 무용을 구별시켜주는 비범함은 어디에서 비롯되는 걸까.

그런데 따져보면 타인의 몸이 이미지 이상이 되는 것도 어려운 일이다. 오늘날 타인의 눈에 나의 몸은 이미지로 축소될 수밖에 없다. 다들 '셀카' 혹은 '셀피(selfie)'에 열중하고 그렇게 건져 올린 이미지들을 인스타그램이나 페이스북 따위 사회관계망서비스(SNS)에 부지런히 게시한다. '좋아요'의 숫자는 나의 삶의 목표이자 명분을 가늠하는 지표가 된다. 나의 자아는 나의 몸-이미지로 신속하게 추상화된다. 사회학자나 인류학자, 페미니스트, 운동학 연구자들은 우리를 융단 폭격하는 몸을 지배하는 권력과 그 장치에 대해 고발하고 비평하고 경악한다. 휴대전화를 비롯한 디지털 기기는 우리의 몸을 측정하고 관리하는 데 더없는 기회를 보장한다. 수많은 애플리케이션은 호흡, 혈압, 혈당, 수면 습관, 스트레스 상태, 감정 기복, 비만 따위의 세부적 상태를 추적, 감시, 평정하는 데 도움을 준다고 기염을 토한다. 신체 상태의 추적과 감시, 평가, 등급화를 돕는다는 기기묘묘한 '디지털 신체 측정학(biometrics)' 장난감들은 기하급수적으로 소비가 늘어나고 있다. 이런 자기 감시(self-surveillance)의 테크놀로지는 미국이나 유럽에서 '유자격 자아(QS; a Qualified Self)', 한국에서 흔히 쓰는 말을 자조적인 용어를 빌자면 '능력자'라고 부르는 자아-만들기를 성행하게 하고 있다.[1] 어떤 이는 이를 일러 '알고리즘적 자아' 혹은 '데이터 자아'라 부르기도 한다. 그러한 새로운 몸의 풍경은 몸의 규범이 상연되는 무대가 어떤 모습을 하고 있는지 보여준다.

이런 변화의 압력은 여성들에게는 더욱 집요하게 파고든다. 포스트-페미니즘은 신자유주의적 자아의 관념과 공명한다.[2] 남녀평등이나 여성해방은 여성 각자의 개인적 자기관리와 자존감, 자기결정에 따른 변모의 프로젝트로 바뀌었다. 그것은 신자유주의가 악착스레 홍보해온 삶의 모델과 일치한다. 신자유주의는 사회적 구조와 질서 따위란 없다는 듯이 자신의 능력과 열정, 자질을 통해 자신의 개인적 삶을 어떻게 경영하느냐에 따라 각자의 삶이 좌우된다고 다그쳐왔다. 개인의 일생은 사업(enterprise)처럼 기회와 모험, 그리고 위험(risk)로 가득한 것이고, 그렇기에 우리는 자신의

서동진

삶의 기업가(entrepreneur)가 되어 이를 효과적으로 관리해야 한다. 그렇게 관리해야 할 것 가운데 으뜸은 단연코 몸이다. 그 몸은 건강의 담지자로서의 몸일 수도 있고 외모라는 이미지의 몸일 수도 있다. 한국에서 흔히 '스펙'이라고 부르는 인적 자본의 주요 자산 가운데 몸은 필수적 몫을 차지한다. 여성들은 더욱 이에 열중한다. 상품의 소비는 라이프스타일을 선택하고 소비하는 일로 대체되었다. TV 아침 프로그램에서는 건강한 라이프스타일을 위해 필요한 습관, 노하우, 식이요법, 식재료 등을 하루도 빠짐없이 나열한다. 그 옆의 홈쇼핑 채널은 그렇게 소개된 새로운 '수퍼푸드'로 만든 유기농 주스와 파우더가, 복잡하기만 해 대체 무슨 말인지 종잡을 수 없는 어떤 과학적 인증을 통과한 최고의 물건이라고 으스댄다. 자신의 신체와 관련한 수많은 데이터를 수집하고 추적, 분석, 모니터링하며 평가하는 우리 모습은 그를 보조하는 숱한 기술적 장치들을 통해 강화된다.

오늘날 지배적인 헤게모니를 획득한 몸의 규율과 관습에서 탈출할 수 있는 묘책은 없을까. 아마 없지는 않을 것이다. 그리고 그것은 엉뚱한 곳에서 나타난다. 그 가운데 가장 우리의 눈길을 끄는 것은 격투기에서의 몸일 것이다. 추하고 역겨운 못 배운 남성 노동계급의 저급한 오락쯤으로 여겨졌던 격투는 오늘날 가장 인기 있는 대중적 스포츠 가운데 하나가 되었다. 그것을 디지털 게임으로 전환한 무수한 사례들은 제외하더라도 서로에게 육탄 돌격하여 치고받는 생생한 광경은 많은 이들을 매료시킨다. 이는 세계적 베스트셀러가 되고 영화화되기도 했던 척 팔라닉(Chuck Palahniuk)의 『파이트 클럽 Fight Club』(1996)이란 소설의 흥행 비밀이기도 하다.[3] 수년간의 인류학적 조사를 거쳐 만들어진 이 소설은 오늘날 몸이 처한 지하 세계의 풍경을

1
Lee Humphreys, *The Qualified Self: Social Media and the Accounting of Everyday Life*, Cambridge, Massachusetts: The MIT Press, 2018.

2
Ana Sofia Elias and Rosalind Gill, Beauty surveillance: The digital self-monitoring cultures of neoliberalism, *European Journal of Cultural Studies*, volume 21 issue 1, 2018. David Beer, Productive measures: Culture and measurement in the context of everyday neoliberalism, *Big Data & Society*, volume 2 issue 1, 2015.

신랄하게 묘사한다.

　　　한편 이는 타인의 시선을 위해 온전히 복종하기만 하던 정숙한 여성의 신체가 도발했을 때 어떻게 파국을 맞이하는가를 보여주는 엘프리데 옐리네크(Elfriede Jelinek)의 소설『피아노 치는 여자 Die Klavierspielerin』(1983)의 영화 버전인 미하엘 하네케(Michael Haneke)의 영화 〈피아니스트 La Pianiste〉(2001)에서도 나타난다. 그러나 여기에서 이미지로 환원될 수 없는 격렬한 몸의 경험은 매우 도착적 방식으로 추구된다. 그것은 부르주아적인 정숙한 여성의 규율을 따르기 위해 통제되었던 몸을 엄습한 저항할 수 없는 욕정에 의해 무너진 신체다. 그것은 주인공인 에리카 코후트(이자벨 위페르)로 하여금 섹스숍에서 게걸스레 포르노를 탐닉하도록, 혹은 자동차극장에서 카섹스를 벌이는 커플들을 훔쳐보도록, 그리고 급기야 자신의 살을 면도칼로 긋는 쾌락에 탐닉하도록 이끈다. 그것은 모두 이미지로 환원할 수 없는 몸의 반발, 억압당한 체험의 세계가 뻔뻔스럽고 또 수치스럽게 귀환하는 모습을 보여준다. 그녀는 이미지 너머에 있는 몸의 저항할 수 없는 귀환을 증언하는 듯이 보인다. 그녀는 자신의 몸을 구속하던 부르주아적 가부장제의 폭력으로부터 탈출한다. 그리고 그것은 자기파괴적 반-폭력이다. 그래봤자 이는 그것은 '체험(lived-experience)'의 급진성을 고수할 수 있었던, 좋았던 과거를 회상하는 데 도움을 줄 뿐이다. 그것이 노스탤지어가 아니라면 하이데거식으로 말해 상(相)-이미지로서의 몸에 대적하는 물(物, Thingness)로서의 몸의 대결을 보여주는 것인지도 모른다. 그러나 그런 진단도 식상하긴 매일반이다. 우리는 '진정한(authentic)' 몸의 체험조차 상품으로 제공하겠다고 너스레 떠는 숱한 유혹적인 상품들에 포위당해 있는 탓이다. 자신의 몸을 느끼도록 촉구하는 요가, 필라테스, 피트니스, 익스트림 스포츠, 발레, 주짓수 등의 체험 프로그램은 차고 넘친다. 과도한 신체적 감각을 누그러뜨리는 데 이바지하던 마약조차 자신의 신체 감각을 극대화하는 마약으로 전환했다고 한다. '엑스터시' 같은 마약은 '마리화나'와 같은 마약과 정반대의 기능을 하는 것으로

서동진

알려져 있다. 그 마약은 찰나도 허투루 낭비하지 않고 매초마다 당신의 살갗과 신경이 어떤 느낌을 감지하는지 느끼고 감각하도록 돕는다.

그렇게 우리는 안은미의 무용에 이른다. 안은미 안무의 각별함은 이러한 몸의 문화의 역사적 문맥을 배경으로 이해될 때 보다 흥미로워지기 때문이다. 안은미는 연극적 성질을 배제하고 그것을 서사적 드라마의 표현이 아니라 동작 혹은 움직임의 탐색을 추구한다는 현대 무용의 공리(公理)에 가까운 작업을 줄곧 보여왔다. 그러나 그녀의 무용은 이본 레이너(Yvonne Rainer)의 춤도 아니고 트리샤 브라운(Trisha Brown)의 춤도 아니다. 물론 그녀 역시 현대 무용의 표준 어법에 가까운 절분되고 자기완결적인 그리하여 어쩌면 수학적 추상처럼 보이기까지 하는 동작들을 종횡무진으로 합성하고 연결하곤 한다. 특히 안은미 무용의 특장이라고 할 군무 신에서 그런 동작들은 예시적이다. 무용수들은 기거나 질질 끌거나 구르거나 꿈틀거리며 나아가거나 꼼지락대며 나아가거나 아니면 점프하거나 원을 만들며 뛰고 뛴다. 이는 동작의 담지자이거나 움직임−장치의 앙상블을 구성하는 탈인격화된 운동기계로서의 무용수를 보여주려는 제스처로 보일 수도 있을 것이다. 그러나 많은 이들은 안무의 이러한 요소들이 그저 속임수일 뿐 그녀의 무용은 현대 무용의 동작들을 키치화하고 무용의 모더니티가 끔찍하게 여기며 결별하려고 했던 멜로드라마적 서사를 은밀하게 위장 전입시키고 있다고 짐작하기도 한다.

어느 의견이나 모두 얼마간 안은미 무용의 특색을 포착한다. 그러나 나는 현대 무용의 적절하고 합법적인 계승자든 아니면 은근슬쩍 너스레를 떨며 값싼 감상(感傷)을 흩뿌리는 무용 드라마든 어느 쪽도 썩 맞춤한 의견을 내놓는 것은 아니란 생각이 든다. 추상적인 것과 구체적인 것, 주지적인 것과 감각적인 것, 일반적인 것과 특수한 것, 정신적인 것과 육체적인 것 등의 분할선이 새겨진 그물로 안은미가

3
척 팔라닉, 『파이트 클럽』, 최필원 옮김, 랜덤하우스코리아, 2008.

주조한 동작을 포획하는 것은 어쩐지 잘못된 처분처럼 보인다. 짐작컨대 그런 논변은 안은미 무용의 역사적 무의식이라고 부를 만한 것을 충분히 가산하지 않고 있기 때문이다. 그것은 오늘날 몸이 처한 정황을 배경으로 발휘되는 안은미 무용의 효력을 너무나 제(除)하기 때문이다.

<div align="center">2</div>

지크프리트 크라카우어(Siegfried Kracauer)는 영화이론가로 더 잘 알려진 프랑크푸르트학파 혹은 비판이론의 대표적 저술가다. 아도르노, 그 다음에는 벤야민을 둘러싼 끈덕진 관심과 흠모와 달리, 아도르노의 멘토였던 이 비평가에 쏠린 관심은 호젓하다 못해 거의 무관심에 가깝다. 그러나 무용의 역사적 무의식을 떠올려보고자 애쓰는 이들에게 크라카우어는 절대 소홀히 할 수 없는 비평가일 것이다. 그가 말년에 편찬하여 발간한 『대형 장식 The Mass Ornament』(1995)은 부제(副題)인 "바이마르 에세이(Weimar Essays)"가 암시하는 바처럼 그가 바이마르 시대에 쓴 에세이들을 모으고 있다.[4] 책에 실린 글들은 모두 일종의 신문 문예란이라 할 수 있는 지면에 기고했던 글이다. 크라카우어는 바이마르 시대 독일의 진보적 자유주의 성향의 일간지이자 독일의 일급 신문이었던 「프랑크푸르터 차이퉁 Frankfurter Zeitung」의 문예란 편집자였다. 그는 이 지면에 역사유물론적 문화비평의 모범이라 여겨 마땅할 글들을 썼다. 그리고 나치의 박해를 피해 미국으로 망명한 뒤 오랜 세월이 지난 말년에 이르러서야 출간된 선집에 실린 몇 편의 글은 '무용'을 역사의 단편이자 상형문자로 분별하고자 하는 이들에게는 나침반이 될 만한 분석을 담고 있다.

　　이를테면 같은 책에 실린 「여행과 춤 Travel and dance」이란 글에서 크라카우어는 이렇게 단언한다. "여행이 그저 순수한 공간의 경험으로 축소되고 만 것처럼, 춤은 단지 시간을 표지하는 것으로 변형되고 말았다. (...) 시간 속에서 특정한 관념을 표현하는 게 아니라

서동진

오늘날 춤의 실제 내용은 시간 그 자체다. 머나먼 초기 시대에 춤이 숭배 의례였다고 한다면 오늘날 그것은 운동의 숭배가 되었다. 이전에 리듬이 관능과 영혼의 표현이었다면 오늘날 그것은 자신에게서 의미를 제거하고자 하는 자족적 현상이 된다. (...) [그리하여] 여행과 춤은 형식화되기 위해 수상쩍은 경향을 취하게 된다. 여행과 춤은 더는 공간과 시간 속에 펼쳐지는 사건들이 아니다. 그도 아니라면 그 내용들은 점차 '유행'에 의해 규정되고 만다.”[5] 크라카우어는 여행과 춤[6]이 '형식적 이벤트'가 되고 말았다고 꼬집는다. 크라카우어가 보기에, 괴테의 이탈리아 여행에서 이탈리아가 눈부신 영혼의 흔적이 깃든 목적지였다면 지금 오늘날의 여행에서 우리가 찾는 곳은 그저 '새 장소'에 불과하다. 여행지 사이의 차이는 그것이 서로 다른 장소라는 점을 빼고는 거의 없다. 그런 점에서 여행이란 순수한 공간의 경험이 되고 만다. 그리고 그때 장소와 이동에서 그 어떤 고유하고 특수한 내용을 찾는다는 것은 난감한 일이 되고 만다. 그런데 크라카우어는 이런 일이 춤에서도 다르지 않게 나타난다고 주장한다.

이렇게 '내용'을 박탈당한 '형식적 이벤트'로서의 춤을 보다 집요하게 해부하는 것은 그가 '대형 장식'이라는 책 제목과 같은 이름의 글에서 '틸러 걸즈(Tiller Girls)'를 분석할 때다.[7] 틸러 걸즈를 거론하면서, 과거와 오늘의 형식적 차이를 통해 그리고 시간과 공간을 경험하는 방식의 차이를 통해 문화적 현상을 역사적 시대와 대응시키는 크라카우어의 사색은, 보다 분명하고 날카로워진다. 틸러 걸즈는 유럽에서 대성공을 거두었던 영국의 라인 댄스(precision

4
Siegfried Kracauer, "Travel and dance", *The mass ornament: Weimar essays*, Thomas Y. Levin. trans. Cambriwdge, Mass.: Harvard University Press, 1995.

5
앞의 책, pp. 66~68.(강조는 원저자)

6
여기에서 크라카우어가 말하는 춤이란 20세기 초반 유럽의 중산계층과 노동자계급을 휩쓸었던 대중적 오락으로서의 사교 춤을 가리킨다. 그러나 춤을 굳이 그에 한정할 필요는 없다. 곧 보듯이 그것은 극장에서 상연/상영되는 춤을 비롯한 역사적 시대의 춤을 망라할 수 있기 때문이다.

7
이 글이 지닌 의의에 대해서는 다음의 소개 글을 참조하라. Karsten Witte, Introduction to Siegfried Kracauer's "The Mass Ornament", *New German Critique*, No. 5, 1975.

dance) 무용단이다.[8] 그들은 정확하고 일사불란한 동작으로 다양한 모양을 연속적으로 만들어내는 스펙터클한 춤으로 유럽과 미국 관객을 사로잡았다. 또한 이는 '표면 현상'을 통해 역사적 시대를 읽고자 하는 크라카우어의 비평에 시금석이 되는 대상이 되었다.

> 어느 한 시대가 역사 과정에서 차지하는 위치는 그 시대가
> 자신에 대해 내리는 판단보다 하찮은 표면 차원의 표현들에
> 대한 분석을 통해 훨씬 더 생생하게 규정될 수 있다.
> 이러한 판단들은 특정 시기의 경향들을 표현할 뿐이기에
> 그러한 판단들로는 전체 구성을 확정적으로 증빙할 수
> 없다. 그렇지만 표면 차원의 표현들은 그것들의 무의식적
> 본성으로 인해 사태(the state of things)의 근본적
> 실체에 무매개적으로 접근할 수 있도록 한다. 역으로
> 이러한 사태에 대한 지식은 이러한 표면 차원의 표현들에
> 대한 해석에 달려 있다. 여느 시대의 근본적 실체 그리고
> 간과되고만 그것들의 충격은 서로를 비춘다.[9]

끊임없이 회자되는 크라카우어의 『대형 장식』 에세이의 첫 번째 단락은 역사의 현상학이라 불러도 좋을 크라카우어의 비평적 원리를 요약한다. 그러나 이는 처음에 대했을 때의 인상만큼 명료하고 단순하지도 않은 수수께끼 같은 내용을 담고 있다. 피상적으로 생각했을 때 그는 시대가 직접 스스로에 대해 의식하고 말하는 것에 신뢰를 주지 말라는 것, 오히려 그러한 의식에 의해 걸러지지 않은 채 표출되는 무의식적 본성의 표현들에 유의하라는 것, 그리고 이러한 무의식적 본성을 파헤치기 위해 '해석'이라는 노고가 필요하다는 것 등을 강조한다. 그렇다면 덧없고 비루해 보이기까지 하는 표면 현상에서 어떻게 역사적 무의식을 탐지할 수 있을까. 이를 위해 크라카우어가 들춰보는 표면 현상은 '틸러 걸즈'의 댄스다. 틸러 걸즈가 낯선 이름이라면 아마 언젠가 지나가며 보았을 버스비 버클리(Busby

서동진

Berkeley)의 할리우드 뮤지컬 영화에 등장하는 화려한 무용을 떠올려도 좋을 것이다. 워너브라더스나 MGM과 같은 대형 스튜디오가 활약하던 시기, 초대형 세트에서 마치 항공사진처럼 촬영된 무희들의 일사불란하면서 기하학적인 조형을 숨 가쁘게 구축하는 동작은 지금 보아도 탄성을 자아낸다.

　　틸러 걸즈에 대한 크라카우어의 분석은 간략하다. 그것은 테일러주의적 자본주의의 문화적 등가물이라는 것이다. 틸러 걸즈가 무대 위의 무용수 집단과 스타디움에 운집한 관객들의 무리는 대중(mass)이지 민중(people, Volk)은 아니다. 직접적 욕구를 충족하거나 심미적 충동을 실현하기 위한 것이 아닌 가치 자체의 자기 증식을 위한, 즉 가치 자체를 위한 생산이 자본주의적 생산 양식의 특성인 것처럼 틸러 걸즈 무용의 목적은 바로 장식 그 자체이다. 그것은 과거의 무용에 담겼던 의례적 의미 따위는 아랑곳 않는다. 틸러 걸즈가 음악에 맞춰 만들어내는 휘황한 형태들은 군대의 제식이나 집단 체조가 만들어내는 것과는 전연 다르다. 제식이나 체조에서 동작과 그것을 만들어내는 이들은 이상적인 윤리적 규범의 단위와도 같은 것이다. 거기에서 각 동작은 절제, 의무, 헌신 같은 윤리적 이상을 상징화하는 시늉을 한다. 그런 점에서 그것은 이데올로기적일지언정 나름 자신의 도덕적 실체를 포함한다. 그러나 틸러 걸즈의 무용은 "그것은 내용 속에 있는 모든 실질적 구성요소들을 비워낸다."[10] 그것이 빚어내는 형태는 어떤 상징적 의미도 실어 나르지 않는다. 풍경이나 도시의 모습을 찍은 항공사진처럼, 그것은 단지 형태 자체에 몰두한다. 이는 자신이 살고 있는 환경을 바라보는 시선이 포착하는 상징적 이미지 같은 것과는 다른 것일 수밖에 없다. 무엇보다 각각의 동작이 그를 행하는 무용수 자신의 의지와 선택에 따른 것이 아닌 허위적 총체에 의해 배당된 것이라는

8
'틸러 걸즈'에 대한 자세한 소개는 다음의 글을 참조하라. Kara Reilly, The Tiller Girls: Mass Ornament and Modern Girl, Theatre, Performance and Analogue Technology,

9
Siegfried Kracauer, "The Mass Ornament", 앞의 책, p. 75.

10
앞의 글, p. 77.

점에서 그것은 '합리성'을 추구한다. 이것은 총체성에 대한 어떤
이해도 없이 컨베이어 벨트 위에서 주어진 자신의 직무를 반복적으로
수행하도록 강제하는 테일러 시스템과 닮아 있다. 그리고 테일러
시스템은 틸러 걸즈라는 의외의 표면 현상에서 궁극적 결실을 맺는다.

그러나 자본주의적 노동 과정에서 발견할 수 있는 자본주의적
합리성 혹은 경제적 이성과 문화라는 영역에서 발견되는 미적 이성
사이에 조응 관계가 있다거나 상동성(homology)이 있다는 것을
지적하는 것에 그친다면 이는 충분히 변증법적 비평이라 여기기
어려울 것이다. 크라카우어는 아도르노와 다르지 않게 그의 변증법적
비평의 솜씨를 발휘한다. 크라카우어는 틸러 걸즈의 무용, 즉 '대형
장식'이 그저 자본주의적 문화산업의 찌꺼기에 불과하다고 낯을
찌푸리고 규탄하는 데 동조하지 않는다. 고매한 이들이 이 하찮고
천박한 대중문화에 대한 어떤 심판을 내리더라도 그가 보건대 "장식적
대중들의 움직임에서 얻는 미적 쾌락은 정당하다."[11] "철지난 형태에서
시대착오적 고상한 감정들을 탐닉하는" 예술보다 이러한 대형
장식이야말로 현실을 규정하는 원리를 미적 영역 속에 담아냄으로써
현실의 규정을 가리킬 수 있기 때문이다. 그렇다면 대형 장식으로서의
틸러 걸즈의 무용은 역사적 무의식을 드러내는 징후일 것이다.

3

크라카우어가 예민하게 주의를 기울여 포착한 '테일러주의의 미적
표현'으로서의 대형 장식이라는 아이디어는 오늘날에도 연장될 수
있을까. 우리는 흔히 '포스트포드주의(post-Fordism)'라고 말하는
유연 생산 자본주의 속에 살고 있다. 이는 주어진 과업 지시표에 따라
일한다기보다는 프로젝트를 수행하고 업무에 따른 보상이 아니라
성과에 따른 보상을 받는, 그리고 임시적이고 불안정한 고용이
일반적이고 하청과 외주 등에 따라 생산 과정이 더욱더 시야에서
사라져버린 세계를 일컫는다. 비평가 마크 그리프(Mark Greif)는

서동진

생각을 달리한다. 포드주의적 공장의 안무는 보다 주술적이고 보다 마법화된 형태로 지속된다고, 그는 확신하기 때문이다. 이를테면 그는 이렇게 말한다.

> 오늘날의 체력 단련은 당신 안에 작동하는 기계를 인정하게 한다. 현대 헬스장만큼 우리가 공장 노동에 향수를 품고 있다고 믿게 만드는 장소는 없다. 다이 프레스(가압기계-옮긴이)의 레버는 더 이상 우리에게 일하라 명령하지 않는다. 그러나 헬스장에 남겨진 산업장비는 우리의 여가 속으로 침투한다. 우리는 퇴근해서 컨베이어 벨트에 오르고, 악귀에 쫓기듯 달린다. 우리는 자진해서 다리를 압착 롤러에 끼우고, 굳어가는 팔을 프레스에 갖다 댄다.[12]

아이러니 가득한 어투로 그는 포드주의적 공장의 풍경 한복판을 차지하던 '기계'가 이제 사유화된 영역으로 매끈하게 이전되어 있음을 폭로한다. 우리 주변에서 공장의 기계들은 사라졌다. 그러나 그 기계를 구성하고 있던 모든 골조는 이제 심미적 피트니스 기계가 되어 우리 주변에 재등장한다. 그리고 생산 기계는 운동 기계가 된다. 신장 개업한 피트니스센터는 자신들이 새로운 기계들을 갖췄음을 과시한다. 그러나 이 기계는 포스트포드주의적 주체의 모습을 복제한다. 기업가적 주체(entrepreneurial subject)라는 새로운 주체성의 형상은 자신의 생물학적 신체를 규율하고 향상하려는 나르시시즘적이면서도 동시에 극단적으로 금욕적인 주체로 나타난다. 자신의 삶을 둘러싼 사회적 규정을 잊거나 간파할 수 없는 새로운 개인들은 자신의 삶을 기획하고 관리함으로써 목표한 삶을 이룰 수 있다고 믿는다. 그리고 체력

11
앞의 글, p. 79.
12
마크 그리프, 「운동에 반대한다」, 『모든 것에 반대한다』, 은행나무, 2019, 17쪽.

단련장은 "사적인 자아를 해체해 다시 만들려고 곡예 행위를 시도"
하는 아레나가 된다.[13] 자신의 역량을 측정하고 평가하며 삶의 성과를
점검함으로써 자신을 자유롭게 가공할 수 있다는 뜻에서 '자유 아닌
자유'의 합리성을 보증하는 일군의 장치들 역시 그에 부착되어 있다.
그것은 능력치를 확인하는 숱한 숫자의 행렬이다. 체중, 체지방,
혈압, 콜레스테롤 지수, 면역력 등 신체의 생물학적 조성을 알리는
숫자들은 곧 자아의 거울이자 증거가 되어간다. 그리고 자신의 몸을
사랑하라는 구호는 이제 노출과 전시를 위해 자신의 몸을 구경거리로서
조작하는 고역스러운 운동의 의무로 전환된다. 자신의 몸을 감추고
사적인 영역에서 자신의 몸과 노닥거리는 은밀한 시도 등은 지탄을
받는다. 다시 마크 그리프의 말을 빌리자면 우리는 '생물학적
구경거리'가 되어야 하는 의무에 구속된다. 그러나 사례는 여기에
그치지 않을 것이다.

나탈리 북친(Natalie Bookchin)이라는 작가는 크라카우어의
'대형 장식'의 동시대 버전에 해당하는 것을 제시한다. 그는
크라카우어의 에세이 제목인 "대형 장식"을 자신의 설치 작업의
제목으로 선택한다. 그는 비디오 공유 플랫폼인 유튜브에서 찾은 수많은
댄스 클립들을 활용한다. 그리고 이러한 파운드 비디오 풋티지로 구성된
몽타주를 버스비 버클리의 영화 〈1935년의 황금광들 Gold Diggers
Of 1935〉(1935), 그리고 악명 높은 독일 국가사회주의당의 뉘른베르크
집회를 기록한 레니 리펜슈탈(Leni Riefenstahl)의 다큐멘터리
〈의지의 승리 Triumph des Willens〉(1935)를 병치한다. 나탈리 북친이
찾은 유튜브의 비디오 클립들은 모순적 공간이다. 디지털 아트 비평
매체인 『리좀 Rhizome』과의 인터뷰에서 나탈리는 이렇게 말한다.
"유튜브의 댄서는 극히 사적이면서도 또한 극히 공적인 자기 방에서
외로이 정해진 춤동작(dance routine)을 수행합니다. 이는 그 나름
우리 시대의 완벽한 표현이겠죠. 1920~30년대에 관객들이 극장이나
스타디움에 앉아 형태를 이루며 움직이는 신체 행렬을 지켜보았듯이,
오늘날의 개별 관람자들은 컴퓨터 화면 앞에 혼자 앉아 유튜브 비디오를

서동진

통해 각자의 방에서 혼자 자발적으로 형태를 이루며 움직이는 개별적 춤꾼들을 지켜봅니다."[14] 사적인 것과 공적인 것이 포개진 공간들이 존재한다. 그것은 자신의 사적 공간인 동시에 비디오에 접속한 많은 이들이 지켜보는 공연장으로의 공적 공간이다. 개인의 삶의 단편을 담은 비디오 클립이면서도 그것은 동시에 수많은 이들이 관람하는 공적 미디어가 된다. 그리고 이는 '포스트포드주의'의 논리를 반영한다. 마치 포스트포드주의의 노동자들이 자신의 프로젝트를 해치우는 것처럼 생각하지만 실은 그것이 생산 과정의 사슬 속에 통합된 것이듯이 말이다. 여기에서 대중은 틸러 걸즈의 무용수들처럼 집합적 신체로 표상되지 않는다. 나탈리의 영상 설치에서 보듯, 그것은 거의 동일한 춤동작을 하는 무한히 동일한 비디오 클립들의 연쇄를 통해 볼 수 있듯이 개별적 신체의 동작을 통해 표상된다. 그러나 그것은 개별적 특이성을 지닌 신체라기보다는 포스트포드주의적 '대형 장식'이 만들어내는 신체 문화의 한 부분으로서의 몸이다. 그리고 '이용자 생산 콘텐츠(user-generated contents)'라는 미심쩍은 용어가 말해주듯 생산자와 소비자의 분간도 흐릿해진다. 개인들의 자기 생산 과정은 또한 포스트포드주의적 대중을 생산하는 과정이기도 하다.[15]

그렇다면 이제 안은미의 '막춤'에 대하여 이야기해 보자. 안은미는 인류학적 무용 프로젝트(어떤 이는 이를 무용인류학이라 부르기도 한다)라거나 커뮤니티 댄스(community dance)라고 알려진 그의 연속적 작업, 〈조상님께 바치는 댄스〉, 〈사심없는 땐스〉, 〈아저씨를 위한 무책임한 땐스〉, 〈안심땐쓰〉 등을 통해 노인들의 몸, 청소년들의 몸, 신체장애자들의 몸과 그 몸에 깃든 무용적 정동(affect)을 찾아내고 이를 유토피아 공동체를 만들어내는 재료로 삼고자 시도했다.

사회참여예술(socially engaged art) 혹은 클레어 비숍(Claire

13
앞의 글, 21쪽.

14
Dancing Machines, An Interview with Natalie Bookchin, *Rhizome*, https://rhizome.org/editorial/2009/may/27/dancing-machines/(2019. 3. 24. 접속).

15
동시대 무용과 포스트포드주의의 관계에 대한 비평적 논의로는 다음의 글을 참조하라. Ramsay Burt, *Ungoverning dance: contemporary European theatre dance and the commons*, Oxford: Oxford University Press, 2017.

Bishop)의 말을 빌자면 '사회적 전환(social turn)' 이후의 예술에서 공동체 혹은 사회적 관계가 부쩍 중요한 의제가 되었고, 퍼포먼스와 동시대 무용에서 이러한 의제를 실현하고자 하는 이루 열거하기 어려운 작업들이 등장했다.[16] 안은미의 인류학적 연작 역시 그러한 흐름에 속하는 것은 물론이다. 그러나 이렇게 동시대 예술의 어떤 흐름에 소속되거나 편승하는 작업으로 환원하는 것은 이 연속 프로젝트의 함량을 짐짓 과소평가하는 것이다. 안은미의 안무는 앞서 보았던 대중오락 혹은 강박에 가까운 자기 전시로서의 춤이 운반하고 타전하는 역사적 무의식을 길어 올린다. 안은미는 지금 여기의 몸짓 속에 퇴적된 역사적 흔적을 주시한다. 그러나 그렇게만 그것을 재단했다간 세월의 흐름에 아랑곳 않고 보전된 몸의 신명 운운의 미학주의적 서사에 포획될 위험이 다분하다. 나는 그런 자리에 그치지 않은 채 그런 역사적 무의식의 회상을 거스르는 비판적 몸짓이 안은미의 안무 속에 잠재하고 있다고 생각한다. 헤게모니적인 현실의 원리가 어떻게 먼 시공간에 있던 춤추는 몸과 동작의 원리 속을 파고들거나 혹은 (루이 알튀세르[Louis Althusser]의 변증법적 분석의 용어법을 빌자면) 과잉 결정하는지 헤아리는 것은 오늘날 문화를 둘러싼 가장 중요한 '해석'의 방법임에 분명하다. 그러나 안은미의 연속 작업은 그러한 해석과는 다른 자리에서 해석의 방법을 도입한다. 우리는 그것을 '메타-안무(meta-choreography)'라고 부를 수 있을 것이다.

〈조상님께 바치는 댄스〉는 여러 시골 지역을 돌아다니며 마주한 할머니들과의 대화, 즉석에서 벌어지는 춤마당, 그리고 수줍게 혹은 흥에 겨워 카메라 앞에서 춤사위를 보여주는 모습 등을 기록한 영상을 배경으로 펼쳐진다. 그러나 이 무대 무용은 무용극의 형식에서 탈출하지 않는다. 다만 출연자들이 전문 무용수에 그치지 않고 인생에서 한 번도 무대에 서본 적이 없는 할머니들도 포함한다는 점에서 무용극의 형식을 크게 손본 것에 불과하다. 따라서 유사-민족지적 인터뷰를 이용한다는 점을 제외하곤 이 작품에서 사실 인류학적 접근은 거의 찾아보기 어렵다.[17] 그리고 그 인터뷰 역시 아마추어 다큐멘터리에서 흔히 볼

서동진

수 있는 매우 서툴고 산만한 것이다. 그러나 그 인터뷰가 찾아내고자
하는 것은 노년의 할머니들의 개인적 생애나 사적인 일상이 아니다.
혹은 어떤 집합적 정체성을 표현하는 사례로서의 인물도 아니다.
그것은 각자의 의식적 생활 속에서는 감추어져 있거나 억압된 몸짓을
튀어나오게 하는 것이다. 그리고 그 몸짓 혹은 움직임은 인류학적
사례나 기록이라기보다는 분류되거나 규정되기 어려운 춤으로서의
몸짓이다. 그 몸짓은 물론 본격 예술로서 무용의 동작과 아무런 관계가
없다. 사교댄스에서 볼 수 있는 정서적 호응을 유발하는 의례적
동작과는 한 치도 비슷한 구석이 없다. 혹은 걸그룹의 공연장에서 볼
수 있는 정밀하게 규격화된 동작과는 정반대의 위치에 있다. 그렇다면
할머니들의 몸짓을 춤이라는 이름으로 한데 묶고 그것에 춤으로서의
자격을 부여할 때 그것은 무엇으로부터 춤으로서의 자기동일성을
얻을까. 가장 손쉬운 대답은 춤의 동작을 미학화하는 것이다. 이를테면
춤이 근본적으로 신바람이거나 흥이라면 이런 심미적 쾌락을 운반하는
동작들은 모두 춤으로서 대접받아 마땅하다는 논리가 그런 것이다.
이럴 경우 무용이라는 것은 내파되고 고급 예술로서의 무용과 대중적
여흥으로서의 춤 사이에 놓인 간격은 순식간에 증발된다. 안은미의
안무에는 이러한 미학주의적 일반화에 기울도록 만드는 요소가
다분하다. 안무가인 안은미 스스로가 이런 이야기를 즐겨하고, 다양한
서사적 장치가 이를 증빙한다. 이를테면 거의 모든 작품의 전형적인
피날레의 장면들은 신명과 즐거움의 분출을 상연한다. 꽃가루가 날리고
술병이 돌아다니고 미러볼이 번쩍이며 돌아가고, 관객들은 무대로
올라와 함께 덩실거린다. 유토피아적 공간으로서 댄스 파티장이
만들어진다. 그러나 도구적이고 공리적인 삶으로부터 분리되거나

16
Claire Bishop, *Artificial hells: participatory art and the politics of spectatorship*, London & New York: Verso Books, 2012.

17
그런 점에서 안은미가 인터뷰에서 자신은 할머니들의 춤에서
빌어먹을 한국의 현대 무용이 무용이라는 이름 아래 거들떠보지
않은 그러나 정치적으로는 춤바람이라는 부도덕한 풍속이란
이름으로 제거되거나 억압되어야 했던 대중들의 삶 속에 숨은 채
상속되었던 우리 춤의 역사적 고고학을 시도했던 것 같다는 취지의
발언은 주목할 가치가 있다.

벗어난 동작들을 미적인 것으로, 즉 춤의 동작으로 한데 모은 뒤 그것에 신바람이나 흥이라는 미학적 정서를 부과하는 것은 거칠고 유치한 추상화다.

<p style="text-align:center">4</p>

이때 우리가 주목하게 되는 것이 안은미의 안무법으로서의 '막춤'이다. 막춤은 춤의 장르가 아니다. 막춤은 춤이되 무용이나 댄스라고 불리는 춤에는 미달하는 즉 미적 카테고리로서의 춤에는 한참 못 미치는 춤이다. 한편 그것이 춤으로서 승인받지 못할 때에는 춤을 둘러싼 보이지 않는 불안과 공포가 끼어들어 있다. 이를테면 '춤바람'이 그러한 춤을 둘러싼 역사적 무의식을 증언한다. 국어사전에 따르면 춤바람이란 "춤에 온통 정신이 팔림을 이르는 말"이다. 춤이란 정신을 팔게 하는 위험한 힘이 숨겨져 있음을 시사하는 것이다. 춤이 삶의 정상적 질서를 파괴하는 무섭고 두려운 힘이라는 불안은 어디에서나 찾아볼 수 있다. 1980년대에 대학생들 사이에서 널리 읽힌 『아무도 미워하지 않는 자의 죽음(Die Weiße Rose)』이란 소설 속에 등장하는 나치에 저항한 백장미단은 밤마다 몰래 스윙 재즈를 추는 무도회를 조직하기도 했다.[18] 토마스 카터(Thomas Carter)의 영화 〈스윙 재즈 Swing Kids〉(1993)는 그 무도회를 그린다. 그리고 이 영화는 나치에 저항한 레지스탕스 백장미단이 지닌 진정한 위험이 바로 춤에 있었음을 암시한다. 백장미단에게 스윙 재즈란 자유의 상징이었을 것이고 국가사회주의자들에겐 퇴폐(decadence)의 화신이었을 것이다.

춤을 향한 불안과 공포를 짚어보기 위해 『하멜른의 피리 부는 사나이 Rattenfänger von Hameln』라는 동화에 등장하는 무시무시한 춤의 광기로 거슬러 올라가 볼 수도 있다. 마을의 쥐를 잡아준 대가를 주지 않자 쥐들을 강물에 빠트려 죽인 그 피리로 마을의 모든 어린 아이들을 끌고 간 피리 부는 사나이는 춤에 대한 공포를 극화한다. 춤바람 혹은 무도병(dancing mania)이란 춤에 깃든 불길한 힘에 대한

윤리적 공포를 드러내는 병리적 삽화들이다. 즉 춤바람에서의 춤 혹은 막춤은 합리적.효율적.공리적 동작의 안무로 이뤄진 생산적인 운동과 이를 위한 에너지를 공급하고 적절한 휴식을 제공하기 위해 안무된 스포츠와 무용 등의 역시 생산적인 운동이 서로를 돕고 지지하는 상호보완적 순환 체계를 파열시키는 잡종이다. 그러나 춤바람이란 말에서 가장 먼저 연상되는 것은 당연히 정비석의 신문 연재소설 『자유부인』(1954)과 이를 각색한 같은 제목의 영화 그리고 1955년에 터져 나온 '박인수 사건'일 것이다. 이 사건은 박인수라는 사내가 해군 장교를 사칭하고 댄스홀을 돌며 여대생을 포함한 70여 명의 여인을 농락한 것을 일컫는다. 이 사건에서 춤바람이 났다는 것은 향락에 빠지는 것이고 정조 관념을 잃은 것이라는 생각의 연쇄로 이어진다. 박인수가 법정에서 "내가 만난 여성 중 처녀는 미용사 이 모 씨 한 사람밖에 없었다"는 진술이 대서특필되었고 여성의 정조 관념을 둘러싼 논란으로 비화했다. 그리고 1심 재판에서 박인수는 공무원 사칭 부분만 유죄가 인정되었고 이른바 혼인빙자간음죄에 대해서는 무죄를 선고받았다. 당시 담당 판사는 기자들에게 "정조라고 하여 다 법이 보호하는 것은 아니다. 이상에 비추어 가치가 있고 보호할 사회적 이익이 있을 때 한하여 법은 그 정조를 보호하는 것이다"라고 술회했다고 한다. 그리고 이후 줄곧 사람들의 입에 오를 '향락적 사회 풍조'로서의 춤바람이라는 춤의 이미지는 춤을 향한 끈덕진 두려움을 반복한다.

　　　정신분석학의 어법을 빌어 말해보자면 억압적 '승화'(혹은 마르쿠제[Herbert Marcuse]의 용어법을 빌자면 '억압적 탈승화[repressive desublimation]')[19]를 거쳐 예술로 승인받게 된 무용으로서의 춤과 달리 춤바람에서 전제하는 춤이란 승화에 저항한다. 그런 점에서 안은미의 안무에 특색을 부여하는 다양하게 인용된

18
잉게 숄, 『아무도 미워하지 않는 자의 죽음』, 박종서 옮김, 청사, 1987.

19
헤르베르트 마르쿠제, 『1차원적 인간: 선진 산업사회의 이데올로기 논고』, 차인석 옮김, 집영사, 1976.

춤들에 관심을 기울일 필요가 생긴다. 안은미의 막춤 안무에서 참조되는 춤들은 기원이 없는 춤들이다. 물론 그 춤들에 역사적 기원이 없을 리 없다. 이를테면 지루박이라는 춤은 지터버그라는 춤이다. 찰스턴이란 춤도 있다. 스윙도 있다. 그렇지만 그 춤들은 자신들의 기원과 아무런 상관없이 또 자신이 유래한 장소와 시간으로부터 벗어난 채 여기에 등장한다. 그 춤들은 자신이 기원한 시대와 장소로부터 아무런 의미도 얻지 못한다. 그러기엔 그 춤들이 역병(疫病)처럼 전승되어왔다. 그 춤들은 어떤 공식적 무보(舞譜)도 가지고 있지 않으며 그러한 무보적 표기법을 통해 기록되거나 고정될 수 없다. 또 그렇기에 그 춤들은 막춤이다.

　　안은미가 막춤에서 기대하는 것은 무도병에 가까운 춤이다. 〈안은미의 1분 59초 프로젝트〉는 참여를 자원한 이들이 1분 59초 동안 하는 동작의 시리즈를 보여준다. 어떤 이는 벌거벗은 채 몸을 비틀고 어떤 이는 귀여운 점프를 하며 어떤 이는 폴 댄스를 시늉한다. 그 모든 동작들이 도미노처럼 연속될 때 우리가 목격하는 것은 무도병에 가까운 끝없는 동작들이다. 그런 탓에 안은미의 안무에서 참조, 인용되는 몸짓들은, 그리고 극화되는 동작들은 승화되지 못한 채 배회하는 몸짓들의 목록에 가깝다. 그것은 〈조상님께 바치는 댄스〉를 잇는 후속 작업들에만 해당되는 것은 아니다. 이는 안은미컴퍼니 창단 30주년 기념 공연인 〈슈퍼바이러스〉에서도 확인할 수 있는 일이다. 안은미컴퍼니에서 활동했던 멤버들이 안은미컴퍼니의 무용 레퍼토리 가운데 자신의 몸속에 기억된 동작들을 전시하는 이 작품에서 무용수들은 자신들 앞에 배열된 바구니 속에 든 의상들을 끄집어낸다. 그리고 마치 그 유사−신체로서의 의상들은 몸의 허물이거나 겉껍질이었다는 듯이 무용수의 몸에 장착되자마자 자신에 깃든 동작들을 쏟아낸다. 그것은 전체 서사를 구성하고자 배치된 의미의 요소로서의 몸짓이 아니라 자족적 동작, 흥분과 기쁨을 운반하는 정동적 단위처럼 작용하는 동작들로 구성된 무용을 만들어낸다. 슈퍼바이러스가 박멸할 수도 면역될 수도 없는 가공할 바이러스를

서동진

가리키는 것처럼 〈슈퍼바이러스〉는 제거할 수 없는 완강한 정동의
몸짓을 가리킬 것이다.

　　　그러나 그 정동은 역사적 무의식처럼 기능한다. 그것은 몸속에
저장되었다 깨어난 '춤바람'의 잔해이고, 생산적이고 기능적인 몸을
안무했던 사회적 기율에 굽히지 않고 버텨온 동작이다. 현재의 몸 안에
퇴적된 역사적 힘들의 길항을 안은미는 안무한다. 그것은 단순히 지배
문화에 의해 가려지거나 억압되었던 통속적이고 비천한 몸짓들을
인류학적으로 수집, 탐색하는 것이라기보다는 현재의 몸을 뚫고 들어가
그 안에서 역사적 힘의 작용을 밝혀내는 고고학적 작업에 가깝다.
탄츠테아터의 정수를 보는 듯한 〈심포카 바리 – 이승편〉에서도 그러한
몸짓들은 샅샅이 수집되어 전시된다. 그것은 바리공주 설화에 바탕을
두고 있지만 또한 동시에 통속 사극을 통해서든 아니면 무당들의 굿을
통해서든 전시되어온 역사적 몸짓들을 참조한다. 그러나 여기에서의
참조란 시대착오적이며 연대기적 어떤 참조와 지시에 저항한다.
그것은 전통이란 이름으로 두루뭉술하게 요약되곤 하는 과거의 시간에
의지하는 시늉을 거부한다. 이를테면 환관들의 종종걸음이나 시종들이
어르신들을 보필하는 몸짓들은 우스꽝스러우면서도 서글픈 동작들로
안무된다. 그렇게 끊임없이 확장되는 몸짓들은 그녀에 의해 안무된다.
그것은 춤바람이라는 검열을 통해 억압되거나 제거되어야 했던
몸짓들을 끊임없이 상기하는 안은미의 기억술이다. 이런 기억의 안무를
그녀가 지칭하는 이름은 물론 '막춤'이다.

5

안은미는 〈조상님께 바치는 댄스〉와 관련한 어느 인터뷰에서 이렇게
말한다. 그는 "대한민국에 춤바람이라도 나면 좋은 세상이 온다는
말인가"란 대담자의 질문에 "정답"이라고 답한다. 그리고 "춤을 출
수 있는 세상, 즉 자신의 기쁨을 마음껏 토해낼 수 있다면 좋은 세상
아닌가. 요즘 집회가 많은데 구호를 외치다가도 마지막엔 다 노래하고

춤춘다. 분명 어떤 힘이 존재한다"고 덧붙인다.[20] 춤바람은 정상적이고 바람직한 동작, 그 동작들을 반영하는 승화된 몸짓들로서의 무용에 반하는 춤이다. 그것은 무용 안으로 운반된 반–무용이다. 반–무용은 우리가 살아가는 세계에서 안무된 합리화된 동작들 그리고 그것을 반영하는 미학화된 동작들로서의 무용('틸러 걸즈'의 라인 댄스이든 아니면 오늘날 유튜브에서 마주하는 연쇄반응과도 같은 댄스 비디오의 댄스든)에 대적한다. 그런 점에서 안은미의 안무가 표현주의 무용과 그것을 계승하는 탄츠테아터와 접속되어 있다는 평가는 수긍할 만한 것이다. 그것은 마리 비그만(Mary Wigman)이나 루돌프 라반(Rudolf von Laban), 피나 바우슈(Pina Bausch) 같은 독일 안무가들의 안무와 안은미의 안무가 유사하다는 것을 가리키는 말은 아닐 것이다. 산책, 소풍, 요가, 나체되기, 일광욕, 볼륨 댄스 등의 신체 의례를 끊임없이 고안하고 숭배하던 시대에 표현주의 무용은 속한다.[21] 자본주의적 합리성에 반하는 낭만주의적 반합리성을 예술적 실천의 정수라고 생각했던 것이 '표현주의 무용(Ausdruckstanz)'이라면 그리고 탄츠테아터가 복원하고 상속하고자 했던 것이라면, 안은미 역시 그것을 겨냥한다. 그러나 그것은 흥미롭게도 독일의 안무가들처럼 창조적 안무가의 서사적 연출에 의지하는 것이 아니다. 그녀는 창조적 작품을 구성하는 행위로서의 안무를 '막춤'의 역사적 고고학으로 대체한다. 그리고 그것은 유토피아를 향한다. 그가 춤을 출 수 있는 세상이 행복한 세상이라고 말할 때 그 유토피아적 충동은 단지 안무가의 개인적 소망사고를 투사하는 것이 아니다. 그것은 자신의 세계 안에서 역사적 지지물을 찾는다. 그것이 또한 막춤이다.

그러나 안은미의 코레오그래피로서의 막춤은 무용에 반하는 무용으로서 얼마간 큰 지지를 받아온 농당스(Non-danse, Non-dance)와 대조해볼 만한 가치를 지닌다. 물론 안은미는 제롬 벨(Jérôme Bel)이 아니다. 제롬 벨이 개척한 반무용적 안무가 무엇을 목표로 하는가를 둘러싼 논의는 분분하다. 그 가운데 안드레 레페키(André Lepecki)의 분석이 가장 치밀하다고 할 것이다. 그는 『코레오그래피란

서동진

무엇인가 Exhausting Dance』(2005)란 책에서 "제롬 벨의 재현 비판"이란 부제가 달린 「코레오그래피의 '느린 존재론'」을 수록하고 있다. 거기에서 그는 제롬 벨이 시도하는 현대 무용의 존재론에 대한 비판이 무엇일지 요약하고자 시도한다. 그런데 현대 무용의 존재론이란 무엇일까. 안드레 레페키는 현대 무용의 정체성을 유지하도록 보증하는 몇 가지 요소를 적시한다. 그것은 "닫힌 방에 평평하고 부드러운 바닥, 제대로 훈련받은 하나 이상의 육체, 움직이라는 명령에 기꺼이 따르는 자발성, 연극적 상황(시점, 거리, 환상)에서 가시화하기, 그리고 몸의 가시성과 현전, 주체성 간의 안정된 통합에 대한 믿음"으로 이뤄져 있다.[22] 아마 이를 풀이하면 이렇게 될 것이다. 먼저 마치 화이트 큐브(white cube)나 다크 큐브(dark cube)가 미술이나 영화라는 자율적이고 독립적인 대상이 있다는 환영을 생산하듯이 무용 극장은 이러한 환영을 생산한다. 그것은 무용이라는 것을 만들어내는 재현 기계의 일부다. 적어도 한 명 이상의 몸이 무대에 등장함으로써 그것은 무용하는 몸이라는 독립적 신체가 따로 존재한다는 가상을 만들어낸다. 이 역시 무용이라는 것을 만들어내는 재현 기계의 일부다. 다음으로 몸들 사이의 배치, 그것은 시점, 거리, 환상을 활용함으로써 전개되는데, 이는 극적인 서사를 만들어내는 데 역할을 한다. 그것은 연극적이며 나아가 자기완결적 서사로서 무용 작품이라는 독립적 단위, 즉 하나의 무용 작품이라는 것이 있다는 착각을 만들어내는 데 기여한다. 다시 이 역시 무용이라는 것을 만들어내는 재현 기계의 일부로서 역할 한다. 다음으로 지금 여기 무대 위에 보이는 몸은 아무개의 몸이 아니라 무용수라는 예술적 저자의 몸이다. 그리고 그가 수행하는 동작은 무용적 움직임이며 무용수의 미적인 의지에 의해 풀려나온 것이다. 따라서 이러한 믿음 역시 무용이라는 재현 기계의 일부로서 이바지한다.

20
"춤은 이렇게 추는 거다", 《문화일보》, 2017년 3월 21일.

21
Karl Toepfer, *Empire of Ecstasy: Nudity and Movement in German Body Culture, 1910–1935*, Berkeley: University of California Press, 1997.

22
안드레 레페키, 「코레오그래피란 무엇인가」, 문지윤 옮김, 현실문화, 2014, 109쪽(번역은 부분적으로 수정).

그렇다면 무용을 무용으로서 존립하게 만드는 이러한 재현 기계를 비판하고 부정하는 것은 무용에 대한 거부일까. 아마 그것은 농담에 가까운 말일 것이다. 제롬 벨로 대표되는 '농당스'는, 적어도 레페키의 말을 빌자면, 현대 무용의 정체성을 규정하는 '재현의 원리'를 비판하고 이를 통해 무용을 재구성하고자 하는 시도라 할 수 있다. 흔히 무용이라고 상상하던 음악에 맞춰 동기화된 아름다운 동작을 전연 동원하지 않은 제롬 벨의 퍼포먼스는 무용에 관한 무용이라는 점에서 메타-안무에 가까운 것임에 분명하다. 그러나 그것은 겉보기와 달리 어쩌면 처량하리만치 무용의 지속에 관한 꿈을 꾼다. 어제의 무용을 규정했던 원리(무용의 자기 재현적 원리)를 고발하고 힐난하는 것은 무용을 폐지하고 싶다는 의지가 아니라 역사적 담론으로서 현대 무용과 작별하고 전혀 새로운 무용을 발견하겠다는 의지에 가깝다. 그리고 이는 안무가로서의 제롬 벨, 무용수로서의 제롬 벨, 자작품 저자로서의 제롬 벨, 무대의 현존을 고발하는 무대를 연출하는 제롬 벨로 되먹임된다. 이 점에서 안은미의 안티-댄스는 유별나다고 볼 수밖에 없다. 제롬 벨이 현대 무용의 재현적 원리의 바깥으로 퇴장하여 현대 무용의 얼개를 들추고 비판한다면, 안은미는 막춤의 고고학을 경유하여 현대 무용을 내재적으로 비판한다. 만약 무용이 신체 표현(physical manifestations)이라면 무용적 동작과 비무용적 동작은 모두 동등하다는 "동작의 민주주의"를 강변하는 것이 능사는 아닐 것이다. "내 작업은 무용수들에게 춤을 추도록 하는 것이 아니라 관객들의 마음을 춤추게 하는 것"이라는 제롬 벨의 유명한 표현처럼 아무런 춤도 추지 않으면서 그것을 무용으로서 만들어내는 개념적 실천은 여전히 무용 안에 갇혀 있다. 그것은 무용의 역사를 자율적 실체처럼 가정하고 그것에 대해 추궁하지만 무용을 규정하는 무용 바깥의 역사적 규정, 즉 무용에 가해진 타율적 규정을 도외시한다. 반면 안은미의 반무용적 무용은 무용의 내부와 외부를 모두 포착하고자 시도한다. 막춤은 그런 점에서 무용으로부터 배척된 춤이면서 동시에 무용처럼 안전하지 않은 춤으로서 경원시된 춤이다. 그리고 그런 춤들의 동작을 망라하는

서동진

안은미의 코레오그래피는 여느 메타–안무보다 더 메타적인
것으로 작용한다.

　　한편 안은미의 코레오그래피가 농당스가 추구하는 자기지시적
무용이 품고 있는 '재현 장치 비판'을 넘어 무용을 구속하는 무용 안팎의
힘들에 대한 비판을 행하는 메타–안무라고 할 수 있다면 이는 또한
탈식민적(de-colonial) 충동을 상연한다는 점에서도 주목을 요한다.
여기에서 말하는 탈식민적 충동이란 무용의 제국주의를 비판한다는
것을 가리키는 것에 그치지 않는다. 서구 대중문화의 레퍼토리 속에
한 자리를 차지하고 있는 수많은 춤들이 토착적 몸짓과 춤을 뒷전으로
밀어내거나 소멸시키고 말았다는 점은 맞는 말이다. 그러나 그렇게
부정당한 춤의 몸짓을 추적하고 무용으로서 재조립하는 일에 머문다면
안은미의 안무는 단지 잊히고만 춤과 몸짓의 기록자로 그치고 말
것이다. 그러나 안은미의 코레오그래피는 여기에서 한 발 더 나아간다.
그것은 무용과 비무용의 대조법을 작동시켜 무용이 자신을 근대 예술의
장르로 존립하기 위해 스스로에게 강요했던 자기 감시와 규율의 폭력을
비판하는 데 그치지 않는다. 그것은 유기되거나 억압되었던 몸짓과
춤을 안무하여 무용으로 구성한다. 그렇기에 그것은 반무용이지만
또한 동시에 무용이다. 무용은 죽었다는 소문이 무성한 동시대 무용의
현장에서 안은미는 "누가 감히 그딴 소리를 해"라고 응수하며 무용이
건재함을 알린다. 이는 무용이 건재하기 위해 부정당한 몸짓들을
다시 무용화하면서 동시에 그 몸짓들이 소속된 역사—말하자면
서글픈 한국사—를 상기시킨다. 이러한 한국사에서 부정당한 몸짓은
자본주의적 세계 체제에 통합되면서 강요된 몸짓의 체제에 대한
항의이기도 하다. 그리고 이는 바로 부끄럽고 민망하게 각자의 몸에
침전물처럼 남아 있는 몸짓의 흔적을 서로에게 비추고 바라보는
목격(witnessing)의 과정과 함께한다.[23] 할머니와 중년 사내들이,
그리고 십대의 아이들이 자신의 몸과 움직임을 서로에게 보고 보이는
일에 참여할 때 그 순간 발생하는 서로의 목격은 전례 없는 '비판적
교육(critical pedagogy)'이 된다. 그것은 나르시시즘적 자아 존중감을

위해 마련된 치유적 퍼포먼스의 신자유주의적 에토스와는 무관하다.
안은미는 자신의 '인적 자본'의 자랑스럽고 가치 있는 몫을 자랑하는
퍼포먼스가 아니라 억눌린 몸짓으로서의 엉성하면서 아름다운 몸짓을
평등하게 표출하며 만들어내는 일시적 유토피아를 만드는 데 기여한다.
그런 점에서 안은미의 안무는 '작품'이라는 자율적 대상을 제작하는
저자의 행위가 아니라 다양한 종류의 사회적 실천을 매개한다. 그녀는
세련되기에는 너무나 촌스럽고, 예술적인 것으로 쳐주기엔 너무나
천하고, 자랑스럽게 내보이기엔 너무나 부끄러운 몸짓들을 집요하게
모은다. 그 몸짓들은 이박사의 테크노 뽕짝의 도착성에 반향하여
흘레붙듯이 돌출한다. 이박사의 테크노 뽕짝은 터무니없으리만치
예스럽지만 동시에 기괴하게 첨단을 흉내 낸다. 그런 점에서 이박사
테크노 뽕짝은 과거와 오늘이 흘레붙는 세계이다. 그리고 안은미의
안무는 그곳에 착륙한다.

23
레페키는 동시대 퍼포먼스의 탈경험적(dis-experiencing) 특성과
대조해 목격과 증언이라는 체화된 경험을 생산하는 것이 무용임을
역설한다. 그것이 동시대 무용의 특성으로 정의될 수 있을지는
의문이지만 그것은 안무의 생산과 전유라는 전체 과정을 이해하는
데 흥미로운 논점을 던진다. André Lepecki, Afterthought-Four
notes on witnessing performance in the age of neoliberal
dis-experience, *Singularities: dance in the age of performance*,
New York, NY: Routledge, 2016.

서동진

안은미 춤의 몇 가지 키워드

양효실

이 글은 현대무용가이자 안무가, 이론가인 안은미의 춤을 이해하는 데
도움이 될 몇 가지 키워드를 제공한다. 안은미의 춤이 다른 춤들과 갖는
절대적 차이는 색의 우선성에 있는데, 나는 그것을 그녀의 최초의 경험
또는 '원초적 경험'에 대한 보충 설명을 통해 상술할 것이고, 이를 위해
응시(gaze)에 대한 라캉(Jacques Lacan)의 관점을 암시적으로 활용할
것이다. 그리고 그녀가 무용수를 포함한 인간 일반의 '신체'를 보는
방법, 나아가 인간의 신체마저도 물체처럼 다루는 방법을 분석하면서
그녀가 살아내고 전유한 근대(the modern)와 그녀의 인간과의 관계도
다뤄보려고 한다. 이는, '욕망의 주체'는 자신의 만족 불가능한 욕망에
자신을 하나의 대상(볼모)으로 제공하면서 그저 무한히 다른 기표로의
대체와 미끄러짐을 통해, 즉 환유적 운동을 통해 실재를 향한 충동을
실연한다는 라캉의 관점을 안은미가 전혀 모른 채 반복하고 있다는 내
관점에 근거한 것이다. 이것은 발작이나 경련으로서의 신체의 나타남과
사라짐의 피로를 진정시킬 재현주의적, 표현주의적 서사도 없이, 시작도
끝도 없이, 중심과 주변도 없이 그저 계속 움직이는/산란하는 이미지들,
그러므로 읽힐 수 없는 이미지들을 실연하는 안은미의 작업에 대한
통시적 분석이기도 하다.

롤랑 바르트(Roland Barthes)는 1968년 에세이 「작가의
죽음」에서 재현주의나 표현주의에 근거해 작업의 주인 역할을 맡았던
작가가 사라진/살해된 후, 그 공백을 대면한 예술의 위기나 예술의
가능성을 글쓰기(écriture/writing)의 등장을 통해 설명했다. 그는
의미와 해석의 주인인 저자가 폐위된 후, 작품은 "오직 언표행위
(utterance)로서의 시간"으로만 존립할 것이라고, 그렇기에 "모든
텍스트"는 "등록, 검증, 재현, 묘사를 가리킬 수 없으며 대신 (...) 수행적
발화(performative utterance)라고 부르는 것, 희귀한 동사적 형태"를
가리킬 것이라고 단언한다. 따라서 "작품"은 "단지 구성된 사전에
불과하고 그 사전의 단어들은 오직 다른 단어들을 통해서만 설명될
수 있다"고, 의미가 무한히 지연되는 사전을 즐기는 독자는 따라서
"역사가 없는, 전기가 없는, 심리가 없는 사람"이라고, 이렇듯 '내면'이

비어 있는 독자, 이 "누군가"는 "쓰여진 것을 구성하는 모든 흔적을 같은 장에 모아놓은 사람" 같은 것이라고 추정한다. 바르트가 말하는 글쓰기, 즉 "쓰는 몸(body that writes)의 정체성에 의해 시작하기 위해 모든 정체성이 사라지러 오는" 시각적 장면에 놓인 텍스트는 "인용들로 짜인 직물"이기에, 그것을 읽고 보는 독자들의 숫자만큼이나 다른 해석, 의미화에 열려 있는 것이 된다.[1]

안은미의 춤 역시 무대를 통제하는, 지배하는 예술가의 의도나 의미가 없는, 그저 무대 위에 나타나고 사라지기를 반복하는 무용수들이 만들어내는 시각적 이미지의 차이, 다양성을 즐기는 것 외에는 다른 태도가 불가능하기에, 그 즐김의 조건, 전제는 기꺼이 감각적 무질서를 위해 자기를 놓치는 것이기에, 누구나 혹은 아마추어로서의 이러한 즐기기를 다원예술, 탈중심화된 예술의 동시대성 안에서 이해하는 것은 당연한 일일 것이다. 바르트가 저 짧은 에세이에서 '68혁명'을 필사하고 있음은 주지의 사실이며, 무용과 영상, 설치를, 전문 무용수와 아마추어 일반인을 접합하고 그런 어지러운 상태를 새로운 춤으로 제시하는 안은미에게서 예술의 죽음–이후–예술을 타진하는 것은 당연한 결과일 것이다. 부르주아 엘리트의 문화적 독점권의 폐위와 아마추어 대중문화의 전면화라는 새로운 조건을 현시하는 안은미의 춤, 혹은 그녀의 용어대로라면 민속예술로서의 '막춤'은 라캉이 말하는 욕망의 주체나 바르트가 말하는 글쓰기를 글자 그대로 육화한 사례라고 말할 수 있는 것이다.[2]

색–춤

안은미는 지금까지 여러 인터뷰를 통해 색이 자기 춤의 출발이었다고 밝혀왔다. 무용수의 춤을 보고 춤을 추게 되었다는 흔한 이유와는

[1]
Roland Barthes(1968), "The Death of the Author," *Image–Music–Text*, trans. Stephane Heath (New York: Hill and Wang, 1977), pp. 142~148 참조.

[2]
이 글에서 별도의 표시 없이 " "에 들어간 문장은 필자와의 인터뷰나 전화 통화에서 안은미가 말한 부분들이다. 그 외의 인용문은 출처를 명기할 것이다.

양효실

한참이나 먼 시작이고 동기다. 어린 안은미가 '그날 거기서' 본 것은
무용수도, 무용수의 몸짓도, 무용수가 쓴 족두리도, 족두리의 색도
아닌 색이다. 안은미의 말은 이상하다. 너무 자주 받은 질문이 그녀의
대답을 간소화한 것인가? 그래서 동작이나 물체의 색 대신에 그저
색이라고, 자신의 춤은 색에서 시작되었다고 말하게 된 것인가? 내게
그녀의 말하기는 이상하고 그래서 매력적이다. 예술가의 말하기 아닌가!
예술가다운 말 아닌가! 관념이 없는 감각을 위한 말 아닌가! 상징 기호가
사라진, 아무것도 지시하지 않는 말 아닌가! 안은미는 정상적인 눈,
망막에 맺힌 상의 이름을 말하는 방식을 되풀이하는 대신에 대상이
뿜는 색-빛을 본 것이 자신의 '최초의' 경험이었다고 말한다. 자신의
삶과 욕망을 통째로 빼앗기는 '그' 경험을 말하는 방식으로 너무나
강렬하지 않은가? 이쪽의 어린아이와 저쪽의 공연 전인지 후인지 모를
한국 무용수들의 '분장(masquerade)' 사이에서 수신된 것은 발신자의
자리가 없는, 너무 강렬해서 기호도 뒤틀린, 수신자의 눈을 멀게 한
그런 응시였다. 우중충한 회색빛 하늘에 갇힌 생명력을 잃은 세계의 딱
한 곳에서 번쩍이는 빛이었고, 그것은 시시한 물체였고, 안은미는 그
물체를 제대로 보았고, 그래서 그 물체의 이름 대신에 그 물체의 색으로
그 물체를 대체하는 왜상으로서의 경험을 한 것이다. 그녀는 그 경험을
묻어두고 꺼내보는 재현의 주체 대신 그 경험 쪽으로 계속 돌아가는
'욕망의 주체'로 바뀌었다.

　　　동화 속 피리 부는 사내는 약속대로 금화를 주지 않은 동네
사람들을 벌주고자 그 동네 아이들을 모두 데리고 동굴로 들어가
버렸다. 먼저 골칫거리인 쥐들은 강으로 들어갔고, 다음에 희망인
아이들은 어두운 지하로 들어갔다. 쥐나 아이들, '정상적인' 듣기나
보기에 못 미치는 열등한 존재들은 쾌락에 사로잡혀 죽거나 사라졌다.
소리에, 예술에 반응하는 허약한 존재들의 말로이거나 절정이다.
어린 안은미는 늘 보는 대상을 제대로 볼 수 없을 만큼 내적 결핍에
시달리고 있었다고 말해도 될 텐데, 아니면 동네, 시장, 거리를 쏘다니는
아이였기에 틈, 얼룩, 구멍을 찾는 데 혈안이 된 존재가 찾아낸 제대로

된 보기를 수행한 것이었다고 말해도 될 텐데, 이는 자신이 보기로 약속된 것을 보지 않고 다른 것을 보기 위해, 즉 금지된 것, 볼 수 없는 것을 보기 위해 시각장(field of vision)을 뒤집어버린 그날 그녀의 긴급함이나 무력한 붙들림이 출현시킨 무대였을지도 모르겠다. 좀 더 정확히 말한다면 그날 안은미는 본 것이 아니라 보여진 것이기 때문이다. 그녀는 자신을 유혹하는, 자신을 너머로 데리고 가려는 타자의 응시에 사로잡힌 것이기 때문이다. 말하자면 족두리라는 기호-이미지를 봄으로써 그 응시를 피할 수 있었지만, 그 이미지 너머를 봄으로써, 즉 응시의 주체인바 빛을 봄으로써, 자신의 상실과 붕괴, 말하자면 일종의 '탈아(ex-stacy)'를 경험한 것이다. 색을 보았다는 말은 그래서 하나의 경험으로서 온전히 정당화되어야 한다. 우중충한 하늘이 아니었으면, 이곳이 아닌 다른 곳에 대한 필사적인 갈증이나 열망이 아니었으면, 그리고 그것이 무용수의 몸에 묻은 빛-색이 아니었으면 안은미는 다른 것을 하고 있었을지 모른다. 그래서 안은미에게는 춤보다 색이, 물체보다 표면이, 기호보다 감각이 절대적이다. 그리고 이것은 곧 안은미의 춤의 특이성이기도 하다. 안은미는 최초의 경험, 탈아의 경험을 숨기고, 잊고, 집으로 가는 대신에, 일상으로 돌아오는 대신에 그 경험을 유지하는, 그 쾌락(충동?)을 유지하는 방법을 스스로 터득, 체득해낸 것이다.

알다시피 민머리에 '정상적인' 차림새와는 한참이나 먼, 땡땡이 무늬의 옷을 즐기는 안은미의 춤은 우리를 생각도 판단도 감상도 거리도 불가능한 시각적 광란, 경련으로 데리고 간다. 그 춤은 우리를 배려하거나 계산하지 않는데, 당연하다. 그녀는 우리를 상징 기호들의 세계, 인간계에서 가급적 멀리 데리고 가려 하기 때문이다. 우중충한 회색빛 하늘 아래에서 색은 모두 휘발된 답답한 세상에서 잠시 길 건너의 색에 매혹당한 뒤 일생 그 세계 속 사람들을 매혹시킬 '컬러의 판타지'를 실연하고 있는 안은미의 춤은 결국 관념도 기호도 들어올 여지가 없는, 감각적 경련과 마비에 헌정된 세계를 현시하려는 춤이다. 안은미가 기억을 뒤져 끄집어낸 그날의 원초적 경험은 이 세계가

양효실

지워지고, 대신에 불가해한, 불가능한 세상이 나타나 더는 이전 세계로의 귀속은 없을 경험으로 존립한다. 우중충한 회색빛 하늘이 없었다면 그날의 그 경험도 불가능했을 것이다. 그 흐리고 무겁고 우울한 세계의 강요가 없었다면 안은미는 그 색, 이쪽으로 흘러들어와 한 존재를, 한 인생을 사로잡은 색을 받아들이지 않았을 것이다.

　　　욕망의 주체인 안은미는 따라서 전체가 아니라 부분(-이미지)에, 실체나 지시체와 같은 기의가 아니라 기표에, 의미가 아니라 시각적, 청각적 이미지에 집착한다. 그날의 아이에서 한 걸음도 나아가지 않은, 어른이 되지 않은 안은미는 허무에서 존재의 의미로 도망가는 어른들과 달리 더 바깥으로, 작정하고 바깥이 새 나오는 구멍으로 들어가면서 가장무도회의 환유적 대체물들, 그저 입고 벗고, 듣고 즐기는 데 바쳐진 헐거운 이미지들을 찾아내고 발명할 방법에 매몰되었다. 누군가에게는 우중충한 회색빛도 화려한 색도 그저 밝은 대낮의 미망이나 환각이다. 그것은 믿을 수 없는 감각의 교란, 오인일 뿐이다. 그런 사람은 무채색으로, 색이 지배하지 않는 영원의 가치나 의미를 역설할 것이다. 안은미는 자신의 주체성을 빼앗기고 빨려 들어가는 '수치스런' 경험을 더 밀어붙이는, 즉 수동적 허무에 능동적 허무로 대결하는 예술가의 전략을 선택했다. 안은미의 춤에서 신체가 보이지 않는다면, 대신에 색이 보인다면, 이는 색과 춤이 그 '본질'에서 다르지 않다는 그녀만의 이론 때문이다. 그래서 그녀는 무용수나 물체가 아닌 색이 춤의 시작이라고 말할 수 있게 되었고 그것을 증명하는 데 일생을 허비하고 있는 중이다.

　　　안은미가 자주 입에 올리는 '시각적 비주얼라이징(visualizing)' 혹은 '트랜스포메이션(transformation)'은 시각적·청각적 이미지들이 표면에서 표면으로 그저 무한히 대체, 반복될 뿐인 그녀의 무대 스타일을 방증한다. 말하자면 안은미는 나타나고 변형되고 사라지는 색이 족두리로 보이거나 읽히지 않게 하려고, 감각의 반응이 의식적 기호로 변질되지 않게 하려고. 어떤 편평한 상징 기호에도 쉽사리 들러붙지 않을 표피들, 그녀의 말을 빌리자면 "떨어지는 꽃가루"가

흩날리는 무대를 만들어낸다. 그래서 안으로 모여 형태가 되고 형체가 되고 그 즉시 개념으로 추락하는, 관객의 안전한 자리를 보증하는 회로 바깥에서 감각들이, 색들이 경련, 작란하기를 욕망한다. 분열증적 상태의 무대를 '보는' 것은 보고 즐기는 시선의 주체가 아니라 빨려 들어가고 학대당하고 사로잡히는 응시의 장을 만들어낸다. 물론 안은미의 학대를 즐기는 관객들은 그런 역전을 기꺼이 받아들이는 마조히스트들이다. 색에 학대당하는 경험은 개념에 포획된 피조물을 다름 아닌 죽어가는 동물로, 즐기고 사랑하고 사라지는 동물로 강등시키는 경험이기에 좋은 경험이다. 주체의 강박이나 피로를 잊기 위해 우리는 위험한 상황에 자신을 버려두고 신체-수동성을 즐기기도 한다. 내가 사라지는, 휘발되는 경험은 이미 유사-종교적, 탈-근대적 수행이다.

　　색은 사물의 본질이나 실체, 속성으로 환원되는 데 실패한 것, 사라지고야 마는 것이다. 색은 비천하고 유한하고, 그래서 '봄날' 같은 것이다. "연분홍 치마가 봄바람에 휘날리드라"이기에 "봄날은 간다"면, 그런 일순간의 흔들림, 치마 입은 여인이 아니라 휘날리는 치마, 바람과 연동하는 환유적 이미지뿐인 이 봄날의 허망함은 속지 않으려는, 본 것이 정확히 무엇인지 판단하려는 강박을 잠시 잊을 수 있기에 선물이다. 살아 있는 모든 것은 그저 변하고 사라지기로 약속된 이번 삶에서 우리는 봄에 기꺼이 잘못 보기를 허여함으로써 잠시나마 자신으로부터 이탈하고 자신을 잃는다. 영원한 삶을 약속하는 형이상학적 존재론에는 황금(색)과 같은 '관념'을 제외한다면 색이 없다. 그저 자기 동일성을 유지하는 데 실패하는, 외부에서 일어나는 것에 무참히 영향받을 뿐인 인간의 연약함, 유약함이 봄의 조건이고 봄의 환영이다. 시각적 봄, 유한한 봄은 그래서 환유적으로 서로에게로 미끄러져 포개지고 떨어지길 반복하는 이미지들, 기표들의 무대다. 봄에 우리는 떨어지는 꽃잎을 보면서, 그 거짓말에 환호하면서, 오직 무수한 색의 피어남과 떨어짐과 사라짐에 반응하면서 이 잠깐의 판타지에 붙들린다. 색, 빛에 반응하는 표면이 있었기에 덕분에 우리는 잠시 혹은

계속 욕망의 놀이에 가담할 수 있다.

　　이쪽으로 넘어오려는 죽음을 막기 위해, 부패와 부식을 방어하기 위해, 생성과 변화를 거부하기 위해 보는 자는 이미 보인 것 혹은 '보여지도록 주어진 것(the given to be seen)'을 또 볼 뿐이다. 그런 보기에는 욕망이 깃들어 있지 않다. 욕망의 보기는 비스듬하게 보면서 동시에 보면서 사이를 보면서 경계를 지우면서 오직 보기를, 끊임없이 보기를, 종국에는 보기의 이유를 놓치기를, 그저 보고 있기를 욕망(당)한다. 만족을 모르는 욕망의 보기는, 이 쾌락의 보기는 그렇기에 주체의 소진을 전제하고 결과하게 만든다. 보고 판단하고 이해하고 분류하고 그러므로 감상하는 보기의 사라짐이고, 그렇게 되었을 때 남는 것, 부스러기, 에너지, 얼룩을 보고 있게 되는 보기이다. 이런 보기가 우리를 다른 세계로, 동굴이나 무의식이나 감각이나 타자성과 같은 은유가 가리키는 세계로 이끌고 있을 것이다.

　　춤은, 제대로 추어진 춤은 유혹하고 속이고 빼앗고 벌거벗게 만들기 위한 것이기에 춤을 보는 것은 나의 '죽음'을 전제한다. 그날 안은미가 자신의 유사–죽음을 경험하면서 색으로 건너갔듯이, 그리고 그 자리, 색이 뿜어져 나오던 그 자리에서 어떤 기호에도 안착되지 않는 몸짓으로 빛을 뿜으면서 읽기에의 강요를 내려놓으라 하듯이, 우중충한 회색조 콘크리트 건물에 갇히고 죽은 관념들에 혹사당하며 '타자의 욕망'에 시달린 채로 살아가는 근대인들'을 위한' 경험은 역설적이지만 그런 경험이다. 자본이 주도하는 문화산업이건 생산주의가 지배하는 일상 경험이건 우리 근대인의 경험은 시뮬라크르의 미망에, 덧없는 이미지들의 환유적 대체에 붙들려 있을 뿐이다. 바로 이 사실을 있는 그대로 인정하는 것, 어떤 가치도 의미도 내려앉을 정도로 지속이나 안정성도 없는 근대의 조건이나 상태를 예시하고 제시하는 것이 현대 예술가의 과제이다. 그래서 일찍이 미적 현대성을 보들레르(Charles Baudelaire)는 이렇게 정의하기도 했다. "이 일시적이고 덧없는 요소, 너무 자주 변형(métamorphoses)이 일어나는 이 요소를 당신은 경멸할 권리, 혹은 지나칠 권리도 없다. 그것을 없앤다면 당신은 (...) 반드시

추상적이고 정의 불가능한 아름다움의 공허로 떨어지게 된다."[3]

근대의 경박함이나 부박함, 세속의 유행이 드러내는 그 표피적이고 말초적인 낙원을 보들레르는 근대식의 아름다움, '악의 꽃'이라고 불렀다. 우울한 파리에서 혹은 파리의 우울에서 보들레르는 영원한 것으로 도피하는 대신에 덧없는 것, 일시적인 것의 '가치'를 말하면서 근대 도시 경험의 '부정적' 특성을 담지한 예술의 새로움, 필연성을 역설한다. 오직 자신이 살아낸 시대에, 자신의 예술을 근대에 부착시키는 안은미 역시 미적 현대성에 천착하는 사람인데, 그런 안은미가 탱화를 읽는 방식은 그래서 근대적이다. "탱화를 보면 왜 저렇게 화려할까 궁금했어요. 그건 삶이 없다는 거거든요. 그림 속 화려함이 실제로는 없다는 거지요. 살아서 보고 싶은 삶의 극대치의 판타지를 제 작품 안에 가져오고 싶었던 거죠. 어떻게 보면 평화가 실제에서는 불가능한 그런 움직임의 순간들이라고 생각을 하는 거지요. 이 순간, 순간을 극대화하고 과장하는 것이요. 현실에서는 밝고 화려하기만 한 것은 없으니까 탱화가 있는 거지요."(본문 453쪽) (안은미는 그날로부터 멀리 나와 있지 않다. 그녀의 말과 읽기는 늘 그 자리를 맴돈다. 우리 역시 그날에서 멀리 나가는 것 같지는 않지만.) 화려하고 눈부신 컬러에서 텅 빈 생의 우울로부터 벗어나고픈 욕망을 '읽는' 것은, 예술의 직접적 효용성을 말하는 것으로 보이기에 이미 '민속예술', 민중예술의 프레임을 깔고 있는 것이기도 하다.

안은미는 예술 전문가, 예술 애호가를 위한 예술 바깥에 있다. 그녀에게 예술은 직접적으로 쓸모가 있는 것인데, 혹은 직접적으로 다가가는 예술이어야 하는데, 그녀의 '컬러의 판타지'는 지금 여기서 고단하게 살아가는 사람들, 문화 자본 혹은 상징 자본이 없는 평범한 사람들도 즐길 수 있는 춤이고, 문화산업의 '관념적' 상품들과 달리 그 사람들을 "잠깐 다른 곳"으로 데리고 갔다 오는 춤이다. 고급예술도

3
Charles Baudelaire, "Le Peintre de la vie moderne," 1885, *Œuvres complètes de Charles Baudelaire*, tome II–I, p. 695.

양효실

대중문화도 아닌, 현대 무용도 서커스도 아닌, 누구나 반응할 만한, 복수의 반응을 유도하는 안은미의 춤은 현실이 일시적으로 사라지는 경험을 유도한다. "제 작업에서 계속 컬러를 내세운 건 그 눈부심 때문에 눈을 확 멀게 해서 어둠을 못 보게 하는 거지요. 말하자면 내면을 못 보게 하는 거예요. 무대 위에서 끝없이 네온을 막 때리는 거예요. 밝음과 그 이면의 실제 어둠에 관해 크게 질문을 했던 거죠."(본문 453쪽) 안은미에게 '내면'은 없는 것 혹은 불가능한 것이다. 내면은 텅 비어 있거나 편견이나 관념으로 채워진 그런 것이다. 바깥으로 유인하는 것, 멀리 나가는 것, 자아로부터 멀어지는 것, 이런 미적 실천을 위해 안은미는 색을 쓴다. "컬러는 영원한 거예요. 각자 또 따로 만들어내는 색은 빛의 에너지를 말하는 거기 때문이죠. 빛이 만들어내는 파장, 춤을 통해 파장을 일으켜서 우리 운동성을 만들어내는 거죠. 운동성이 가져다주는 흥분이 보이지 않는 몸에 침투해서 약물처럼 작용하는 거예요."(본문 405쪽) 안은미의 춤은 신체가 아니라 색이 추는 춤이다. 거기선 빛이 전부이고, 모든 살아 있는 것은 오직 움직이며 있게 되고, 종국에는 엑스터시를 경험하며 있게 된다.

신체-즉흥

안은미의 무대에서 신체나 물체는 색이 잠시 내려앉은 침전된 바닥, 배경, 지지대 같은 것이다. 살색 타이츠를 신고 죽어라 외운 동작을 자연스러운 표현인 듯 반복하는, 서사와 작가에게 규제당하는 신체가 아니라, 격렬하고 즉흥적인, 심지어 태엽이 감긴 인형처럼 같은 동작을 반복하는 탈재현적, 탈서사적 신체이기에, '내면'이 부재하는 그릇, 시각적으로만 보이는 표면이기에, 이 꽃가루처럼 날리는, 파편화된 신체들은 심신이원론의 그 신체로 보여져서는 안 되는 것들이다. 극단적으로 말한다면 무용수는 자신의 춤이 보여지도록 자신을 하나의 '소품'으로 전치시켜야 한다. "제 안무에서 옷은 입는다기보다는 색을 입는 거죠. 컬러 페인팅 보디에 더 가깝게 기능하는 것 같아요."(본문

408쪽) 다른 것으로 보이도록 자신을 지우는, 혹은 자신이 지워지는 이런 의태의 행위는 생태계에서는 오인과 유혹, 거리의 소멸과 방심, 타자로의 먹힘과 연동한다. '나'의 죽음과 생존을 동시에 함축하는 이런 타자-되기, 이미지로(서)의 사라짐, 타자—포식자와 피식자의 이중성과 동시성을 함축하는—의 가까움과 나의 부재가 안은미가 말하는 보디 페인팅으로서의 신체-색-옷에서 연상되는 동시대 이론들이다.

중심과 주변, 주연과 엑스트라가 없는, 그 자체 평면이고 표면이고 '꿈 장면'인 안은미의 무대에서, 신체는 물체와 교환 가능한 것으로 등치되고, 또 신체의 동작을 물체가 유도하고 지배하는 일이 자주 일어난다. 그리고 이 모든 차이와 변화, 시각적 변용을 주도하는 주요 모티프는 색이다. 무용수들의 신체는 그 족두리처럼 색으로, 파장으로 보이도록 더 격렬하고 더 흔들려야 한다. 신체의 육체성(corporeality)은 물체의 생김새나 질감과 등가가 되고, 이 이동 가능하고 수정 가능한 물체들은 그렇기에 자유로이 접합, 탈접합되면서 기괴한 형상, 인상, 잔상을 출현시키게 된다. '트랜스포밍'이 무한히 일어나는 표면으로서의 신체는 따라서 표현주의적이거나 재현주의적 기능에서 자유로워진다. 신체는 영혼-정신을 담는 도구도, 역사와 기억을 담지한 그릇도, 내면을 드러내는 보조적 장치로도 사용되지 않는다. 신체는 시각적으로 보여지는 것, 움직이는 것, 그러나 우리가 아는 '기호'나 관념을 뒤흔들면서 움직이는 것으로 존립한다.

따라서 안은미의 무대에 선 무용수들이 감당할 어려움, 고통이 당연히 감지된다. 단지 신체를 조련하고 훈육하는 게 아니라 머리도 생각도 관념도 깃들지 않는 신체를 출현시키는 것은 전문 무용수들에게는 쉽지 않은 '노동', 요구사항이기 때문이다. 새로운 몸의 출현을 위해 외운 몸, 훈육된 몸을 버리는 것, 말하자면 재현적 신체를 욕망의 신체로 변형시키는 것은 신체의 재발명이기에, 위계적 전제를 없애는 것이기에 당연히 어려운 실천이다. 안은미는 가르치지 않는 선생, 안무가이다. "자꾸 저에게 명령을 해달래요. 지금까지 함께 공연한 무용수들과 함께 해오면서 그 '명령을 없애는 데' 굉장히 오래

양효실

걸렸어요. 저는 동작이든 움직임이든 맘대로 하라고 하는데, 그게 제일 어렵다고 해요. 괜찮으니까 '일단 뛰어' '일단 굴러봐' 이렇게 언어를 쓰기 시작하면 머리가 과거로부터의 경험이 셧다운되어서 콱 막히기도 하는 거죠."(본문 226쪽) 조직화된 기능주의적 신체를 벗겨내기 위해 그저 뛰고 구르는 것은 마치 정해진 일과표에 따라 정신없이 움직이는 신체가 텅 빈 공간에 어떤 도구도 없이 혼자 남는 것과 비슷하다. 그저 노는 것, 그저 움직이는 것, 가르치지 않는 것. 그러나 이미 무용수의 신체는 기호, 관념으로 가득 차 있다. 그것을 없애는 데 많은 시간을 보내는 것이 안은미의 주요한 가르치기의 일부다. "저는 트레이닝은 혹독하게 시키지는 않는데 동작들이 힘들어요. 동작의 난이도! 꼭 한 번 하면 될 것을 저의 작업이 반복이 많으니 열 번을 하게 하거든요. 토끼뜀도 매일 연습해야 하는 거죠. 그런 숫자가 남하고 다를 뿐이에요. 무한 반복. 어떻게 보면 혹독하게 몸이 느끼겠죠. 단순한 동작이지만 지겹지 않다는 건 새로운 운동성의 움직임을 무한적으로 생산해내야 하기 때문이죠. 기계가 하면 똑같지만 인간이 하면 다 다른 게 안무예요. 다른 운동성을 새롭게 찾아낼 수 있다고 생각하는 게 제 안무의 요점이지요. 그 사이사이의 베리에이션(variation)을 통해 우리는 새로운 몸의 나이테를 보게 되죠."(본문 191~192쪽) 시범도 보이지 않으면서, 지금까지 시키는 대로 뛰었던 무용수들에게 '뛴다'가 뭘 말하는지를 물으면서, 처음으로 자신의 '뜀'을 의식하는, 질문하는 성찰을 유도하면서, 안은미는 무용수들이 스스로 그것에 대해 '답'을 찾게 만든다. 이런 대답 없는 뛰기, 무한 반복에서 안은미가 욕망하는 것은 그녀의 말대로라면 "어떤 육체의 질감"이다.

육체의 질감은 탈중심적이고 정신분산적 무대에서 차이로서 가시화되는 무용수들을 가리키는 표현이다. 모든 생명체가 각자의 차이로서 유일자로 존립한다면, 그런 무한한 차이의 병렬이나 공존인 춤, 개념화 혹은 주체화에 저항하는 춤을 추어줘야 하는 것이고, 이런 춤은 아직 추어지지 않은 것이기에 발명, 창안되어야 하는 것이다. 예술은 차이로서, 환원 불가능한 것으로서, 진정될 수 없는 것으로서,

나의 나르시시즘을 좌절시키는 것으로서 예술이다. 안은미가 자신의 무용수들에게 요구하면서 선물하는 무대는 누구도 고립된, 통일된, 기계적인 신체로 갇히는 무대일 리가 없다. 그런 차이를 찾아내면서, 읽어내면서, 응원하면서 안은미는 웃고 있게 된다.

> "전 춤을 바라보는 시선이 다르니 비전공자 동작에서
> 언제나 특이한 싱커페이션을 발견해요. 엇박자의 미학.
> 그 부조화가 부숴버리는 통렬한 떨림이 좋아요. 이들이
> 가지고 있는 행복은 '다름'이에요. 어떤 식의 코러스가 되는
> 거죠. 음이 틀려도 상관없어요, 절대! 사람마다 구조가 다른
> 것이 굉장히 웃겨요. 서로 다른 것을 같이 만들어낼 수
> 있다는 게 너무 신기하지요. 똑같은 춤은 이 세상에
> 없어요."(본문 398쪽)

이미 주연과 조연을 나누는 분할선이 작동하지 않는, 누구나 각자의 질감에 맞춰 추고 있을 뿐이라는 주장이다. 잘하고 못하고가 없는, 시각적으로 더 우월한 신체를 갖고 있지 않는, 성적표가 없는 집단에 대한 이야기다.

안은미는 테크닉 중심의 무용을 거부한다. 자신보다 '잘'하는 사람에게 감동하기로 합의한 관객이 원하는 것, 즐기는 것은 무용수의 기교다. '우월한 신체'에 대한 관객의 욕망은 그렇게 예술의 위계화, 보수화에 공모하기 마련이다. 부르주아 사회를 비판하는 타자의 문화 형식인바 현대 예술은 그렇게 제도화되고 규범화되고 박제화됨으로써 지배 문화의 헤게모니로 진정되었다. '포스트드라마틱 시어터'를 현대무용에서 처음 구현해낸 안은미는 그런 잘하는 무용, 완벽한 테크닉에 희생된 신체가 다시 자신의 육체성을 회복할 때까지, 배우고 외운 동작을 잃을 때까지 뛰고 구르게 한다. 이것은 무용수가 아니라 운동선수의 근력, 근육을 갖는 쪽으로 신체를 변형시키는 것이기에, 전문 무용수에게는 혹독한 '훈련'이다. "내 클래스를 듣고 나면 다른

양효실

클래스 세 개는 거뜬히 하게 된다"는 안은미의 말처럼, 무용수들은 그들이 몸에 각인된, 그들이 습득한 기존 현대 무용의 형식을 지워야 한다. 전문가이면서도 전문가처럼 움직이지 않아야 하는 이 역설이 안은미의 아마추어 예술가 개념의 전제인 듯 보이는 이유다. "체력적 한계에 도달했을 때 진실한 에너지가 나온다"는 안은미의 지론은 전문가와 아마추어의 위계를 넘어선 신체에 대한 요구라는 점에서, 누구나 출 수 있는 춤을 추는 '비전문' 무용수 만들기라는 점에서, 누구나 출 수 있는 춤으로 자신의 무용수로서의 '정체성'을 유지하는 역설이 그녀의 무용단의 정체성이라는 점에서 포스트모던하다. 체력적 한계에 도달한, 즉 자아의 중심성에 지배받지 않는 신체의 나타남은 우리를 다른 상태로, 즉 엑스터시의 상태로 데리고 간다. 다른 곳에 갔다 오기는 관객에 앞서 무용수들이 먼저 하는 새로운 경험, 트랜스 경험이다. 가르치지 않는 선생이 가르치는 것은 현실과는 다른 장소가 예술이라는, 그곳에서 우리는 타자–되기를 경험한다는, 그런 경험의 근거는 "새로운 신체의 생성"이라는 점이다.

물체와 신체의 (탈)접합

안은미가 생성으로서 제시하는 신체는 전과 후의 '논리적' 연속성을 담지한 신체가 아니기에, 즉흥과 자발성의 신체이기에 언뜻 현상학적 신체로 이해될 수 있다. 경험을 전–언어적, 전–사회적 상태로 되돌림으로써 사회적 조건 속에서 소외된 신체의 고유함을 회복시키려는 현상학적 상태는 그러나 안은미의 신체와는 궤를 달리한다. 순수한, 오염되지 않은, 상호주체적 만남을 유도할 신체의 자발성이 아니라, 근대적 신체에 대한 차용, 재서술에 가깝기 때문이다. 역설적이지만 안은미의 무대에서 우리는 경직된, 도돌이표에 맞춰진 것 같은, 반복과 차이 사이에서 죽어라 같은 곳으로 돌아가 있는 신체를 보게 된다. 이 오염된, 기계적 반응에 가까운, 뭔가에 강하게 속박되어 있는 것 같은 신체는 한국의 근대를 살아온, 생산과 노동에 붙들린

신체의 동일성의 구조를 미메시스한다. 이 지극히 역사적인, 지역적인, 맥락에 부착된 신체, 구성된 신체는 자발적 신체가 아닌 훈육된 신체에 대한 언급이라는 점에서 '살아 있는(lived)' 신체다. 근대를 통과하면서 만들어진 이 신체는 그렇기에 이미 그 자체로 증상이고, 집단적 상황이다. 내면을 갖고 대상에 대해 사유하는 인간이란 보편적 관념이 특정 계급, 젠더, 지역에 한정된 이데올로기라는 성찰이 이미 항상 안은미 무대의 장소 특수성을 조건 짓는다. 탈중심적이고 탈개념적이며 포스트식민적 인식이 그녀의 특수한 신체 이미지들, 몸짓들을 이끄는 전제다.

안은미의 춤은 '한국'의 춤이고, 그래서 지역의 춤이고, 한국식 근대의 춤이기에 제3세계의 춤이다. 그러나 이 춤은 문화의 중심인 서구가 타자화한 동양의 이미지를 내면화한 오리엔탈리즘의 춤은 아니다. 이 춤은 전근대적, 전–문명적 춤이 아니다. 이 춤은 단지 자신의 내재적 연속성에서 강제적으로 잘려나간 채 타자의 욕망에 휘둘리면서 자기에로의 귀환에 실패하고야 마는 춤, 포스트식민적 춤이다. 즐기는 춤이 아니라 마비된 춤이고, 보이고 읽히는 춤이 아니라 증폭되는 춤이다. 우중충한 회색빛이 없다면 추어질 수 없는 춤이라는 점에서, 그 회색빛을 견디는 춤이고, 그 빛을 다른 빛으로 대체하려는 춤이다. 그래서 이 춤은 안에서 추어지는 춤이면서 바깥을 모색하는 춤이고, 그렇기에 어떤 식으로건 탈중심적으로 움직이는 춤이다. 근대와 탈근대가 공존하는 동시대의 삶을 환유적으로 제시하는 춤이기에 현대적 춤이고, 우중충한 세계의 사람들을 위한 춤이기에 쉬운 춤이고, 글자 그대로 신체의 근대성을 현시하기에 역사적인 춤이다.

안은미의 무대에서 신체는 늘 물체와 함께, 물체처럼 움직이고 보여진다. 심지어 신체는 물체를 움직이게 하기 위해 움직이는 것처럼 보이기도 하는데, 그만큼 전경과 후경, 중심과 주변이 무대 구성에서 작동하지 않는다는 말이기도 하다. 이 평면에서 신체를 포함한 물체는 발광점으로 보여지도록 되어 있기에, 시선 주체의 눈이나 뇌가 아닌 욕망 주체의 감각적 쾌락을 자극하고 만족시키도록 작동해야 하기에,

양효실

지시체–기호로 보여서는 안 되기에, 무용수들은 과녁을 맞추는 데
실패한 화살처럼, 또는 화살을 쏘면서 숨을 쉬어버린 방심한 사람처럼,
환각 속 움직이는 과녁처럼 흔들려야 한다. 그런 움직임은 신체를
부분들로, 그저 관절과 연골에 의해 접합되어 있는 파편들로 만드는
데 우선 집중한다. 삐걱대는 신체, 잘 접합되지 않은 것 같은 피조물,
정합성이나 내적 일관성을 얻음으로써 '전체'가 되어야 했는데 그러지
못한 미완성품, 감정이 잘 작동하지 않아 표정이 떠 있는 인형이나
좀비, 인간을 떠올리게 하는 사이보그, 그저 들썩이기만 하는 벌레,
절룩거리는 불구자, 그렇지만 부끄러움은 없는 이상한 인간이 무대로
들어오고 나가기를 반복한다. 물론 사용된 은유들은 모두 무대의
신체들에 대한 '정확한' 묘사로서는 불충분한 것들이다. 이미 사이보그,
좀비, 벌레, 불구자, 인간이 상투형, 시각적으로나 개념적으로 명료한
죽은 은유들이기 때문이다.

　　　그래서 안은미의 이미지들, 색을 묻힌 물체들이 무엇을 닮았는지,
무엇처럼 보이는지를 설명하려면 다시 또 생각하고 번역할 수 있어야
한다. 인간을 기계처럼, 생각이 없는 물체처럼 다루는 근대에 이르러
인간은 이와 같은 은유들을 통해 인간의 지위에서 추락하게 된다.
인간은 기계이거나 기계의 일부다. 이 기계는 느끼고 즐기고 감탄하는
능력을 잃고 일하고 일하고 또 일하는 노동–기계다. 노동하는 신체는
유희를 잃은 신체이고, 특수한 근육, 동작만을 각인한 신체다. 그들은
삐걱대고 기름칠을 하고 해체하고 재조립하고, 그러다가 고장이 나면
폐기 처분되는 기계를 닮아간다. 안은미의 신체들이 모방하는 이
근대적 신체는 아직 기계는 되지 않은, 그러나 그렇게 되어가고 있는
신체를 연상시킨다. 그러나 안은미의 무대는 재현적이거나 표현적이지
않기에, 즉 그런 근대적 사실을 봉합, 은폐하면서 인간(주의)의 환상을
소환하지 않기에, 텅 빈 근대의 '내부'를 인간의 이미지에는 맞지 않는
환유적 이미지로 채우려 하기에, 근대적 신체의 '시각성'이 그 자체로
나타나는 장소로 기능한다. 인간이 아닌 자본의 욕망에 의해 구조화된
이 근대적 신체를 인용하면서 대체하는, 즉 패러디하는 안은미의 전략은

오직 시각적으로만 근대를 소환하려는 태도를 경유해서 가시화된다. 보이는 것이 전부인 근대, 즉 '내면'이 없는 근대, 혹은 인간이 경련과 발작으로서만 요청되는 근대의 그 모든 인간주의적 환상을 벗겨내고, 그것의 시뮬라크르적 실재를, 그것의 번지르르한 표면을 현시하기 위해 안은미는 신체의 기괴한, 희(비)극적 반복, (탈)접합에 몰두한다.

　　　남성 무용수와 여성 무용수의 그 흔한 이성애적 사랑이 근대의 부르주아적 환상, 부르주아 헤게모니에 동의하지 않는 안은미에게는 처음부터 빠져 있다. 젠더가 부재한 무대에서 무용수들은 모두 치마나 원피스를 입고 '여성화'되고, 여성 무용수는 남성 무용수와 똑같은 근력, 체력을 과시하면서 탈여성화된다. 변용은 무수한 넘어가기를 통해 단 한 순간도 빠지지 않고 일어난다. 아래 무용수의 어깨를 밟고 선 다른 신체는 아크로바틱의 묘기를 보여주려는 것이 아니기에, 오직 그 접합의 시각성이 일으키는 기괴함의 효과를 위해 작동한다. 그것은 인간의 승리를 찬양하는 대단한 능력이 아닌 기괴한 이미지로, 읽을 수 없는 기호로, 혹은 그녀의 표현대로라면 "모스 부호"로 작동한다. 어떤 신호이지만 그 신호를 해독할 매뉴얼이 우리에게는 없다. 하체로 걷는 사람들, 혹은 한 사람이 엎어져서 혹은 뒤집어져서 네 '다리'로 걷는 형상은 흔한 일이고, 둘이 서로를 붙들고 네 다리로 걷거나 누구의 것인지 모르는 사이에 두 몸뚱이가 두 다리로 걷는 것도 그렇다. 치마를 입은 무용수들은 자주 치마를 올렸다 내렸다를 반복하고, 한쪽만 하이힐을 신고 절룩거리는 무용수는 현실에서는 불가능한 이미지이기에 잔상으로 작동하고, 무대의 뒤쪽에서 나오고 사라지기를 반복하는 이 잔여 이미지는 진정시킬 수 없는 미세한 헐떡임으로 어딘가에서 나타난다. 그것은 무엇을 말하고 무엇에 대한 것이고 무엇을 위한 것인가?

　　　민머리의 안은미의 춤이 간혹 서구에서 부토로 잘못 읽혔던 것은 주지의 사실이고, 나는 생각하는 '머리'를 인정하지 않는 그녀의 춤에서 그 민머리를 무엇으로 읽어야 할 것인지 도통 결정을 내릴 수가 없다. 그것은 불필요한 것이기에, 그저 목에 달린 덩어리, 들썩이는

양효실

어깨 때문에 마저 흔들리는 부분, 가랑이 사이로 나타나고 사라지는 괴생명체, 저 혼자서 흔들리는 거시기, 끝내 성적 이미지와 만나고야 마는 과잉, 잘라내야 속이 시원할 것 같은 환부처럼 보인다. 왼발과 왼팔이 함께 움직이는 방식으로 걷는 무용수들은 부적응자들, 미숙한 사람들, 바보들, 낙오자들을 연상시키면서, 그러나 그들의 유쾌한 동작에서 그런 부정적 단어, 개념을 떠올리는 것의 과도함을 반성하게 하면서 나오고 사라지기를 반복한다. 이 기괴한 형상은 이쪽을 뚫어져라 바라보면서 자신의 재현 불가능성, 포착 불가능성을 즐긴다. 머리에 치마를 자주 뒤집어쓰는 무용수들은 하체만으로도 충분히 생명체의 기호가 될 수 있음을 암시하는 것 같고, 무용수들이 늘 신는 짝짝이 색깔의 양말은 이 무대는 영영 집으로는, 안으로는 들어가지 않을 작정임을 항변하는 것 같다.

　　뛰어오르고 기고 들썩이는 신체 동작의 반복은, 그런데 서사도 스토리도 없는 그녀의 춤이 전혀 지겹게 느껴지지 않게 하는 바로 그 반복이기에 놀라운 부분이다. 이는 신체의 반복되는 동작들, 몸짓들을 계속 다르게 보이도록 만들어주는 결정적 역할을 물체가 담당하기 때문이기도 하다. 가령 홀라후프(《스펙타큘러 팔팔댄스》[2014]), 미러볼과 스티로폼(《조상님께 바치는 댄스》[2011]), 우산(《하늘고추》[2002]), 플라스틱 호스(《정원사》[2007])와 같은 메인 오브제는 무용수와 등장인물의 움직임을 무엇'처럼' 보이게 하는 위장, 환각을 일으키는 데 결정적 동기로 작용한다. 그리고 플라스틱, 포일, 풍선, 시장 옷, 스티로폼과 같은 가볍고 값싼 것들은 이미 그 자체로 '존재'와 연결될 수 없는, 물질성도 가질 수 없는 물건이라는 점에서, 그 자체로 텅 비어 있는 물건이라는 점에서, 환유적 기표다—그래서 몇몇 예외적으로 서사가 등장한 작품 중 하나인 《하늘고추》의 메인 소품이자 시각적 이미지인 우산이 안은미의 물체들 중 좀 더 안정적 기호에 속한다는 것과 그 작품의 서사의 연관성을 부인하는 것은 어려울 것 같다.

　　《정원사》에서 플라스틱 호스는 플라스틱의 탄성과 무엇으로든

변형될 수 있는 유연성을 함축한 채 무용수의 신체와 (탈)접합된다. 그것은 스키 스틱, 얼굴에 쓴 마스크, 호흡기, 역기, 줄넘기, 동물의 꼬리, 코끼리 코, 목도리 등등으로 무한 변형되면서 트램펄린처럼 사용되는 무대를 채우고 비운다. 수도꼭지용 플라스틱 호스와 형태상으로 닮은 알루미늄 자바라 연통은 무용수의 옷처럼 사용되면서 길게 늘어난 기괴한 신체, 바닥에서 기는 신체, 굴뚝 등등으로 확장, 대체된다. 〈스펙타큘러 팔팔댄스〉에서 훌라후프 역시 가운데가 빈 원이라는 그 형태적 특성을 통해 세포나 바이러스처럼 무한 증식된다. 그것은 훌라후프이면서 자전거 바퀴, 줄넘기, 바닥을 두드리는 타악기 등등이 되어간다. 텅 빈 물체 하나로 거의 모든 시각적 이미지, 기호를 만들어내는 아이들에게 놀이의 '끝'은 일몰이다. 빛이 조성하는 유희는 어둠이 유발하는 유희보다 물론 경박하다. 물체와 신체의 조응과 미메시스는 기괴함, 유쾌함, 희극적임과 같은 감각을 유도하면서, 무엇을 닮은 것인지 풀어야 하는, 바로 지금 보여진 것을 그 전에 보여진 것과 그 다음에 나타난 것과의 연결과 분해를 통해 알아 맞춰야 하는 내기로 관객을 유도한다. 무용수가 손에 쥔 것, 만진 것을 갖고 무엇을 만들어내듯이 관객도 본 것과 생각나는 것 사이에서 무수한 협상을 거치며 감각적 쾌락—보는 주체의 자리 상실—에 빠지는 것이다. 이러한 만들기와 맞추기는 춤을 분절하고 다시 잇는, 말하자면 순간과 지속성 사이에서 계속 반응해야 하는 과도기적 인간을 만들어낸다. 어떤 고정점도 판단도 불가능한 잇고 떼고 붙이고 연상하는 놀이의 즐거움이다.

"학생 시절 경제적으로 넉넉하지 않아 실생활에서 사용하는 것과 저렴한 비용을 사용해서 재생산하고 변환해서 제작했죠. 그때부터 사물의 변형체와 몸의 구조 변형체가 같다고 생각했어요. 분절과 합체가 삶의 에너지를 자아낸다고 무의식적으로 느꼈던 것 같아요. 어떤 이미지의 꽈배기를 생각하면 너무 재밌죠. 무대 의상도 이 이미지의 연속체와 꽈배기가 연관되어 나타나는 경우가 많지요. 무대의 사물을 통해 아름다움에 대한 통념을 깨고 새로 세우는 거죠."(본문 187쪽)

양효실

안은미가 말하는 뇌는 망막에 맺힌 이미지를 의식으로 갖고 가서
분류하고 판단하고 개념의 박스에 밀어 넣는 뇌가 아니다. 그 뇌는
나타난 것들과 사라지는 것들을 연결하면서도 차이를 발견하는 즉흥의
뇌다. 이 알아맞히기의 작용은 표피들, 색들, 차이들 앞에서 부단히 심적
안정을 얻으려는 의식이 작동하기 전의 부산스러움, 즐거움, 흥분을
유도한다. 〈안은미의 춘향〉(2003)의 첫 장면을 차지하는 이쪽으로
벌거벗은 뒷모습을 보이며 누워 있는 '젠더리스'한 신체는 바로 그
모호성으로, 그 기이한 에로틱함으로, 남녀가 아직 식별되지 않는
사이로 우리를 끌어들인다. 그리고 그것이 정확히 무엇인지를 파악하기
불가능한 이 탈의인화된(de-anthropomorphic) 신체 형상들의 무한한
대체와 반복에서 나타나는 서로를 닮았고 가까이에 있으면서 의미화에
저항하는 환유적 이미지들은 지금 이 순간에도 무엇이 되어가고 있는
신체의 감각을 번역하려는 안은미의 이미지다.

"그런데 긴 검정머리 가발을 씌워서 멀리서 보면 관객들은
'제게 남자야 여자야' 하면서 의아해 하지요. 기묘한
러브 스토리일 것 같은 첫 장면은 아주 느리게 바닥을
기어서 진행되는데, 등 근육의 움직임이 너무 힘드니 아주
두드러지게 선명하게 보이죠. 등 근육이 파바박 살아나는
거죠. 마을 정경이 이 네 명의 무용수의 흐름에 의해 그
자체가 개울물이기도 한 거예요. 언덕 위에선 남자 무용수
종아리 위에 여자 무용수가 올라타고 내려오는데, 황소 탄
여자아이가 소풍 가는 그림처럼 보이고, 초록색 타이츠
입은 세 명의 여자 무용수와 세 명의 남자 무용수는 성황당
앞 버드나무 가지에 걸린 깃발들을 묘사하며 천천히
움직여요. 모든 장면과 물질들이 움직이는 거지요. 보디는
이미지로 변화해요. 안무는 모든 이미지가 트랜스포밍되는
이미지를 찾아가는 과정이에요. 성황당의 몸에서 장승으로.
보는 이들이 지루할 틈이 없죠. 샥 변하다 보면 뭐가

되어서 툭 나가고, 인간 몸이 구현할 수 있는 그림이 굉장히
많아요.”(본문 308~309쪽)

정확히 무엇인지 알 수 없는, 식별 불가능한 이미지, 환영, 미망은
우리를 시선의 주체(의 노동)가 아닌 욕망의 주체(의 쾌락)로 옮겨놓는
바깥들이다. 집을 짓고 그 안에서 쉬고 또 노동을 하러 나가고 더 큰
집을 짓는 세계에서 우리의 욕망이라고들 하지만 사실은 타자의
욕망인 이 욕망을 따르는 것은 의사−죽음의 상태로 우리를 몰아가는
소외의 경험이다. 환유적 기표들 사이에서 보고 판단하는 주체의
노동을 ‘벗는’ 것은 그 자체로 전복적 실천이고, 동시대 정치의
행위이기도 하다. 허무한 세계에서 인간은 그 허무를 은폐하고 대신에
재현주의적, 표현주의적 서사를 통해 ‘인간’, 아니 ‘근대적 주체’의
관념을 입게 되지만, 그 대가는 자기로부터의 소외와 자기 욕망과의
분열이기 때문이다.

<p style="text-align:center">막춤의 근대</p>

포스트모던 키치로 동시대 삶의 시뮬라크르적 ‘본성’을 탐구해온
최정화와 함께 작업을 하고 있을 무렵, 현대 무용 전문가들로부터
무용을 망친다는 지적을 자주 받은 안은미의 춤의 무대는 서커스, 장터,
클럽, 관광버스 등이 겹쳐 보이는 착시를 유도하면서 예술 바깥의
현장들, 근대적 ‘장소들’을 소환한다. 전문 무용수와 아마추어 일반인을
뒤섞으면서 할머니, 아저씨, 고등학생과 같은 바깥의 실제 몸을 무대
안으로 끌어들이는 ‘인류학 시리즈’를 거치며 안은미는 안무가에서
‘연구자’로 변모했고, 이런 변화는 이후 작업의 주요한 에너지, 동기로
작용할 것으로 보인다.
　　　안은미가 ‘안’으로 끌어들여 누구나의 춤을 무대화할 때 선택한
이른바 근대의 징후로서의 ‘신체’, 춤의 시작이면서도 춤에서 배제된
신체−타자는 그녀 자신의 시작인 하층민들, 직접적으로 노동에

양효실

가담해야 했던 이들의 삶, 신체였음을 부인하기는 어렵다. 예술가가 욕망하는 관객은 그/그녀가 욕망하는 공동체, 혹은 부족민들이기 마련이고, 안은미가 좀 더 마음이 가는 사람들, 자신의 무대를 나누고 싶은 사람들은 변두리(은유로서든 글자 그대로든) 사람들이다. 최초의 경험에 대한 (재)반응으로서 바깥에의 노출을 급진화한, 내부의 불안정화에 주력해온 안은미는 자신의 춤의 '가치'를 노동하는 사람들, 소외된 사람들에게 다른 시간, 다른 곳을 '주는' 데서 찾는 것 같다. 그래서 그녀는 이렇게 말한다. "저도 오래 살았지만 춤이 뭔지, 무슨 역할을 하는지 아직도 모르겠다. 한 가지 배운 것이 있다면 춤은 노동의 반대라는 것이다. 인간은 노동하고 살았고, 노동의 고단함에서 벗어난 것은 춤이다. 노동 아닌 삶의 춤으로 여러분을 모시고 가는 춤. 그냥 모셔다 놓으면 춘다. 노동은 고단함이다. 화가 나고 고단하고 서글프다. 펼치고 싶어진다. 다른 존재의 신을 만나는 것이 춤이다. 여러분들이 가고 싶은 땅이 온다."[4]

스스로를 "서구 무용을 하는 동양인이라는 기형"으로 정체화하는 안은미는 자신에게 가장 강렬한 인상, 영향을 준 춤이 "공옥진의 병신춤"이었다고 말한다. 제도권의 춤을 인정할 수 없었고, 배우지 않았고, 미국 유학 시절에도 그들의 춤을 배우는 대신 자신의 춤을 가르쳤다고 말하는, 어디에서건 '결을 거스르는' 식으로 움직여온 이 위반의 예술가는, '셀프 리서치'를 통해 자기를 발명, 창안해낸 부류이다. 그들의 무용을 그들의 신체 구조와는 다른 이곳의 신체로 모방하는 것이 아니라 둘의 차이를 드러내면서 '접합'하는 이 자의식 가득한 "기형"을 우리는 제3세계의, 탈식민적 장소의, 바로 이곳의 근대성, 혹은 시각성으로 읽어야 할 것이다. 자연스러운 것은 없는, 부단한 (탈)접합의 반복뿐인, 고유한 것도 식민화된 것도 아닌, 그들의

4
2015년 11월 26일 진행된 〈인문예술콘서트 오늘_안은미_
"몸의 인류학"〉 中, https://www.youtube.com/watch?v=
Xf8uwLYR7Po

것도 우리의 것도 아닌 그런 혼종의 이미지, 분열증적 이중성이 바로
우리의 근대성이다. 안은미는 다름 아닌 자신의 '인민들', 자신의
부족민들이 추어온 춤, 춤 아닌 춤, 막춤, 노동–춤, 경련하는 춤에서
'미적' 근대성을 발견한다. 아줌마들, 할머니들, 아저씨들이 배우지도
즐기지도 못하면서도 음악이 나오면 제 몸을 흔들어 몸에서 떨군 춤,
아니 흔들리는 몸에서 뿜어져 나온 삐걱거리는 리듬이 막춤이고, 그
춤은 경탄을 일으키는 잘 춘 춤이 아니라 웃음을 일으키는 어색한,
부끄러운, 그러나 그것밖에는 출 게 없는 몸을 증언하는 춤이다. 우리의
근대를 증언하는 신체, 그 신체의 시각성인 춤, 우리의 춤, 이 세계
평범한 사람들의 춤.

　　'근대는 춤이 없다. 노동만 있었다'는 생각에 미친 안은미는
'그렇다면 근대에서 남은 몸이 무엇일까. 돌아가시기 전 할머니의 몸을
돌려드리자'라고 결심한 뒤 지방, 시장, 거리, 마을을 돌며 할머니의
신체에 대한 인류학적 리서치를 시작했다. 그 과정에서 그녀가
뚫어져라 다시 본 막춤은 '막 피어나는 춤'이었고, 그 춤을 그녀는 이제
'민속무용'이라고 부르려 한다.

　　　　"저는 사회학적 관심, 더 크게는 인류학적 관심이
　　　　나이테처럼 있었던 거죠. 나는 늘 춤이라는 게 뭐냐, 우리
　　　　시대의 춤을 뭐라 정리할 것인가, 민속무용을 무어라
　　　　정의할 것이냐가 큰 질문이었어요. 조선 시대 민속무용이
　　　　있단 말이죠. 그렇다면 우리 근대에 민속무용을 무어라
　　　　정의할 자료가 별로 없는 거예요. 새마을운동 때문에 춤은
　　　　퇴폐적이고 성적이고 음습한 것이 된 거예요. '춤추러
　　　　가자' 그러면 춤바람 나고 게으르고, 플레이보이, 바람나고,
　　　　어둡고. 이상한 바람인 거예요, 한국 사회에서 춤은.
　　　　그래서 과연 우리 시대가 춤이 있던 사회인가 보면 노동만
　　　　산재했던 시대이고. 우리 엄마와 이야기를 많이 해보면
　　　　그분들은 춤에 대한 교육을 받지 않았던 세대죠. 제게

　　　　　　　　　　　　　　　　　　　　　　　　　　양효실

가장 중요한 것은 '춤을 어떻게 기억하고 있는가'였어요.
우리 할머니 세대의 '민속무용'을 기록해놔야 되겠다.
인간문화재 공연하는 것 외에 신무용이나 굿 외에
말이에요. 굿은 전문 학자들이 다 기록을 했어요.
민속무용을 기록해야 하는 게 제가 해야 하는 거였어요.
사람들의 춤, 그리고 몸 말을 빚자."(본문 370~371쪽)

연구자, 증언자, 번역가로서의 임무를 스스로에게 부과하면서, 그녀가
인접한 관념은 '민속무용'이다. 물론 안은미가 말하는 민속무용은
전근대적 유물, 근대가 허구적으로 사후적으로 발명해낸 과거의 춤이
아니다. 그것은 현대 무용도, 전통 무용도 아닌 제3의 춤, 거리에서
지금 추어지고 있는 춤, 끝나지 않은 근대인 현재의 춤이다. 수사학자인
안은미는 기존의 민속무용이란 단어를 사용하되 그것을 자신이
발견한 '막춤', 그러나 자신의 눈에는 '막 피어나는 춤'인 하찮은 춤과
(재)접합시킴으로써 그 단어를 춤의 민주화에 동원한다. 누구나의 춤,
무의미한 춤, 관광버스나 술집이나 경로당에서 추어지는 춤, 노동뿐인
춤, 경련의 춤을 그녀는 민속무용이라고 부르고, 그 춤을 추어온
할머니들을 '문화재'라고 부른다. 이러한 잘못 부르기는 그러나 잘못
보는 데 탁월한 안은미의 '일관성'이고, 그들의 역사, 쓰여진 역사를
거스르며 다시 쓰는 사람의 유쾌함이다.

기득권의 언어를 비우고 그 언어를 힘없는 사람들의 삶, 문화로
채우는 이런 신인류학자의 사전 만들기는 물론 오늘날 자기가 속한
문화, 주류의 전통에서 배제되어 왔던 문화를 당사자로서 재전유하고
있는 타자 중심의 문화 생산에서 일반적으로 나타나는 공통성이기도
하다. 거리, 시장, 노동하는 사람들과 함께 살아온 안은미에게
민속무용은 그녀의 어머니가 이미 추고 있는 춤, 그녀의 어머니를
포함한 지금의 할머니들의 춤을 정의해주는 장르, 기호다. 오늘날
민속지학이 경계하는 '타자와의 과잉 동일시'를 구사하면서도, 그것을
규범적 언어 비틀기와 동시에 구사하는 안은미의 성찰적 전략에서

나는 따듯함과 냉철함의 동시성을 읽게 된다. 놀아본 적이 없는 신체들, 경직된 신체들, 희생하고 노동하고 자기연민에 매몰된 사람들의 삶은 현대무용에서는 재연되지도 언급되지도 않았다. 그것은 직접적으로 현실이고 미적으로 추하고 계급적으로 배제되기로 가정된 것이기 때문이다.

이미 서른 무렵에 "나의 춤은 추하다. 왜냐하면 나의 춤은 일상의 경험이고 표현이기 때문이다. 그리고 그런 이유로 나의 춤은 너무나 아름답다"(《댄스 다큐멘터리》[1992]의 마지막 부분에 나오는 문장)고 단언했던 안은미가 살아가는 '사이'에서 미는 사물의 본질적 속성에 대한 것이 아닌 그것이 놓인 맥락, 상황에 대한 예찬으로 작동할 뿐이다. 그래서 〈아저씨를 위한 무책임한 땐스〉를 놓고 안은미는 이렇게 말할 수 있다. "우리는 늘 남성에 대해 권력, 폭력, 파워를 말하는데, 그 섬세한 골반의 돌림과 웃음과 순수함을 본 적이 있는가? 하고 질문하고 싶었죠. 카메라로 중년 한국 아저씨들을 찍다 보니까 너무 순수한 거야, (웃음) 그 권력의 보디들이. 유년이 돌아온 거예요. 잠재되어 있던 선함을 일깨워주고. 춤이 남성/여성의 젠더를 없애주는 도구가 된다는 걸 경험했어요, 그게 제가 발견한 거예요. 신기하다."(본문 396쪽) 편견 없이 바라보는 사람에게는 모든 것이 그 자리, 그 상황에 있기에 적절한 것이고 그렇게 보이기에 아름다운 것이다. 이런 긍정은 그녀가 우울한 회색빛 하늘 아래에서 텅 비어 있음을 떠안을 수 있는, 있는 것들을 있는 그대로 사랑하는 힘이다. 그래서 내가 왜 당신의 무대에 등장하는 신체는 경련, 발작 중이고 기괴한 방식으로 접합되고 있는가, 라고 물었을 때 그녀는 "내가 본 것은 절룩대고 찌그러진 거밖에 없다. 그런데 괜찮아 찌그러져도, 라고 나는 말한다"고 대답했다. 현대무용가로서는 자신이 기형이듯이, 그 기형을 감추고 원본을 반복하려는 대신에, 안은미는 그 기형성의 역사성, 장소성을 가시화하는 쪽으로 움직여왔다. 이것은 고발도 분노도 냉소도 아닌 길이기에, 그 모든 일어남에 대한 긍정이기에, 이곳에서 일어난 역사적 신체의 왜곡을 열등감 없이 바라보는 자의 따듯함이기에 좋은 것이다. 아마도 이런

양효실

태도를 정치적이라고 부를 수 있는 이유는 그것이 배제된 곳, 은폐된 곳, 무시된 곳에 빛을 쏘이는 전복이기 때문일 것이다.

> "저는 타고난 심성이, 제가 가장 기쁠 때가 누가 행복해
> 할 때에요. 그렇다고 말도 안 되는 희생정신은 아니에요.
> 근데 그게 나의 컬래버레이션인 거 같아요. 그래서 저의
> 아트는 '매일매일 프로젝트'죠. 나와 만나는 모든 사람은
> 행복해야 한다는 그런 것. 제가 작품을 위해 일부러 그러는
> 건 아니고. 그냥 할머니 이야기하다 보니 애기들 생각나고,
> 그러다 보니 아저씨도 등장하고 그런 거죠. 그러다
> 보니 마이너리티로 넘어가서 시각장애인에게 가능성을
> 보여주고. 장애와 비장애가 만났을 때 보이는 시너지 같은
> 것, 장애는 잊어버리고 몰입하는 것이요. 실제로 그렇게
> 실행해왔고요. 그런 식의 사회에 대한 작심들이 간단하지만
> 날 만들어주고 움직이게 하는 거죠. 저는 그냥 그런
> 사람이니까. 부조화, 불합리에 발끈하고 거짓말도 잘 못
> 하고 그런 사람인 것 같아요. 조금, 아주 조금이나마 힘없는
> 어떤 사람들이 저를 만나 우주의 기운을 느끼고 춤출 수
> 있다면 전 만족해요. 어쩌면 저 위에서 제 몸을 빌려 덩더쿵
> 덩더쿵 휘리릭 휘리릭 정신없이 사람들을 놀게 만들어주는
> 것인지도 모르죠."(본문 451~452쪽)

어린 안은미와 지금의 안은미 사이에는 별로 나아진 것도 좋아진 것도 바뀐 것도 없는 것 같다. 그래서 나는 예술가는 나이를 먹지 않는 능력, 원초적 경험을 계속 살아내는 능력이라는 내 평소 지론을 이번에도, 이번에는 더 강력하게 (재)경험한다.

2
안무의 재료

무대를 위한 재료:
(의상) 스케치, 패턴, 질감

안은미 작업실에는 이제껏 공연 의상 제작을 위한 의상 스케치가 산더미처럼 보관되어 있다. 색으로 가득한 안은미에게 의상 스케치는 무용수들의 몸과 안은미 자신의 몸에 꼭 맞아야 하는 매우 물리적이고도 기술적인 테크닉이다. 2000년부터 서울에서 제작된 작품 공연 의상은 원단 샘플의 재질과 질감, 무용수의 몸 치수, 화려함의 극단과 형광, 땡땡이 등 안은미가 고유명사화한 한국의 시각적 생태계가 존재한다. 안은미의 의상 스케치는 안무가의 드로잉이자 무대의 공간과 시간을 동시에 저울질하는 스코어로서의 '기록'이다. 이러한 의상 스케치들은 어떻게 무대에서 날고뛰는 선, 색, 이미지가 되어 오르는가? 공연 의상을 만드는 데 쓰이는 원단은 안은미가 직접 발로 뛰며 구입하는 재료들이다. 그는 서울 종로의 시장을 돌고 눈과 손으로 이 재질의 일부분을 잘라 무용수들의 몸에 입힌다. 이 의상은 패턴, 색, 질감 그리고 몸의 움직임을 만나 안은미가 발광하고 또 숨기는 시공간의 무대를 일궈낸다. 우리는 사진가 김경태에게 안은미가 보관하고 있던 의상 원단 촬영을 의뢰했다. 사진가 김경태는 특유의 방식으로 안은미의 고유명사와도 같은 패턴과 질감의 원단을 안은미의 예술적 재료이자 '사물의 초상'으로서 촬영했다. 김경태는 2000년도에 공연한 〈달거리 2〉(2000)부터 가장 최근인 〈안은미의 북.한.춤〉(2018)의 공연 의상 원단을 카메라에 담았다. 총 20점의 원단은 몸과 더불어 '공간을 스코어링하는' 안은미의 주요 매체다. (현시원)

(달거리2) 공연 의상 스케치, 2000

(은하철도 000) 공연 의상 스케치, 2001

(은하철도 000) 공연 의상 스케치, 2001

(하늘고추) 공연 의상 스케치, 2002

(안은미의 북.한.춤) 공연 의상 원단, 2018 →

〈新춘향〉 공연 의상 스케치, 2005

〈Let's Go〉 공연 의상 스케치, 2006

〈Louder! Can you hear me?〉 공연 의상 스케치, 2006

〈심포카 바리-이승편〉 공연 의상 스케치, 2007

〈심포카 바리 ─ 이승편〉 공연 의상 스케치, 2007

〈안은미의 북.한.춤〉 공연 의상 원단, 2018 →

(정원사) 공연 의상 스케치, 2007

(정원사) 공연 의상 스케치, 2007

(정원사) 공연 의상 스케치, 2007

(대심댄쓰) 공연 의상 원단, 2017 →

(스트라빈스키 봄의 제전) 공연 의상 스케치, 2008

(스트라빈스키 봄의 제전) 공연 의상 스케치, 2008

(스트라빈스키 봄의 제전) 공연 의상 스케치, 2008

(안은미의 북.한.춤) 공연 의상 원단, 2018 →

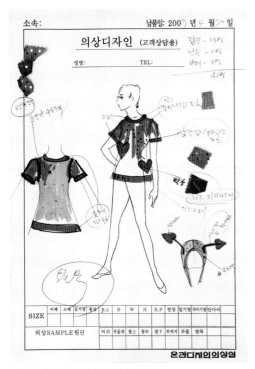

〈하이 서울 페스티벌 궁 축제〉 공연 의상 스케치, 2009

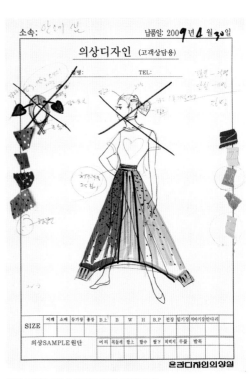

〈하이 서울 페스티벌 궁 축제〉 공연 의상 스케치, 2009

〈하이 서울 페스티벌 궁 축제〉 공연 의상 스케치, 2009

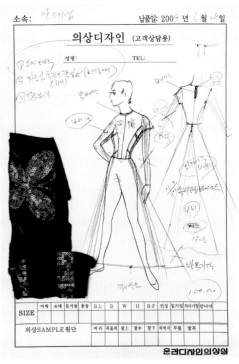

안은미 개인드레스, 2009

〈스펙타큘러 팔팔댄쓰〉 공연 의상 원단, 2014 →

〈심포카 바리-저승편〉 공연 의상 스케치, 2010

〈脫탈 Asian Cross Road〉 공연 의상 스케치, 2011

〈조상님께 바치는 댄스〉 공연 의상 스케치, 2011

〈Let's say something〉 공연 의상 스케치, 2011

〈심포카 바리－저승편〉 공연 의상 원단, 2010 →

(사심없는 땐스) 공연 의상 스케치, 2012

(사심없는 땐스) 공연 의상 스케치, 2012

(사심없는 땐스) 공연 의상 스케치, 2012

(사심없는 땐스) 공연 의상 스케치, 2012

130

(안은미의 북.한.춤) 공연 의상 원단, 2018 →

(사심없는 댄스) 공연 의상 스케치, 2012

(사심없는 댄스) 공연 의상 스케치, 2012

(사심없는 댄스) 공연 의상 스케치, 2012

(대심댄쓰) 공연 의상 원단, 2017 →

안은미 개인 드레스, 2013

안은미 개인 드레스, 2013

〈가장 아름다운 당신을 위한 아름다운 댄쓰〉 공연 의상 스케치, 2013

〈쾌〉 공연 의상 스케치, 2014

〈조상님께 바치는 댄스〉 공연 의상 원단, 2011 →

(스펙타큘러 팔팔댄쓰) 공연 의상 스케치, 2014

(스펙타큘러 팔팔댄쓰) 공연 의상 스케치, 2014

(설립자) 공연 의상 스케치, 2014

(매스스터디스 건축하기 전/후 오프닝) 공연 의상 스케치, 2015

〈봄의 제전〉 공연 의상 원단, 2008 →

(단색화전) 공연 의상 스케치, 2015

안은미 사복 스케치, 2016

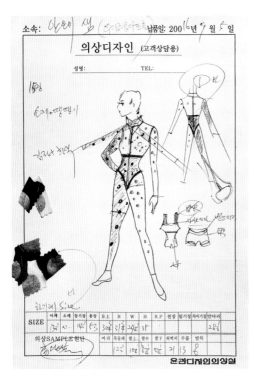

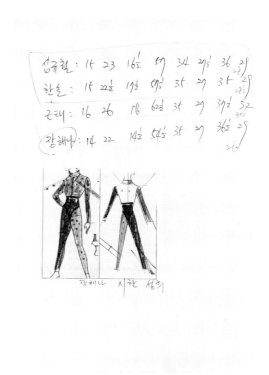

(안심 땐쓰) 공연 의상 스케치, 2016

(안심 땐쓰) 공연 의상 스케치, 2016

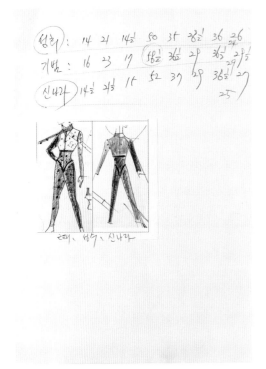

(안심 땐쓰) 공연 의상 스케치, 2016

(안심 땐쓰) 공연 의상 스케치, 2016

(스펙타큘러 팔팔땐쓰) 공연 의상 원단, 2014 →

〈안심 땐쓰〉 공연 의상 스케치, 2016

〈안심 땐쓰〉 공연 의상 스케치, 2016

〈안심 땐쓰〉 공연 의상 스케치, 2016

〈新춘향〉 공연 의상 원단, 2005 →

소속: 대심씨임 납품일: 2006년 9월 29일

삼성
기흥미술관
공연의상

의상디자인 (고객상담용)

성명: TEL:

1번

스팡글와이어

깜게스팡미

SIZE	어깨	소매	등기장	총장	B.L	B	W	H	B.P	전장	밑기장	치마기장	안다리
	14켓	23	15한	14캐	33호	34호	28한	3한	13	17	26	225한	2한

의상SAMPLE 원단	머리	목둘레	팔上	팔中	팔下	허벅지	무릎	발목
1,000,000 보라와인초	21	13한	11	8	6	22 13한	8	

총액 1,100,000 외1벌 (삼성현시관)

윤관디자인의상실

(대심땐쓰) 공연 의상 스케치, 2017

(대심땐쓰) 공연 의상 스케치, 2017

(대심땐쓰) 공연 의상 스케치, 2017

(대심땐쓰) 공연 의상 스케치, 2017

(굿 모닝 에브리 바디) 공연 의상 원단, 2018 →

안은미 사복 스케치, 2017

(Two ladies from Korea) 공연 의상 스케치, 2017

〈안은미의 북.한.춤〉 공연 의상 원단, 2018 →

(안은미의 북.한.춤) 공연 의상 스케치, 2018

(안은미의 북.한.춤) 공연 의상 스케치, 2018

(안은미의 북.한.춤) 공연 의상 스케치, 2018

(안은미의 북.한.춤) 공연 의상 스케치, 2018

(달거리 2) 공연 의상 원단, 2000 →

〈안은미의 북.한.춤〉 공연 의상 스케치, 2018

〈안은미의 북.한.춤〉 공연 의상 스케치, 2018

〈안은미의 북.한.춤〉 공연 의상 스케치, 2018

〈굿 모닝 에브리 바디〉 공연 의상 원단, 2018 →

⟨Good Morning Everybody⟩ 공연 의상 스케치, 2018

⟨Good Morning Everybody⟩ 공연 의상 스케치, 2018

⟨Good Morning Everybody⟩ 공연 의상 스케치, 2018

⟨Good Morning Everybody⟩ 공연 의상 스케치, 2018

⟨봄의 제전⟩ 공연 의상 원단, 2008 →

행동을 위한 개념 드로잉과 안무노트

안은미 작업에서 안무노트는 행동을 위한 구조를 보여주는 안내도이자, 안은미 뇌 속에 존재하는 파편들을 기록하는 수단이다. 우리는 다음 페이지에서 세 작품의 안무노트를 담았다. 〈별이 빛나는 밤에〉 안무노트 두 페이지, 〈빙빙(회전문)〉 안무노트 일곱 페이지, 〈안심땐스〉의 안무노트 세 페이지를 수록한다.

<별이 빛나는 밤에> 안무노트, 안은미·춤·뉴욕
(Eun-me Ahn Dance '98), New York JOYCE
Soho Theater, New York (USA).

◯ l 첫 번째 시작 하자마자
들어오는 아이들은 불빛 과 나불 쪽들이
오르곳 연결 애끄럽게, (더천천히 들어가거나
 더 빠르게 들어감)

마지막 붙께 l는 시간 천천히
→ 음악이 계속 퇴웃이. ㅣ바이올린 (여자 느낌)
 음악 더욱 애끄를 떨어야

발목에 검정색 TATOO (?)
밴드, (가는 —) 1/2" 폭)

끝난 다음

사람이 들어간다는

이쪽으로 작은공이 하나
만증서 쪽으로 나르면 어떨가 ?
손으로 던진다.

바퀴가 안보이게 훨천을 바퀴
옆에 할것.

이사람은 손바케가 너무 많이 보였죠

머리 불빛이 밀려 선크린중이
붙어서 그룹을 나눌것

우리 불을 (3명)을 완전히 꿀후에 (머리) 불빛만으로
2명 잠깐 잠:

159

⟨Revolving Door⟩(⟪빙빙(회전문)⟫) 안무 노트,
1999.10.21~23, Columbia University School of
the Arts 초청 공연, Miller Theater (Columbia
University), New York (USA).

161

Ted's

안타리

Krista.

and 회전 phray

T. B1. B2.

Boxing Monster

비행기

안기 막 2개

Pusiy, Skietzing

B2's Solo

걷기

B1. B2

jumping

이어

성장하는 사슴. A5 A6

A6.

걷기 & 새끼

+넘어라이

A7.

사냥?

turning

B1's jump

+ Group

Ted's Bird Solo
K. Liz Duet
B2's Solo
B1's Solo
Eric . ?
JS → turning Solo
Group = Irish Dance

166

〈안심땐쓰〉 안무노트, 2016.09.09~11, 우리금융아트홀
상주단체공연, 우리금융아트홀, 서울(KR).

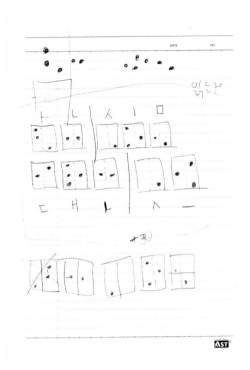

169

3
아카이빙 인터뷰

공간을 스코어링하다

안은미 × 현시원 × 신지현

안은미에게 안무는 시간이 아닌 공간을
스코어링하는 것이다. 형광으로 가득 찬 색,
자신의 몸을 둘러싼 붉은 색, 한국과 세계의
수많은 다른 존재들과 협업하고자 하는
안은미의 춤을 우리는 무엇이라 부를 수
있을까? 계획과 즉흥, 전통과 미래, 여자와
남자, 무대와 현실을 구조화하는 안은미의
힘을 그의 입을 통해 들어보기 위해 우리는
2019년 3월 네 차례에 걸친 인터뷰를 진행했다.
이 인터뷰는 안은미의 시각 자료 그리고
21개의 대표 작품을 기준으로 구성되며,
다음의 대표 작품 중심으로 진행된다.

- 〈종이 계단〉(1988)
- 〈메아리〉(1989)
- 〈도둑비행〉(1991)
- 〈아릴랄 알라리요〉(1992)
- 〈하얀 무덤〉(1993)
- 〈달거리〉(1993)
- 〈무지개 다방〉(1997)
- 〈빙빙(회전문)〉(1999)
- 〈은하철도 000〉(2001)
- 〈하늘고추〉(2002)
- 〈안은미의 춘향〉(2003),
 〈新춘향〉(2006)
- 안은미 & 어어부 프로젝트,
 〈Please, kill me〉 &
 〈Please, forgive me〉 &
 〈Please, look at me〉(2002, 2003)

- 〈Let me change your name〉(2005)
- 〈심포카 바리 – 이승편〉(2007) &
 〈심포카 바리 – 저승편〉(2010)
- 〈조상님께 바치는 댄스〉(2011)
- 〈사심없는 댄스〉(2012)
- 〈아저씨를 위한 무책임한 댄스〉(2013)
- 〈안심댄쓰〉(2016)
- 〈대심댄쓰〉(2017)
- 〈안은미의 1분 59초 프로젝트〉
 (2013~다양한 버전)
- 〈안은미의 북.한.춤〉(2018)

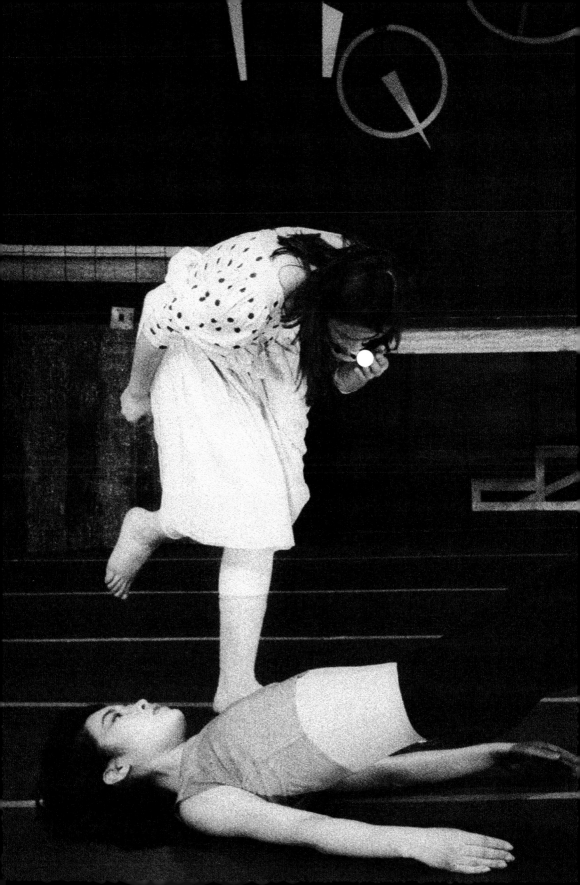

종이 계단

1988

안은미의 첫 개인 발표작 〈종이 계단〉은 1988년 2월 27일부터 1988년 2월 29일 문예회관 소극장에서 초연되었다. 안은미가 안무하고, 안은미, 김은희, 김희진, 최혜정이 출연한 본 공연은 연약하고 소속 없는 인간의 삶을 종이 계단에 비유한다. 〈종이 계단〉은 마치 종이 계단과 같이 견고하지 않은, 언제 찢어질지 모르는 공포스러운 하루하루 안에 갇힌 인간이 이를 어떻게 디디고 견뎌낼지에 대한 대답을 구하는 몸짓이다. 그러나 안은미의 몸짓은 메아리가 되어 돌아오고, 결국 대답은 내 안에 있는 것임을 표명한다. 연극적 소품을 활용한 무대는 디자이너 임영주와 함께 연출하였다.

신지현(이하 '신'): 사물을 이용하는 습성은 초기작부터 연극적, 영화적 연출의 기미로 이어집니다. 첫 개인 발표회 〈종이 계단〉을 보면, 무대 뒤 세트 요소 중 무한히 돌아가는 시계태엽, 무대 위를 뛰는 네 명의 무용수 등을 볼 수 있죠. 마치 찰리 채플린(Charlie Chaplin)의 무성영화 같은 느낌이 들기도 해요.

안은미(이하 '안'): 〈종이 계단〉은 연약하고 소속 없는 삶에 대한 비유였죠. 그때 저는 전문적으로 무대, 의상 디자인을

협력 할 사람을 찾고 있었는데, 사촌 오빠 이정식(홍익대학교 동양화과)이 친구인 임영주 디자이너를 소개시켜줬어요. 임영주 디자이너와 함께 무대, 의상 디자인 작업을 했어요. 비주얼이 내게는 너무 중요한 요소였어요. 무대의 시각적인 상태 말이죠. 그래서 미술책도 많이 보고, 패션 잡지도 많이 보고 했죠. 임영주 디자이너는 당시 오태석 극단의 무대·의상을 담당하기도 했는데, 구사하는 시각 언어가 너무 재미있었어요. 이후에도 계속 어울리며 작업을 함께 했어요. 무대는 전반적으로 무채색에 가까운 색깔로 구성됐죠. 의상도 검은색, 흰색 등을 기본으로 제작되었습니다. 이화여대 무용과는 여자들만 다녔던 학교라 무용수는 저 포함 모두 네 명의 여자가 출연해요. 남자가 춤을 추면 큰일 나는 것처럼 생각하던 시기이기도 해서 남자 무용수가 많지 않았던 시절이기도 하지요.

현시원(이하 '현'): 소극장 공연이었는데 무대 공간 구성을 어떻게 계획하셨나요?

안: 당시에는 대부분의 소극장 공연이 공간의 크기 때문인지 예산 때문인지 대형 세트가 들어서는 걸 본 적이 없었어요. 의자, 책, 아주 작은 사이즈의 소품이 있는 공연이 많았어요. 저는 공연을 하고 싶다는 욕망이 있다는 것은 기본적으로 잘난 척하는 것이라고 생각했지요. (웃음) 누군가를 초대해서 보여주는 행위니까요. 〈종이 계단〉은 작은 공간에 대형 구조물, 그것도 빙글빙글 돌아가는 자전거 바퀴 같은 조형물에 계단 구조물을 만들었죠. 돈을 엄청 쏟아부었어요. 평평한 공간을 입체로 만들고 그 거대함 앞에 서 있는 인간은 상대적으로 위축되어 보이는 효과를 가져오지요. 매일 거리에서 만나는 사람들의 걸음 속도를 보면서 이 작품이 시작됐어요. 제가 서울에 살았으니 빽빽이 올라간 도시 개발된 공간 사이로 사람들은 같은 공간의 거리를 매일 반복한다는 것을

안은미×현시원×신지현

알았습니다. 저의 관심사는 이때도 '트랜스포밍'하며 돌아오는 순환의 구조였던 것 같아요.

현: '트랜스포밍'은 이후 안은미의 중요한 주제이자 방법론이기도 합니다.

안: 변신술은 우리에게 자유 공간을 주지요. 변할 수 있다는 기대, 그건 희망이기도 해요.

현: 첫 공연이었는데 당시 안무나 무대를 다루면서 가장 많이 생각했던 것은 무엇이었나요?

안: 〈종이 계단〉은 문예회관 소극장에서 했어요. 소극장에서 올리는 작품의 평균적인 수준을 파악하고, 내가 아는 걸 총동원해서 완벽한 극장 동선과 극장 매뉴얼에 맞추어 짜서 올린 공연이었죠. 요즘 말로 하면 나름대로 빅데이터를 활용한 거죠. 저에게는 공연에서 관객들로부터 어떤 반응을 이끌어내는지가 중요했어요. 공연은 인터랙티브잖아요. 안무를 처음 짤 때부터 반응의 지수를 염두에 두고 어떤 감정과 정서를 짜낼지 자체가 프로젝트인 거죠. 호흡이나 척추, 뇌의 파장이라든가 거기 맞춰서 짝! 들어가는 거죠. 무대에서의 작전은 일종의 전쟁 같은 거라는 게 무척 흥미로웠어요.

〈종이 계단〉 공연심의위원회 결과발표, 1988, 서울

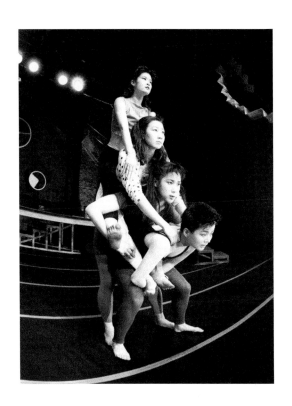

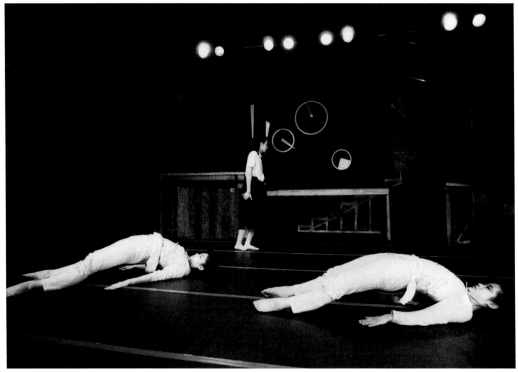

안은미×현시원×신지현

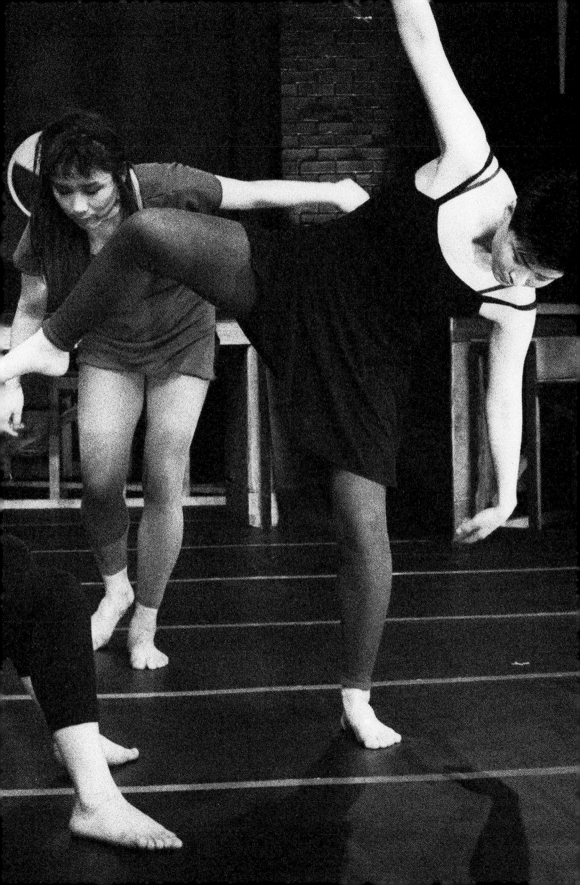

　　　　　　　　　　　　　　　안은미×현시원×신지현

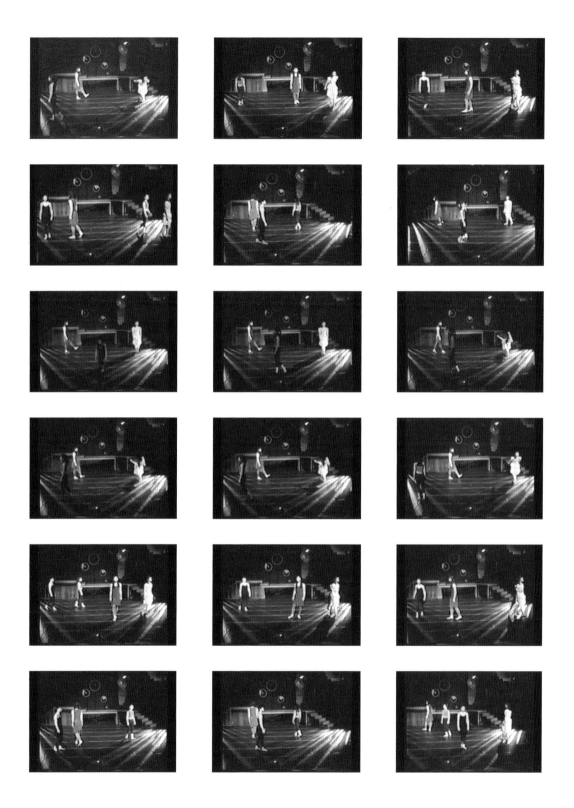

메아리

1989

안은미의 두 번째 개인 발표작 〈메아리〉는 1989년 9월 국립극장에서 초연되었으며, 기존 현대무용의 형식을 버리고 안무를 짠 '안은미 뇌'의 전조 증상을 보여주는 작업이다. 〈메아리〉는 36명의 무용수가 떼로 등장하여 에어로빅, 팝핀, 로봇댄스, 연극적 걸음걸이 등을 믹싱하여 파격적 안무를 선보인다. 이들이 선보이는 어딘지 부자연스럽고 분절된 몸짓은 목적 없이 사는 인간의 속박을 은유한다. 안은미는 이 작품을 통해 내면의 고통이나 슬픔 등 감정을 표현하지 않고 정형화된 아름다운 몸짓만 강조하던 대학 교육 중심의 관행에 도전하였다. 36명의 무용수는 당시 서울예고 학생들과 로봇댄스 그룹을 동원했으며, 이는 안은미의 아마추어 프로젝트의 첫 잉태점으로 볼 수 있을 만한 공연이다. 〈메아리〉는 소품 활용보다는 무대를 연극 세트 같이 구성하였는데, 디자이너 임영주가 함께하였다.

신: 〈메아리〉에서도 소품을 활용하셨나요? 무대 연출에 관한 이야기가 궁금합니다.

안: 〈메아리〉 때 소품은 거의 없었어요. 세트를 재밌게 구성해보려 했어요. 천을 바닥까지 'ㄷ'자로 바닥에 흘러내리게 세트를 꾸렸었어요. 〈종이 계단〉이 소극장

공간이었으니 두 번째는 다른 공간을 활용하고 학습하고
싶었던 터라 국립극장 소극장을 빌려 공연을 준비했지요.
박스 형태의 소극장은 관객과의 거리가 아주 가까워 작은
움직임의 진동도 쉽게 전달되지만 프로시니엄(proscenium)
무대 형식은 소극장과는 다른 심리적 거리를 만들어냅니다.
사각면의 단절형을 부드러운 연장 이미지로 만들기 위해
캔버스 천에 추상적인 색채를 그려 무대 전체를 덮었어요. 그
끝이 객석까지 흘러내리게 해서 기존 공간이 하나의 평면 같은
곡선이 되는 이미지를 창출했지요. 원근법적인 공간을 닫아
버리니 신체를 다른 장소로 옮겨 놓은 효과를 가져왔죠. 대형
천의 그림은 마치 들판을 연상시켜서 〈종이 계단〉과 반대로
인간의 몸이 상대적으로 입체적으로 돌출되도록 했어요.
훨씬 더 확대되고 선명한 물체로 각인되는 효과를 만들었죠.
당시에는 지원금이나 협찬 등의 개념이 희박해서 자비로
제작했는데 저희 어머님 말씀, "공연 안 하면 집을 한 채
사겠다"였죠. 저는 돈으로 살 수 없는 것을 사고 싶었어요.

욕망의 그림

현: 시각적인 요소가 안무에서 처음부터 중요했었네요.

안: 시각[적 공간]은 제가 살고 싶은 곳이자 제가 피하고 싶은
곳이에요. 잘 알지 못한 곳이기도 하고 잘 알고 있는 곳이기도
하죠. 하지만 궁극적으로는 제가 마음대로 할 수 있는 무대 위
시각을 둘러싼 시공간이었어요. 판타지 무릉도원 청룡열차인
거죠. 저는 무용을 색깔로부터 시작했기 때문에 '욕망의
그림'이 왔다 갔다 했어요. 워낙에 창작을 좋아해서, 대학생일
때에는 일 년에 두 번 있는 월례회만 기다렸던 것 같아요.
시각적 요소가 되는 사물을 만들 때도 예를 들어 중국집

안은미×현시원×신지현

젓가락 400개를 얻어와서 제가 직접 모빌을 만들었어요. 철공소에 가서 철통 박스를 주문하고 페인트를 사다 그림을 제가 직접 그리기도 했고요. 학생 시절 경제적으로 넉넉하지 않아 실생활에서 사용하는 것과 저렴한 비용을 사용해서 재생산하고 변환해서 제작했죠. 그때부터 사물의 변형체와 몸의 구조 변형체가 같다고 생각했어요. 분절과 합체가 삶의 에너지를 자아낸다고 무의식적으로 느꼈던 것 같아요. 어떤 이미지의 꽈배기를 생각하면 너무 재밌죠. 무대 의상도 이 이미지의 연속체와 꽈배기가 연관되어 나타나는 경우가 많지요. 무대의 사물을 통해 아름다움에 대한 통념을 깨고 새로 세우는 거죠.

현: 대학 다닐 때의 분위기는 어땠나요? 이화여대 무용과 시절의 분위기 그리고 그 속에서 안은미가 배운 것은 무엇인지요?

안: 80년대 초반이니 입학 당시 캠퍼스는 전두환 정권에 대항하는 학생운동이 치열했던 시대였어요. 항상 기억에 남는 건 최루탄과 이름 모를 노래와 정문 앞에 모여 있는 많은 학생이에요. 그 속에서 전 처음으로 성년이 되어버린 저와 마주쳤고 '이게 뭐지?'라는 질문이 시작됐죠. 제가 1학년 교양과목으로 선택한 건 철학, 사회학, 여성학 등이었어요. 저의 무지함에 대한 두려움을 마주하는 공부를 시작하게 된 거죠. 3학년 때 일이었는데요. 무용과 월례회에 조명과 무대를 설치해 줄 수 없다는 발표를 시작으로 그동안 학생들이 느꼈던 불편한 상황을 담임 교수에게 건의하는 한 달 동안의 긴 토의가 시작되었던 적이 있었죠. 제가 무용과 20기인데, 무용과 설립 이후 처음 발생한 무용과 학내 투쟁이었죠. 이 사건으로 저는 본의 아니게 유명해졌어요. 그 후 아마 더 객관적인 시각으로 대학 생활을 관찰하고 그 과정이 계속 제 작업에 반영되었습니다. 보수적인 계층이 지키려는 가치와

새로운 시대의 춤을 추어야 하는 저로서는 너무나 길고 힘든 시간이었습니다. 거대한 가치와 저의 작은 몸이 부딪혀 바꿀 수 없다는 걸 깨달은 후에 저는 더 철저하게 긴 호흡의 춤을 생각하게 되었지요. 그래서 가치의 기준을 세우고 많은 공연을 보면서 스스로 비평의 데이터를 정리했죠. 자기 삶의 태도가 무대를 지배한다는 걸 깨달았습니다.

현: 82학번인데 이화여대 체육대학 무용과에 입학하여 이편 무용 세계를 접했는지 궁금해요.

안: 당시 현대무용 전공 기본은 미국 현대무용의 선두 주자인 마사 그레이엄의 테크닉 위주의 움직임이었어요. 반복적인 훈련을 통해서 얻은 저의 결론은 그 움직임이 제 몸에는 들어오지 않는다는 거였죠. 그래서 창작하는 선배님들의 작업과 해외무용단 공연을 비교하면서 그 이유를 찾고 있었어요. 학교 외부에서는 학자들이 샤머니즘 연구를 통해 우리나라 민속적인 측면에서 굿, 농민의 소리와 움직임인 농악과 탈춤 등이 새로운 운동성을 가지고 연구되고 있었죠. 같은 동기들이 만든 '춤패 불림'[*]이라는 단체도 그 선상에 함께 합니다. 그러나 제게 가장 선명한 충격은 세종문화회관에서 우연히 접한 공옥진의 병신춤[**]이었습니다. 새로운 내러티브, 1인칭 극. 혼자서 마치 시공을 넘나드는 장악력을 발휘하며 그 큰 공간을 새로운 공간으로 변모시키는 선생님의 공연이 저를 다른 깨달음으로 이끌었죠. 삶이구나. 존재가 겹겹이 만들어내는 지층의 춤, 소리가 있었죠. 형식보다 존재가 보이던 이 충격은 제가 지금도 변함없이 무용수를 찾는 순간 중요한 쟁점이 됩니다.

현: 〈사막에서 온 편지〉(1985)는 대학교 4학년 때 콩쿠르 작품이에요. 현대무용을 무엇이라고 인식했다고 기억하세요?

안: 〈사막에서 온 편지〉는 제목이 지금 봐도 좋아요. 육완순

안은미×현시원×신지현

교수님이 청주에서 열리는 전국대학생 콩쿠르를 나가 보는
게 어떠냐고 하셔서 만들게 된 솔로 작품입니다. 3분 정도의
길이인데 그 당시 제가 스포츠 머리였고 의상도 남성 양복
윗도리, 콩쿠르 땐 잘 쓰지 않는 신문지 소품까지 사용해서
만든 작품입니다. 무언가 절망적인 상태에 놓인 현실에서
저 멀리 미지에서 메시지를 전달받으면 얼마나 좋을까?
과연 답은 멀리 있는 걸까라는 질문을 반영해서 나오게
됐어요. 첫 장면이 그래서 허리를 뒤집어서 얼굴이 천장을
보며 뒷걸음으로 등장하는 동작이예요. 이 콩쿠르는 단체무와
개인무, 전공(한국무용, 발레, 현대무용) 구분 없이 수상자를
선정하는데 저는 3등을 했죠. 예선이 끝난 후 심사위원이었던
박용구 선생님이 저를 오라 하더니 "너 참 잘한다"라고
해주셨어요. 그 후 몇 년 뒤 박용구 선생님과 긴 인연이
시작되었지요.

신: 〈메아리〉의 석고 형상을 뜬 표지 이미지는 어떻게
나오게 된 건가요? 검은색을 띠는 리플릿의 디자인이
전체적으로 모던해보입니다. 다음 페이지에는 작가 노트와
함께 석고로 얼굴을 뜬 형상 조각을 들고 있는 안은미의
사진이 담겨 있네요.

안: 블랙 앤 화이트가 원래 인쇄비가 덜 들어요. (웃음) 그건

●
한국학중앙연구원에서 제공하는 『한국민족문화대백과사전』에
따르면 '춤패 불림'은 "1985년 이화여자대학교 무용과 출신의
이은영, 이지현 등이 박용구, 채희완의 영향으로 창단 후 마혜일,
김옥희, 김미선 등이 합류하여 만든 단체다. (중략) 이들은 민중
집회나 행사에서 활동하였다. 민중문화운동연합의 영상 분과인
서울영상집단과 연극 분과인 극단 '한강'과 함께 춤분과인 '춤패
불림'은 진보적인 춤운동, 민족춤의 운동계열 단체로서 역할을
했다." 2000년대 간헐적으로 활동이 이어지다가 2004년 활동을
중단하였다. 2019년 7월 20일 접속. http://encykorea.aks.ac.kr/
Contents/SearchNavi?keyword=춤패%20불림&ridx=0&tot=7

●●
매일경제, 1985.12.10.
'세종문화회관 공옥진 씨 소리, 춤판'이라는 제목의 기사에 따르면
공옥진은 이 무대에서 〈심청전〉 〈별주부전〉 등에 나오는 긴 자라목춤,
깍둑깍둑곱사춤, 외발이 빼닥춤, 동서남북흔들춤 등을 선보였다.
한편 동아일보 1983년 9월 29일 생활정보란은 1983년 10월
6일부터 20일까지 소극장 공간사랑에서 공옥진이 새로운 창무극을
선보인다는 정보를 담고 있다.

제 얼굴을 석고로 뜬 거였어요. 〈메아리〉라는 제목에서처럼
우리는 자기 자신에게 무언가를 요구해도 거대한 벽에 갇혀서
결국은 다시 해결점 없이 돌아온다는 주제였죠. 포스터
이미지를 고민하던 중 나의 분신을 모심기처럼 심어서 나의
껍질을 끌어 안아보자는 생각을 했어요. 지금 생각해보면
작품이 굉장히 무겁고 어두웠어요. 제가 한 남자의 등에
업혀 지나가는데, 서장원 시인이 그 역할을 해주었었죠.
그의 등에 업혀 갈 때는 마치 죽은 자의 시신을 업고 들판을
걸어가는 상황이 연상되기도 했어요. 투명한 양복을 입고
춤을 추던 브레이크 댄서 여섯 명의 움직임도 인공적인 사회
시스템 안에 살고 있는 인간 군상을 연상시키죠. 집단체조
움직임도 있고요. 처음엔 한 시간이 엄청 부담스러웠는데
이번 작품은 출연자 36명이 춤의 주체이자 소품이자 시각적
언어로 등장해요. 〈메아리〉는 사이즈가 조금 더 큰 극장으로
가면서 '국립무용단보다 많은 사람을 출연시켜야겠다!'라는
게 저의 핵심이었죠. 36명의 무용수로 물량공세를 투하했어요.
에어로빅 같은 동작들을 반복했고요. 갇힌 벽을 못 넘어가는
좀비들이 벽을 더듬는 거죠.

〈메아리〉 프로그램, 1989, 국립극장 소극장, 서울

안은미 × 현시원 × 신지현

신: 〈메아리〉에는 북소리가 등장해요. 이어 꽹과리가 나오기도
하다가 막바지로 갈수록 댄스곡으로 바뀌죠. 그리고 형형색색
브리지를 넣은 무용수들의 헤어와 의상도 인상적이예요.
오늘날 우리가 많이 보는 알록달록 안은미의 잉태점 같기도
해요. 군무와 독무가 번갈아 이루어지는 구성 가운데 군무
연출을 위해 당시 지도하던 고등학생들도 출연하고요.
학생들과 '로봇 댄스'를 추셨지요?

안: 〈메아리〉는 두 번째 개인 발표 작품이에요. 첫 개인 발표
작품 〈종이 계단〉은 대학 4년 동안 준비한 빅데이터를 가지고
하니 쉽기는 했지만, 컬러가 들어가지 않았었죠. 데이터베이스
기반일 뿐. 작품은 괜찮아도 끝나고 몇 개월 지나고 보니 왠지
제가 찾던 작품의 질감은 아닌 느낌이었어요. 그래서 데이터에
없는 제품을 생산해야겠다고 마음먹었죠. 그런데 그게 뭐지?
새로운 건 그동안 없었던 걸 찾아내서 만들어내야 하는데
너무 막막한 거죠, 제가 정리한 빅데이터 안에 없는 정보....
그리고 나서 몇 달 지났어요. 어느 순간 '그냥 해! 앞뒤 따지지
말고' 해서 나온 작품이 〈메아리〉였어요. 〈메아리〉는 1년이라는
산고의 고통 끝에 나온 작품이고, 제 뇌 상태의 전조를
보여주는 작업이었어요. 당시 현대무용이 가지고 있던 형식을
다 버리고 내 맘대로 한 것이니까요.

무용의 머티리얼, 새로운 근육

신: 〈메아리〉 연습실 기록 영상에서 한 무용수가 "오리걸음을
하도 시켜서 죽여버리고 싶었다!"고 말하는 인터뷰가 있는데,
혹독한 안무가 트레이닝은 이때부터 시작된 것인지요?

안: 그런 게 있었나요? 저는 트레이닝을 혹독하게 시키지는
않는데 동작들이 힘들어요. 동작의 난이도! 꼭 한 번 하면

될 것을 저의 작업에 반복이 많으니 열 번을 하게 하거든요.
토끼뜀도 매일 연습해야 하는 거죠. 그런 숫자가 남하고 다를
뿐이에요. 무한 반복. 어떻게 보면 혹독하게 몸이 느끼겠죠.
단순한 동작이지만 지겹지 않다는 건 새로운 운동성의
움직임을 무한적으로 생산해내야 하기 때문이죠. 기계가
하면 똑같지만 인간이 하면 다 다른 게 안무예요. 다른
운동성을 새롭게 찾아낼 수 있다고 생각하는 게 제 안무의
요점이지요. 그 사이사이의 베리에이션(variation)을 통해
우리는 새로운 몸의 나이테를 보게 되죠. 한 작품 속엔 그
작품의 언어가 생겨야 한다 생각해요. 집에 갈 때 기억나는
동작이 있어야 하지 않겠어요? 〈심포카 바리 – 이승편〉 같은
경우에도 궁궐에서 걸어 다니는 걸음걸이를 작품을 이끄는
기본동작으로 만들었어요. 작품마다 그런 움직임을 찾아서
무한 반복해요. 어느 각도에서 보느냐에 따라 다르게 보이는
것이죠. 이런 일련의 착시 현상은 무용수들의 노력에 근간을
둡니다. 무용수는 작품마다 몸의 재질, 근력을 바꿔야
하고, 그러려면 몸의 움직임을 바꾸어야 해요. 노동(몸)보단
개념(머리)이 중요한 시대라고 하지만, 저는 그 두 가지 노동과
개념, 몸과 머리(인식)가 동시에 작동해야 한다고 생각해요.
춤이 주는 개념의 확장성은 몸의 언어를, 근육을 통한
확장성을 동시에 공유하는 것과 일치해요.

현: 가만히 있어도 운동성이 있다는 건 어떤 것과 연관되나요?

안: 사람마다 다른 속도가 있어요. 근육의 내공이 센 사람이
느린 춤을 잘 출 수 있죠. 시간을 '스톱!' 정지시키고 들어가야
하므로 느린 춤이라는 건 진짜 고수들이 할 수 있는 거예요.
무대 위의 사람이든 실제 삶에서 움직이는 사람이든 제 속도와
힘으로 움직입니다. 그 근육의 내공은 자기가 하고 있는 것에
대한 확신과 관계가 있겠죠. 겉의 근육과 안의 근육이 있다면
외부적으로 표출되는 움직임의 운동성을 기억하는 근육은

안은미×현시원×신지현

안무의 순서를 기억하는 데 소요되고 내부적인 근육은 힘의 강약을 조절하는 자기 프로그램에 영향을 받겠죠. 똑같은 춤동작을 각자 다른 사람에게 테스트해보면 정지된 상태의 느린 움직임의 운동성을 잘 표현하는 공연자는 그 내부적인 확신이 주는 안정감의 운동성을 아주 잘 표현하고 조절하는 걸 알 수 있습니다. 우리가 무림의 고수라고 하지요. (웃음) 다른 각도로 이야기하면 딱딱하게 경직된 근력은 파장을 주지 못하죠. 유연한 사고라고 이야기하는 지점이 움직임을 이야기할 때도 일맥상통하는 지점이 있어요. 저는 처음부터 콘셉트보다 큰 그림의 동작을 지시해요. 머티리얼 찾느라고 그런 거예요. 저랑 같이 작업한 댄서들이 하는 말이 한번 은미 작품을 하고 나면 다른 클래스 세 개는 거뜬히 한대요. 제가 인텐시브가 세니까 무용수들도 거기서 지지 않고 하다 보면 그 사이에 세포들이, '나노'가 일어나는 것이고요. 스킨 변신, 뇌 변신, 혹독하지만 끝장을 보는 것. 새로운 생성의 힘을 기다리는 거죠. 무용은 히말라야 산을 오르는 것과 같은 것과 같아요. "정상을 향해 육체를 헌사하라, 그럼 신은 감동할 것이다!" 그 뒤론 새로운 몸이 생성되는 겁니다.

현: 무대 위에서의 안무가 철저히 짜인 각본에 의거하나요? 어느 정도의 지분이 즉흥성을 따르는지요? 연습 단계에서의 힘을 찾는 것이 머티리얼이라면, 안무가의 머리와 몸으로 스코어링을 짜기 이전 과정에서 결정되는 것이 많은 거겠지요.

안: 큰 프레임은 계산되지요. 그렇지만 그 사이사이 호흡들은 움직여요. 겉으로 보이는 동작의 변화보다 제가 중요하다고 생각하는 건 동작에서 동작하는 중간에 생성되는 전환이에요. 움직임이 아주 미세하지만 살아 있어서 각자의 에너지를 방출해야 합니다. 대부분 동작의 모양에 치중해서 전개를 펼쳐가지만 저에게는 A에서 B로 전환될 때 서로 부딪히지 않고 조화롭게 전환되는 동작이 중요해요. 각각을 A와

B로 설정하고 그 시작점에서 작품의 마지막까지도 에너지
진동의 파장이 서로를 해치지 않도록 조절하며 확장시키게
하지요. 우리가 언어의 문장을 구사할 때 주어, 동사, 형용사
등 그 문장이 의미 전달의 기호로써 가장 적절한 성과를 낼
수 있도록 구조를 만들어나가는 것과 유사해요. 이 구조를
책임지는 건 안무를 하는 제 역할이고 그 구조가 온전한
운동성을 가질 수 있도록 억양, 속도를 결정하는 것이
무용수들의 역할이에요. 이 전체를 조율해서 정지된 것 같은
시각적 상태에서도 보이지 않는 제3의 움직임이 형성되지요.
저는 춤을 춘다는 건 그런 의미에서 어떤 상태이던 간에
살아 있는 운동성을 지탱해야 한다고 봐요. 아마 우리의 삶의
패턴도 그런 파워가 있어야 이 혹독한 생태계에서 견뎌내지
않을까 생각해요. 몸의 크기, 움직이는 속도, 다가오는 방식
자체가 다르지만 그 합주가 되게 재밌거든요. 서로 다른
힘의 속도와 패턴이 들어가서 잘 융합되는 사회가 궁극의
저의 작품의 끝이에요. 완벽한 사회의 조화, 유토피아 얼마나
조화로워요? 그것이 우리가 바라는 조화로운 천국인 거죠.

안은미×현시원×신지현

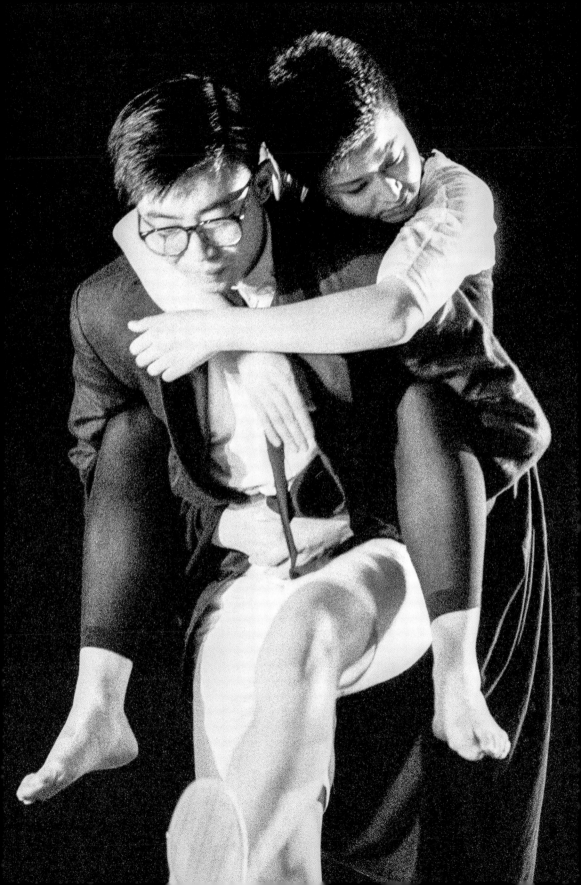

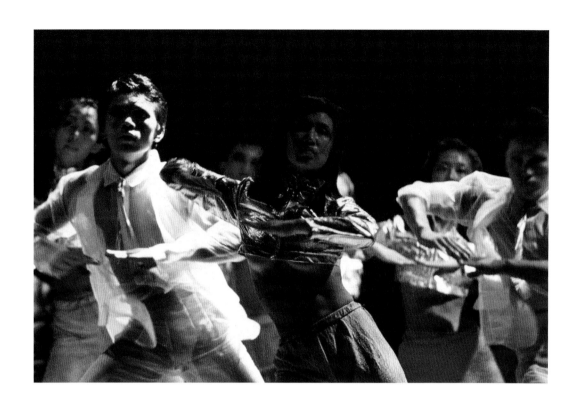

안은미×현시원×신지현

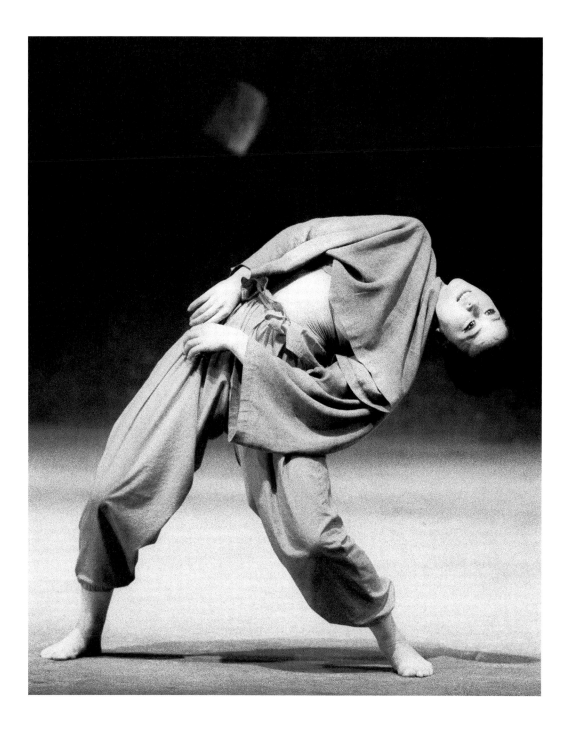

안은미×현시원×신지현

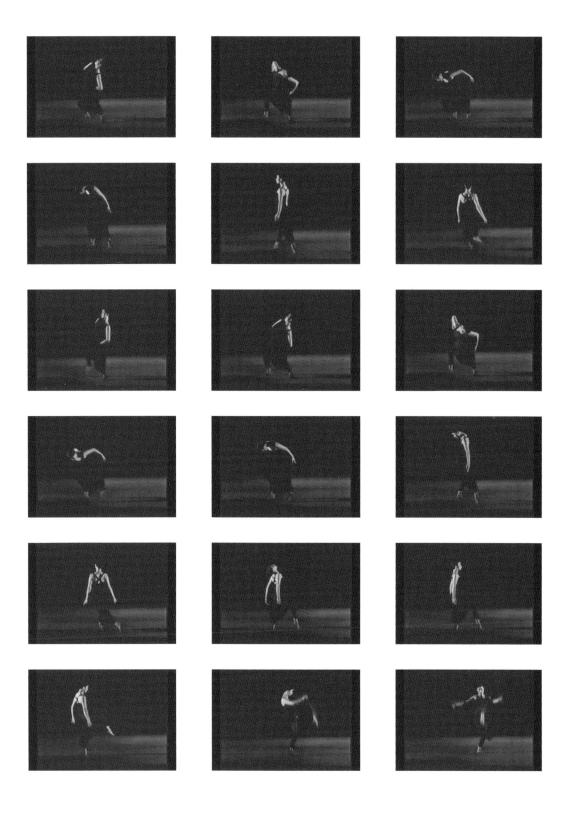

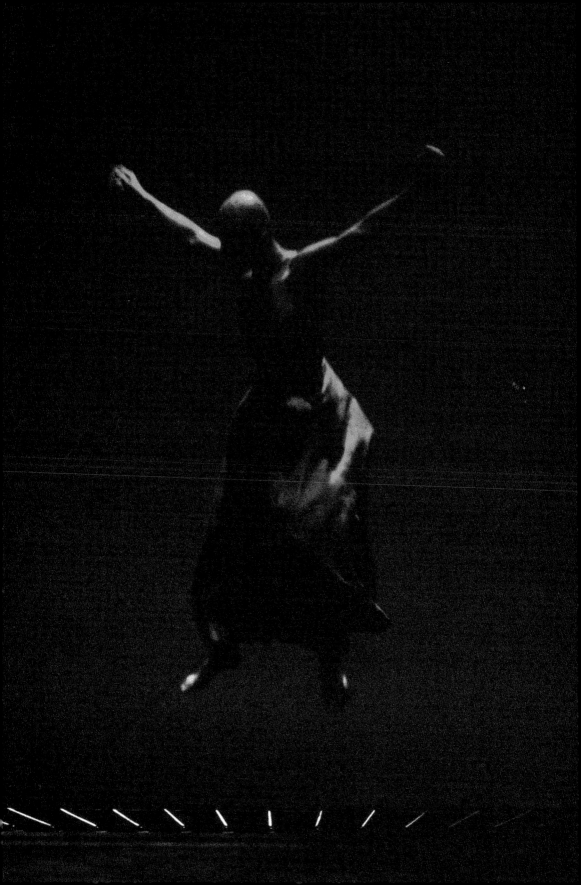

도둑비행

1991

1991년 9월 공연된 〈도둑비행〉은 제 1회 MBC 창작무용 경연대회에서 우수상을 수상한 작품이다. 이 작업에서 안은미는 처음으로 삭발한 모습으로 등장한다. 앞선 작품들이 모두 평상복 느낌의 의상을 입고 등장하는 경우가 많았다면 〈도둑비행〉은 상의를 벗은 채 팔과 등의 근육과 가슴을 드러내는 안은미가 존재한다. 〈도둑비행〉에서는 붉은색 피를 온몸에 두른 듯한 모습을 리얼하게 드러내는 장면이 잔혹성과 신체 표현을 다루는 아브젝트 미술(Abject Art)을 연상시킨다. 김대환의 타악기를 배경으로 묵직하고 진중한 시간 속으로 빨려 들어가는 듯한 장면은 눈을 뗄 수 없는 신체의 속박과 탈주를 오가는 동작들로 이어진다.

신: 1991년 제1회 MBC 창작무용 경연대회 우수상 수상작 〈도둑비행〉은 이전과 크게 변하는 계기 같은 작업으로 볼 수 있어요. 사람인지 좀비인지 모를 의아한 이미지죠. 북소리에 맞추어 반인반수 같은, 도깨비의 몸짓 같은 것들이 눈에 띕니다. 어떤 공연에서는 꼭두 같이 보이기도 하고(〈메아리〉), 또 어떤 공연에서는 판자촌을 떠도는 귀신 같기도(〈아릴랄 알라리요〉), 어떤 공연에서는 마네킹(〈무지개 다방〉, 〈별이

빛나는 밤에))이기도 합니다. 이것들의 공통점은 인간이 아닌
것들, 즉 비인간, 인공적인 것이라는 점들을 이어볼 수 있을 것
같은데요. 이들이 안무에 등장하는 이유는 뭘까요?

안: 재밌네요. 춤이란 형이상학적인 것들이어서 구체성을
띠려면 이미지를 가져야 하고 스스로 캐릭터를 입혀야 해요.
일반 옷을 입은 것도 머리 때문에 좀비 같아 보이는 경향이
있기는 해요. (웃음) 〈도둑비행〉을 준비하던 그 당시 일반적으로
콩쿠르는 무용수 기량 위주의 경연이었는데, 제1회 MBC
창작무용 경연대회는 처음으로 기량과 안무 능력을 동시에
테스트하는 경연이었죠. 상금 1000만 원을 주는 경연 대회는
처음이기도 했어요. 당시 제가 미국 가려고 몰래 돈을 모으던
시절이었거든요. 그래서 1등 상금을 바라며 참가 신청서를
냈지요. 콩쿠르를 준비하며 5년 동안 주저하던 삭발을
감행합니다. 성남(동네) 이발소에 가서 머리를 밀었어요.
핸드폰이 없던 시절이라 사진 한 장도 못 남긴 게 아쉬운데,
거울 앞의 나를 바라보고 온 몸에 전율을 느끼는 경험을
처음 했어요. "왜 이걸 여태 안 했을까!" 제 본성의 얼굴을
찾은 것 같았죠. 그렇게 머리를 삭발하고 연습을 하는데
너무 옷이 무겁게 느껴지는 거예요. 그래서 옷을 벗어보니
자유롭더라고요. 당시 의상을 태극기에서 건곤감리를 빼고
음양만 넣어서 디자인했어요. 그리고 상체와 얼굴 전체에 빨간
칠을 한 것은 우리가 상식적으로 바라보는 누드라고 하는
이미지를 다른 방법으로 인식시키기 위한 장치였지요. 대부분
여성성이 강조된 이미지와 정반대의 이미지였으니 관객들이
술렁이는 소리가 들렸어요. "입었어? 안 입었어?" 아주 낯선
몸을 보는 경험을 하게 된 거죠.

신: 〈도둑비행〉에서 나오는 북소리가 작업의 무게감,
어두운 정서이기도 하면서 독특한 시간 감각, 현실 감각을
만들어냅니다.

안: 북소리에 대한 이야기를 하면 작고하신 흙우 김대환 선생님 이야기를 해야 해요. 어느 날 이분의 북소리가 심상치 않다고 임영주 디자이너가 말해줬어요. 다짜고짜 연락해서 "선생님 제 무용실에 한 번 오실래요?" 하고 전화를 드렸어요. 1989년 3월쯤 만났지요. 〈도둑비행〉이 김대환 선생님과 같이 한 두 번째 작품이었죠. 소리가 천지의 조화를 담아내더라고요. 손가락 열 개 사이에 다른 크기에 스틱을 끼고 동시에 연주하시는데, 손에 피가 나는데, 반창고로 스틱을 손에 고정하고 자기의 한계를 철저히 극복해가며 소리를 자아내요. 1950년대 미8군 무대에서 활동, 60년대 신중현과 함께 '애드휘(The Add 4)'를 결성, 1971년 그 당시 조용필, 최이철, 이남이 등과 함께 '김 트리오'로 활동하셨죠. 그런데 밴드 생활이 고되잖아요. 밤에 늦게 퇴근하고, 그런 생활이 딴따라로 느껴지셨대요. 그러던 어느 날 붓글씨를 보고 예술가가 되고 싶다 하셨다고 해요. 그렇게 밴드 생활 청산하고 산으로 들어가서 7년을 부인과 둘이 살다가 나온 분이죠. 여기도 '미친 사람'인 거죠. (웃음) 반야심경 전문을 백미 한 알에 써넣어서 1990년 기네스북에도 등재되셨고요. 저한테는 그 사람이 너무 중요한 사람이에요. 자기 모든 한계와 마주하는 어른을 만난 것이니까요. 저는 처음으로 한국 남자가 섹시하다고 느낀 게 선생님을 통해서였어요. 더군다나 그 나이에. 1933년생인 선생은 한국 대중음악의 가장 큰 별 중 한 분으로, 2004년 3월 1일 작고하셨어요.

울면서 추는 허튼 춤

신: 〈도둑비행〉은 말씀하신 것처럼 머리를 밀고 상의 탈의를 한 첫 작품이에요. 의상 대신 피를 칠갑한 모양새도 상당히

강렬해요. 초기엔 의상 대신 채색과 분장을 한 모습이 더 많이
보여요. 의상과 몸을 안무의 재료로 쓰는 안은미의 방법에
대한 이야기를 좀 더 들려주시죠.

안: 〈도둑비행〉은 제가 한국을 떠나서 타향살이를
시작해야겠다고 생각하고 만든 작품이라 몰래 하는 망명
의식 같은 것이 잠재적으로 있었겠죠. 1988년부터 한국에서
시작한 안무 작업은 저 자신을 아주 냉정하게 객관화시키지
못한디는 걸 깨닫고 아무에게도 말하지 말고 1년 후 미국으로
가야겠다고 생각했으니. 현실적으로 보면 제법 안정적인
직업과 현금, 밝은 미래가 보이는 이곳을 떠난다는 건 장비
없이 태평양을 헤엄쳐가는, 히말라야를 등반하려는 모습
같기도 했죠. 자신에게 무모한 조건을 걸고 벼랑 끝으로
내모는 게 새로운 긴장감을 뇌 속에 전달한다는 걸 알고
있었기에 가능했던 것 같아요. 가장 소중한 걸 버리고 가는
결심이 가능했죠. 피범벅이 되고 두개골이 터져나가는 현실을
뉴스나 현실의 역사 속에서 경험한 우리는 늘 가슴에 어떤
망령들과 공존하며 살고 있다고 봐요. 나 자신이기도 하고
귀신이 되어 정처 없이 귀천을 떠도는 그 모든 이들과 함께
널뛰기 비상춤을 추고 싶었어요. 그래서 제 춤에는 시간적,
장소적 기억과 상징들을 뒤틀어 그 속에 숨겨진 아픈 기호를
찾아서 나열하고 있었는지도 모르겠어요. 곰곰이 뒤돌아보면
내가 보는 공연들이 한결같이 비슷한 이미지를 구축하고
있었던 것도 이유가 되겠고요. 자기 옆에 펼쳐진 현실이 더
스펙터클한데 오히려 그들은 형식 속에 갇혀 마치 그 속을
떠나면 큰일이라도 날 것 같다는 태도를 보이곤 했어요.
내가 그 테두리를 부수는 것이 얼마나 중요한 실험인지를
깨닫는 데 그리 오랜 시간이 걸리지 않았어요. 어느 날
김남수(안무비평)가 요순시대의 대우, 백악소가 지었다는
『산해경(山海經)』이란 책을 주면서 제 작품과 많이 닮았다는
이야기를 했었죠.•

안은미×현시원×신지현

현: 〈도둑비행〉의 빨간 몸은 어떤 이미지를 생각하고
만드신 건가요?

안: 기존에 있었던 것은 하기 싫은 거였지요. 내가
투영할 수 있는 몸의 캐릭터나 움직임을 찾아야 하는데,
한국무용이나 현대무용이 해왔던 이미지는 서양의 타이츠나
한복이 전부였어요. 내가 할 수 있는 나만의 이미지를
작업하기 시작했죠. 연습의 시작이었어요. 심각하게 어떤
'의미'라기보다는 재미를 실천하는 몸이 보고 싶었어요.
터부시되거나 남이 안 하려고 한 것, 경계를 부숴가며 재밌는
놀이처럼 이미지를 찍어가는 것이 중요했던 것 같아요. 저에겐
'뭐지?'를 이끌어내는 것이 중요해요. '뭐냐가 아니라 뭐지?'인
거죠. 일본에서 부토는 하얀색이에요. 죽음이죠. 저는 빨간
알대가리로, 보수적인 사회 안에서 움직이는 존재이고요.
지금도 그렇잖아요. 특정 사회 안에서 여성이라는 성별이
가진 몸의 입장인 거죠. 내가 예술가가 되려고 만든 게 아니라
내 안에 있는 본능적 태도가. 그렇게 살아야 한다고 믿었죠.
본능에도 질적 도약이 있어야 하잖아요. 트램펄린 위에서
새처럼 뛰어오르는데, 더 높은 곳을 향해 조국을 떠나야 하는
비극인 거죠. 울면서 허튼 춤을 추는 거에요. 조국의 태극기를
입고, 머리를 박고 절규하며 몰래 비상해버리는 슬픈 메시지.
태극기로 된 치마만 입고 춘 슬픈 성장기죠. 하지만 나 스스로
가지고 가는 힘이 있음을 알았기에 갈 수밖에 없는. 스스로

●
김남수, 「안무가 안은미가 시베리아 샤먼인 이유 몇 가지」,
『아저씨를 위한 무책임한 댄스 리플릿』, 2013, 35~40쪽

김남수는 산해경의 언급뿐 아니라 다음의 글에서 안은미의 춤에 깃든 '시베리아 샤먼'의 재출현을 주장한다. 그가 주목하는 요소는 여러가지가 있지만 '산해경'의 언급과 관련해 첫째 "트레이드 마크처럼 나타나는 기묘한 형광의 세계"를 언급한다. 그는 이렇게 쓴다. "안은미의 안무 작품 중 가령, 〈정원사〉에서 하늘을 난다든가 〈은하철도 000〉에서 다른 은하로 날아가는 작품들은 대개 환각적이며 신이한 상상력의 구현이다. 이는 〈삼국유사〉에서 곰이 사람 될 때의 '득신(得身)'이라든가 두 스님이 금빛 물로 목욕하고 미륵이 될 때의 '작신(作身)' 같은 "변성의식 상태"를 현현시키는 형광빛의 거울 세계로 보인다." 둘째 김남수는 안은미의 춤에서 "싱커페이션(syncopation, 당김음)이 있는 홀수박자 율동"에서 유라시아를 횡단하는 새로운 격류를 발견한다. 셋째 "신체를 혹사"하며 "연습 과정이 극한을 칠 뿐만 아니라 스스로도 그 극한과 그 바깥의 무한을 탐문"하는 안은미의 작업 과정을 "시베리아 샤먼의 트랜스"로 읽는다.

계속 해야될것이다.

혼자만의 시간이 좋아 하라는 사실을

생기하자.

내면적인 행복은 진품이 아닌 육감에

가까이 하는것을 삼가하자.

88年 11. 어느날. (교사로서의 자질을 생각 하며

하루도 어김없이 하루의 시간이 간다.

나의 춤공간과 나의 생활공간을 번걸나게 반복하며

보험 의지게 반병 연습을 한다.

절대 가르치면서 논쟁하지 말아야 하라고 다시 다짐한다

저희에 쓰러져서는 안된다

교사는 특히 예술을 가르친다고 애기하는 나서는

아이들에게 꿈을 주어야 하며

그것은 진심로 그들을 사랑하는 마음과

이해에 입각에서 이루어 져야하고

특히 특별하는 편견없이 공평한 입 장에서

아이들을 판단 하여야 한다

열연하게 하지 않겠으며

끊임없이 노력하는 모습을 아이들에게 도

보여주어야 한다.

여자라 빈도에게 타서 반죽으로 감정이으로

인간에 대하는 기대는 하지 말아야하고

수반의 경우도 여러 여서는 안써 깊었다

일기, 1988, 서울

안 은 미 (현대무용)

- 이화여대, 同대학원 졸업
- 현대무용협회 제 6 회 신인발표회 신인상(86)
- 제12회 서울무용제 연기상(90)
- 제 1 회 개인발표회 「종이계단」(88)
- 제 2 회 개인발표회 「메아리」(89)
- 컨템퍼러리 정기발표회 안무 출연「꿈결에도 끊이지 않는 그 어두운」(90)
- 동경 코파나스의 밤 「장미의 간주곡」 초청공연 안무 출연(91)

●도둑비행(飛行)●

■ 안 무 : 안은미
■ 음 악 : 김대환

더러운 지구에게 전보를 칩시다.

하이타이 거품뿐인 강물에게
방탄조끼를 입히자고,

건강을 약속한 병든 스쿠알렌을
돌보아 주자고,

수다스런 텔레비젼과
설악산으로 소풍을 가자고,

A.M. 8 : 30 만나기로 한 사장님 시계를
바람 맞히자고,

빈껍데기뿐인 사랑을
짝지어 주자고,

비맞아 울고 서있는 양심에게
우산을 들려 주자고,

오지도 않는 고도를 기다리는 베케트에게
길잃은 고도를 찾아 주자고,

우체국으로 달려갑시다.
다시 한번 전보를 칩시다.
주소도 모르는 희망이라는 녀석에게

제1회 MBC 창작무용 경연대회(1991) 리플릿에 수록된 〈도둑비행〉 페이지

약물을 투여하듯 그렇게 준비한 공연이었어요.

신: 안은미에게 빨간색은 어떤 이끌림인가요? 〈도둑비행〉뿐만
아니라 〈달거리〉 〈토마토 무덤〉 등에서도 수도 없이 빨간색을
의상 대신 뒤집어쓰고, 〈하늘고추〉에서도 피날레 즈음 빨간
꽃가루가 떨어져요.

안: 처음으로 색을 제 복장에 추가하게 된 것이 빨간색
재킷이었어요. 대학 3학년 때 압구정에 갔는데 빨간 재킷을
입어보고는 너무 예쁘고 행복하다는 기분을 느꼈죠. 색의
아름다움, '색깔은 힘이다'를 깨달은 날이었어요. 이후
빨간색은 제게 빛, 태양, 생명의 상징, 무엇인가 배 속에서
꿈틀거리며 금방이라도 새로운 생명이 내 목구멍을 통해
튀어나와 하늘을 향해 용솟음칠 것 같은 강렬한 이미지가
되었어요. 생명의 운동성 같은 것이죠. 왠지 도덕적이지
않아도 될 것 같은 퇴폐적 시각점 같아요.

현: 대학교 때 검은 옷만 입은 적도 있다고요? 지금 입고 계신
형형색색의 컬러와는 너무 다르네요.

안: 제가 대학교 2학년 동안 1년 내내 검은색만 가지고 의상과
액세서리, 가방, 신발, 모두를 코디했어요. 무의식 속에
아마 금욕의 자기최면을 걸었던 것 같아요. 알에서 부화한
아기였다면 슬며시 자기 주변 환경을 습득하고 이해하면서
새로운 작전을 만들어야 할 시간이라고 생각한 거죠. 작품은
언제나 현재의 반사경인 것처럼 그 당시 끝도 없이 밀어닥치는
질문을 해결해야 하는 시간이기도 했으니까요. 속이 까맣게
타들어 가는 세월이기도 했죠. 아무리 소주 마시고 울부짖어도
어느 하나 온전한 답을 스스로에게 주지 못한 시간들이기도
하고요. 한여름 찌는 더위에 까만 옷을 입고 버스에서 땀을
흘리며 있는 저를 보고 스스로 어처구니없어 웃던 장면이
생각나네요. (웃음)

안은미×현시원×신지현

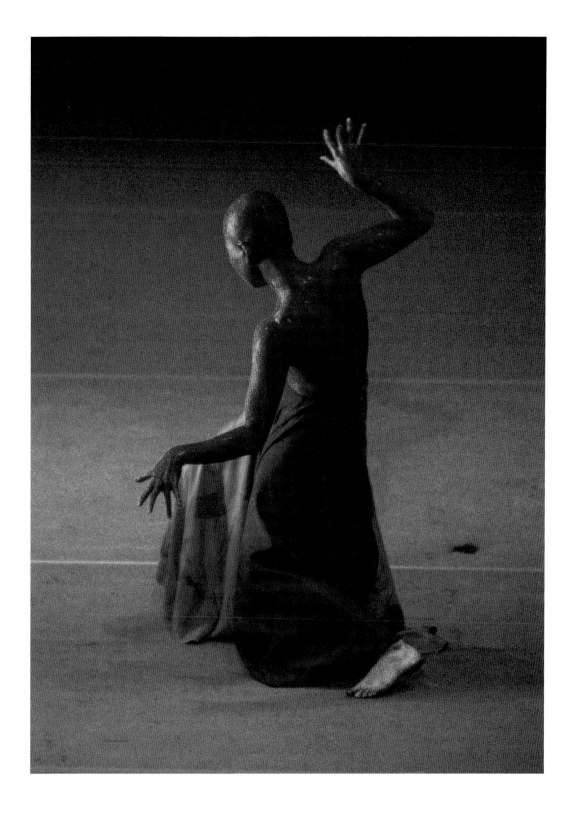

안은미×현시원×신지현

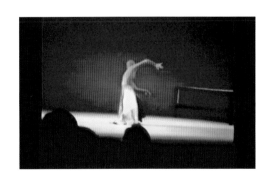
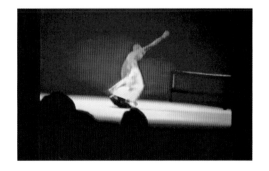

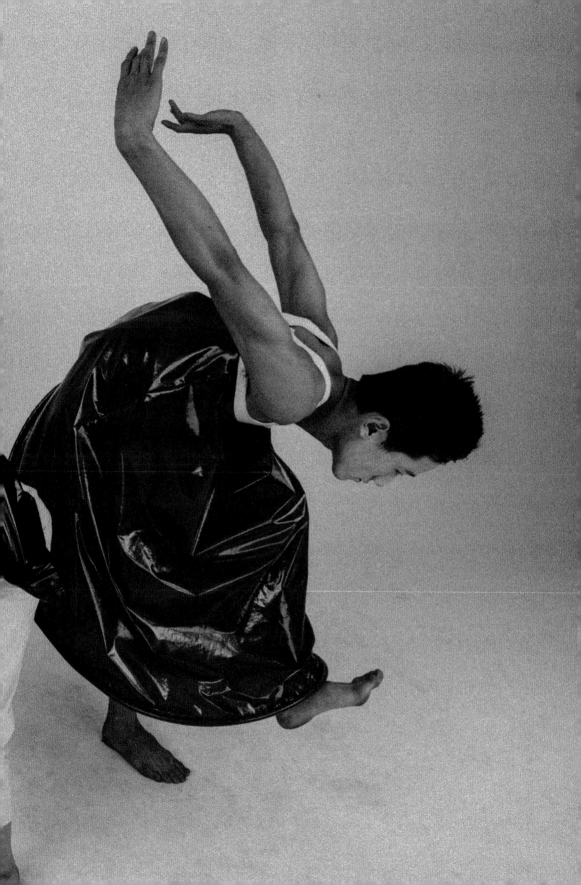

아릴랄 알라리요

1992

1992년 3월 호암 아트홀에서 초연된 안은미의 문제작 〈아릴랄 알라리요〉는 미국으로 건너가기 전 서울에서 한 마지막 공연이다. 이는 분단 현실, 저소득층의 삶, 산업사회 고속성장의 대한민국 등을 경험하며 '진짜 우리 것'이 없는 제3세계 예술가로 태어난 것에 대한 안은미식 화답이자 아우성치는 집단의 안무이다. 안은미는 이 작업을 통해 소위 자기 주장을 할 수 없는 사람들, 분명 존재하지만 가치 없고 도리어 모자라다고 여겨지는 분절된 삶들을 몸이 뒤틀린, 실체 없는 보디로 구현해 희화화하며 안은미식 민망미를 드러내기 시작한다. 음악 또한 바그너의 레퀴엠(requiem), 이박사, 팝송,

기계음 등을 믹싱한 출처를 알 수 없는 신명을 만들어내는데, 이는 안은미의 예술 세계에서 빼놓을 수 없는, 당시 도마뱀 밴드로 활동하던 장영규와 함께한 첫 작업이기도 하다. 대형 태극기 하나를 무대 정면에 배치한 〈아릴랄 알라리요〉는 미술가 최정화가 미술감독을 맡았으며, 안은미가 무대 의상으로 한복을 쓴 첫 사례다.

〈아릴랄 알라리요〉는 《쑈쑈쑈》(1992.5.6~5.30)라는 전시의 일환으로 스페이스 오존에서 동명의 공연도 한 것으로 기록되어 있지만, 이번 인터뷰를 통해 동일한 공연이 아닌 '즉흥 솔로 퍼포먼스'였음을 확인했다.

신: 〈아릴랄 알라리요〉 무대 정 중앙의 거대한 태극기가 이
공연의 첫인상이에요. 태극기를 뒤에 딱 걸어두고 일종의
막무가내 무대가 펼쳐집니다. 나일론, 비닐 한복에 테이프
의상까지 등장하고요. 공연에서 등장하는 적극적인 신체 변형
동작은 어떤 구소를 향해 달려가나요?

안: 이 작품은 MBC 창작무용 경연대회에서 수상한
수상자에게 한 번 더 안무 작품을 무대에 올릴 기회를 주기
위해 마련된 제8회 한국무용제전 전야제에 초대되었어요.
개발도상국에 위치한 한국은 문화나 정치 모든 것이 아직도
외세의 거대한 테두리 안에서 자기 모습을 찾아가지 못하는
너무나도 빈곤하고 취약한 위치를 하고 있었어요. 88올림픽
이후 겨우 해외여행 자율화가 허락되고, 근대화란 물결로
우리의 일상이 제3세계의 위치에서 너무나 어렵게 한 걸음

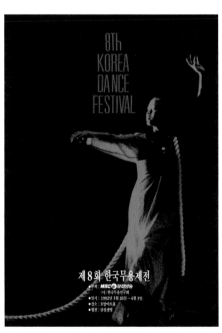

〈아릴랄 알라리요〉 프로그램, 1992, 호암아트홀, 서울

안은미×현시원×신지현

한 걸음 나아가고 있었죠. 가족 중심의 체면이 중요시되는
문화도 무엇이 진짜이고 가짜인지를 분간할 수 없는 상황이고,
도대체 '나'라는 자아는 거대한 집단 속에서 별로 중요한
존재가 되지 못했어요. 아무리 발버둥 쳐도 언제 더 나아질
수 있는지 모르는 불확실성. 그래서 대형 태극기를 뒤
막으로 사용해서 형식적인 행사나 학교에서 보던 태극기가
눈앞에서 질문을 던지게 만들었지요. '오~ 대한민국. 너는
누구인가?' 곱슬 파마에 비닐 한복을 입은 엄마와 딸이
끝도 없는 길을 걸어가고, 아주 천천히 넋 나간 얼굴로
손잡고 무대 네 귀퉁이를 돌아 다시 원점으로, 또 원점으로.
이때 처음으로 의상에 비닐 소재를 썼어요. 신축성이 없어
불가능한 재료이지만 한복으로 입으니 움직임이 가능해졌죠.
문제는 흡수력이 없어 땀이 엄청 나는 게 문제였어요. 그러나
참아야죠. (웃음) 몸 위에 포장 테이프를 가로세로 잘라 붙여
마치 멀리서 보면 타이츠를 입은 모습처럼 보였죠. 그리고
마치 경련 난 몸처럼 마구 뒤틀며 춤을 추는 장면도 있었어요.
아름답지 못한 예술. 누군가는 너무 민망하다고 했던
기억이 납니다.

현: '민망함'을 통해서 안은미가 보여주고자 했던 것이
분명 있었을 텐데요.

안: 제3세계 예술가로 태어난 것에 대한 원한 풀이였죠.
산업사회에서 포장된 것들이 죄다 가짜, 비닐로 포장된
것이라고 느꼈어요. 진짜 우리 것이 없이 큰 세력에 밀려서
다른 것들로, 다른 몸인 것들로 포장되는 현실을 보는
거였어요. 〈아릴랄 알라리요〉는 분단 현실, 저소득층 등에 대한
이야기가 많이 숨어 있는 공연이에요. 저 또한 부잣집에서
태어나지 않기도 했고요. 간신히 살아야 하는 이들의 이야기가
자연스레 중요하게 다가왔어요. 잘 사는 사람은 걱정이
없었지만 어려운 사람들이 문제였던 거죠. 넓게 보자면,

우리가 언제 선진국이 되어 우리 이야기를 '구슬프게' 안
할까? 주인공으로 가보자. 자기 주장을 할 수 없는 삶들,
자기가 하나로 온전할 수 없는 분절된 사회를 몸이 뒤틀린,
모자라 보이는 이미지로 구현한 거죠. 그게 이 작업에서는
실체 없는 보디, 좀비 같은 거로 드러내는 거예요. 스스로
자기가 멋있다고 하는데, 삶이라는 게 완성도 없이 칸칸이
분리되어 있죠. 밖에서는 비웃고. 슬프죠. 그런 삶의 대표성
있는 캐릭터를 내세우고자 했어요. 존재하지만 가치도 없고
모자라는, 아우성치는 집단의 이야기를 안무로 보여준 거예요.
슬픔을 희화화 한거죠. 타자화시켜서 돌아온 내가 다시 너희를
비웃는 것. 이러니까 웃기냐? 하며 들이대는 거죠. 공연 안에서
정신 나간 미친년 같이 네모로 걷는 장면이 있었어요. 이건
6.25 사변 때 자기 것을 잃어버린 영혼 나간 이미지들이었어요.
태극기 하나 딱 걸고. 그렇게 비닐 한복, 인형 같은 볶음머리,
몽실이 머리, 테이프 이런 것들이 튀어나왔고요. 한복 의상을
입은 첫 공연이에요. 이 작품 덕분에 오늘날의 안은미가
있는 거죠. 그렇게 자신감 만땅으로 미국 정복을 떠났고요.
'저급문화가 간다!' 하면서.

신: 뽕짝부터 타악기, 댄스곡 등 장르를 가리지 않는 음악
선정은 이 특유의 '민망미'를 극대화합니다. 이 작업도 그렇고,
두 장르 이상의 음악을 섞어서 쓰는 안은미의 다성적 사운드가
있습니다. 〈심포카 바리 – 이승편〉 때는 판소리와 정가, 민요가
뒤섞이기도 했고, 또 북소리 등 타악기도 기본적으로 많이
등장하고요. 〈아릴랄 알라리요〉의 음악은 어떤가요?

안: 〈아릴랄 알라리요〉는 안무가로서의 생을 걸기 위한 일종의
테스트였어요. 제가 5월 출국을 준비하면서 올린 마지막
작품인데, 만들면서 만약 이 작품을 통해 더 이상 안무가로서
가능성이 보이지 않으면 뉴욕에 가서 다른 전공으로 바꿀
생각으로 시작했으니까요. 비장의 무기가 필요하던 참에

안은미×현시원×신지현

절친인 이형주 작가가 그때 당시 도마뱀 밴드를 하던 사촌 동생인 장영규를 소개시켜줬어요. 스카치테이프로 릴 테이프를 이어 붙여서 음악을 믹싱하던 시절인데, 처음 만나자마자 아무 설명 없이 그냥 LP판 12개를 주면서 "알아서 붙여오세요" 했어요. 그전까지는 제가 스스로 음악 구성을 짜고 편집했는데 젊은 멋진 청년을 만나 새로운 희망을 어렴풋하게 가졌죠. 그런데 첫인상이 신기하게 무슨 부처님을 만난 기분이었어요. 표정 없이 조용히 사람을 바라보는 눈이 무엇인가 엄청난 걸 숨기고 처연하게 무표정인 이상한 기운. 그렇게 만들어다 준 40분짜리 음악이 정말 딱 제가 원하던 사운드였어요. "오 영규!" 아메리칸 팝송, 이박사. 그때는 이박사가 힙합이고 신명이었어요. 그리고 바그너의 레퀴엠, 헬리콥터 소리나 멜랑콜리한 효과 음악들까지. 그렇게 만나 아직까지도 한 남자의 음악으로 작업하는 안무자가 되었네요. (웃음) 신기하게도 장영규의 음색은 사람을 안정시키면서 동시에 자기가 주인공이지 않아야 할 때 주변으로 변신하는 이상한 괴력이 있어요. 아무리 반복해 들어도 싫증이 나질 않아요. 제가 어쩌다가 장영규에게 "너가 먼저 세상 떠나면 이제 난 안무 못 할 것 같아 걱정이야"라고 말하면 그냥 장영규는 씩 웃습니다.

신: 1992년도였죠. 〈아릴랄 알라리요〉는 최정화 작가가 세트를 작업한 것으로 알고 있어요. 당시 어울렸던 미술가들에 대한 이야기를 좀 더 듣고 싶어요. 최정화, 이수경 등 이른바 '신세대 미술가'들과 공유하던 감수성은 어떤 것으로 기억하나요?

안: 미술 전반, 한국 현실의 문화와 예술에 대한 이미지를 같이 공유했다고 기억해요. 거창한 이야기보다 눈앞에서 벌어지는 생생한 오늘에 대한 감각을 나누는 거였죠. 연구하고 기성 시대에 대한 의문점들, 그리고 우리가 다음으로 가야 하는 구조적 문제 같은 것들에 대해 이야기 나눴어요. 우리나라는 대학이 가지는 공동체의 힘이 크잖아요. 그걸 기준으로

카테고리를 만들고 판을 짜는데, 그 판을 흔들었던 거죠. 많은 이들이 열린 공간에서 만나 새로운 운동을 만들어내자, 라는 생각이 저변에 깔린 그런 어울림이었어요. 자아비판도 많이 하고 자기가 가진 문제를 고민하고 공유하고 비평하고 축하하며 또 배우고 논의하고, 중복되지 않는 자기 길을 가는 거죠. 후들겨 패며! (웃음) 친구이자 작가로서, 출신 학교 같은 거 하나도 중요하지 않고. 하나의 토론장을 만들고. 그때 최정화는 인테리어로 먹고 살겠다 해서 이름을 알렸고 맞든 틀리든 자기의 다른 질서를 만들기 위해 노력했죠. 또 해외 전시 얘기하고, 민중미술 얘기하며, 자본이 돌아가는 판 등을 살폈어요. 꼭 요즘 대학원 코스같이 밤에 술 마시면서 신랄하게 난상토론을 벌이고! 좋은 경쟁, 좋은 질투심이었죠. 서로 도와주기도 하고, 서로가 가진 것을 나눠주던 사람들이었고요. 기존의 질서와는 다른 전시기획을 하기 위해 노력했고, 그게 아지트처럼 돼서 새로운 실험을 모색했던 시기였어요. 그러고 나서 각자의 길로, 각자 대가의 길로 들어선 거죠. 그땐 담론을 제시하고 두들겨 맞으며 날카로운 판 위에 서야 할 것 같았고, 그래서 모여서 그냥 술 먹고 논 거예요. 다른 물성. 몸을 다루는 사람과 물질을 다루는 사람이 다르고 몸을 쉽게 변형하는 사람의 특성상 시프팅(shifting)이 편한 체질이어서 그런 어울림이 가능했던 거 같아요.

신: 〈아릴랄 알라리요〉(1992.3)는 《쑈쑈쑈》(1992.5.6~5.30)라는 전시의 일환으로 스페이스 오존에서 공연도 한 것으로 기록돼 있습니다. 안무가로서는 '전시'라는 형식은 (당시로서는) 새로운 무대였을 것이고, '바(bar)'라는 장소에서 이루어진 공연이었다는 점이 흥미로운데, 족두리를 쓰고 술집을 종횡무진으로 활보하는 모습 인상적입니다.

안: 만날 놀러 다니고 춤추던 시절이에요. (웃음) 무용은 나 혼자뿐이었고. 저는 판만 벌어지면 춤을 추던 사람이었기에.

안은미×현시원×신지현

1992년 5월이니 뉴욕 가기 직전이지요. 저한테 전시에서 했던 퍼포먼스는 다른 공연이었어요. 《쑈쑈쑈》에서 한 건 그냥 솔로 즉흥 정도에요. 같은 〈아릴랄 알라리요〉라고 할 수는 없지요. 당시 한국은 제3세계였고 그것이 거대 국가들 사이의 문화적 괴리감이라던가 우리나라가 처한 포지션, 밖과 안의 입장, 내 마음속은 밖으로 나가 상황을 봐야 하는 문제로 심각했어요. 〈아릴랄 알라리요〉의 댄스 다큐멘터리•도 지금 100% 명확하게

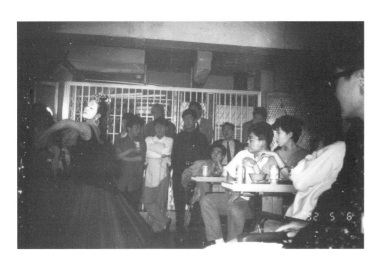

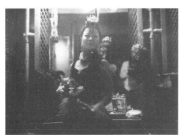

《쑈쑈쑈》전(1992.5.6–5.30, 스페이스 오존)에서 선보인
안은미 즉흥 공연

• 〈아릴랄 알라리요〉는 댄스 다큐멘터리로도 제작되었다. 단순한 다큐멘터리/메이킹 필름이라기보다는 도심 속 바쁘게 출퇴근하는 현대인의 모습과 대비되는 한산한 궁의 모습, 일본 텔레비전 광고, 박정희 연설 영상, 작업 중인 여공들, 높은 철탑과 6·25전쟁 피난민의 행렬, 선비, 군인, 나아가서는 뉴욕 시내의 모습과 삼성(미국판 광고),

컬러 텔레비전 골드스타 광고, 거리의 노동자와 노숙자까지! 셀 수도 없이 많은 이미지와 영상이 몽타주되어 스쳐 지나간다. 마치 한국의 현대사를 대변할 이미지를 응집한 진풍경으로, 사이사이 연습하는 무용수의 움직임과 공연 영상이 삽입되면서 한편의 '영화'(작품)로 볼 수 있을 법하다.

기억나지는 않지만, 한국 현실을 관찰해야 한다는 각오 덕분에
나온 것 같아요. 그때 제 머릿속에 긴박하게 들었던 포커스가
'현실! 현실!'이었고, 미국을 가는 것도 그런 이유였죠.
객관화시키는 작업을 해야겠기에 주변의 힘을 빌려 춤으로
표현 못하는 이미지들을 가져왔을 것이고요.

2D보다 3D

신: 안은미의 안무, 의상, 음악 등에서도 감각적인 것과
시각적인 것, 촉각적인 것 등 오감을 마구잡이로 건드립니다.
어릴 때 많이 봤던 영상 혹은 보고 따라 했던 안무 동작, 공연
등이 있다면 무엇인지 궁금해요.

안: 저는 스스로 무엇을 만들었지 다른 생산물을 가까이
다가가서 분석하듯 보지 않아요. 영상을 보고 매뉴얼화해서
재생산하고 참조하는 오타쿠 스타일은 아니었어요. 보고
나서도 기억하질 않고 녹아서 사라져버려요. 컬러 TV 세대인
건 맞는데, 〈아씨〉 같은 드라마를 동네 사람들이 모여서 보고
있으면 저는 영상에 빠져들기보단, 그걸 보고 빠지는 사람들에
더 관심이 갔죠. 2D보단 3D가 관심이었어요. 어릴 땐 매일
소꿉놀이의 재료를 만드는 게 일상이었고요. 뚝딱뚝딱 주변의
사물들로 이상한 형태와 이야기의 대상을 만들었습니다.
친구들이랑 모여서 말로 대본을 주고 역할 놀이를 했어요.
그게 아니면 모노드라마를 찍었죠. 엄마 옷 꺼내서 변신 로봇
하면서. 시나리오도 맥락도 없지만 대사는 끊임없었죠. 내가
즐거운 것이 중요했어요. 친구들 사이에서 주로 무언가를
지시하는 역할을 했어요, '인볼브(involve)'되기보다는. 거리를
두고 밖으로 살짝 나와서 관찰했던 것 같아요. 인형놀이도
패션이 중요했고, 인형과 끊임없는 대화를 하며 연기를

안은미×현시원×신지현

계속해왔네요. 어렸을 때 〈쑈쑈쑈〉 같은 프로그램을 보면
판탈롱 바지 입고 나오는 남진, 김추자, 그리고 무대 위의
백댄서를 봤어요. 그들이 추는 춤을 눈여겨보진 않고 '내가
하면 더 잘할 수 있을 텐데!' 했죠. 그게 뭔지는 관심이 없고요.
매일 아침 오늘의 캐릭터는 어떻게 할지, 매일 머리를 다르게
묶었는데 오늘은 어떻게 묶을지. 주변인과의 관계와 행복이
관심이었어요. 환경에 대한 변화를 초등학교 때부터 빠르게
인식했죠. 학창 시절엔 맨날 오락부장 하면서, 점심시간에
나가서 남을 웃겨주는 역할이었고요. 앞에 나가는 게 내
자리였어요, 항상 가운데. 인사성이 밝은 아이였고요. 좋아했던
코미디언도 없었고. '저건 재밌네' 하는 태도로 항상 크리틱
사이드였어요. 나는 지구 바깥에 있었어요. 절대 따라 하는 건
있을 수 없다! 옷도 디자이너가 디자인한 것도 싫고, 세상에
하나밖에 없는 것! 그것이 중요했죠.

현: 언제까지 혼자 중심을 잡으며 감각하고 배우는
것이 이어졌나요?

안: 대학 시절엔 학교 앞 이화책방에 강의 서적만 팔지 이미지
책이 없어서 알아서 돌아다니면서 감각을 터득했어요.
독학이죠. 내가 하고 싶은 걸 찾아서! 연기자도 하고 싶고,
무용수도 해야 하고, 감독도 해야 되고 디자이너도 해야
되고, 먹고 살려면 식당까지! 하지만 운명이 나를 춤추게
했어요. 고등학교 진학할 때 제가 막걸리 하나 놓고 신탁을
했어요. '신이시여! 내가 춤을 추겠나이다.' 현대무용반이
있는 금란여자고등학교에 날 보내주시면 당신의 명으로
알아듣겠다. 그리고 앞으로 시키는 대로 하겠다 했죠. 근데
금란이 된 거에요. 그 다음부터 나는 신의 딸이다! 불안한
삶 속에 자기의 중심이 필요하고, 그게 나는 스스로 신화를
만들어낸 거죠. 나를 위한 시나리오를 쓴 것이고요. 뭔지 모를
불안함, 내가 이겨나갈 수 있는 게 무엇인지를. 밖에서 놀기에

공사다망했기에 혼자 스토리를 만들고 종교를 만들고....
지금도 혼자 너무 잘 지내고 있고요. 사회 전반의 이미지는
당연히 철거민, 판자촌, 자동차, 디자이너 옷, 건물 등 주변의
변화와 같이 쌓아나갔던 것 같아요.

기이한 것들의 등장

신: 이렇게 한국에서 안무와 공연 작업을 잘하시다가
돌연 미국행을 택하신 이유에 대해 좀 더 이야기해주세요.
1992년이었지요?

안: 이유를 단 한마디로 말하기는 어렵겠죠. 갑자기는
아니고 계속 마음속에 답답함이 있었는데 그게 무엇인지를
모르겠더라고요. 원인을 찾기 위해 계속 질문을 스스로
했는데 어느 날 누워 있다 벌떡 일어났어요. (웃음) 정말
찰나였어요. 제 머릿속에 빛의 속도로 한 문장이 지나갔죠.
'떠나자. 어디로? 뉴욕, 좋아!' 그리고 바로 전미숙 선생님(현
한국예술종합학교 교수)께 바로 전화 드려서 "선생님 저 뉴욕
가기로 결심했어요"라고 확인 전화를 했더니, "나는 네가
언젠가는 이 말을 할 줄 알았어" 하셨어요. 불안이 한순간
사라지며 나의 가출은 순식간에 운명으로 바뀌었던 것 같아요.
다음 날 뉴욕에 사는 사촌 오빠 이정식에게 전화해서 뉴욕에
가려면 어떤 조건이 필요하냐고 조언을 구했어요. 첫째 돈이
많든가, 둘째 영어를 잘하든가, 셋째 체력이 좋든가 해야
한다고 하더라고요. 이때 전 하늘이 점지해 주신 나의 슈퍼
긍정 체력을 떠올리며 '오! 난 갈 수 있네' 했죠.
　　당시 무용과 졸업 후 확실한 직업은 대학교수가 되는
길인데, 정말 이 길이 평생 하고 싶었던 일인지 수만 번 질문
했죠. '남들이 가지 않은 길을 선택해야 예술가의 삶이지'라는

안은미×현시원×신지현

간단한 명제가 떠올랐어요. 이후 직업 없는 가난하고
배고픈 여행자로 살아야겠다고 결심했어요. '새로운 몸을
만드는 거야'라는 선언이었죠. 이러한 답변에 이르기까지
가장 중요했던 질문은 현재 대학 위주의 예술교육에 대한
회의감이었어요. '앞으로 20년 후 과연 이 방식으로 예술을
함께 공유할 계층이 존재할까?'라는 의구심이 들었죠.
1990년대 초 한국은 텔레비전, 라디오라는 거대한 미디어
문화 사회가 이미 강하게 형성되어 있었어요. 그 속도와
정보의 힘에 현대무용이 어떤 방식으로 작동 가능할지가
매우 궁금했죠. 제 대학원 논문 「한국 창작 춤 공연에 관한
관객의 인식도 고찰」*에서도 적었듯, 예술경영 측면에서 본
현실의 답변은 그리 녹록치 않았어요. 생각보다 몸이 앞서는
저는 아주 경쾌하고 명쾌한 리듬으로 뉴욕을 결정했죠.
'못 먹어도 일단 고!'

현: 자극이 됐던 시각적 이미지 중 이집트 벽화가 있다고
하셨는데요, 예를 들면 사람이 정면을 보고 옆을 보는 게
신기했다고 하신 적** 있죠.

안: 평면에 입체적인 움직임을 넣으려고 한 시도가 아름다운
거죠. 제게는 단순한 평면적 시각만 존재하는 줄 알다가
입체적인 시각이 존재한다는 걸 학습하기 시작한 시점이
된 거죠. 앞면만 보여지는 줄 알지만 실은 춤에서의 신체는
절대 평면적일 수 없어요. 동작을 만들어낼 때 상상력을
기반으로 추상적인 춤 언어를 다양하게 활용하죠.

●
안은미, 「한국 창작 춤 공연에 관한 관객의 인식도 고찰」,
이화여자대학교 대학원 무용학과 학위논문, 1989.
안은미는 1989년 3월과 4월에 공연된 창작 춤 공연 7군데를 찾아
331명의 관객을 설문조사했다. 질문지는 총 21개로 구성됐는데
공연을 보러 오게 된 이유, 이제껏 춤 공연 관람의 경험 유무, 공연에
대한 감상 등을 묻는다. '귀하가 안무가라면 어떤 이야기를 가장
먼저 작품에 담고 싶습니까'라는 질문으로 마무리된다. 안은미가
이 논문을 통해 '관객'에 관해 던지는 질문은 이후 안은미의
창작에서 보여주는 관객과 함께 하는 다양한 작업 및 극장의
사회적 구조에 대한 연구로 이어졌다는 점에서 매우 중요하다.
●●
2010 경기도 미술관 렉처스 아트앤플러스 4강 '미술과 춤 – 안은미'
中 https://www.youtube.com/watch?v=KCag_PCTyDQ

제 방법론을 도출하는 데 큰 영향을 주었어요. 생각이나 움직임은 2차원적으로 하는 게 아니라 다양한 차원으로 가능한 것이라는 것 말이에요. 제 작업 안에서 신체의 다각적인 변형 또는 확대 이미지는 디지털 밖 가상세계의 파노라마이기도 해요.

현: 뉴욕에서 본 몸에 대한 인식, 춤에 대한 사고는 한국에서 활발하게 작업하던 안은미에게 무엇을 보게 했나요?

안: 외국 사람의 몸. (웃음) 뉴욕에서의 제 첫 단어는 자유, 무한히 확장되는 가능성이었어요. 제가 보고 싶은 몸들이 있었죠.

현: 뉴욕 대학원에서 어떤 것을 배우셨나요? 구체적으로 기억나는 장면들이 있나요?

안: 제가 사실 NYU 대학원에 갈 생각이 없었는데 처음 맨해튼에서 영어 학교에 다니던 중 장선희 교수(현 세종대학교 무용과 교수)가 티시예술대학(Tisch school of the Arts)이 저와 아주 잘 맞을 것 같다고 하더라고요. 영어도 할 겸 입학했는데 실기 수업을 학부생들과 함께했어요. 다양한 인종, 남녀의 구별이 없는 사고가 특히 인상적이었어요. 끊임없는 자기 발견, 교수에게도 이름만 부르는 열린 사고가 흥미로웠죠. 학생들의 모든 작업에 자유로운 경험의 문을 열어두는 것이나 일방적이지 않은 쌍방의 협력이 눈에 들어왔어요. 많은 남자 무용수를 본 것도 좋았고요. (웃음) 제가 이상적이라 생각했던 시스템으로 운영되고 그 안에서 새로운 안무자를 배출하고 지원하는 것을 배웠어요. 솔직한 비평을 통해 자기도취에 머무르지 않도록 지속적인 관찰도 이뤄졌죠. 사실 처음엔 학교라는 울타리로 다시 갈 생각이 없었어요. 뉴욕에서의 대학원 2년은 그동안 한쪽으로만 치우쳤던 저의 육체를 다양한 장르와 방향으로 훈련시키며 젊은 친구들과

치열한 경쟁을 해야 했던 시기였어요. 어찌나 춤을 잘 추는 무용수들이 많은지 한국에선 나름 최고의(?) (웃음) 무용수라 자부했었는데 다시 저를 신입생으로 만들어줬죠. 1년 동안 얼마나 당혹스럽던지 몸에서 화가 치밀어 설사를 계속했어요. 그런데 일부러 약도 안 먹었어요. 왜냐. 그게 바로 화병이었거든요. (웃음) 그래 현재 내 위치를 인정하고 더 배우자. 그동안 못한 것까지. 돌이켜보면 그때 제가 30살이었으니 다시 훈련하지 않았다면 그런 기회를 가질 수 없었을 거예요. 제 몸은 아주 탄탄해지고 지금까지 무대에서 춤을 추게 하는 정신적 기반이 되었죠. 한국은 아직도 대학에서 전공을 나누는데 그건 바람직하지 않다고 생각해요. 한국 사람에게 한국무용은 모두가 전공해야 하는 기본이고 발레는 서구 무용 역사를 이해하는 기본이죠. 스트리트 댄스, 힙합은 시대의 움직임의 결을 만들고 있고, 이 안에서 새로운 자신의 언어를 만들어내고 진화하는 방법론이 저는 현대춤이라 생각합니다. 얼마 전 BTS(방탄소년단) 공연 때 오고무와 부채춤을 추는 걸 보고 모든 형식은 작가들이 해석하고 사용하는 것에 따라 무한한 정보 공유가 가능하다는 걸 봤어요.

현: 뉴욕에서 찍은 사진 보면 사진 속에서 항상 사람들 한가운데에 계십니다.

안: 제가 중심을 잘 잡는 사람이다 보니 균형을 위해서. 어릴 적 단체 사진도 언제나 맨 앞줄 가운데 제가 있어요. (웃음) 언제나 사람들과 함께 무엇인가를 논의하고 들썩이고 그 한가운데 소용돌이치는 질문들을 놓치고 싶지 않았을 거예요. 면벽 수행하는 시간이면서도 여기저기 다녔죠. 우리가 얼마나 매뉴얼이 좁은가, 외국 애들은 일단 매뉴얼은 왜 다르게 자유로운가를 보았죠. 어쨌든 토론이 되지요. 한국에서 무용을 하고 또 살아가는 이들의 경우에는 자꾸 무엇인가 알려줘야

해요. 처음에는 자꾸 저에게 명령을 해달래요. 지금까지 함께 공연한 무용수들과 함께 해오면서 그 '명령을 없애는 데' 굉장히 오래 걸렸어요. 저는 동작이든 움직임이든 맘대로 하라고 하는데, 그게 제일 어렵다고 해요. 괜찮으니까 '일단 뛰어' '일단 굴러봐' 이렇게 언어를 쓰기 시작하면 머리가 과거로부터의 경험이 셧다운되어 콱 막히기도 하는 거죠. 저는 단순한 언어부터 시작해서 서로 알아가고 몸을 쓰고 규칙을 없애고 또다시 세우기도 해요. 한국에서 명령을 없애고 자기 몸의 자유를 알게 하는 데 너무 오래 걸렸어요. 한국은 너무 딱딱해요. 미국에서 경험했던 좋은 것이라면 몸에 대한 인식과 더불어 좋은 무용수들을 실제 눈으로 보고 만나서 좋았지요.

현: 실제 본 작업 중 기억나는 공연이 있나요?

안: 워낙 유명한 피나 바우슈의 공연을 처음 본 경험이요. 어느 날인가 피나 바우슈가 BAM극장에서 한다고 해서 건축가 조민석에게 같이 가자고 해서 다녀왔어요. 〈어둠 속의 담배 두 개비(Two Cigarettes in the Dark)〉라는 작업이었어요. 피나 바우슈의 그 공연을 보고 있다가 제가 2부 시작하는데, 흑흑, 대성통곡을 했어요. 진짜예요. 그러니까 옆에 있던 조민석 씨가 "은미 선배, 왜 그래? 그렇게 감동적이야?" 그러더라고요. 제가 울면서 "내가 저런 무용수가 있다면 내가 더 잘 짤 수 있어. 내가 한국에 태어난 게 억울해"라고 말했죠. 여러 가지가 함축된 경험이었어요. 무대의 무용수들 동작은 물론이고 몸의 형태 자체가 이건 뭐 할리우드 배우들이 막 나와요. 독일 여자 무용수 한 명이 나와서 장갑 딱 하고 담배를 피우는데, 이건 뭐 무용수이자 동시에 배우인 그녀의 매력으로 무대 장악이 한 번에 끝나는 거에요. 완벽했다는 거죠. 또 이런 무용수들이 무대에서 자기가 얼마나 멋있는 줄도 모르는데, 그건 한 차원 더 달라지는 거죠. 이건 뭐야, 난 어떻게 태어난 거야. 콤플렉스가 밀려오기도 했지요. 세계적인 무용단의

수준을 인식하고 저는 더 명확하게 세계무대가 얼마나 무섭고 먼 곳인지를 가슴 깊이 새겨 넣고 그 정상을 위한 달리기를 시작했어요. 뉴욕에서 정말로 놀라운 무용수들을 만나는 행운을 통해 작업의 진전을 실험하게 되었지요. 2004년 대구시립무용단 사표를 낸 후 서울에서 〈新춘향〉을 시작으로 어린 한국 무용수들과 작업이 시작됐는데, 자기 경험의 폭이 너무 넓지 않아 처음엔 전부 어리둥절하고 힘들어했어요. 그러나 10년이 지난 지금 이 무용수들이 세계 안에 한국 무용수만이 만들어내는 놀라운 싱커페이션(Syncopation)의 감동을 전달하고 있지요. 2004년 이후 대략 한 50명의 무용수가 저의 작업을 경험하고 함께했어요. 오래 포기 안 하고 달리면 정상이 보입니다. (웃음)

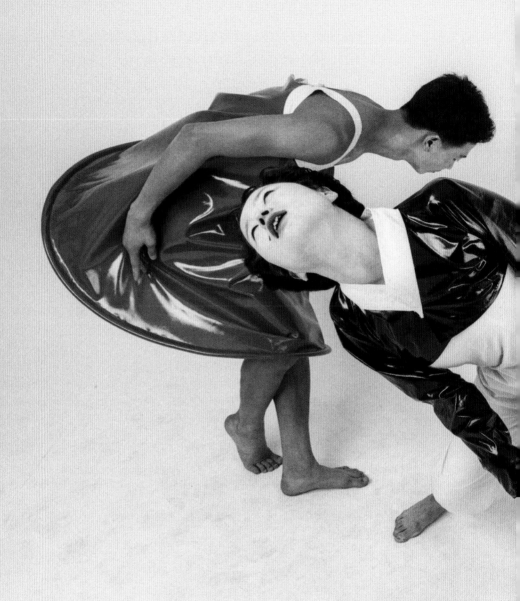

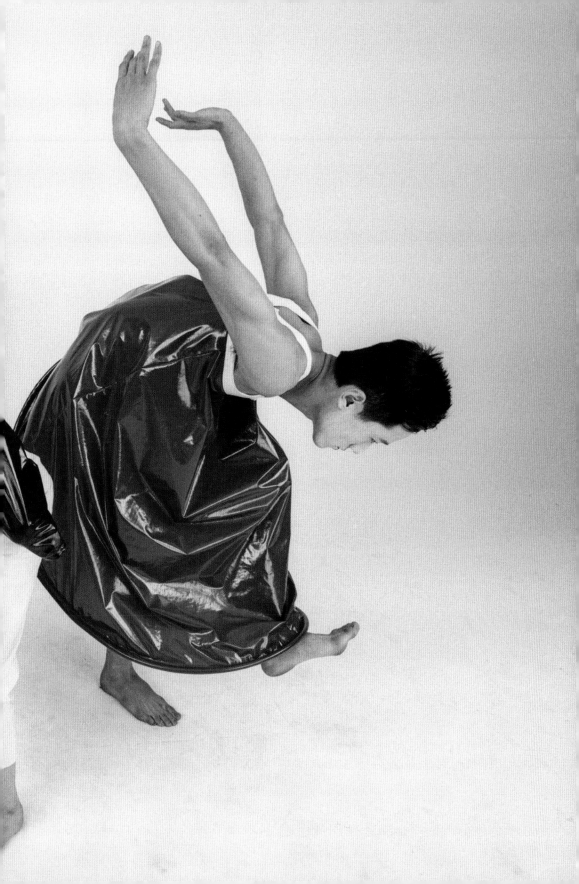

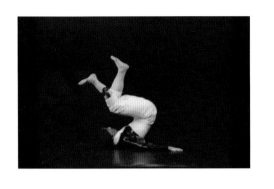

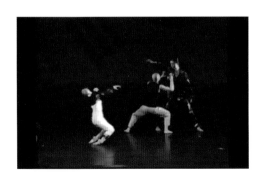

안은미×현시원×신지현

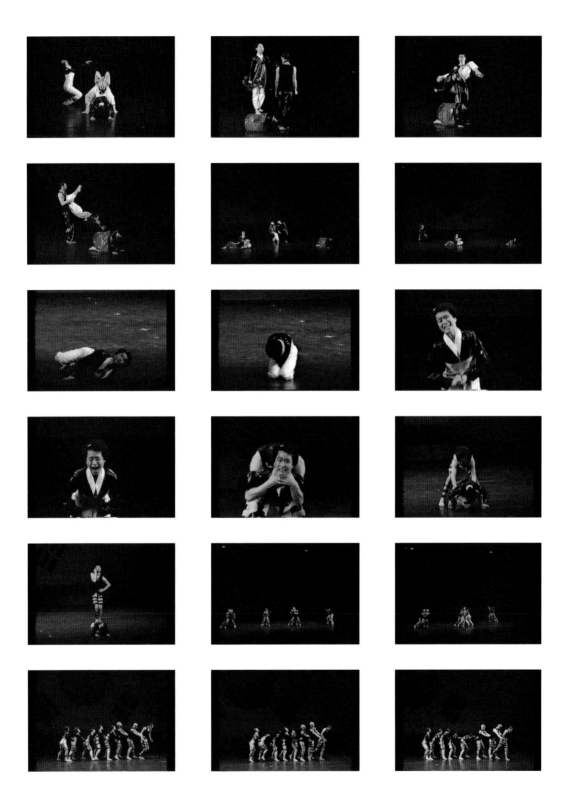

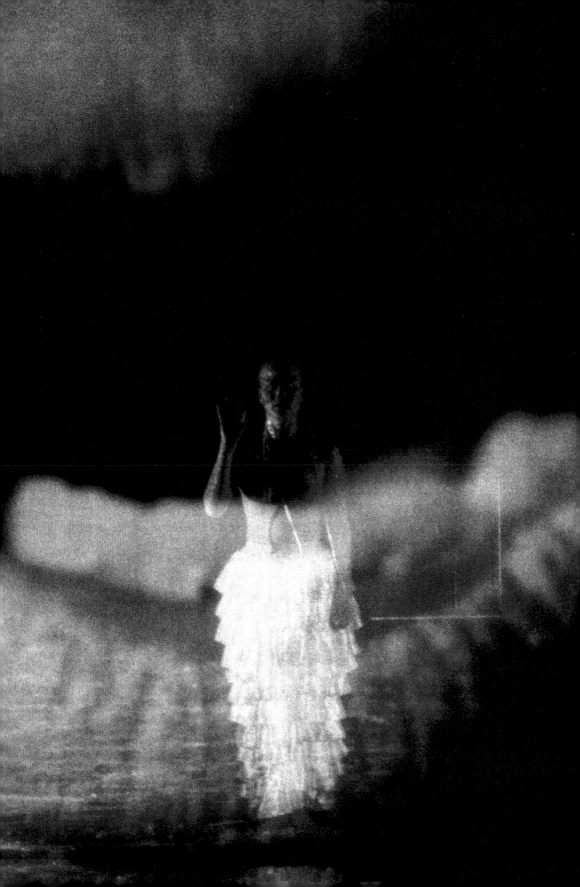

하얀 무덤

1993

이 작업은 〈아릴랄 알라리요〉 이후 뉴욕으로 떠난 안은미가 그곳에서 안무한 첫 번째 공연이다. 〈하얀 무덤〉은 흰 드레스에 손가락 두 개만 외계인 주파수처럼 까닥까닥 내놓고 숨어 있던 안은미가 끼약 소리를 내며 얼굴을 빼고 등장한다. 솔로 작업인 이 공연에서 안은미는 눈 아래에 빨간 동그라미를 연지처럼 찍고 독무의 사랑 쇼를 펼친다. 하반신만 있는 하얗고도 은근한 붉은색의 드레스를 입었던 그는 옷걸이에 걸린 검은 양복을 상대로, 그러니까 사물과 추는 듀엣 춤을 보여준다. 이내 안은미는 붉은 스타킹에 검은 양복을 걸친 1인 2역으로 분한다. 펑키한 감각을 보여주면서도 사랑을 찾거나 혹은 사랑에서 배신당한 개인의 발화를 춤으로 보여준다.

현: 〈하얀 무덤〉에서 안은미는 남자였다가 여자였다가 다른 성 역할을 수행하면서 춤을 춥니다.

안: 제가 한국에서는 게이, 레즈비언, 트랜스젠더에 관련해서는 개념으로만 들어봤지 실제 사람으로 대면한 적이 없었어요. 뉴욕에 가니 많은 남자 무용수가 게이였죠. 당시 에이즈 문제도 세계의 심각한 문제였죠. 〈하얀 무덤〉은 처녀 귀신이 이승을 떠나지 못하고 짝을 찾는 주제를 다뤘어요. 작품 후반부엔 제가

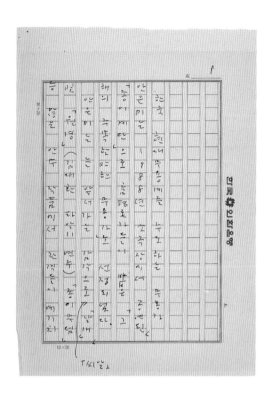
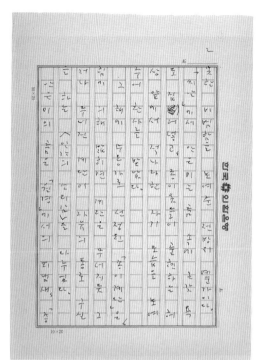
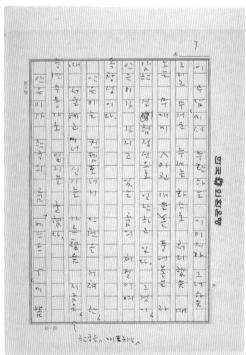
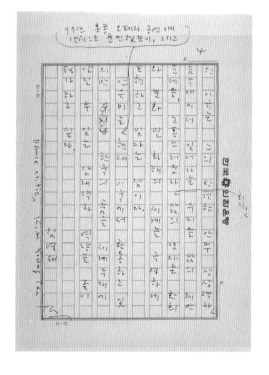

'무덤' 시리즈 김영태 선생님 인사말, 1998, 서울

　　　　　안은미×현시원×신지현

남자가 되어 역할 놀이를 했죠. 양쪽의 성을 다 가진 자웅동체. 그 후 저는 무척추동물이 되어 변화무쌍한 곡선 춤을 추게 됩니다. 공연에서 입었던 하얀 패치코드(patch cord) 치마는 무덤을 표현하며 여성성을 상징했고 남자 찾아서 두리번거리면 남자 재킷이 허공에서 나타나죠. 제가 그 옷을 입으면 남자가 돼서 바로 1인 2역. 떠나신 공옥진 선생님의 1인극 트랜스포밍의 결정체가 제 몸으로 다시 트랜스포밍. 세월의 둔갑술. 휙휙.

현: 뉴욕에서 생활하고 보았던 것들의 반영일까요, 음악부터 의상, 동작 모두가 팝적이에요.

안: 최정화, 이형주와 같이 어우러져 서울에서 작업할 때부터 '키치'라는 미적 가치에 한 발짝 몸을 담근 상태였죠. 존재하지 않는 조합을 가능한 현실태로 만들려면 많은 요소가 엉켜서 복잡하게 새로운 질서를 형성하게 되죠. 제게 팝은 어디서든 눈에 띄게 자기 목소리를 지르는 힘의 운동을 연상시키기도 해요. 뉴욕의 건축. 국제적인 다양한 영화들, 많은 갤러리, 패션쇼. 길거리의 많은 색다른 가게 진열. 다양한 인종과 음식문화 이 모든 환경이 제가 새로운 색깔을 발견하도록 용기를 부추겼던 것 같아요. 다들 서로 튀지 못해서 경쟁하는데 가만히 있으면 안 되죠. (웃음) 덕분에 지금도 NYU에서 안은미는 기억하고 있지요. '프레시 트랙(Fresh Track)'이라고 불리는 신인 등용문이 있었거든요. 신인 등용문으로서 이 공연을 하고 나면 댄스 시어터 워크숍(DTW)을 가는 것이 또 관례였어요. 그때 〈하얀 무덤〉으로 오디션을 봐서 통과된 후 5팀이 함께 공연을 했어요. 다들 저보다 훨씬 어린 친구들인데, 저는 그때 33살임에도 신인이었죠. (웃음) 그 당시 무용비평가인 데버라 조윗(Deborah Jowitt)은 제 작품을 보고 "그녀의 구조와 공연이 아주 섬세해서 당신이 이해하지 못한다고 생각이 들어도 자동으로 이해하게 만든다"고 말했죠.

현: 〈하얀 무덤〉의 서사는 단순화하면 '사랑을 찾는다'라고 볼 수
있겠지만 혼자 무대를 끌어가는 것 자체가 더 중요하지요.

안: 혼자 무대에서 추는 걸 독무 혹은 솔로라고 하는데 저는
무대를 끌어가는 것에 대한 공포가 원래 없었던 사람인 거
같아요. 대부분 혼자였고요. 한편 솔로 제작은 일단 경제적으로
지출이 적고, 생산 과정이 간단해서 제 레퍼토리 중엔 상당한
솔로 작품이 있어요.

현: 〈하얀 무덤〉 이후 '무덤' 시리즈를 하셨지요.
1995년 〈토마토 무덤〉은 어떤 작품이었는지요?

안: 이 작품도 젠더 이슈의 연장선이에요. 무대에서는 단발머리
가발을 쓰고 핑크 재킷, 거들을 입었죠. 사회적 약자에 위치한
여성의 몸을 가져온 거였어요. 육체적 강간도 있고 그 후에
치유되지 못하고 쟁점화되고 있는 여성의 역사. 윤심덕의
〈사의 찬미〉를 음악으로 쓴 것도 그런 맥락과 함께해요. 공연
중에 "먹어!!!" 하는 부분이 있는데, 사람들이 되게 슬펐다고
하더라고요. 상징적인 멘털리티겠죠. 사회적 스트레스로
인해 겉은 멀쩡한 척 하지만 속은 망가져 있는 여성들에 대한
공연이었죠. 무대에서 저는 중심을 잃어버린 여자같이 연기를
해요. 그 다음에 토마토를 뭉개기 시작해요. 그럼 토마토 씨가
몸에 붙어요. 그게 꼭 하혈하고 똥 싼 여자같이 보이는데,
저는 기어가면서 죽어가요. 제가 고등학교 학생일 때 버스
안에서 제게 다가온 어떤 아저씨가 기억나기도 하고. 그 속은
저의 어머니의 뜻 모를 울음소리도 기억하게 합니다. 이 춤은
제 몸이 아파하죠.

현: 저는 토마토가 등장하는 아이디어가 압권인 것 같아요.
그 다음 과일이 등장하진 않았나요?

안: 수박, 오렌지, 사과가 있고 총각무, 배추, 고무장갑, 케이크,
달걀, 무, 젤리, 등이 생각나네요.

안은미×현시원×신지현

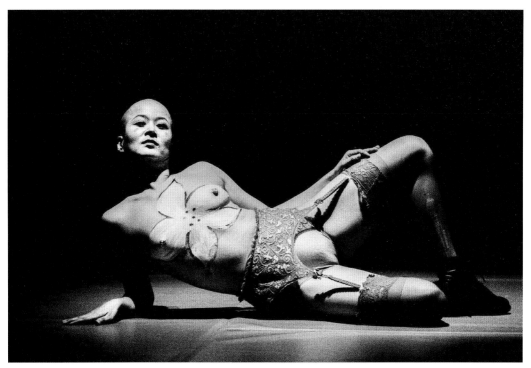

〈하얀 무덤〉, 1996, 예술의전당 자유소극장, 서울

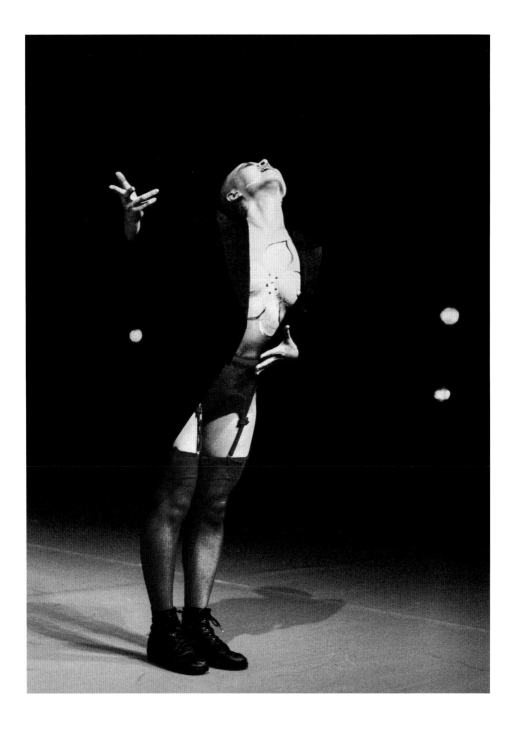

안은미×현시원×신지현

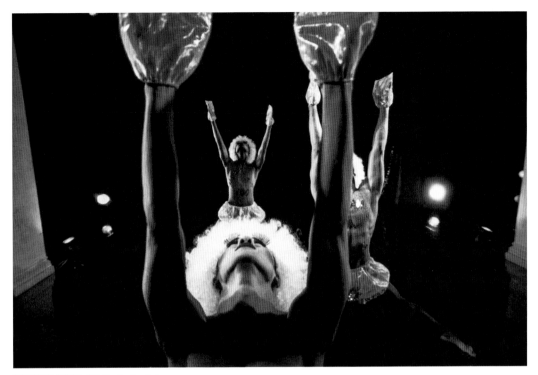

〈물고기 무덤〉, 1996, The Ohio Theater, New York

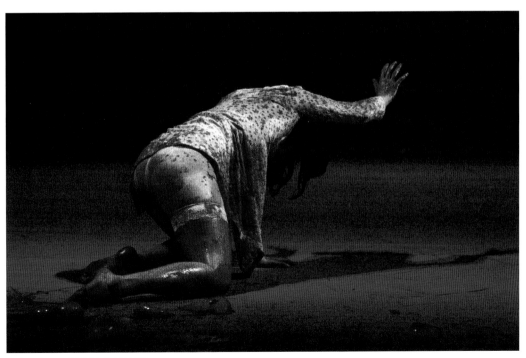

〈토마토 무덤〉, 1998, 예술의전당 자유소극장, 서울

공간을 스코어링하다

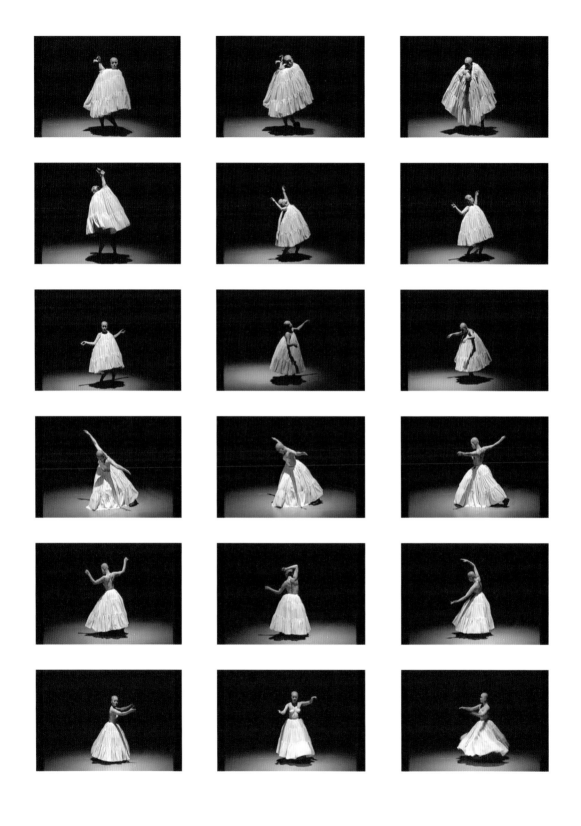

안은미×현시원×신지현

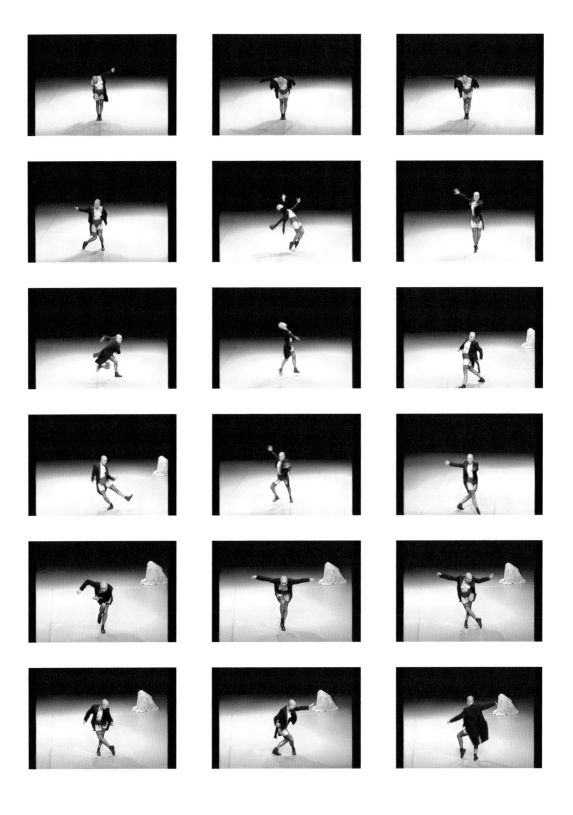

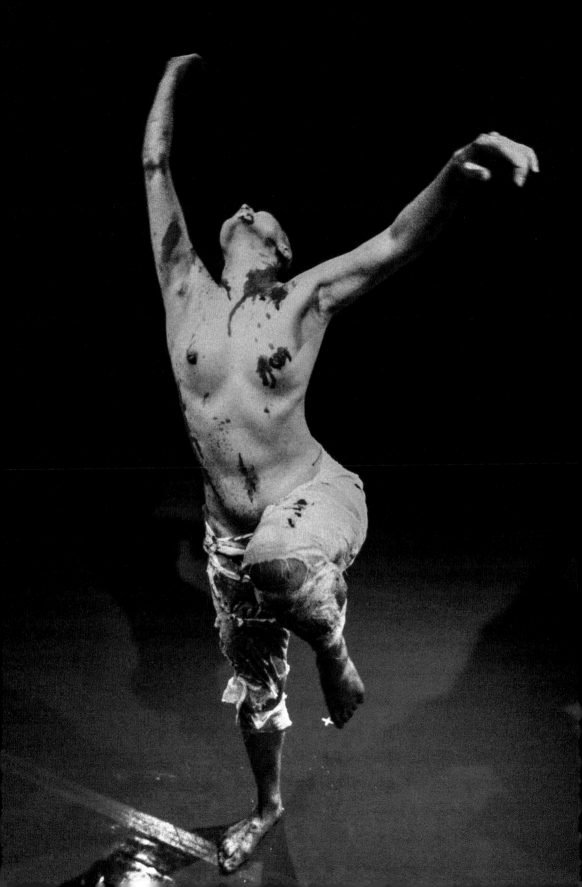

달거리

1993

〈달거리〉는 뉴욕에 거주하던 안은미가 잠시 서울을 방문해 초연한 작업이다. 뉴욕에서 〈하얀 무덤〉을 초연하고 일주일 뒤 공연했다. 이 작업에서 안은미는 지금까지 누구도 본격적으로 이야기하지 않았던 여성의 '월경'을 주제로 무대를 꾸린다. 〈달거리〉는 안은미에게 여러모로 중요한 '붉은색'을 본격적으로 온몸에 바르고 등장하는 공연이기도 하다. 10년 후 〈Please, look at me〉(2003)에서도 안은미는 붉은 드레스를 입고 얼굴과 몸에 붉은색을 뒤집어 쓰고, 붉은 열매를 떨어뜨리고 뭉개는 장면을 보여주기도 했다. 한편 〈달거리〉는 안은미가 가진 문제의식을 복합적으로 보여주는 작업이다. 먼저 사회화된 젠더와 섹슈얼리티를 포함하는 여성의 신체에 대한 적극적 표명이 그것이다. 또, 이후 뉴욕에서 이어지는 솔로 연작인 '달' 시리즈와 '무덤' 시리즈에서 볼 수 있듯, 안은미가 단독 무대를 구성하는 다중적 주체로서의 특성이 드러난다는 점이다. 안은미는 1995년 12월 뉴욕 머스 커닝햄 스튜디오에서 〈하얀 달〉〈검은 달〉〈붉은 달〉〈달거리〉를 공연하기도 했다.

현: 〈달거리〉의 안은미는 갑자기 청초하고 사심 없는 표정으로 등장하며 춤을 춥니다. 〈달거리〉는 뉴욕에서 잠시 귀국해서 한 공연이었죠?

안: 〈달거리〉는 제가 미국으로 간 후 1년 뒤 한국 현대무용
30주년 기념축제 '현대무용가 9인전'에 참가해 줄 수 있냐는
연락을 받고 고민하다 귀국해서 만든 솔로 작품이에요.
작품을 고민하던 중 여성 신체의 생물학적 조건이 남성과
다른 건 출산이더라고요. 새로운 생명을 잉태하는 것. 제가
미혼이라 출산의 경험이 없었지만 매달 출산이라는 자신의
의무를 저버린 후 스스로 무너져 내리는 핏덩어리를 바라보고
있다가 생각한 것이죠. 반복적으로 다음 달에 또 피로 새집을
짓는 자궁을 그저 숙명이려니 받아들였는데, 그 현실을 다시
현장으로 불러들여 적극적으로 시각적 이미지로 구성하게
됐어요. 월경을 시각화하는 무대였어요. 어릴 때부터의
질문이 여성이란 무엇인가, 여성의 신체는 무엇이고 생물학적
보디와 문화적 코드가 어떻게 입력되는 건가 알고 싶었던
거죠. 월경은 여자만이 가지고 있는 육체의 페인팅이다, 매달
부르는 아리아라고 느꼈죠. 역설적으로 생명 탄생의 신비로운

뉴욕 시기 작품노트, 1996, New York

안은미×현시원×신지현

과정을 보는 것 같지만 작업 끝에는 여성의 의무가 얼마나 고통스러운 여정인지를 같이 느낄 수 있는 작업이었죠. 하체는 거즈 천을 사서 조각을 일일이 꿰매서 마치 생리대처럼 보이는 바지를 만들어 입었어요. 천장에 숨겨놓은 붉은 물감이 제 몸에 떨어지면 몸에서 붉은 꽃이 피어나는 것 같았죠. 그리고 20분 뒤엔 온몸이 피로 범벅이 된 채로 머리를 덜렁덜렁 흔들며 움직입니다. 물감으로 범벅이 된 첫 작품이에요. 원시적 테크놀로지인 도르래로 물감을 천장에서 똑똑 떨어뜨리며 했어요. 피가 떨어지면 등에 빨간 꽃이 똑! 마지막엔 하혈하는 느낌이 나기도 했죠. 이제 더 이상 우리는 출산이라는 육체의 의무를 위해 무조건적으로 희생을 강요당하지 않겠다는 결의의 함성처럼 느껴지기도 했을 거예요. 아주 섬뜩하며 처연한 작품이었죠. 조명까지 환해서 그 붉은 이미지가 더 강렬하게 보였어요.

현: 무대는 왜 환해야 했나요?

안: 잘 보이니까요. (웃음) 사실입니다. 저는 무용수의 땀구멍, 피부나 의상 질감들이 어둠 속에 숨겨진 것이 아니라 현실 표면에 뛰어나와 직설적으로 질문하기 바랐던 것 같아요. 처음에는 조명 디자이너가 준 걸로 따라 했지만 제가 공부를 한 후에는 태양 빛에 가까운 명도를 사용하는 걸 좋아했죠. 유럽의 한 조명감독은 제가 HMI 조명(영화 촬영 시 태양 빛 대신 쓰는 조명으로 특히 많은 양의 빛을 내는 것이 특색)을 쓰고 싶다 하니 눈이 휘둥그래졌어요. 색깔 표현을 LED 조명으로도 사용했는데, 그 색깔은 그냥 컬러가 아니라 아주 눈이 부실 정도의 네온 색깔을 사용하죠. 극장이 실재계라는 장소성을 명확하게 해주는 효과도 있다고 생각해요.

현: 시각성에 대한 안은미의 철학을 알 수 있는데요, 혹 무대를
어둡게 했던 작업도 있는지요?

안: '무덤' 시리즈의 하나인 〈검은 무덤〉은 아예 까맣게 해놓은
상태가 형식이자 주제였어요. 네모 상자 안에서 네모를
그리면서 하는 작품이었죠. 그 외에 제 작품 대부분은 아주
어두운 상황을 만드는 것은 거의 없어요. 이후 작업인 〈심포카
바리 – 저승편〉 때 완전히 어둡게 했어요. 완벽한 암흑이었죠.
저는 어두운 것을 싫어해요. 개념을 반대로 쓴다고 할 수
있을 것 같아요. 보통은 어두워서 살짝 보이게 하는데, 저는
기본적으로 무대 전체가 '확' 하고 보여야 하는 게 중요해요. 딱
하고 쫙 그림이 보이죠. 중요한 것은 디테일이 보여야 한다는
거예요. 겉치레 같은 걸 빼고 실생활의 현실을 외면하지
말아야겠다는 메시지일 수도 있어요. 무대에서 무용수들의
땀이 보일 정도의 조명을 칩니다. 이 작품을 보고 관객들이
숨을 못 쉬어서 같이 어떤 경지에 들어가는 걸 생각하죠.
무대의 조명이 밝게 쾅 비출 때 저는 무용이 보디 페인팅도
되고 전혀 다른 시각을 가져오는 춤이 된다고 생각했죠.

안은미×현시원×신지현

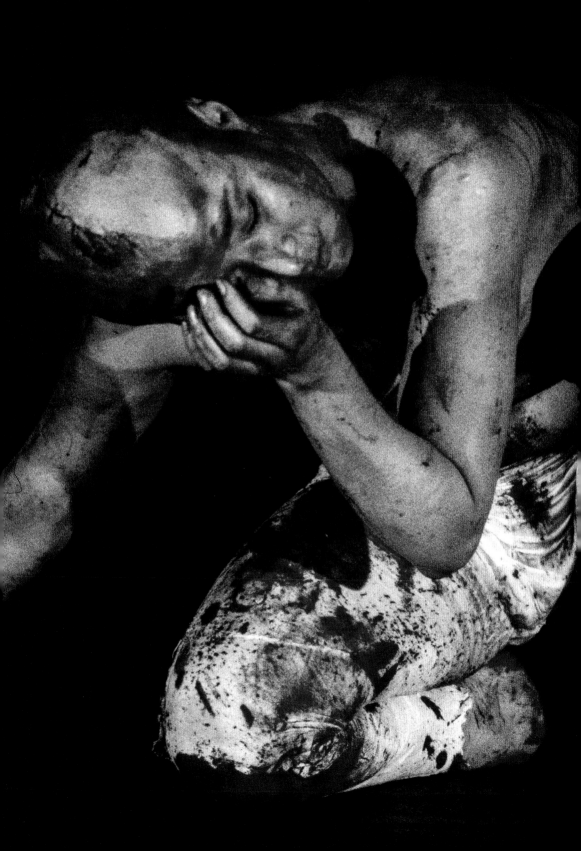

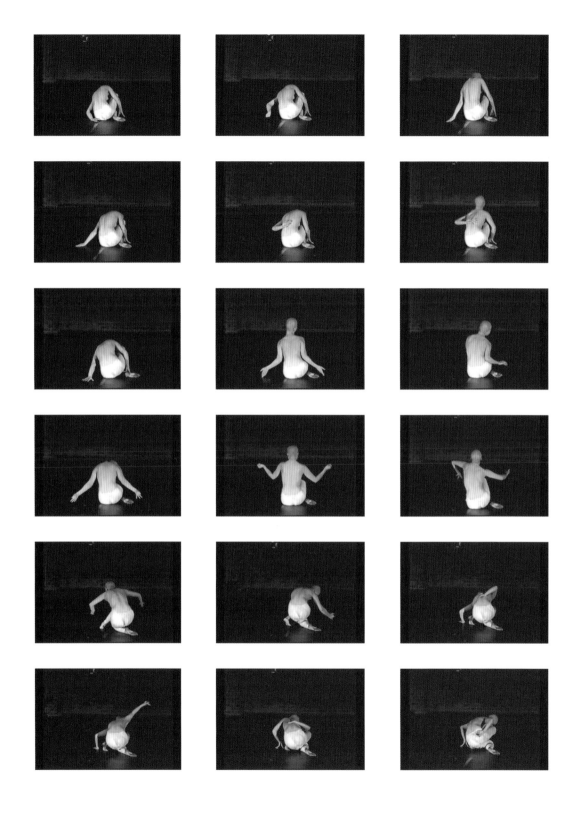

248 안은미×현시원×신지현

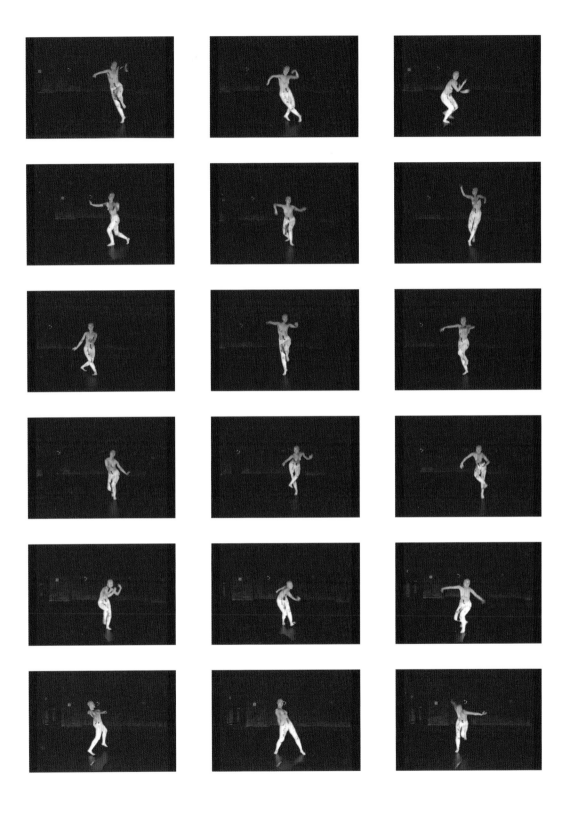

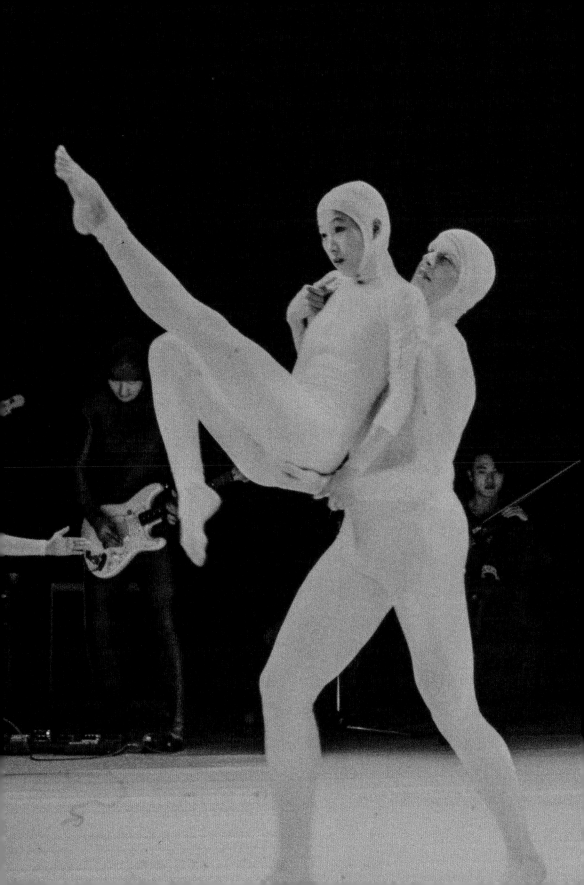

무지개 다방

1997

〈무지개 다방〉의 무대는 일곱 가지 색으로 구성된다. 빨주노초파남보의 색채가 〈무지개 다방〉의 각 장면을 시간순으로 구조화한다. 뉴욕에서 구상한 이 작업에서 돋보이는 것은 안은미가 뉴욕에서 만난 무용수들의 신체와 동작을 활용하는 방식이다. 빨주노초파남보의 조명과 각각의 색채로 둔갑한 듯 색과 밀착된 의상은 무용수들의 동작과 그들의 존재 자체를 '색'으로 보게 한다. 무대에는 동그란 비치볼이 여럿 등장하기도 하며 케이크의 생크림을 온몸에 바르는 장면도 인상적이다. 이후 예술의전당 자유소극장에서 재공연된 〈무지개 다방〉을 본 비평가 이근수는 전작 〈하얀 무덤〉에 비해 "섬세하고 무지개 빛깔처럼 찬란하다"고 평하면서, 공연 자체가 재밌다는 점, 무용가들의 몸짓에서 자유를 느낄 수 있다는 점을 두 가지 주요 특색으로 꼽았다.

신: 〈무지개 다방〉은 펑키한 의상과 음악이 등장하기도 하고 사이보그틱한 느낌이 나기도 하는데 동시대 안은미의 출현으로 느껴져요. 이어 〈별이 빛나는 밤에〉 역시 나체인지 번쩍이는 소재의 쫄쫄이 의상을 입은 것인지 모를 퍼포머들을 보면 흡사 마네킹 혹은 ET와 같이 느껴질 정도로 기이해요.

동시에 소복을 입은 귀신도 등장하는 듯하고. 기어 다니거나
하는 모습들, 바퀴 달린 가짜 다리 혹은 팔이 없는 안무가들을
보고 있으면 비인간화, 혹은 무언가 인공적인 것들에 대한
관심이 여전히 함께 가고 있는 듯해요.

안: 〈무지개 다방〉은 뉴욕에서 처음으로 전체 공연이
소품들을 모아 한 시간을 진행하는 콜라주 방식을 떠나
모든 무용수가 전체 공연을 함께하는 작업을 시작합니다.
앞서 2년의 경험을 통해 이름이 좀 알려져서 같이 작업을
하자고 설득하면 답이 없던 친구들이 답을 주었지요. 마이클
폴리(Michael Foley), 테드 존슨(Ted Johnson), 크리스타
밀러(Krista Miller), 트리샤 브룩(Tricia Brouk), 정혜정(Hye
Jeung Chung). 이렇게 만난 무용수들이 쭉 뉴욕에서
안은미컴퍼니 멤버들이 됩니다. 일곱 가지 무지개 색깔로
장면을 정하고 각 색깔로 모든 소품과 의상도 결정되었어요.
가장 좋은 점은 이 무용수와 공연에 참여하는 사람들의
정신세계가 나와 매우 흡사한 사람들이어서 (웃음) 리허설
내내 흥분하며 즐겁게 작업을 했어요. 사진작가인 니키
리(Nikki S. Lee)도 임산부 복장으로 첫 장면에 출연하고
이형주 작가도 1시간 내내 새장에 갇혀 있고, 무엇 하나
정리된 것 같지 않은 장면들이 계속 진행되었어요. 음악도
우디 박(Woody Pak)과 우디스 그루브 탕(Woody's Groove
Thang) 그룹이 라이브로 연주했죠. 움직임이 우리가
생각하는 현대무용 움직임이 아니니 뉴욕 비평가들도 조금은
당혹스러워 하는 입장도 내보였어요. 그래도 4일 내내 전석
매진이라는 힘찬 행진을 했죠.

현: 공연 기록 영상으로만 봤습니다만, 무대의 시각적
장치들에도 그 흥분이 느껴져요.

안: 육체에 대한 다른 비주얼라이징을 하고 싶은 거였죠. 아는
친구한테 의자 사서 다리를 잘라 다르게 달아달라고 하고

안은미×현시원×신지현

어떻게 하나 고민했죠. 기이한 것들의 본격적인 등장. 그동안
안 해본 거 다 넣고 싶고, 몸에 대한 어떤 시각적인 것들,
스탠리 큐브릭(Stanley Kubrick) 감독의 〈2001: 스페이스
오디세이〉〈시계태엽 오렌지〉 이런 영화 많이 보던 때지요.
'킴스 비디오'라는 곳에서 엄청나게 예술영화를 빌려볼 수
있었어요. 그럼 거기 가서 영화 하는 친구들한테 여러 가지
얘기 듣고, 좋은 영화들 많이 보고 충격받고 했지요. 소품에
대해 기억해보면, 〈무지개 다방〉에서 먼저 조그마한 볼이 먼저
등장해요. 100갠가 200개를 한국에서 맞춰서 왔죠. 수영장
볼을 발로 차면서 다니고. 〈눈 무덤〉(1996) 작품에서도 보면
동그란 360도 치마에 누워 있는 장면이 있어요. 〈물고기
무덤〉(1996)에서는 바지에 솜 넣어서 동그랗게 만들었고요.
무용할 때 잘 안 쓰니까 그런 게, 의상이 되게 중요했어요,
나한테. 똑같은 옷 별로 안 입고. 〈별이 빛나는 밤에〉는 더
사이보그틱하고. 얼굴을 가려 안 보이게 하고, 신체 분리하고,
벌레처럼 기어 다니고 했지요.

현: 한국에서 〈무지개 다방〉 공연했을 때 이근수 비평가가
리뷰를 쓰기도 했어요. 뉴욕 공연에서는 "한국의 부토로,
부토에 대한 화답이다"라는 평론이 있었고요.

안: "이것이 신성한 일본 부토에 대한 한국인의 화답인가"•
라는 《뉴욕타임스》 비평가 제니퍼 더닝(Jennifer Dunning)의
비평이 있었어요. 부토의 주제는 죽음에 대한 인식인데, 제
작품은 죽음보다는 삶의 치열한 내면을 갈구하는 몸부림처럼
느껴졌나 봐요. 아시아 춤에 대한 인식은 부토가 그 전면에서

•
— Jennifer Dunning, "Dance Review : In a café, a New
Inspiration For Every Rainbow Color," *The New York
Times*, October 27, 1997.

이미지를 장악하고 있던 터라 저의 움직임 문법이 아주 낯선
언어로 보일 수 있겠지요.

신: 마지막 장면에 케이크를 들고나오죠. 뉴욕 시기에 대한
어떤 자축이나 기념처럼 보였어요.

안: 머리에 생크림을 묻혀 촛불을 켜고 보라색 드레스 입고
제가 마지막에 등장하죠. 제 몸이 세상을 향해 만들어진
케이크처럼 등장해서 나중엔 무용수들이 제 온몸에 케이크
크림을 발라 온 전체가 크림으로 뒤덮이게 되죠. 어떤 고통이
와도 해맑게 견디겠다는 자신을 위한 찬가. 대학원 졸업 후
뉴욕에서 멋모르고 시작해서 3년이라는 시간 동안 매년
자비 제작으로 개인 발표를 한다는 건 운이 좋은 경우죠.
경제적으로 누군가가 도와주지 않는 상황에서 자비로 이 큰
작업을 계속 책임져야 한다는 건 아주 무의미한 도전처럼
보이기도 했을 거예요. 삼 세 판의 세 판을 위한 자축. 제가

(무지개 다방) 기사, 1999, 국민일보

박용구 선생님 충고 말씀, 1996, 서울

안은미×현시원×신지현

존경하는 박용구 선생님이 떠나갈 때 그런 말을 했었어요. "작가는 외로워야 해. 외로워야 하는 거야." '인간은 본디 외로운 건데 뭐가 더 외로워야 한다는 거지?'라며 혼잣말로 중얼거리며 고개를 갸우뚱했었죠. 언제나 불안함을 갖고 자기 삶을 관찰하는 긴 시간들이 외롭거든요. 고통스럽지요. 답이 없는 긴 여정, 그걸 견뎌 나가야 한다는 것이 예술가의 외로움이라고 말씀하신 건지 어렴풋이 알겠더라고요. 저를 위한 자축도 힘이 되죠.

현: 외로움 속에서도 개인 발표회를 비롯해서 여러 안무도 짜셨죠. 어떻게 가능했나요?

안: 작업하는 걸 좋아했어요. 역설적으로 외로우니 창작만이 제 온전한 세계였죠. 어릴 적부터 아침부터 저녁까지 무언가의 시나리오를 쓰고 만들고 했으니 아주 자연스럽게 삶의 전부로 자리매김했어요. 한 번도 지겹다거나 힘들다고 게으름 핀 적이 없으니 제겐 일상이 되어버렸어요. 숨쉬기 운동처럼 아주 자연스럽게. 누군가 어느 날 제게 그랬어요. 당신은 일상이 무대고 무대가 일상인 사람 같다고요. 외로움을 이겨내는 좋은 영양제는 외부로부터 들려오는 달콤한 속삭임. 또 하나 전 주변에 참 좋은 사람들이 많았어요. 은미, 넌 할 수 있어. '유 캔 두 잇.'

현: 뉴욕에서 개인 발표를 하면서 자체 제작을 주로 하셨죠?

안: 뉴욕에 있는 조이스 소호 극장(JOYCE Soho Theater)에서 젊은 안무가나 무용수들에게 일주일을 주고 공연을 해요. 거기서 선택이 되면 공연을 하게 되죠. 이 무렵 주변에 물어서 매니저가 생겼어요. 로라 콜비(Laura Colby)라는 여자 분이었는데, 무용을 전공하다가 매니지먼트 회사를 차린 거죠. 제가 찾아가자 처음에는 관심이 없는 얼굴을 하더니, 다음에 작품을 보고는 매니지먼트 하겠다고

하더라구요. 일을 한 시간당 돈을 체크하는 방식이었는데, 시간당 7불로 계산했죠. 그때 당시 다들 가난했는데 제가 돈을 만들어서 매니저를 찾고 돈을 줄 수 있는 것도 신기했어요. 로라 콜비, 그 친구랑 일을 조금씩 하기 시작했죠. 뉴욕에 있을 때는 대학이 주도하는 대학 기반의 극장 문화가 많이 있었어요. 콜롬비아 대학에서 같이 해보자, 매니저랑 새로 도전해보기로 했죠. 로라 골비랑 일하면서 공연 보도자료도 쓰고 했지요. 공연이 좋아서겠지만 (웃음)《뉴욕 타임스》 등의 매체에 꼭 제 것이 나왔어요.• 자주 꼭 봐야 할 것에 오르고 했던 것 같아요. 뉴욕에서 뭔가 한 것 치고는 잡지 인터뷰도 많고 표지에도 나오고 했었어요. 주로 '셀프 프로덕션'이어서 제 돈으로 다 이것저것 찾아서 했는데, 주변 친구들이 제가 부잣집 딸인 줄 알았대요. 돈을 하도 많이 쓰고 다니니까요. '달' 시리즈, 〈빙빙〉 〈무지개 다방〉을 하고 저는 파산 직전이었어요. 〈무지개 다방〉을 할 때는 공간을 대관했더니 일종의 젊은 무용가들을 대상으로 한 일종의 공연지원제도(Fresh Track)에 통과하면 30분짜리 대관을 무료로 해주는 것도 알았죠. 제가 뽑혔었는데, 저는 "30분 싫어, 한 시간 할래" 해서 극장장에게 찍혔지요. (웃음) 이제껏 어느 누구도 30분짜리 공연을 거부한 적이 없다고 해요. 저는 한 시간 대관해서 〈무지개 다방〉을 한 거였어요. 〈무지개 다방〉은 매진의 연속이었죠. 돈을 많이 들였고 제작 규모도 컸고 흥미로웠죠.

•
— Jennifer Dunning, "Dance Review : In a café, a New Inspiration For Every Rainbow Color," *The New York Times*, October 27, 1997;
— Jennifer Dunning, "Wondrous Creatures Wander In Small Enigmatic Worlds," *The New York Times*, December 7, 1998;

— Jennifer Dunning, "Horn of Plenty-Sucked Up Into a Kiss," *The Village VOICE* , November 11, 1997;
— Jennifer Dunning, "Madness in May_ Is Less Always More?," *The Village VOICE* , March 26, 1998;
— Doris Diether, "Eun Me Ahn, a boxing champ of dance," *The Village VOICE* , December 2, 1998;

신: 〈무지개 다방〉 크레딧에 사진 매체로 작업하는 미술가 니키 리의 이름도 보여요.

안: 한국에서는 최영모 작가가 늘 제 작업을 해주었는데 뉴욕까지 올 수 있는 상황이 아니라서 현지에서 누군가의 도움이 필요했어요. 영화 제작 공부를 하고 있던 후배 안수현(현 케이퍼필름 대표)이 언니하고 만나면 좋을 친구가 있다고 해서 소개 받았지요. 보자마자 서로의 작업을 보여주며 바로 다음 아이디어에 돌입했던 거 같아요. 제가 기록을 남기는 매체가 대단히 중요한 작업이라고 알고 있어 기록에 욕심이 많아요. 뉴욕에 있을 때는 인쇄물이나 사진 기록을 많이 하는 분위기가 아니었는데 제가 유독 '기록'에 열렬했어요.

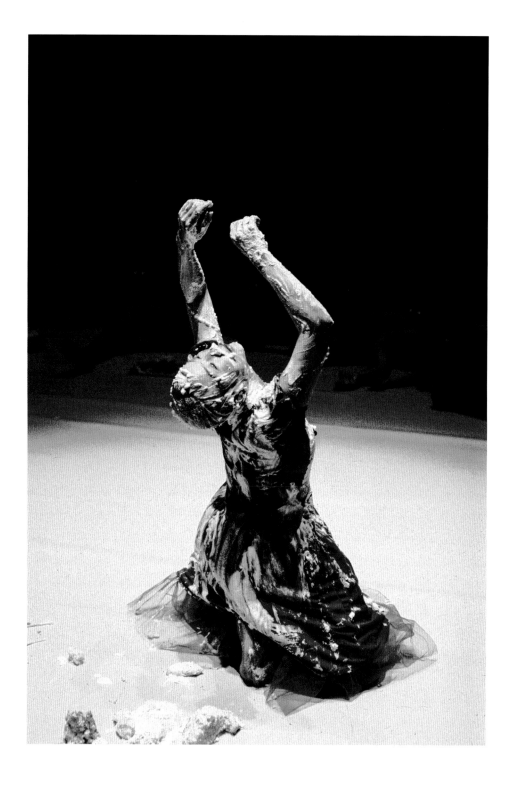

안은미×현시원×신지현

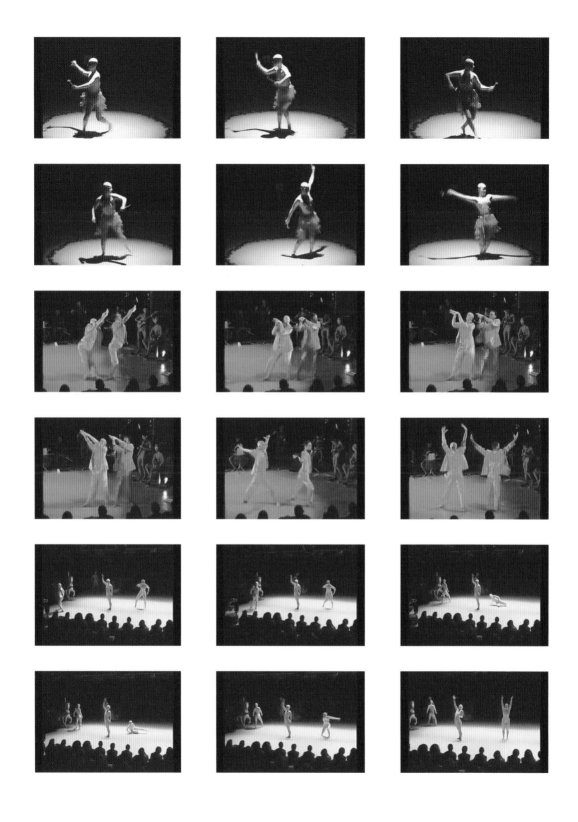

안은미×현시원×신지현

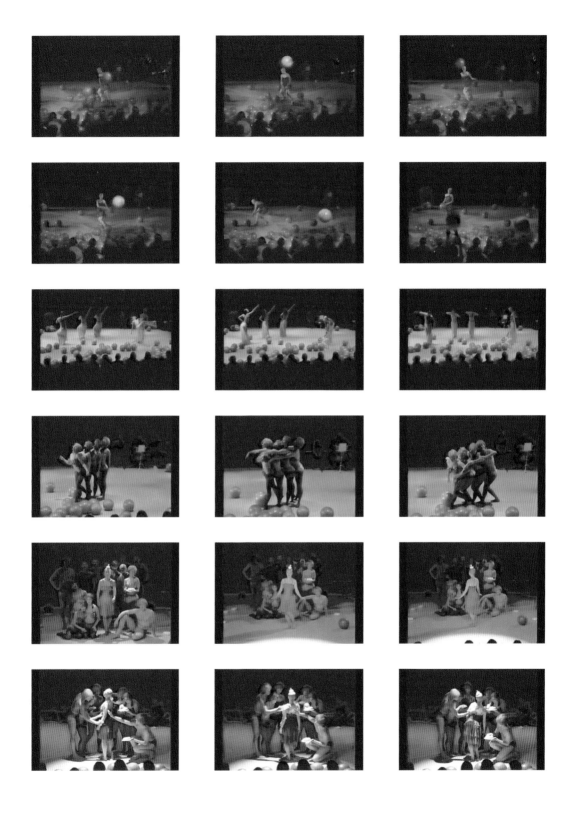

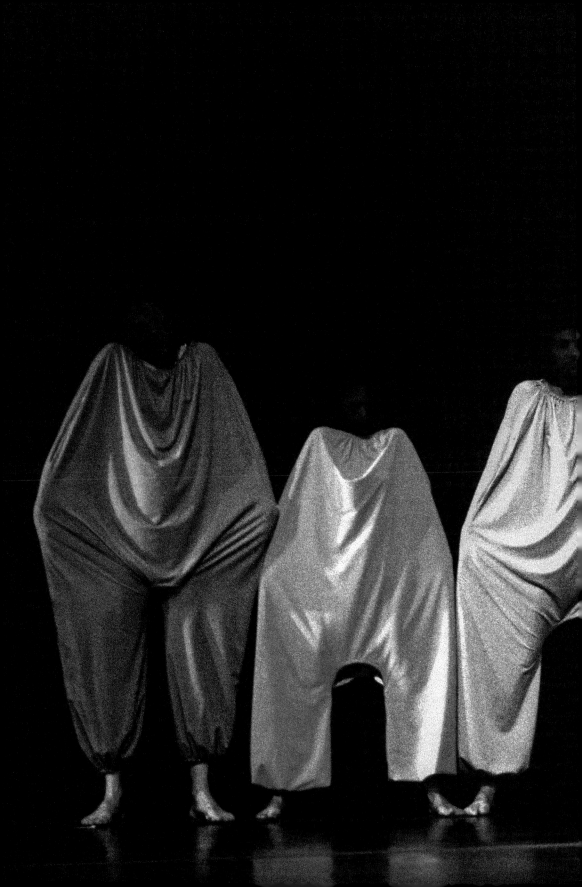

빙빙

회전문(Revolving Door)

1999

1999년 뉴욕에서 초연한 〈빙빙〉 공연은 90분에 이른다. 이 작업은 추상적인 무대 구성과 천천히 움직이는 동작이 특징적이다. 무용수들은 어떤 서사나 감정을 전달하려 하기보다는 삶과 죽음에 관한 오래된 주제를 무대 위에서 몸으로 구현한다. 먼저 건축가 조민석이 디자인한 공간에는 사각 추 모양의 회전문이 사라졌다가 등장한다. 무용수들이 뒤집어쓰거나 입은 의상 또한 특징적이다. 신체 변형이 용이하도록 제작된 의상은 두 무용수의 다리를 유동적으로 연결하는 장치가 되기도 한다. 두 팔 벌린 사람을 덮어쓴 천은 역삼각형 형태가 되어 무용수를 새와 같은 동물처럼 보이게 한다. 신체의 변화뿐 아니라 사물의 변신법을 보여주는 것이다. 1999년 뉴욕에서 초연한 이후 이듬해인 2000년 3월 13일에서 15일 서울에서 이뤄진 공연[〈빙빙〉, 2000.3.13~15, 안은미·춤·서울 2000, 문예회관 대극장(현 아르코예술극장), 서울]에서는 타악기 그룹 '공명'과 가야금 그룹 '사계'가 합주했다.

현: 〈빙빙〉은 안무 노트가 거의 유일하다시피 남아 있는 작품이에요. 직접 칸을 그려 프린트해서 만들었다는 이 스코어링에서 무대와 안무가들의 들어오고 나가는 순간, 빙빙

도는 움직임이 화살표 부호 등으로 세밀하게 표시되어 있어요.

안: 뉴욕 생활 중 가장 친한 친구로 지내던 조민석 건축가에게 처음으로 함께 작업하자고 제안해서 성사가 됐죠. 조민석은 아이디어 하나를 얘기하며 그리기 시작했어요. 삼각형의 구조인데 세 면의 재질이 전부 다르고 밑에 바퀴를 달아 무대 바닥에서 회전이 가능하게 했죠. 가장 좁은 면에는 '투 웨이 미러'를 장착해서 불이 켜지면 안이 보이고 불을 끄면 내부가 보이지 않는 마술 같은 장치도 처음 제작해본 것이었어요. 무대 세트는 무용수들의 움직임과 같이 동일하게 조직적인 공간을 연습해야 하는데 이 작업은 생각보다 복잡하고 치밀하게 계산되어야 해요. 이 복잡한 동선 기록을 위해 안무 동선 기록표를 워드를 이용해 내가 디자인하고 인쇄해서 노트처럼 만들었어요. 오랜만에 펼쳐보니 새롭네요.

신: 의상을 보면 앞뒤가 어디인지 구분이 안 되고 옷 자체가 변신술의 도구가 되네요.

안: 플라스틱 고무 마스크를 제작해 검정 망사 천에 부착시키고 얼굴 어느 방향으로도 착용이 가능하게 했어요. 얼굴도 옷도 어디가 앞인지 뒤인지 모르게 했죠. 의상은 처음부터 일명 똥 싼 바지처럼 생긴 바지에서 아이디어를 착안했죠. 이 작업의 키포인트는 어느 방향으로도 착용 가능해야 한다는 것이었어요. 그래서 바지를 무용수 신장 사이즈만큼이나 크게 만들고 옆과 밑에 구멍을 뚫어 어떤 형태로까지 변형이 가능한지 실험했어요. 이걸 입으면 스커트가 됐다가 바지도 됐다가, 팔을 내밀면 팔이 나왔다가 하는 거죠. 바지 하나가 여러 가지가 되게 한 거예요. 또 이걸 머리에 뒤집어쓰면 헤어를 일순간에 바꾸는 도구도 되지요. 바지 하나 가지고 멀티-펑션(다기능)을 추구했죠. 또 뒤집으면 색깔도 바뀌고 의상 하나로 퉁 친 작업이죠. (웃음) 얼굴을 돌릴 때마다 앞뒤가 다 바뀌는 거죠. 무대 세트의 삼면이

안은미×현시원×신지현

돌아가면서 계속해서 장면이 바뀌었기 때문에 의상 바꿔
입기도 빨라야 했죠. 연습을 아주 치밀하게 했었어요. 제가
만들었지만 연습하면서 정말 많이 웃고 감탄했던 기억이 나요.

현: 자료를 보면 작품 제목이 〈빙빙〉과 〈회전문〉으로 동시에
쓰이는데 동일한 작품이 맞죠?

안: 네, 맞아요. 원래 영어 제목은 〈리볼빙 도어(Revolving
door)〉인데 번역하면 〈회전문〉이거든요. 어감이 별로 작업과
일치하지 않아 고민하다 빙글빙글 돌아가는 이미지에서
아이디어를 얻어 〈빙빙〉이라는 제목으로 결정했지요.

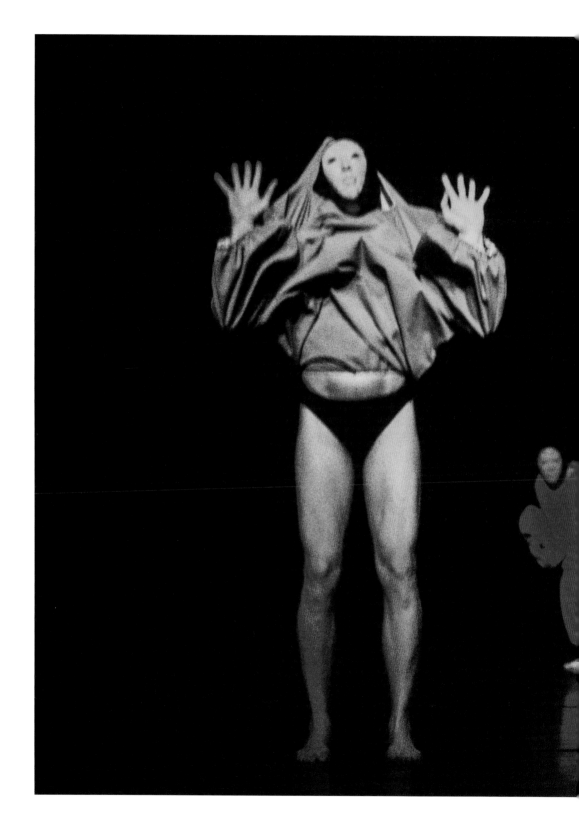

안은미×현시원×신지현

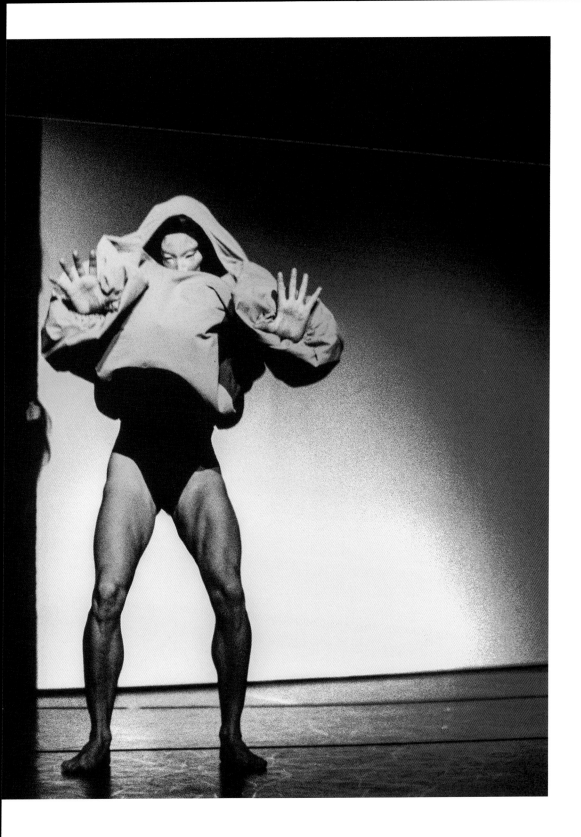

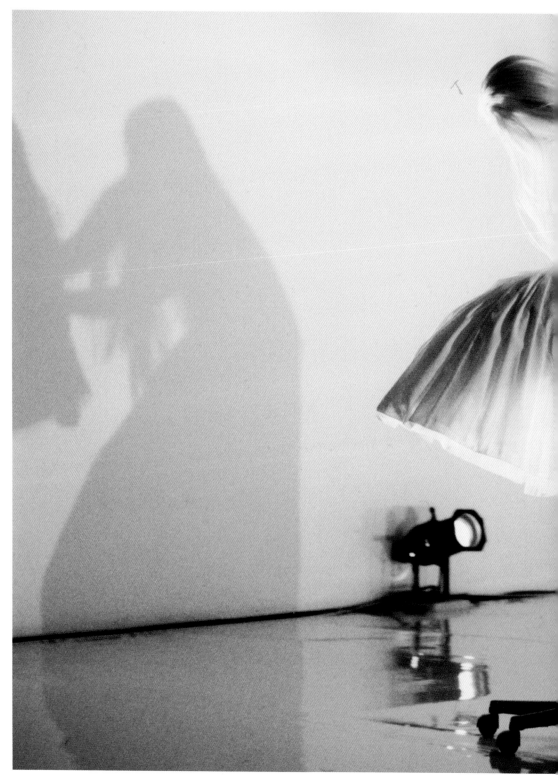

〈별이 빛나는 밤에, 안은미·춤·뉴욕(Eun-me Ahn Dance '98)〉, 1998, New York JOYCE Soho Theater, New York

268 안은미×현시원×신지현

〈별이 빛나는 밤에〉, 1998, New York JOYCE Soho Theater, New York

안은미×현시원×신지현

〈못된 마누라〉, 1999, 아르코예술극장(舊 문예회관) 대극장, 서울

〈대구별곡〉, 2001, 대구문화예술회관 대극장, 대구

안은미 × 현시원 × 신지현

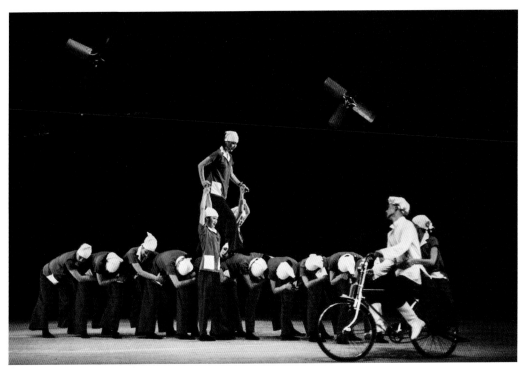

〈성냥팔이 소녀〉, 2001, 대구문화예술회관 대극장, 대구

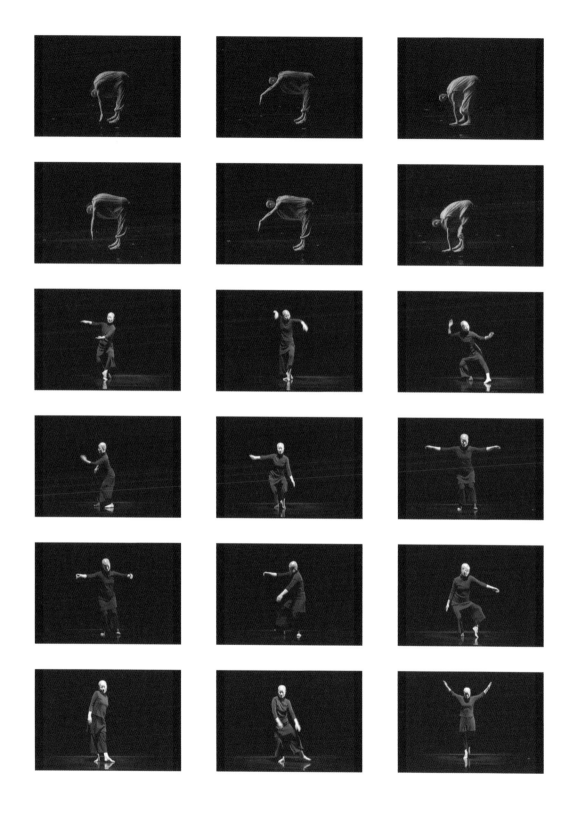

안은미×현시원×신지현

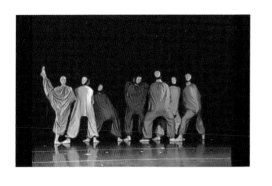 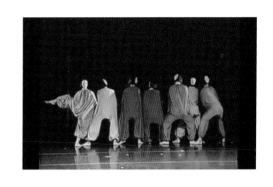

공간을 스코어링하다

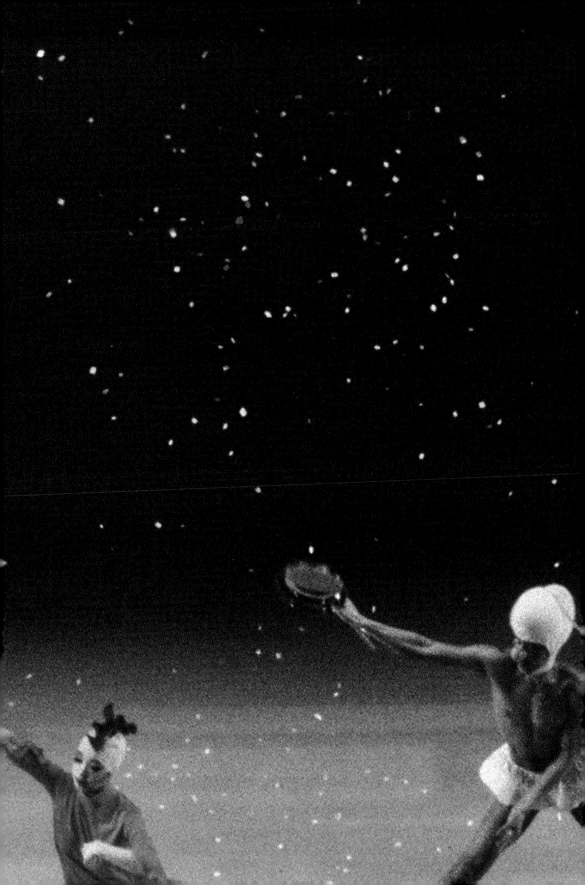

은하철도 000

2001

〈은하철도 000〉은 만화영화 〈은하철도 999〉에서 영감을 얻어 제작된 LG아트센터의 '우리춤 세계화 프로젝트' 두 번째 작품이다. 테마파크로 변해버린 지구를 향해 여행하는 철이와 메텔이 등장하는 기본 스토리라인은 만화의 그것과 다름없다. 하지만 안은미가 맡은 메텔은 만화영화 속 금발 머리에 깊은 눈동자를 가진 검은 망토의 메텔이 아닌 삭발에 상의를 탈의한 메텔이다. 뿐만 아니라 실리콘을 몸속에 넣은 요조숙녀, 음경 보철 수술을 한 남자, 기계 심장을 달고 다니는 남자, 완벽 탈취를 하고 프랑스산 향수를 뿌리고 다니는 여자 등으로 분한 28명의 무용수가 대거 등장해 탁월한 상상력과 에너지 넘치는 안무를 선보인다. 현대무용은 물론 한국무용, 발레, 힙합댄스 등 다양한 출신 배경을 가진 무용수들은 1시간45분의 러닝타임 동안 100여 벌의 의상을 갈아입으며 지구에서의 다양한 모험을 펼친다. 대본 이재용·서동진·마부, 음악 어어부 프로젝트·공명, 무대 정구호, 영상감독 유현정, 특수분장 윤예령 등이 참여한 공연이기도 하다.

신: 〈은하철도 000〉는 새로운 세기, 21세기를 맞는 어떤 신념이나 야심이 깃든 작업이었던 것 같습니다.

안: 21세기 야심이 아니라 안은미의 야심이 먼저 깃든 작업이죠.

(웃음) 2000년 LG아트센터가 강남에 오픈했어요. 개막
작품으로 피나 바우슈의 〈카네이션(Nelken)〉을 초대하고 저는
국내 아티스트에 선정되어 2001년에 신작을 올리게 됩니다.
뉴욕에서 예술경영을 전공하고 귀국한 김성희 씨(현 계원예술대
융합예술과 교수)가 이 무대가 초청되는 데 많은 공헌을 했어요.
미국과 한국을 오가며 활동하던 저에게 제작비를 지원받는
극장 시스템의 첫 번째 경험이었죠. 작가에겐 아주 중요한
작업이고 경험이었죠. 묘하게 21세기로 향해가는 미래에 대한
불확실성을 안고 예술극장으로서 새로운 극장을 표명하며
출발하는 LG아트센터와 대구시립무용단장으로 초빙되어
45명의 무용수와의 대구 생활을 하게 된 저, 모두 새로운 운명의
열차를 타고 미래 세계로 달려 나가야 하는 상황이었어요.
〈은하철도 000〉이 작품의 제목인데, 이 작품의 제목을 999에서
000으로(읽으면 빵빵빵), 마치 폭죽이 터지는 음성을 찾아서
만들었어요. 가수 김국환이 부른 만화가 주제가인데도 상당히
인기가 있었어요. 어린이 만화인데 음악을 들어보면 이건 무슨
뽕짝 같아요. 어깨를 들썩들썩거리게 되죠. 이 주제가가 만화를
기억하게 하는 하나의 코드처럼 내 머릿속에 맴맴 맴돌고
있었죠. 일본 원작 〈은하철도 999(銀河鉄道 999)〉의 주제가는
사사키 이사오(ささきいさお)가 불렀는데 가사와 음색이 완전
다르죠. 영원불멸의 생명을 얻으려는 기계의 몸을 찾아 떠나는
미래 여행, 당시로서 큰돈인 2천 5백만 원을 들여가지고 무대를
만들었죠. 무대에서 바다 물결이 거꾸로 쳐요. 거꾸로 치는
그 파란 메시(mesh) 천 아래 사이사이에서 음악 연주자들이
라이브로 음악을 생성시키고요. 27명의 무용수를 전국에서 장르
불문하고 모집했어요. 새로운 부품처럼 몸을 연장하고 절단하고,
새로운 미래형 무대의상 전시 같기도 하고. 공연 마지막은 미래
시민들이 각자의 기계 몸을 장착하고 확실하지 않은 미래를
바라보며 환호성을 지르며 열차는 떠나죠. 제가 1000석 되는
극장에서 공연한 게 처음인데, 나흘 동안 공연하며 토·일은

안은미×현시원×신지현

전석 매진 기록을 만들었죠. 제가 뉴욕 생활로 한국에 기반이 없는 상황에서 이렇게 많은 사람의 관심을 받았다는 것도 아주 흥미로운 사실인 것 같아요. 생각해보면 모든 사람이 궁금한 거죠. '왜 하필 안은미가 초대받은 거야?' 제목이 중요해요. 빵빵빵.

신: 극장 측에서는 '우리 춤 세계화 프로젝트'라는 부제를 붙이기도 했었던데요.

안: 극장 입장에서는 국내 예술가를 적극적으로 지원해야겠다고 계획을 세운 것 같아요. 그 당시에는 부제지만 그들이 초청한 안은미컴퍼니가 지금 파리시립극장의 소속 안무자로 활동하게 되었으니 LG아트센터의 선견지명을 높이 살 만하네요. (웃음)

신: 좀비, 꼭두, ET까지 이 작업에 모든 것이 다 총출동하는 느낌이에요. 하늘을 날아다니는 무용수의 사이보그틱한 의상과 헤어 움직임도 볼 수 있죠. 안은미 특유의 상의 탈의는 물론이고 닭 벼 같은 의상도 볼 수 있고요. 동작이나 소품에서 자기 참조 혹은 동작을 재활용하기도 하는지 궁금해요.

안: 이 작품이 우주로의 여행 이미지여서 디자인과 소품을 참여시키는 게 조금 자유로웠어요. 비닐 소재 의상은 〈아릴랄 알라리요〉에서 시작되었고, 스팽글 원단은 처음 사용한 것 같아요. 〈은하철도 000〉을 하며 헤어와 분장 등 처음으로 전문가의 도움을 요청해서 무대를 운영했던 것 같아요. 신발까지도 주문 제작했어요. 자기 참조는 필수적인 부분이겠죠. 작업이 계속 발표되면 묵시적으로 연대기를 갖게 되는데, 그 암묵적인 순서의 진행은 무의식적이든 아니든 간에 작가의 패턴이 일정한 간격으로 반복되는 걸 볼 수 있죠. 그런 이미지들이 두껍게 중첩돼서 지층을 만드는 게 작업의 세계일 테니까요.

신: 〈은하철도 000〉에는 스테인리스 그릇, 때밀이 수세미,
샤워캡, 후라이팬도 나오죠. 한국의 대중목욕탕 세신 문화를
떠올리게 하는 장면도 많아요. 안은미가 해석한 한국의
'전통'일까요?

안: 이때까지 전통이란 개념이 제 작업 속에 없었어요.
한국무용을 전공한 무용수들과 같이 작업했지만 그들이
알고 있는 전통을 고수할 필요는 없었으니까요. 제게 과거의
시간이란 제가 서울 살이 하면서 가장 가까이서 보고 만난
스토리텔링이 가능한 오브제들이 다시 다른 이야기로
변환되는 순간이에요. 이때 우리가 기억하는 과거의
물질과 현재의 기능과의 관계를 재설정하는 부호로서 모든
이미지가 활동하지요.

〈은하철도 000〉 안무노트, 2001, LG아트센터, 서울

안은미×현시원×신지현

현: 특히 이 작품 관련해서 손으로 쓴 메모가 많았어요.
"철이가 관객을 죽은 것처럼 생각한다"거나 "인간은 멸종,
다 기계다!"라는 식의 메모가 있어요.

안: 작업이 방대하고 출연자도 많으니 메모가 많아진 것
같아요. 아마 생각이 엄청 복잡했을 거예요. 그래서 장면마다
메모와 인물들의 상황을 설정해야 했어요. 처음 장면에 어린
철이가 무대 뒤 객석에서 출연하는데, 그 긴 계단의 객석
통로가 마치 죽은 자의 지구를 연상하는 상황을 설정했죠.
철이가 미래 여행 후 돌아온 지구는 이미 기계가 다 점령하고
새로운 유전자로 태어난 다양한 기계들의 변종 파티가
벌어지는 거죠. 만화의 시공간은 자유로워서 그런지 정말
미래를 예견하는 작가들이 많은 것 같아요. 이 작업 후 10년이
안 돼서 로봇 상용화가 빠르게 진행되고 AI는 이제 일상적
언어로 자리 잡았으니까요.

현: 〈은하철도 000〉의 음악도 장영규 감독이었고 백현진의
목소리도 들립니다.

안: 1998년 '무덤' 시리즈로 서울에서 다시 공연할 때부터 다시
일하기 시작했어요. 주로 라이브 공연 위주였는데, 어어부
밴드 멤버들과 같이 하는 작업이 많아졌어요. 백현진, 이철희,
이병훈, 달파란, 방준석. 지금은 투어 공연이 많아지면서
라이브 공연을 자주 못 하게 된 게 많이 섭섭하지요.

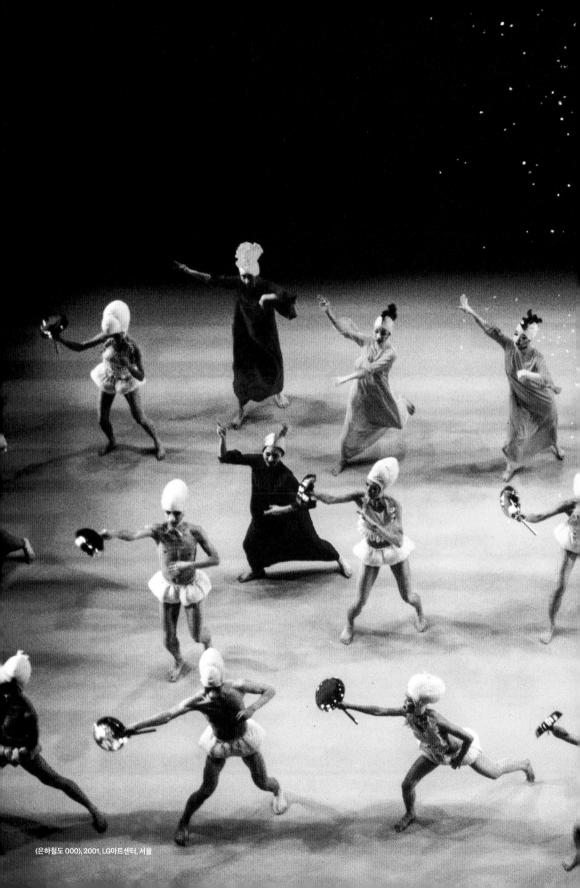

〈은하철도 000〉, 2001, LG아트센터, 서울

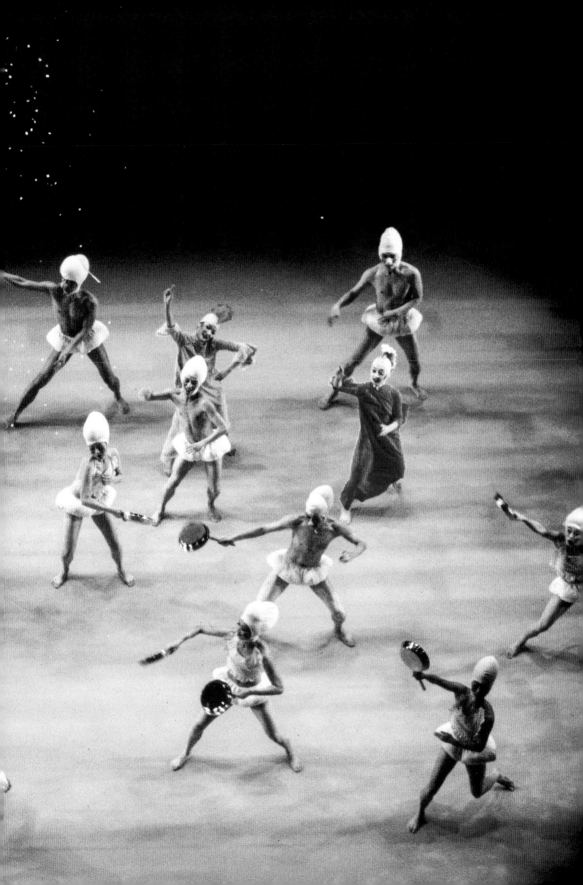

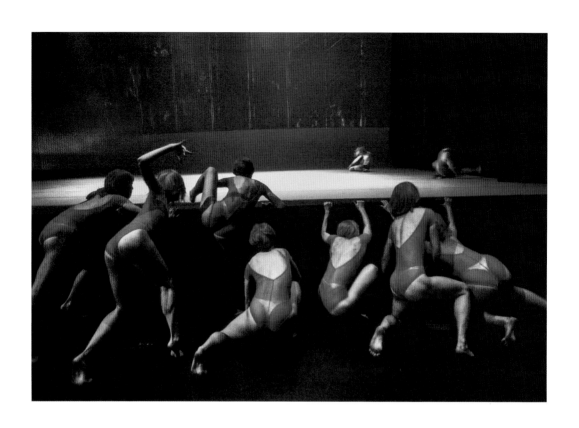

안은미×현시원×신지현

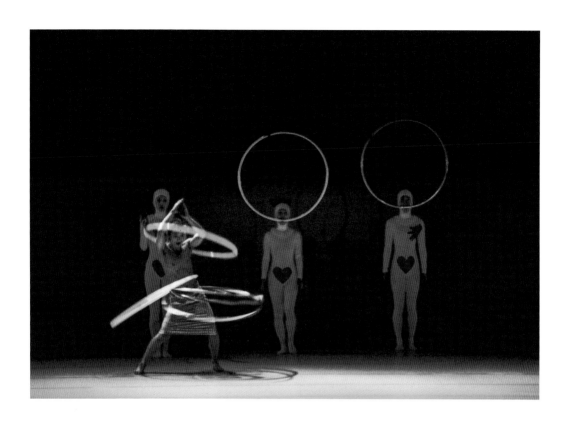

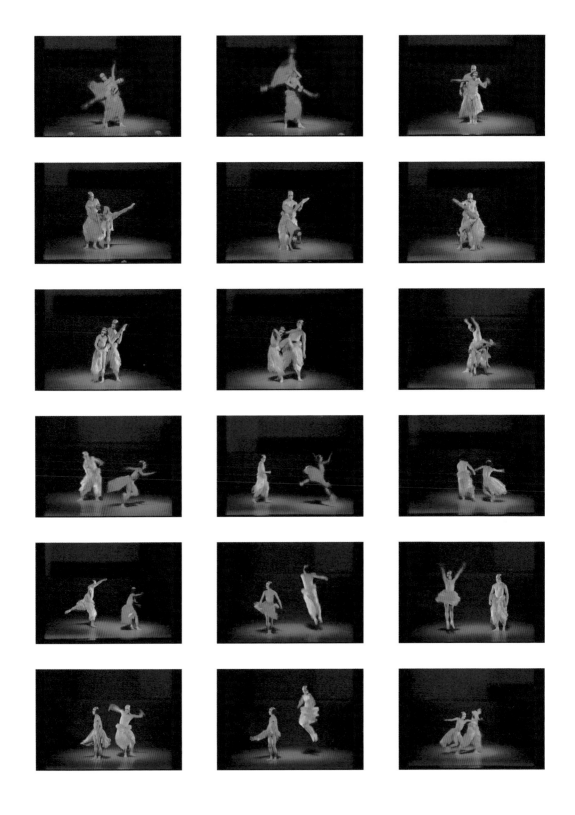

안은미×현시원×신지현

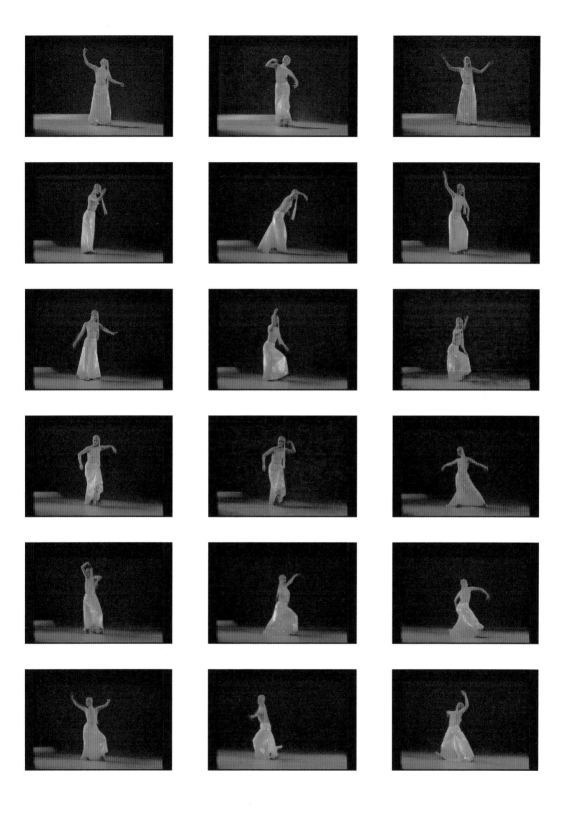

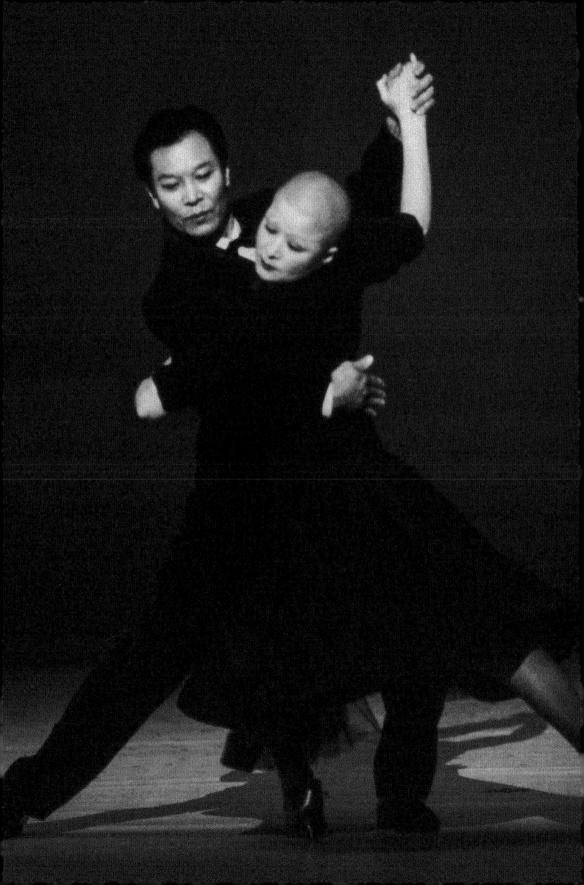

하늘고추

2002

〈하늘고추〉는 무용수들이 객석을 누비며 빨간 고추 모양의 풍선을 들고 "고추 사세요"라며 호객 행위를 하는 것으로 시작한다. 이내 암전이 되고 시작하는 무대에서는 장영규가 만든 금속성의 묵직한 사운드가 들리고 빨간 머리칼의 가발을 쓰고 누워 있는 뒷모습의 안은미, 하얗고 긴 털로 된 치마를 입은 여덟 명의 무용수가 보인다. 대구시립무용단 예술감독 시절 안은미가 연출한 〈하늘고추〉는 아시아, 좁게는 한국 남성성에 대한 서사를 담은 작업이다. 공연 기획자 장승헌이 작성한 대본에 바탕한 이 작품에서 안은미는 색색의 우산, 크고 검은 비닐봉지 등 다양한 사물을 사용하며 무대 구성에도 적극적인 연출을 기한다. 무용수들은 안은미와 함께 유머러스하고 파격적인 동작을 자주 행한다. 빨간색 권투 장갑을 낀 여자 무용수가 나와 펑키한 동작의 권투 댄스를 추는가 하면, 검은 땡땡이 원피스를 입은 여자 무용수의 다리가 검은 비닐봉지에 담기는 장면도 있다. 뒤에서는 백현진이 노래를 부르고, 장영규 음악감독을 비롯한 연주자들이 라이브로 연주를 진행한다. 맥주를 활용하여 무용수의 몸 위에 거품과 물방울이 떨어진다든가 선글라스를 쓴 지팡이 짚은 남자 맹인을 여자가 이끌고 가는 장면도 특색 있다.

신: 〈하늘고추〉는 몸과 섹슈얼리티에 대한 물음에서 출발하고 있어요.

안: 대구시립무용단 단장을 수락하고 한 작업이 〈대구별곡〉
(2001), 〈성냥팔이 소녀〉(2001)예요. 두 편의 대작을 올리고
다음 시즌 작업을 준비하고 있었어요. 남성이란 체구가
크고 여성을 받쳐주는 어마무시한 근력이 있어야 한다고
통상적으로 생각하기 쉽죠. 왜 이리 사이즈가 중요한지. (웃음)
작은 사이즈를 가진 남성에 대한 이야기를 작품으로 만든 게
〈하늘고추〉예요. 윤진혁이라는 친구를 주인공으로 했는데, 이
친구가 너무 긴장함과 동시에 너무 좋아서 한동안 고생했지요.
그런데 역할을 참 잘 해줘서 작품을 완전히 성공적으로 마칠
수 있었어요. 마르고 가냘퍼서 슬픈 남자.

현: 대구시립무용단 재직 당시의 자료 중에는 촘촘하게 짜인
하루 일과 '대구 시간표'가 있어요. 한문 공부도 하고 합창단,
플루트, 한국무용 등의 수업 시간이 있기도 하네요.

시립무용단 주간 연습일정표

요일	시 간	내 용	비고
월	10:00~10:15	조회 (간부)	
	10:15~10:30	조회 (단원)	
	10:30~11:00	영어문법 공부	
	11:00~12:00	체조 (윤대영 선생님)	
	12:00~12:30	점심	
	12:30~14:00	현대무용	
	14:00~	작품연습	
화	10:00~10:15	조회 (간부)	
	10:15~10:30	조회 (단원)	
	10:30~12:00	현대무용	
	12:00~12:30	점심	
	12:30~13:30	한국무용	
	13:30~14:30	합창 (박춘식 선생님)	
	14:30~	작품연습	
수	10:00~10:15	조회 (간부)	
	10:15~10:30	조회 (단원)	
	10:30~12:00	현대무용	
	12:00~12:30	점심	
	12:30~13:30	한국무용	
	13:30~	작품연습	
목	10:00~10:15	조회 (간부)	
	10:15~10:30	조회 (단원)	
	10:30~11:30	민요 (남경아 선생님)	
	11:30~12:00	한문 공부	
	12:00~12:30	점심	
	12:30~14:00	현대무용	
	14:00~	작품연습	
금	10:00~10:15	조회 (간부)	
	10:15~10:30	조회 (단원)	
	10:30~12:00	현대무용	
	12:00~12:30	점심	
	12:30~13:30	연극	
	13:30~14:30	한국무용	
	14:30~	작품연습	

※ 변동사항은 추후 별도 통보

대구시립무용단 주간 시간표, 2002, 대구시립무용단, 대구

안은미×현시원×신지현

안: 저와 단원들 사이가 어느 정도 안정된 조직이 되고 서로를 신뢰하는 관계가 되고 나서 제가 오전 1시간을 인문학 강의나 다른 장르의 악기나 소리 공부를 하면 어떨까 제안했는데 다 좋다고 해서 공부 시간을 가졌어요. 새로운 정보를 접할 때 두뇌가 활발히 활성화되고, 든든하고, 힘차고. 서로 안다는 것은 춤추는 당사자에게도 많은 힘이 된다고 생각해요.

신: 〈하늘고추〉때 대구 지역 관객을 비롯해서 많은 사람들의 관심을 받았죠?

안: 전국에 딱 하나 있는 시립무용단 중 유일하게 현대무용 단체인 대구시립은 1981년 창단됐어요. 창단된 지는 꽤 됐지만 지명도가 그렇게 높지 않았죠. 그런데 갑자기 뜬금없이 빡빡머리 젊은 무용가를 뉴욕에서 데려온다니 난리가 났어요. 보수적인 지역으로 소문 난 대구에 너무나 아방아방한 여자

〈대구별곡〉 안은미 솔로 의상 스케치, 2001, 대구시립무용단, 대구

공간을 스코어링하다

안무자가 임명 됐다고 하니 그럴 수밖에 없었죠. (웃음) 그래서 서울, 부산 등 전국에 이 사실이 큰 이슈였으니 시작부터 홍보가 성공적으로 된 거죠. 제가 그 당시 한 작품에 제작비가 5천만 원 정도였어요. 제가 가기 전 작업들은 세트나 의상의 변화가 좀 어둡고 단조로운 편이었는데, 제가 가서 무대에 거대한 집을 짓고 라이브 음악에 45명의 무용수가 몇 번의 의상을 갈아입도록 했어요. 같은 예산인데 대형 오페라 무대 정도의 스케일로 바뀌었죠. 역시 밝고 컬러풀한 의상, 선명한 조명이 핵심이었죠. 〈하늘고추〉는 이미 3일 공연 티켓은 매진이고 서울에서 봉고차 타고 온 가족이 내려오기도 했어요. 근처 도시인 창원, 부산, 구미 등 전국에서 관객들이 모여들기도 했고, 2003년 모다페(MODAFE, 국제현대무용제)에 초대되어서 함께 참여한 해외 예술가들이 극찬했지요.

현: 대구에서 일하면서 안무가로서 가장 큰 경험이라고 생각하는 것이 있는지, 기억나는 장면이 또 있나요?

안: 대구에서 일하게 되면서 엄청난 스케일 싸움을 할 수 있었죠. 단원들이 있고 예산이 있고 시간이 있으니까요. 대구에 가서 첫 작품으로 〈대구별곡〉을 했는데 지역마다 해당 지역에 대한 고유한 이야기는 반드시 있고 발굴해야 한다고 생각해요. 그 다음 작업이 〈성냥팔이 소녀〉였지요. 원작도 가난한 소녀의 죽음을 통해 시대적인 문제를 제기한 것이었는데, 저는 이 작업을 노동운동 문제랑 같이 봤어요.• 공장에 다니는 여자 노동자가 공장장에게 강간당한 후 죽음을 선택하는데, 머리를 삭발당하는 장면은 정말 충격적이었죠. 수석 무용수 장이숙이

•
〈성냥팔이 소녀〉 관련해서는 다음의 글을 보라.
문애령, 「대구시립무용단의 〈성냥파는 소녀〉」, 『예술세계』, 2003년 1월호, 43~45쪽.

안은미×현시원×신지현

처음 삭발을 시도했는데 덕분에 좋은 장면을 만들어냈어요.
시립무용단이라는 정부 소속 단체에서 선택하기 어려운
주제였는데 말이죠. 문희갑 대구광역시장님이 아무 말씀
하지 않으셨죠. (웃음) 그 후 제가 무용단을 떠날 때까지 이
조직적인 시스템은 저를 안정감 있는 안무자로 만들어주는
주축이 되었고, 2008~2009년 하이서울페스티벌(현
서울거리예술축제) 예술감독을 수행하는 데 지대한 영향을
주게 되죠. 개인적으로 그 당시 외부에서 저의 비리를
고발한다는 청와대 청원, 인터넷 게시판, 관장님께 전화로
걸려오는 민원, 안은미가 실력 없는 무용가라고 매일 아침
보내온 팩스. 정말이지 정신이 하나도 없었지요. 타지에
가서 정말 많은 걸 현장에서 배우고 튼튼하고 씩씩하게
버티는 연습도 한 경험이지요. 공연 장면 중에 제가 '짜장면
짬뽕'이라고 부르는 장면이 있어요. 공장 노동자들이 '"점심을
뭐 먹을까?"가 중요하다!' 그러면서 점심 메뉴를 고르는
거지요. '짜장 짬뽕' 한국 사회에는 이진법이 있잖아요. 이걸로
'젓가락 댄스'를 만든 게 있어요. 그 장면 기가 막히죠. (웃음)
그리고 나서 맘보, 차차차, 듀엣을 추기도 하죠. 〈성냥팔이
소녀〉 이야기를 제가 하는 건 춤의 영역에서 할 수 있는 장면을
만들어내는 게 너무 중요하다는 각성을 대구에서도 또 다르게
했다는 기억 때문이에요.

신: 〈하늘고추〉에서도 역시 다양한 소품이 사용되는데
무언극을 하는 듯 보이기도 해요. 본격적으로 '파편적
움직임'만을 넘어 극의 서사가 등장하는 듯하죠. 소품 중
빨강 우산이 검은 우산이 되었다가 종국에는 형형색색의
알록달록한 우산이 됩니다.

안: 〈하늘고추〉 주인공은 삐쩍 마르고 엄청나게 웃긴
무용수가 했어요. 그 마른 남자를 주인공으로 해서 말도 안
되는 성(gender, sexuality)의 '대잔치'가 일어난 거지요.

작은 고추라고 괴롭히는 왕따 문화를 이야기한 것이니까요. 대지에서 신선들이 노닐듯이 무용수들이 짜악 등장하는 신도 있죠. 어머니의 대지. 잉태의 성스러운 땅. 이때 의상 콘셉트는 털이었어요. 옷에 다 털을 달고 긴 털이 끌려가고 움직이고 서로 엉키기도 했죠. 과장된 사이즈에 대한 강박의 이야기를 유머러스하게 하고 싶었어요. 여자 무용수 가슴에 풍선을 넣어 아주 큰 가슴을 만들고, 신음소리로 노래를 하고, 여덟 명의 여성 무용수들이 삭발을 해주었고 24명의 여성 무용수의 상의 탈의도 진행되었어요. 정말이지 그 장면은 장관이었어요. 우산은 자궁의 집 이미지에서 착안한 하늘의 감정이었다가 거리의 색깔이기도 하고 여러 가지 장소성을 하나의 상징적인 매체가 다른 연상 작용을 하도록 유도했지요. 숨어있는 공간, 쉬는 공간이죠. 거꾸로 하면 밥그릇 같기도 하고. 지구 같기도 하고, 우산이기도 하고 양산이기도 하지요. 자궁이기도 하고요.

산해경의 몸

신: 공연 24분경에는 하늘에 휘청휘청 소품이 날아다니고 36분경 시작되는 솔로 무대는 디바 안은미의 현현을 보여주죠. 백현진의 보이스는 물론이고 바이올린 선율까지 립싱크하며 보이는 쇼맨십은 가장 최근작인 〈안은미의 북.한.춤〉에서의 솔로를 떠올리게 하기에 충분해요.

안: 제가 원래 한 카리스마 하죠. (웃음) 좀 뻔뻔스럽게 한 인물에서 다른 인물로 변화가 불편하지 않아야 무용수가 될 수 있는데 그런 점에서 제가 행운아인 셈이죠. 저희 어머니는 제게 늘 제발 이쁜 역할, 작품을 만들라고 핀잔을 주시는데, 거기에서 이쁘다는 것은 여성의 이미지, 누군가에게 수동적으로 사랑 받을 준비가 되어 있는 여자로서의 위치인

안은미×현시원×신지현

거죠. 저는 연애 할 때 사람들이 저의 내면의 파워(웃음)를 보지 않고 첫인상에 매료돼서 자기 최면에 빠지는 걸 봤죠. (웃음) 머리를 밀고 나선 어느 누구도 제게 데이트 제안이 없었어요. 저의 진짜 성격을 드러내니까 모두 무섭다고 하더군요. 제가 좀 무섭죠. (웃음) 스스로 자기를 한계 속에 가두지 않고 새로운 인격을 찾아가는 방랑자로서 저는 아주 만족합니다. 그 여정이 아주 적막하고 고통스러워도 타인 앞에 서야 하는 직업은 그런 고통이 수반된다는 걸 인정해야겠지요. 이 작품은 다양한 성적 정체성과 사회적 성격을 논의했는데, 저의 중간 솔로는 담배 피며 꽃관 쓰고 상체 탈의하고 조그마한 위력 없는 남자를 조롱하는 센 언니 이미지였죠. 관객석에서 웃음이 터지곤 했어요. 누가 그러더군요. "당신의 가슴은 여자의 가슴으로 보이지 않고 짐승의 가슴으로 보인다"라고요. 제가 둔갑술도 합니다. (웃음) '산해경의 몸'으로 가기까지는 정신력의 트레이닝이 많이 필요합니다. 몸 안의 캔버스가 굉장히 빨리 비워져야 하는 거거든요. 트랜스포밍이 빨리 되게 하기 위해서는 말이에요.

신: 무대를 뛰어다니지 않고, 제자리에서 오직 팔다리만으로 움직임을 표현하는 안무는 어떻게 나오게 된 것인가요?

안: 아시아의 춤은 서양과 달리 상체, 특히 팔 동작과 손 동작에 의미를 많이 두고 발전해왔죠. 서양 춤의 기본인 발레는 상체보다 다리의 기능을 강조하는 동작으로 구성되어 있어요. 아시아는 손의 언어로 경전을 대신 말하지요. 표정이 중요하고 무한한 팔 동작을 간단한 다리 스텝과 병행하죠. 다리는 시각적인 회전 반경이 제한적인 데 반해 팔 동작은 손 동작과 더불어 그 반경이 몇 배 더 확장적입니다. 대구시립무용단에서 일할 때는 매일 출근하고 함께 몇 시간씩 연습이 가능해 새로운 무용 언어의 확장이 가능했어요. 팔다리뿐 아니라 디테일이 어마어마하게 생기죠. 제게 그곳에서 3년 7개월의

시간은 마치 도서관에서 연구하고 논문 몇 편이 가능할
만큼 좋은 경험의 실험실이었죠. 같은 팀이니 잘하든 못하든
DNA가 비슷해지고 거기서 오는 베리에이션이 어마어마해진
게 대구 시절이었죠. 보는 이도 소름 끼치는! 1초에 장면이
바뀌는 것, 그건 호흡 연습이 엄청 필요한 거거든요. 지금 함께
작업하는 무용수들과도 이제 이런 호흡이 가능해졌죠.

현: 긴 시간을 들여 오래 연습하는 것이 가능했네요.

안: 무용을 현실화하는 데에는 효율성도 매우 중요합니다.
미국에 있을 때 일주일에 2번, 각 3시간밖에 안무를 못 했어요.
미국에선 돈이 없었기 때문이죠. 연습에 많은 시간이 필요한
동작이 있어요. 그런 건 못 해요. 제한된 시간과 돈. 대구
가니까 너무 좋은 게 그런 제약이 없어지는 거죠. 앉아서
오랜 시간을 들여 동작을 짜기 시작하는 거죠. 정말 집요하게.
디테일이 어마어마하게 생기죠. 나한테 이런 게 있다는 걸
실험할 수 있던 시기가 대구에서였죠. 구성하는 걸 말이에요.

신: 마지막 장면은 꼭 패션쇼 피날레 같습니다. 실제로 어떤
영감을 받은 것인지요?

안: 아무렇지도 않게 언제나 그렇듯 일상이 다시 시작되는
가짜 행복의 판타지를 생각했던 거 같아요. 누구 하나
짓밟히든 상관하지 않고 어느 권력이 구조를 장악해서
비균형적인 사회를 이어가는, 남의 일처럼 현실을 모른
체하는 가짜 행복을 그려낸 거죠. 동시에 작품 마지막에
무용단 전원이 나와 마지막 인사도 함께한 것이기도 하고요.

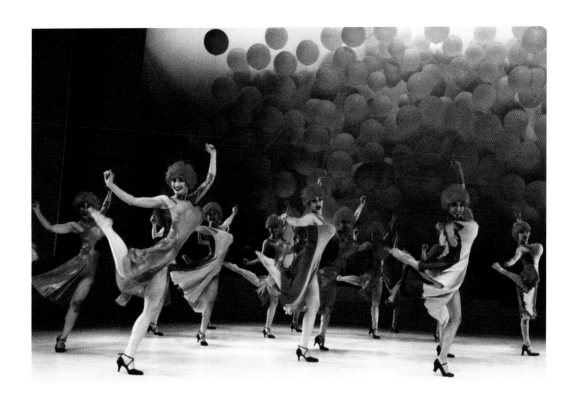

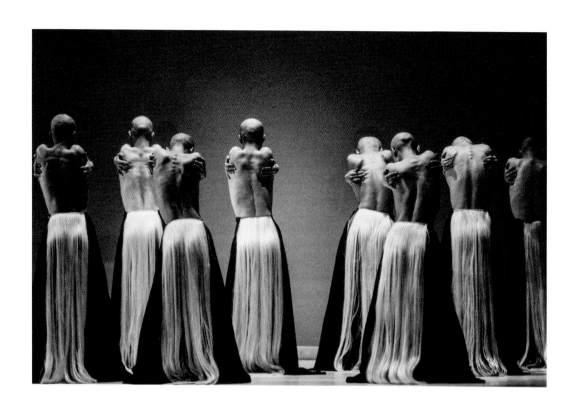

안은미×현시원×신지현

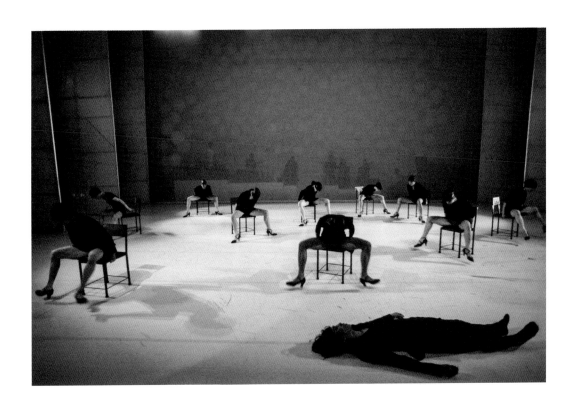

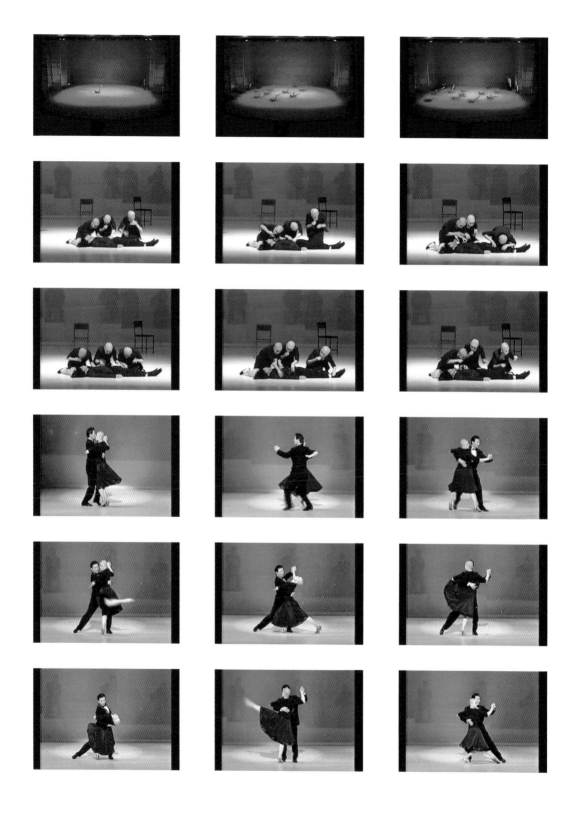

안은미×현시원×신지현

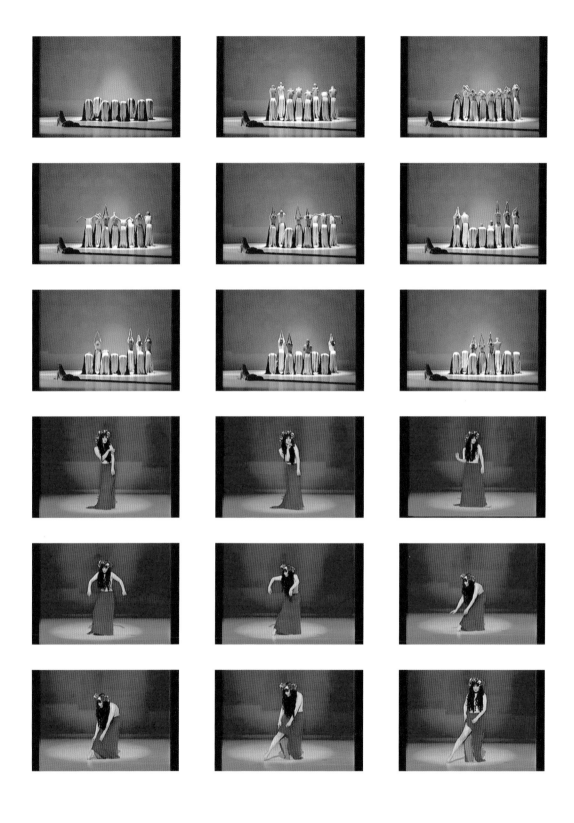

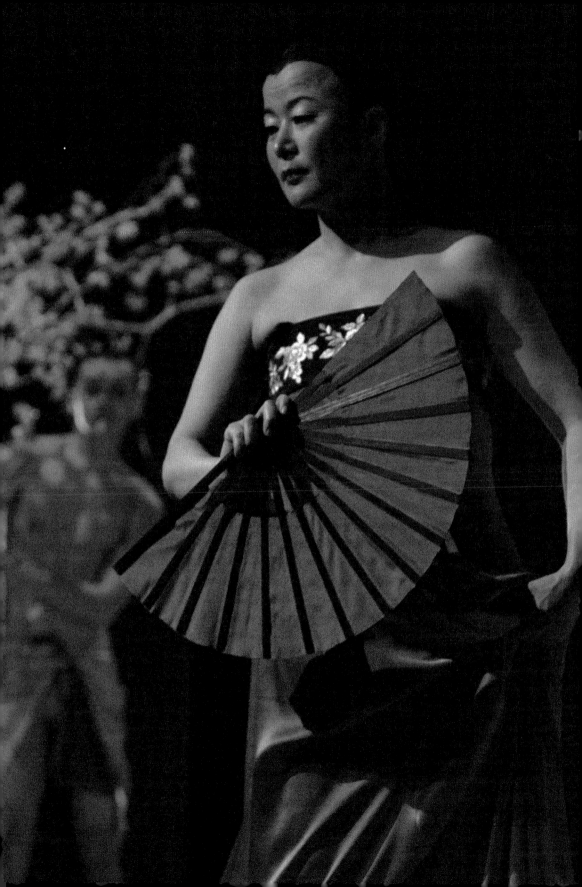

안은미의 춘향, 新춘향

2003, 2006

20세기 춘향은 어떻게 가능할까? 상반신을 탈의한 채 분홍 보자기를 치마로 걸친 안은미는 머리카락 없는 머리를 까만 매직으로 색칠을 하고 '춘향'이 되었다. 〈안은미의 춘향〉에서 '춘향'은 관습적으로 내려오는 춘향의 스토리를 벗어난다. 춘향과 이도령의 사랑 이야기 대신 남자 무용수가 분하는 이도령의 육체적 사랑이 펼쳐지는가 하면, 웅덩이, 산, 마을 풍경의 이미지가 신체의 세밀한 조각적 동태로서 드러난다. 〈안은미의 춘향〉 작업에서 무용수들의 동작은 세심하며 나아가 기예적이기도 하다. 한 무용수가 엎드린 채로 다른 무용수를 거꾸로 끌고 가는가 하면, 특히 한 무용수가 다른 무용수를 위로 높이 올리는 장면도 자주 등장한다. 〈안은미의 춘향〉과 〈新춘향〉은 대규모 무대 프로젝트로, 빨간색의 무대 뒤로는 나선으로 내려오는 계단이 있다. 명창 정은혜와 이자람이 무대에서 소리를 하고, 전통 음악가들과의 협업이 다채롭다. 장영규의 사운드가 큰 역할을 한 작업 중 하나로, 안은미는 이를 계기로 한국의 전통, 전통 소리와 문화에 대한 탐구를 본격화한다. 춘향의 업데이트된 버전을 일궈가는 각 장면의 전환은 역동적이다. 춘향의 서사를 안은미식 몸의 동작과 구조로 구현한 작업이면서 동시에 색색의 보자기 의상이 만들어내는 미니멀한 시각성이 다음 작업으로도 연동된다.

현: '춘향'이라는 소재를 가지고 작업했던 2003년도의
안은미는 무엇을 질문했던 걸까요?

안: 전통 양식의 공연들은 내게 과거의 시간만을 논의하고
현재 시간으로부터 발생하는 새로운 의식을 제안하는 것에
무척 제한된 구조를 가지고 있는 듯 보였어요. 세계적인
작품이 되려면 '한국적'이어야 한다는 자기방어적 논리는
설득력이 없어 보였어요. 그래서 한국에서 인기 있는 주제,
예를 들어 춘향은 전혀 내 머릿속에 주제로 들어오지
않았어요. 그런데 피나 바우슈와 공연을 보러 갔다가 춘향이는
'왜 항상 그네를 타야만 할까? 왜 여자는 항상 소극적인
대상으로 묘사되는가?' 궁금해지기 시작했어요. 연출가,
감독, 안무가마다 '춘향'을 보고 만드는 관점이 있는데 너무
오랫동안 너무 비슷한 거였죠. 다른 게 있다면 매번 누가
성춘향과 이몽룡이 역할을 맡느냐가 제일 이슈였죠. 그렇지만
우리 모두 알죠. '춘향'이란 그 오래된 서사를 가지고 생각해
볼 수 있는 게 많다는 사실 말이에요. 계급, 성, 가족, 얼마나 짤

〈안은미의 춘향〉 대본, 2003, 박용구 시나리오, 서울

〈新춘향〉 소품 노트, 2006, 국립중앙박물관
극장 "용", 서울

안은미×현시원×신지현

게 많아요. 문득 공연 중 '그럼 내가 안무하면 어떻게 될까'라는 질문이 머리를 스쳐 갔어요. '그래 왜 여태껏 그런 생각을 안 한 거지?' 그러고 나서 바로 박용구 선생님께 아이디어를 제안하니 흔쾌히 잘한 생각이라며 시나리오 작업에 착수하셨어요. 이렇게 본의 아니게 제가 전통의 소재를 가지고 작업을 시작하는 고난의 시작점이 되죠.• (웃음)

현: 무대에서 춘향이 입은 옷은 보자기였나요?

안: 제 작업은 의상, 세트가 미리 큰 그림으로 만들어져야 그 안에서 기능적인 조화가 이루어지죠. 전통 한복은 아니겠고, 흠, 움직임을 적극적으로 보조하면서 장시간의 공연에 부족함 없이 변화 가능한 것이 무엇일까 엄청나게 고민하다 오! 보자기! 보자기 하나로 마법의 드레스를 만들었지요. 매직 드레스인 거죠. 앞뒤 색, 질감 다르게 해서 보자기로 의상을 전부 다 했어요. 소품 역할도 했죠. 보자기는 이불이 됐다가 텐트가 되었다가 했죠. 무대도 전부 빨간색으로 구성·제작하고 처음으로 댄스 플로어를 빨간색으로 사용했어요.

현: 〈안은미의 춘향〉은 음악에서도 새로운 시도를 하셨죠?

안: 장영규와 함께 음악도 전통 악기 연주자 고지연(가야금),

•
'춘향'을 다루는 안은미의 두 작품에 대해서는 다음의 대화를 참고하라. 이 대화는 〈사심없는 댄스〉(2012)의 공연 직후 이뤄진 것으로, 대화는 안은미의 '리서치 베이스 춤'을 말하기 위해서는 〈新춘향〉(2004)부터 살펴봐야한다는 김남수의 제언으로 시작된다. 첫째 김남수는 〈新춘향〉에는 "변신이라든가, 변환자재한 신체라든가, 강렬한 색채감이라든가. 그게 샤머니즘에 기초했든 아니든" 한국에 국한된 범위를 넘어서는 유라시아까지 확장되는 상상력이 있음을 강조한다. 불교를 말하던 김남수가 "지루함의 미학"을 논하는 대목도 중요하다. "종교하고는 좀 다른데, 가령 '지루함의 미학'이라는 게 있잖아요. 존 케이지도 있고 앤디 워홀도 있고요. 그런데 끝까지 쭉 지루하잖아요. 우리는 결코 그런 식은 아니었어요. 지루하게 가다가 갑자기 어느 순간 뭔가 질적 도약이

있어요. 치명적인 도약이... 그 점이 우리의 샤머니즘적인 힘이라는 거죠. 〈新춘향〉에서도 깜짝 놀래키잖아요." 둘째로 대화에서 〈안은미의 춘향〉 작업과 〈조상님께 바치는 댄스〉의 할머니들의 춤이 억울함이 아닌 "천진난만하고 활짝 만개한 마음"으로 읽혀지는 부분이다. 〈新춘향〉과 더불어 '억압당하지 않은 무의식'이 발현됐을 때 무엇이 벌어지는가'를 두고 김남수와 여타 대화에 참여한 이들이 안은미와 대화를 나눈다.

김남수, 안은미, 박성혜, 허명진, 「예술과 인류학이 만나는 춤」, 「판」 5호, 2011년, 47~63쪽.

강은일(해금), 나원일(타악 및 피리), 이철희(드럼), 최준일(장고)를 섭외했죠. 판소리 하는 분이 필요했는데, 처음엔 이자람, 다음 해외 투어에는 정은혜가 함께했어요. 그런데 너무 어린 소리꾼이 부르는 판소리가 무슨 서양 아리아보다 더 아름다운 소리를 만들어내는 거예요. 그때 저는 '판소리가 이렇게 좋구나!' 하는 대단한 각성이 있었어요. 이 인연으로 이희문(경기민요), 박민희(정가), 안이호(판소리), 이승희(판소리), 윤석기(판소리)와 작업을 이어 나갔어요.[•] 그때부터 내가 소리하는 친구들이랑 프로젝트를 하기 시작한 거예요. 제작 과정에서 재미있는 에피소드는 〈안은미의 춘향〉 연습 당시 자꾸 인터넷에 누군가 안은미 작업이 외설이라는 트집을 잡고 올리는 음해공작이 있었는데(웃음), 홍종흠 관장님이 걱정이 되셨는지 내색은 안 하시고 "안 단장 제가 연습을 좀 구경 가도 되겠습니까?"라고 물으셔서 오시라고 했어요. 나중에서야 걱정이 되셔서 오셨다고 하시더라고요. 그리고는 "괜찮습니다. 하셔도 되겠습니다"라고 하셔서 엄청 함께 웃었던 기억이 납니다. 이후 관장님은 제 모든 작업이 대구에서 가능하도록 완벽한 방어벽이 되어 주셨죠.

현: 대본을 박용구 선생님이 쓰셨는데, 〈안은미의 춘향〉에 모처럼의 기대를 거셨던 것 같아요.

안: 박용구 선생님은 안은미의 예술을 위한 새로운 양식 이름 '심포카 – 심포닉 아트'를 탄생시키기도 했죠. 앞으로 21세기는 인공위성을 통해 체육 올림픽처럼 전 세계인이 동시에 만나는 인공위성 실시간 중계를 통해 만나는 개념인데, 지금

•
윤중강, 「안은미의 손, 고지연의 손」, 『춤』, 2006년 6월호.

안은미×현시원×신지현

생각해보면 유튜브를 미리 생각하신 게 아닌가 싶어요. (웃음) 표현은 다르지만 개념을 예견하시는 데 엄청 빠르셨어요. 춘향은 노처녀로 등장하고 이도령은 연하의 남자고, 꿈속에서 이도령과 변학도는 사랑 행각을 나누고, 결국은 춘향이 적극적인 주도하에 사랑을 쟁취해나가는 해피 엔딩으로 대단원의 막을 내립니다. 박용구 선생님은 "나는 너처럼 내 시나리오를 자기 마음대로 해석하는 사람은 처음 봐"라며 웃으셨죠. 그리고 떠나시기 전까지도 "〈안은미의 춘향〉은 명작이야. 앞으로도 이런 춘향은 힘들 거야" 하셨어요. 이런 격려는 작가에게 엄청난 힘을 실어주시는 슈퍼 울트라 파워 청량제입니다.

현: 〈안은미의 춘향〉에서 남자 배우들은 우리가 알던 기존 이야기 '춘향'에 국한되지는 않지요?

안: 성별이 자유로운 들판이지요. 변학도랑 이도령의 러브 스토리 2인무(Duet)를 안무했는데, 남자 둘이 검정 치마를 입고 조용히 아주 단순한 팔 동작만으로 춤을 추는데, 한 번도 서로 콘택트가 없는데도 성적으로 너무나 매혹적인 2인무가 됐어요. 브라보! 이들이 주인공이지만 저는 항상 주인공보다 주변에 군무의 조화가 더 중요하다고 생각해요. 전체의 무용수들의 다양한 언어 개발을 위해 저는 자주 노래방에 가서 같이 춤추면서 아주 우연히 나오는 움직임을 보고 그 무용수의 질감을 새롭게 발견해요. 연습실이란 분위기가 권위적인 공간이 될 수 있어서 저는 아무 곳에서나 춤추게 하는 훈련법도 병행했어요. 무대에서의 근력이 정교할 수록 좋은 거에요. 오묘한 사람들이 있어요. 성질이 오묘한 물건들. 그런 꽃을 찾는 거에요. 저는 절묘한 스트럭처를 찾아요.

현: 춘향은 무대에서 어떻게 존재하나요?

안: 〈안은미의 춘향〉에는 육체를 안 움직이고 표현하는

사계절이 있어요. 봄이 오고 조금 움직이고, 또 겨울이 지나고 그 안에서 봄을 기다리며 해동의 시간을 갖는 것이죠. '멜팅 파워' 같은 것을 표현하려고 했지요. 무대에서는 꽃도 달고 꽃비가 내리도록 꽃 조각을 뿌리고 비주얼라이징하는 거지요. 저의 〈춘향〉에서는 센 언니가 젊은 오빠 먹는 걸로 하고. (웃음) 중매해서 딸을 부잣집에 보내려는 엄마를 무시하고, 딸은 인연을 만나서 연애를 하지요. 기가 아주 센 여자가 춘향이지요. 제 작업 안에서는 변학도랑 이도령이 게이이기도 해요. 남자 둘이 검정 치마를 입고 춤을 추는데 기가 막혀요.

현: 〈안은미의 춘향〉은 이야기를 갖고 있으면서도 어떻게 다른 포맷, 구성, 이미지를 갖게 되었나요?

안: 이야기가 있는 서사는 장면 설명이 필요하죠. 특정한 장소, 시간, 인물들에 대한 설정을 묘사해야 하는데 장소가 제일 먼저 서술됩니다. 그래서 무대는 아주 심플한 붉은 언덕(무대 오른쪽에서 왼쪽으로 점점 낮아지는)을 만들어 높낮이로 계급의 위치를 표현하고, 언덕을 부드럽게 반원형으로 해서 시간 흐름의 연속성을 가져오게 했어요. 처음과 끝이 끝없이 순환하는 것처럼 보이게 하는 무용수들의 등장과 퇴장 방식이 이 작품에서는 탁월하게 기능했어요. 모든 디테일한 장소성을 무용수의 몸으로 만들어 그 움직임의 변화에 따라 아주 쉽게 장소의 변환을 시간에 구애받지 않고 갈 수 있게 했고요. 보자기 의상은 그 붉은 캔버스 위에 무한히 형형색색 이미지를 칠해 나갔죠.

현: 그 이미지 속으로 한번 들어가볼 수 있을까요?

안: 〈안은미의 춘향〉 첫 장면을 보면, 벗은 몸이 누워 있는데 그게 다 남자거든요. 그런데 긴 검정머리 가발을 씌워서 멀리서 보면 관객들은 '쟤게 남자야 여자야' 하면서 의아해 하지요. 기묘한 러브 스토리일 것 같은 첫 장면은 아주

안은미×현시원×신지현

느리게 바닥을 기어서 진행되는데, 등 근육의 움직임이 너무 힘드니 아주 두드러지게 선명하게 보이죠. 등 근육이 파바박 살아나는 거죠. 마을 정경이 이 네 명의 무용수의 흐름에 의해 그 자체가 개울물이기도 한 거예요. 언덕 위에선 남자 무용수 종아리 위에 여자 무용수가 올라타고 내려오는데, 황소 탄 여자아이가 소풍 가는 그림처럼 보이고, 초록색 타이츠 입은 세 명의 여자 무용수와 세 명의 남자 무용수는 성황당 앞 버드나무 가지에 걸린 깃발들을 묘사하며 천천히 움직여요. 모든 장면과 물질들이 움직이는 거지요. 보디는 이미지로 변화해요. 안무는 모든 이미지가 트랜스포밍되는 이미지를 찾아가는 과정이에요. 성황당의 몸에서 장승으로. 보는 이들이 지루할 틈이 없죠. 샥 변하다 보면 뭐가 되어서 툭 나가고, 인간 몸이 구현할 수 있는 그림이 굉장히 많아요. 도깨비 방망이. 2006년도에 한 〈新춘향〉은 대구시립무용단과 함께 한 〈안은미의 춘향〉과 같은 맥락이지만 무용수가 줄면서 포맷도, 구성도, 무용수도 바뀌었어요. 같은 '춘향'이지만 안무가 완전히 바뀌게 되었지요. 무용수가 줄어든 것이 가장 큰 원인이었죠. 작품의 전체적인 구성은 같은데, 춤추는 사람이 다르고 무대도 다르고 시간도 달랐어요.

현: 동일한 '춘향'이지만 다른 시공간에서 또 다른 현실의 무대가 되었네요.

안: 춤에서 인간의 몸은 매체인 까닭에 물성이 영원하지가 않아요. 장점일 수도 있고 단점일 수도 있는데, 덕분에 매번 새롭게 느껴질 수가 있죠. 그래서 춤은 누가 춤추냐가 굉장히 중요하고 똑같은 사람이라도 그날의 컨디션, 감정에 따라 완전히 다르게 표현되지요. 오묘하고 복잡한 자연의 질서입니다. 안무는 똑같은 것, 이상적인 것들이 될 수 없어요. 무용수 몸을 가지고 하기 때문이죠. 로봇을 가지고 하는 게 아니잖아요. 기술만 있는 게 아니라 휴먼이 있어요. 1:1의

감성을 건드리고 배려해야 하는 것이지요. 안무는 인간을
서로 만지는 행위라 생각하기에 체력 소모가 상당하다고요.
이미지도 콜라주 하는 것이 많아요. 몸의 이미지, 뱀 같다든가,
사슴 같다든가, 두 마리 빠른 토끼가 뛴다거나, 짐승의 움직임
같은 것이 아주 중요해요. 무용에서 기본 움직임으로 가르치는
건 짐승 모방이거든요. 열매들은 움직이지 않잖아요. 제가
짐승이라 말하는 건 대자연의 흐름을 닮은 것과 같아요.
자연을 페인팅하는 거죠. 삶의 흐름을 내가 아는 움직임으로
하나의 사건을 만들어내는 거예요. 숨은 보물찾기처럼
심벌릭하게 갈 때 많은 것들이 새롭게 움직여요.

현: 안은미에게 '재미'는 무엇인가요? 어떤 방향으로 스스로를
이끌었나요? 흥미롭고 재밌어야 한다는 일종의 강박감이 매번
다른 무대를 설계하게 하나요?

안: 재미는 제가 제 작업을 구성할 때 제가 일단 재미있어야
한다는 점에서 출발해요. 그건 매일 봐도 새로운 에너지와
관점을 만들어낼 때인 것 같아요. 생각지도 못한 상황에
들어가게 해서 새로운 세상에서 뿅 가게 하는 재미, 그리고
알 것 같은데 새로워서 궁금한 재미, 너무 야릇해서 흥분하게
하는 재미, 시간을 종횡무진 날아다니며 시공 초월의 속도를
맛보는 재미, 인간인데 인간의 몸이 아니게 보이는 경이로운
몸을 마주하는 재미, 너무 치밀해서 놀라는 재미가 있죠.
공연이 끝나도 뇌리에서 회자되는 중독성. 그러나 이 모든
조건은 아주 까다로운 맵핑(mapping) 능력이 있어야
가능하다고 생각해요. 빅데이터 베이스죠. 용량이 커야 모든
정보들이 그 안에서 새로운 질서로 융합하며 익명의 새로운
개념을 만들어내게 되지요. 아마 과학자가 오랜 실험 끝에
무엇을 발견했을 때 오는 흥분 상태. 그러나 그런 작업을
하기 위한 강박감은 제게 없는 듯하나 긴장감은 언제나
존재하는 것 같아요.

안은미×현시원×신지현

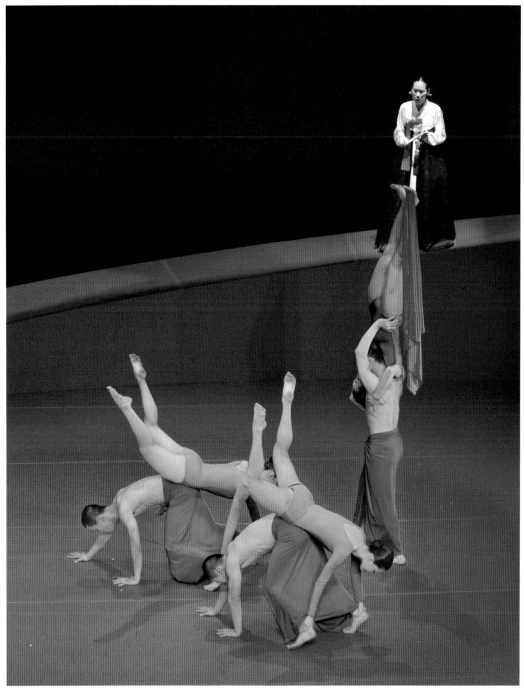

〈新춘향〉, 2006, Teatro nuovo Giovanni Da Udine, Udine

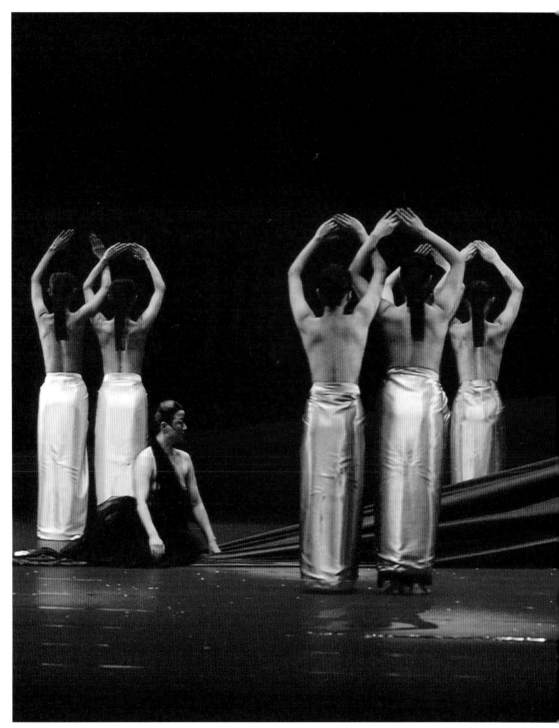

〈안은미의 춘향〉, 2003, 대구문화예술회관 대극장, 대구

안은미×현시원×신지현

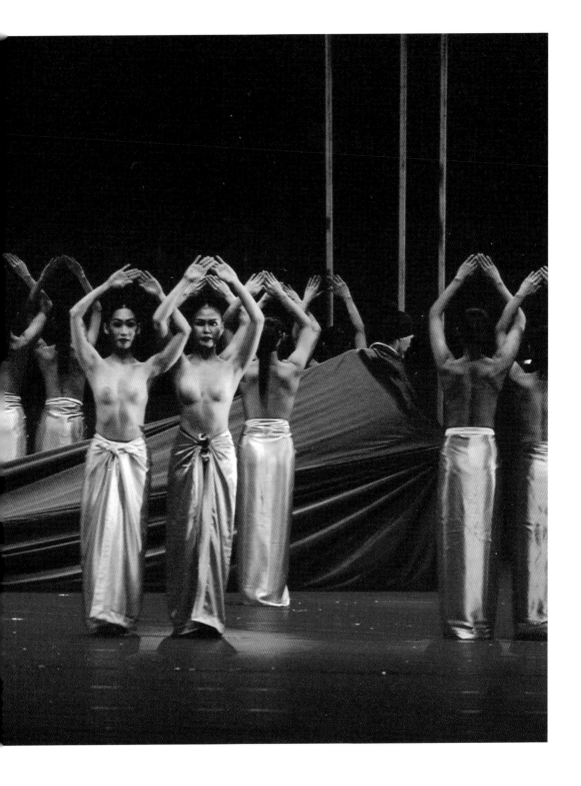

공간을 스코어링하다

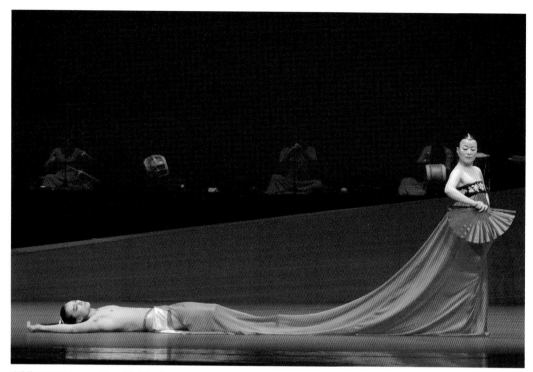

〈新춘향〉, 2006, Teatro nuovo Giovanni Da Udine, Udine

안은미×현시원×신지현

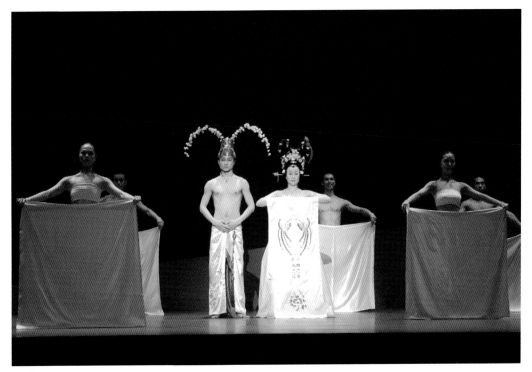

⟨新春香⟩, 2006, Teatro nuovo Giovanni Da Udine, Udine

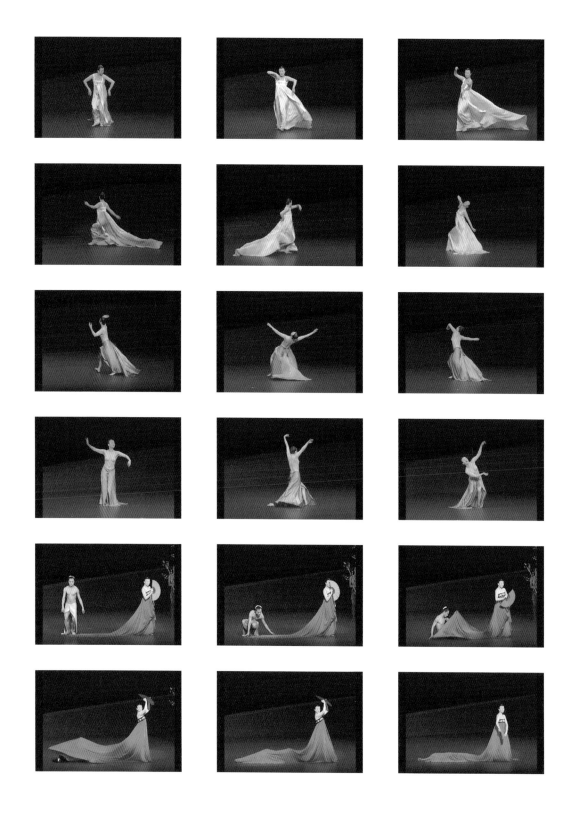

안은미×현시원×신지현

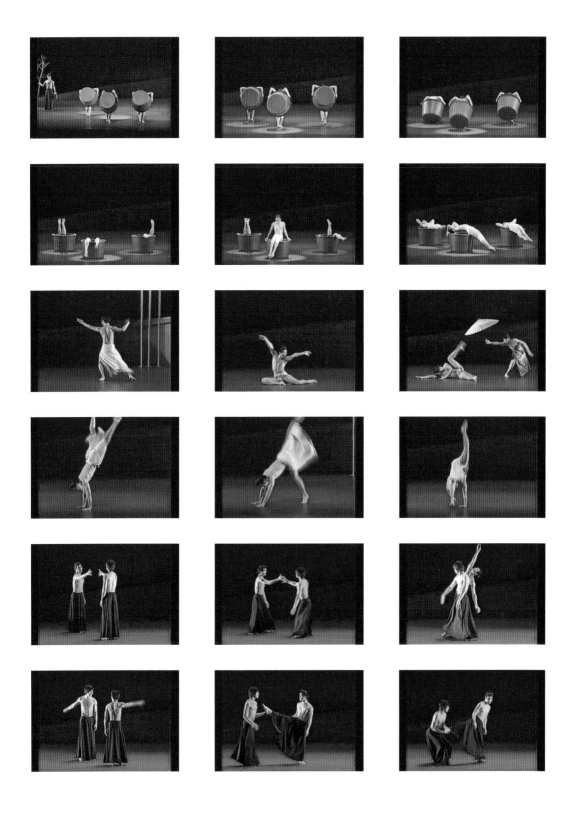

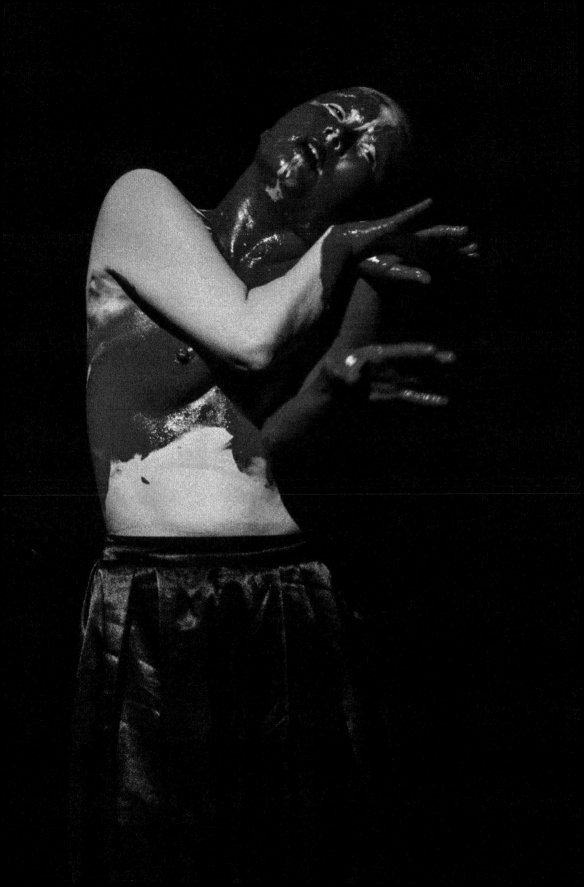

PLEASE, KILL ME
PLEASE, FORGIVE ME
PLEASE, LOOK AT ME

2002, 2003

안은미 & 어어부 프로젝트, 〈Please, kill me〉 & 〈Please, forgive me〉 & 〈Please, look at me〉는 안은미와 1992년 이후 10년간 작업을 같이 해온 밴드 '어어부 프로젝트'가 함께 이름을 내건 공연이다. 안은미가 2000년부터 선보여온 'Please' 시리즈 중 〈Please, kill me〉(2002)를 비롯해 신작 〈Please, forgive me〉(2002), 〈Please, look at me〉(2003) 등 솔로 세 편으로 구성됐다. 차가운 서울의 병약해진 인간들을 그려내기 위해 밝고 화려했던 이전 무대와는 다른 분위기를 연출한다. 여기서 표현하는 'Please'란 희망 없는 사람들의 마지막 부탁을 의미한다. 안은미는 이번 연작을 통해 지금 처한 상황을 벗어나 도움을 요청하고 싶은 현대인의 심리와 상황을 표현하며, 남성 중심의 사회, 여성과 여성이 대결을 벌여야 하는 사회에서 여성에게 닥치는 운명을 안무한다. 공연은 안은미의 'Please' 연작과 백현진이 연출한 〈검정색 비닐봉지 머리〉를 비롯해 어어부 프로젝트의 음악 10여 곡으로 구성된다.

현: 'Please' 시리즈 중에서 이 세 작업은 어어부 프로젝트와 함께 한 작업이죠. 장영규 감독과 작업한 지 10주년을

기념한다는 의미에서 시작된 거라고요. 그래서인지 음악의
독특함과 무대의 신선함이 같이 갑니다.

안: 장영규와 어어부 밴드에게 너무 감사해서 선물을 드리고
싶었어요.• 서로 인디 장르에서 고생하고 있으니 서로를
위한 위로잔치. (웃음) 〈Please, kill me〉 〈Please, forgive
me〉 〈Please, look at me〉, 이렇게 저는 세 개의 솔로 작품을
올리고, 어어부 밴드는 그 중간중간 자기들의 음악을 하고,
형식미로 보면 이런 시도는 없는데 어찌 보면 서로 동떨어진
조합처럼 느껴지겠지만 오랫동안 '합'을 맞춘 사이라 서로
치열하게 질러댔던 거 같아요. 〈Please, kill me〉를 보면
한글로 번역하면 '제발 저를 죽여주세요'가 되는데요. 생명을
지탱하는 에너지가 고갈된 상태의 정신적 황폐함을 느낄
수 있는 작업이지요. 백현진의 목소리와 장영규 음악이
어우러지면 춤추는 무용수 몸이 즉각적인 반응을 만들어 내는
마술이 있어요. 백현진의 목소리는 낯설은 고함처럼 뼈 속
깊이 공명을 주기도 해요. 그래서 이 솔로는 검은 재킷과 바지,
모자를 의상으로 준비했는데 아슬아슬하게 한강대교를 걸으며
생의 마지막의 기운으로 춤추는 작업이 되었어요. 흔들흔들
결국 마지막엔 자살하는 듯 목에 붉은 피를 바르고 역설적으로
살려달라는 외침이 섞인 작업입니다.

현: 이 세 작업 외에도 'Please' 시리즈는 여러 작업들이
있어요. 다양한 분들과 협업하기도 했고요. 2000년도부터
시작된 시리즈죠.

•
안은미와 어어부의 프로젝트에 대해서는 다음의 글이 충실한
기록과 해석을 담고 있다. 어어부와 안은미의 협업에 대한 마지막
부분을 인용하면 다음과 같다. "나는 어어부와 안은미의 공연을
앞두고, 양자 모두의 작업을 골목길의 공간경험으로 기억하게 된
이유를 생각해본다. 안은미와 어어부는 공히, 탈식민기를 살아가는
세계시민으로서 열린 태도를 지니고 있고, 위항인(委巷人)의

진경성(眞景性) 위에 꽃피웠던 식민의 근대성을 이어받았으되,
이전 세대들이 지녔던 도저한 콤플렉스로부터는 자유로운, 지극히
1990년대적인 존재들이다."

임근준, 「안은미+어어부 프로젝트 – "서울특별시에는 도망치는
미친년과 어부 잡는 물고기 아빠가 산다"」, 『안은미와 어어부
프로젝트 리플릿』, 2003.

　　　　　　　　　　안은미×현시원×신지현

안 : 'Please' 시리즈는 하나의 주제 의식을 부여한
작업이에요. '제발'이잖아. '제발, 이렇게 해야 되지
않아?'라는 간절한 순간들을 표현한 것이죠. 제발 날
사랑해줘, 제발 내 손을 잡아줘! 빈곤과 결핍 세대에 대한
질문이 'Please' 시리즈에 들어 있어요. 사실 가장 먼저
시작은 대구시립무용단과 함께 한 〈Please, love me〉였어요.
그 다음이 〈Please, close your eyes〉. 제가 임근준의 노래
소리에 반해서 만들어진 게 〈Please, touch me〉, 일명 '나
잡아봐라'라고 번역되었죠. 가야금(고지연)에다 노래하는
장면도 매우 중요한데, 저는 한국 여성상의 변천사를 보여주는
일종의 신전을 만들고 싶었어요. 무대 중앙에 샹들리에가 있고,
음악인들이 더 주인공이 되게 그 신전 위에 모셔놓고 무용수인
저는 계속 무대를 들어갔다 나왔다 하면서 수많은 캐릭터들이
파편처럼 튀어나오는데, 누군지 몰라도 그 영험함만으로
여성의 역사 순간순간의 캐릭터를 보게 되죠. 저의 뇌 안에서
여성의 역사가 횡으로 가로지르는 겁니다. 이 작품이 17분
공연이라면, 이를 1시간짜리 공연으로 만든 작업이 〈Please,
catch me〉입니다. 아주 길고 깊은 기도를 올린 기분이었죠.

현: 2009년에는 백남준아트센터 국제예술상을 타셨죠. 백남준
광시곡이라는 작업에서 크레인에 올라가셨죠?

안: 어느 날 갑자기 상을 준다고 연락이 왔어요. 백남준 상이니
타면서 기분이 굉장히 좋았어요. 더 좋은 거는 수상자들은
전시도 하래요. 전시? 내가 뭘 전시를 해. (웃음) 아이디어를
냈어요. '무용가의 연대기'로 해서 전시를 했죠. 그리고는
오프닝 공연을 또 하래요. 그럼 영혼결혼식을 하자. 부인
구보타 시게코(久保田成子) 허락 없이. (웃음) 웨딩드레스를
넥타이로 다 만들었어요. 피아노는 백남준 선생님이 돌아가신
나이 75세 해서 75대 빌리고, 좋아하는 숫자 24, 그리고
12명의 신부. 크레인 24대에 피아노 매달고 저도 매달려서

공중에서 도끼로 때려 부수고. 가위로 피아노 묶은 하얀 광목 끈을 잘라서 바닥으로 떨어뜨렸죠. 그 소리가 정말 천둥소리 같았어요. 안전장치 없이 높이 10미터를 매달리고 춤추다 보니 일주일 뒤에 하혈했어요. 구경 온 관객들이 서로 넥타이 달라고 했죠, '넥타이야 안녕~' 이렇게 나눠주는 게 저에게는 이바지 춤이에요.

현: '이바지 춤'이라는 생각을 오래 하셨어요?

안: 지금 만들었어요, 하하. 이바지 춤이라고. 지금 그렇게 물어보니까 생각하게 됐어요.

백남준아트센터 제1회 국제예술상 리플릿, 2009, 백남준아트센터, 경기

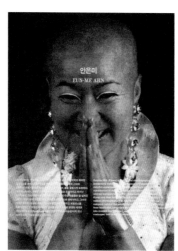

안은미×현시원×신지현

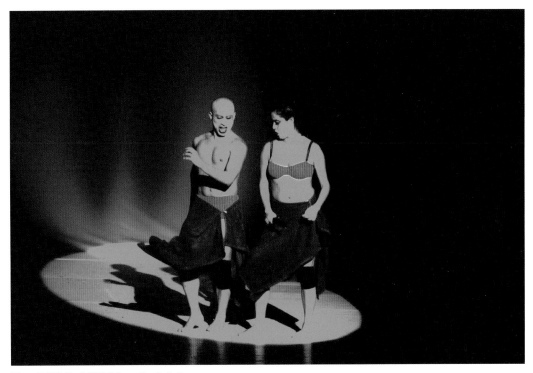

〈Please, Hold My Hand〉, 2003, Folkwang Tanzstudio, Essen

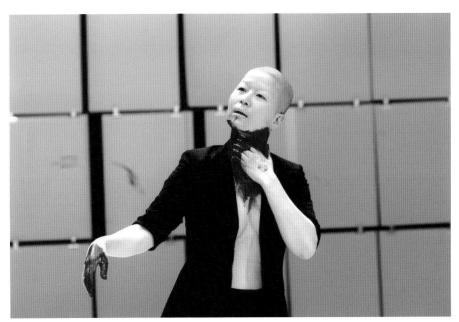

〈Please, Kill Me〉, 2003, 예술의전당 자유소극장, 서울

공간을 스코어링하다

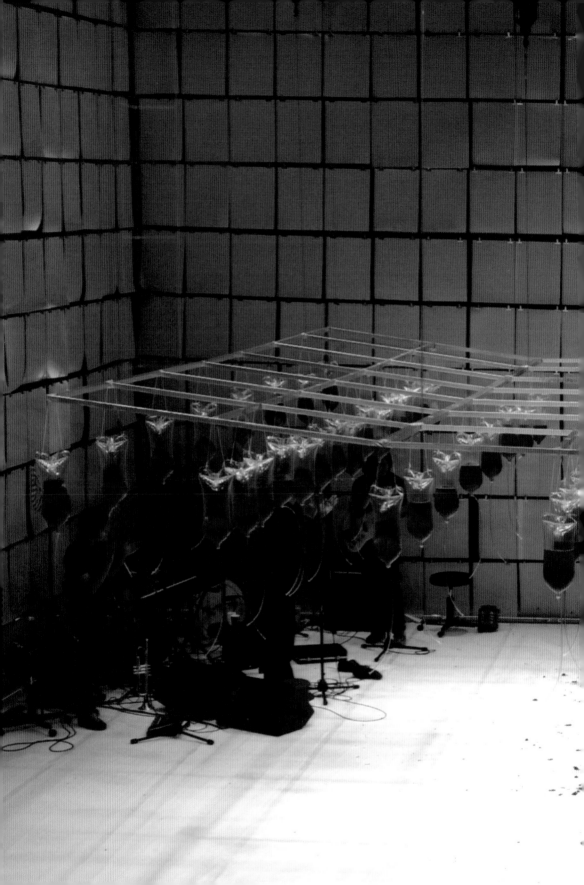

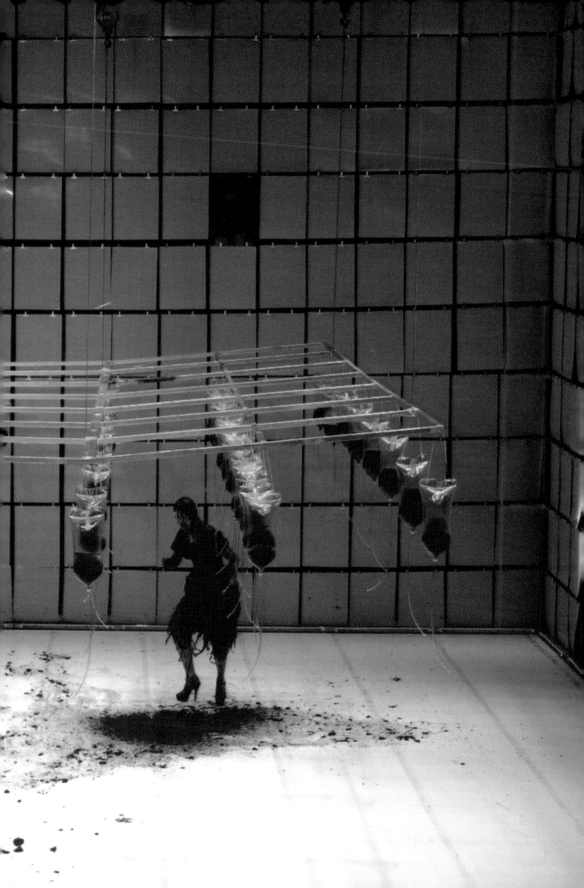

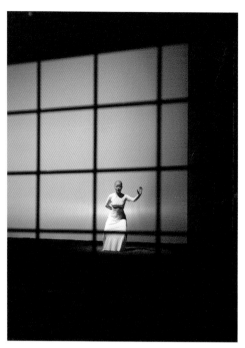

⟨Please! Catch me⟩, 2007, 고양아람누리 새라새극장, 경기

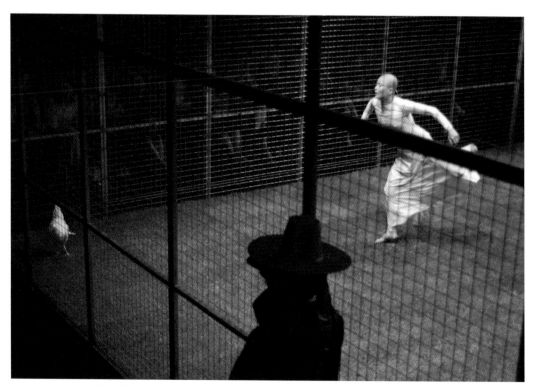

⟨I Can Not Talk To You⟩, 2007, 예술의전당 자유소극장, 서울

안은미×현시원×신지현

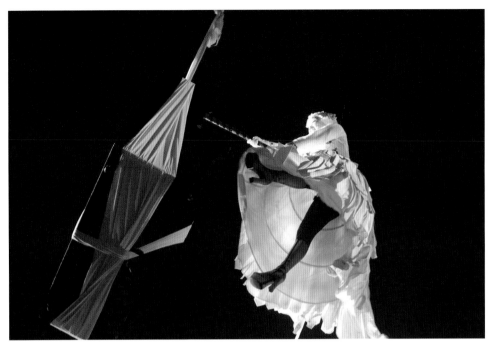

〈백남준 광시곡〉, 백남준아트센터 국제예술상 수상 기념공연, 2009, 백남준아트센터

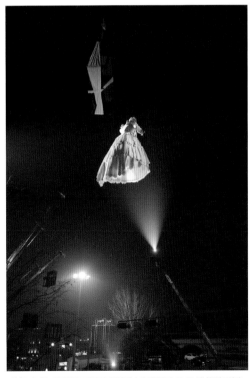

〈백남준 광시곡〉, 백남준아트센터 국제예술상 수상 기념공연, 2009, 백남준아트센터

공간을 스코어링하다 327

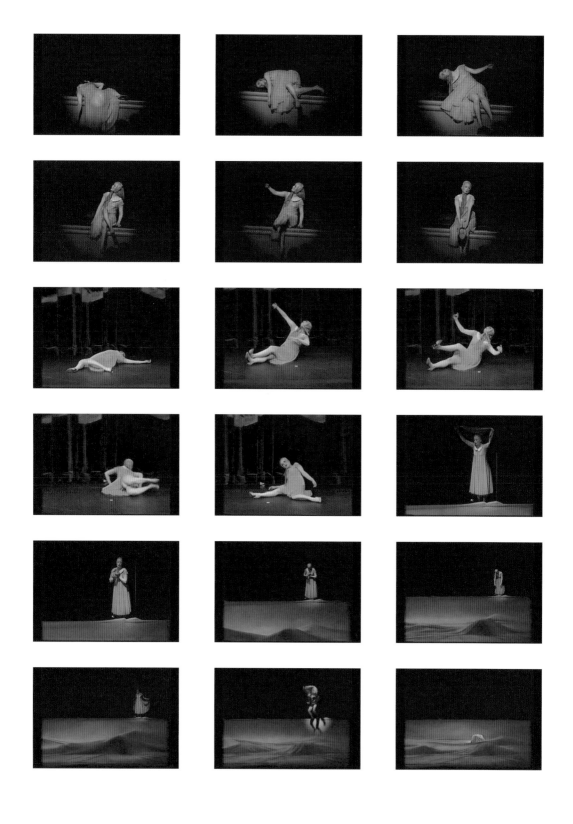

안은미×현시원×신지현

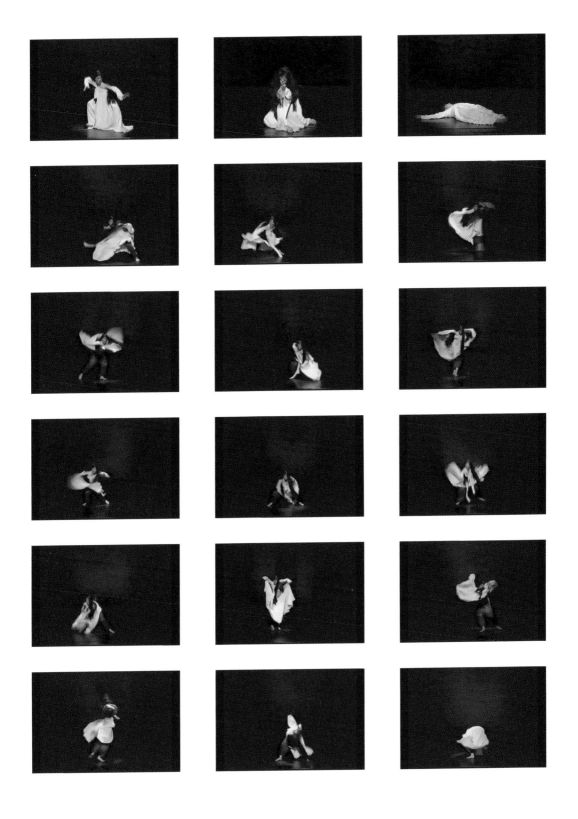

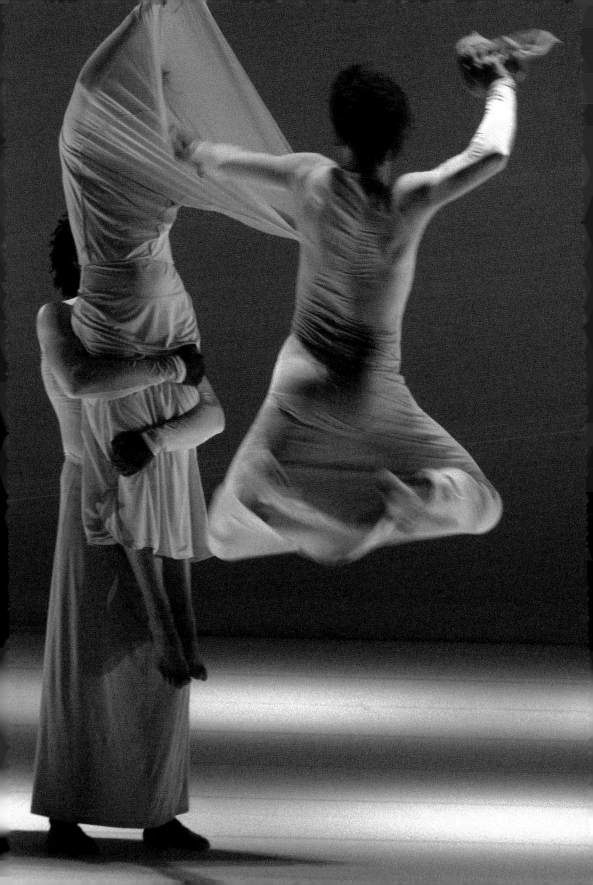

LET ME CHANGE YOUR NAME

2005

안은미가 선보이는 작품 〈Let Me Change Your Name〉은 2004년 선보인 〈Let's Go〉에 이은 'Let's' 시리즈의 두 번째 작품이다. 네 명의 한국 무용수와 세 명의 서양 무용수가 서로 다른 문화를 넘나들며 하나의 새로운 세계를 재구성한다. 각기 다른 문화적 배경을 가진 몸들이 어우러지고 충돌하며 만들어내는 안무는 우리가 당면한 시공간을 초월하며 판타지의 세계를 만들어낸다. 이번 공연의 특징은 세트나 소품이 거의 없는 무대로, 온전히 무용수의 몸짓으로만 표현을 시도한다는 점이다. 〈Let Me Change Your Name〉은 '이름을 바꿔라, 잃어버린 너를 찾아라!'라는 슬로건 아래 우리가 이미 잃어버린, 혹은 잃어가고 있는 '너'를 다시 만나고자 한다. 이로써 서로 대립하는 두 축 음과 양(혹은 동양과 서양) 이 서로 어우러지는 화합의 세계를 무대에서나마 구현한다. 또 하나의 눈여겨볼 만한 요소는 장영규가 작업한 무대 음악인데, 도·레·미 음계로 따 샘플링한 무용수 일곱 명의 목소리와 흥얼거림은 이 작품의 주제인 '부조화와 조화의 상생'과 맥락을 같이하는 요소로 볼 수 있다.

인간이 만든 몸의 스크린

현: 〈Let's Go〉는 서사 없이 몸만으로 튕겨 나가는 안은미 특유의 작업의 시발점이 되죠.

안: 제가 대구시립을 사표 내고 가고 싶었던 장소가 유럽인데, 우연히 피나 바우슈가 [독일] 에센에 있는 폴크방 예술대학(Folkwang University of the Arts) 안에 소속된 폴크방 탄츠스튜디오(FTS) 무용단 객원 안무를 맡아달라고 초청했어요. 그 후 뉴욕에서 제 작품에 출연했던 무용수 클린트 루츠(Clint Lutes)를 만났는데 베를린에 산다고 하는 거예요. 서울공연예술제 예술감독이 김광림 연출가였어요. 신작 제작 지원금에 선정되어 바로 베를린으로 가서 현지 무용수들을 오디션 했죠. 대구시립을 떠나고 아주 홀가분하고 가벼운 마음으로 새로운 도시에서 아주 경쾌하게 여섯 명의 무용수 프랭크 윌렌스(Frank James Willens), 팀 플레게(Tim Plegge), 클린트 루츠, 마티외 뷔르네(Matthieu Burner), 이신주(Sin Ju Lee), 캐롤린 피카드(Caroline Picard)를 만났어요. 만난 첫날 연습에서 제가 "자, 뛰어보세요"라며 다짜고짜 주문하니, 무용수들은 아무 대화 없이 계속 동작을 반복시키는 제게 약간 의아한 표정을 보였어요. 아주 간단한 뛰기, 걷기, 서 있기, 구르기에서 추출한 단순한 동작을 무한 반복하며 재사용하고 다시 이어 붙이고 새로운 세포분열의 순열을 재조합하듯 하나씩 덧붙여가서, 나중에 보면 이것의 큰 덩어리 합체가 하나의 주제를 만들어내는 설득력을 가지게 했습니다. 아주 간결하며 진취적인 돌진, Let's Go!

현: 그 간결함은 안은미가 가진 모든 장식을 덜어내고 군더더기 없이 수직 수평의 추상성을 보여줍니다.

안: 몸이 무대라는 제한된 공간에 들어오고 나가는 게 되게 중요한 공연이에요. 한번 들어온 세계를 어떻게 빠져나가느냐를 질문하는 게 중요해요. 안무가 안은미는 처음부터 이 세계와 저 세계를 왔다 갔다 해요. 모든 움직임은 수직과 수평의 그래프 안에서 좌표를 짜게 되요. 통으로 움직이죠. 에너지의 파장이 찌릿찌릿. 전자파 안에 들어와서

고문을 당하고 갔음 좋겠는 거야. 에너지 파장의 베리에이션을 만들어내는 게 의도죠.

현: 공연에서 입은 옷들의 사각형은 모더니즘적 그리드로 움직이죠.

안: 보자기 이후 이제는 전부 작은 조각들이 모여 몸에 피부처럼 붙어서 카멜레온처럼 시시각각 색깔이 변형됩니다. 그리고 올누드도 등장하죠. 쪼가리로만 한 의상이죠. 짜깁기되면서 만들어지는 모스부호와 같은 것이에요. 조각보 같은 느낌을 주려고 했어요. 몸을 하나씩 조각내서 부분 조합들이 분열된 퍼즐처럼 요동치며 만들어내는 신묘한 리듬의 합창이었죠. 초연을 2004년 '피나 바우슈 페스티벌'에 초대돼서 공연하고 이후 서울에서 공연했죠. 그 후 재초청되어 2005년 양주문화예술회관에서 공연했을 당시 관객이 전부 할아버지, 할머니들이신 거에요. 순간 "아! 이를 어쩌지"하며 공연을 진행했는데, 공연 중간에 막 손뼉을 치시고 마지막엔 어느 할아버지 한 분은 일어나서 막 춤을 추는데 시계가 풀어져 날아가는 거예요. 이 작품에 어떤 영묘한 힘이 작동하는구나 하면서 무용수들이랑 신나게 얘기했던 기억이 나요. 세대와 상관없는 춤.

현: '몸의 스크린'인데 혼자 추는 춤보다는 같이 추는 춤이네요.

안: 멀티 스크린. (웃음) 관객이 행복하면 좋아요. 북적북적하고 더불어 있는 게 좋아요. 피나 바우슈가 초대해서 만든 작품 〈Please hold my hand〉(2003)를 안무하기 전 피나가 한 말이 있어요. "우리는 변화가 필요해요." 첫 공연 보더니 "은미, 네가 해냈어!" 이렇게 말했어요. 이 작품은 아마 그 무용단에서 다시 재연되지는 않는 것 같아요. 11명의 무용수가 정말 땀을 뻘뻘 흘리며 혼신의 힘을 다해 서로 함께했어요.

현: 무대에서 성취감이 매우 클 텐데 신기한 그림이 되는 순간
어떤 걸 보시나요?

안: 성취감은 조금 시간이 지난 뒤 느껴지는 감정 같아요.
무대에서 공연할 때는 매번 무용수들, 스태프들과의 교감에
훨씬 더 많은 신경을 쓰게 됩니다. 무대는 기술적 사고의
우려도 있고 무용수들의 부상도 발생할 수 있어 공연의
마지막은 안도감이 밀려와 조금 목이 타오르죠. 재미있는 건
제 작품을 제가 관객이 되어 관람하다가 제 순서에 못 나갈
뻔한 적이 있어요. 신기한 순간은 극장 안이 잠시 시간이
멈춘 것 같이 하나의 큰 덩어리로 느껴질 때가 있어요.
일심동체(一心同體), 짜릿짜릿합니다. (웃음)

현: 이런 안은미에게 보건복지부 장관을 해야 한다고, 박용구
선생님이 말씀하셨다고요?

안: 제가 할머니 프로젝트 하는 걸 보시고 난 후 갑자기
"만약에 어느 정부에서 너에게 관심 있어 하면 보건복지부
장관 시켜달라 그래!" 하셨어요. 아마 제가 남을 돌보는 일에
소질이 있다고 생각하신 거 같아요.

현: '첫 시작'과 '버리는 것'의 문제. '첫 시작'이 가장 좋아서
단번에 잘 풀렸던 작업이 있나요?

안: 〈아릴랄 알라리요〉 작품이 한 달 동안 아무 진도도 못
나가다가 이재용 감독과 영화 얘기를 하던 중 갑자기 뇌에
낙뢰 맞고 일주일 만에 40분짜리 작업을 마쳤어요. 가장
느리고도 빠른 작업. 그 이후엔 대부분 큰 문제 없이 잘
해결되었던 거 같아요. 가장 오래 걸리는 시간은 무용수들이
동작의 구조를 습득하는 시간일 거예요. 〈안은미의 춘향〉은
마지막이 안 나오는 거예요. '이도령이 나쁜 놈!' 해서
'암행어사요!' 하는 해피 엔딩까지 짜야 하는데 이미지가 안
나왔어요. 일주일이 지나도 안 나오는데, 갑자기 눈에서 쥐 두

마리가, 영화의 한 장면 스크린처럼 제 눈앞에서 하나 둘 셋,
하나 둘 셋 하면서 스윽 지나가 버렸죠. 오예! 또 어떤 때엔
제목이 안 떠올라 화장실에서 담배 피우며 잡지를 보면 여러
단어가 조각조각 둥둥 떠오를 때가 있어요. 어느 잡지 기사에
"도둑이 들어서"와 그 뒤에 "비행기 연착해서"가 나와서
보다 보면 어느새 내용이 다 빠지고 단어의 의미 조합만 남아
"도둑비행!"이라는 단어가 만들어져요. 그럼 아싸, 하고 바로
결정하기도 하죠. 제목은 음성학적으로 중요해요. 한 귀에
쏙쏙 들어와야 해요. 그 모든 것들이 어느 순간 팡팡 터져야
하는데 제일 안 터진 공연은 〈대구별곡〉이죠. 영화도 첫 장면이
중요하듯 시작점이 되게 중요한데 어려웠죠. 한 땀 한 땀
구조를 잘 만들어나가야 해요.

현: 방금 '구조'라고 하셨는데 무용수들에게 얼마나 정확한
동작들을 지시하나요?

안: 제가 아주 디테일하게 몸동작 지시를 내리거나 제 동작을
따라 하게 하지는 않아요. 자칫 잘못하면 안은미 스타일
작업이 아니라 안은미와 비슷하게 추는 움직임 이미지에
국한되기 때문에 전 아주 위험한 작전이라 생각했죠. 처음엔
유리할지 몰라도 시간이 지나면 이미지가 고체화되어서
시간의 영원성이 없이 누구누구 스타일로 고정화되죠. 딱딱한
것은 힘이 있으나 변형이 불가능하고 그래서 금방 질리죠.
되도록 넓은 범위에서 언어를 수집하고 가공해서 그 작품
안에서 특별한 질감으로 쓰이게 만드는 기술이 자기만의
구조를 세우는 거라 생각합니다. 마음에 드는 동작을 짜서
외우는 것이 아니라 계속 지켜보고 베리에이션을 짜야 하는
거죠. 몸부림치면서 놀던 게 제게는 굉장히 중요한 바탕이 된
것 같아요. 들뛰고 날뛰는 것 말이에요. 건축물처럼 물질의
변형에 영향을 받는 것은 시간이 지나면 유행이 지났다든지
옛날식이라든지 구분을 짓게 되는데 저는 무한대의 움직임을

사용하려 노력해요. 예로 〈Let me change your name〉은 2005년 제작한 작품인데 지금도 전 세계에서 공연되고 있습니다. 십여 년 지난 작품이면 시대가 읽혀야 하는데 제 작업은 그 시대가 없어요. 무한히 증식하는 나이테가 있죠.

현: 정확하게 동작을 지시하신 경험도 있으시죠. 예를 들면 88서울올림픽 매스게임 지도도 했어요.

안: 맞아요. 88년 서울올림픽 매스게임을 지도했죠. 동방의 빛 〈Welcome!〉 오륜기도 만들고 그랬죠. 흰 손수건 흔들고 여러 동작이 있었어요, 500명을 데리고 혼자서 지도했어요! 26살 때였는데 이대 무용과 육완순 선생님이 개막식 서막의 안무자였어요. 그 밑에 서브 안무자가 있고 제가 트레이너였던 거예요. 서울여상[서울여자상업고등학교], 동대문상고[동대문상업고등학교] 학생들이 참여했는데, 저는 동대문상고 500명을 가르치는 트레이너 자격으로 1년 참여했죠. 처음 하는 국제 행사라 모두 다행히 잘 따라줬고 제 큰 목소리가 호령하던 때였죠.

안은미×현시원×신지현

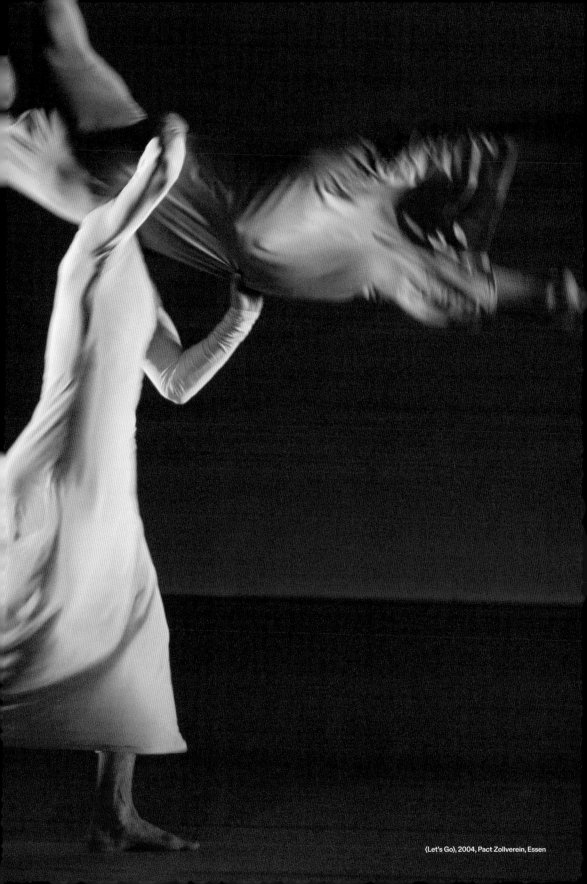

〈Let's Go〉, 2004, Pact Zollverein, Essen

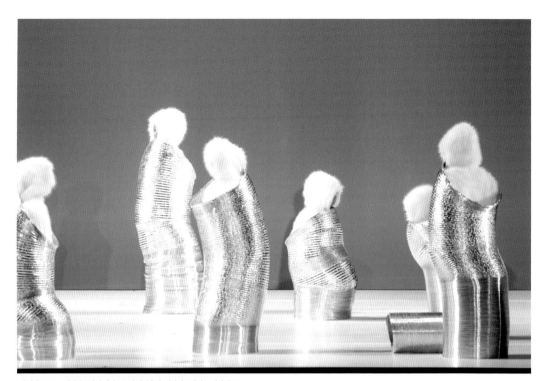

〈정원사〉, 2007, 성남아트센터 개관 2주년 기념축제, 성남아트센터 오페라하우스

안은미×현시원×신지현

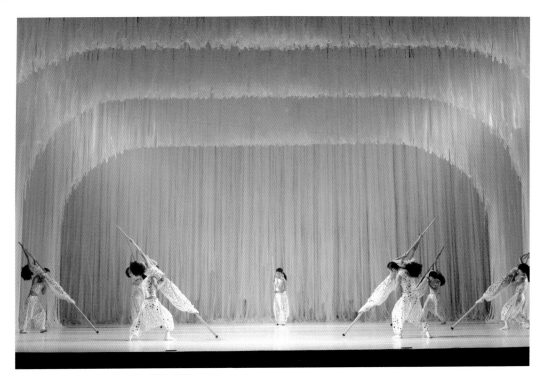

〈스트라빈스키 봄의 제전〉, 2008, 아르코예술극장(구 문예회관) 대극장

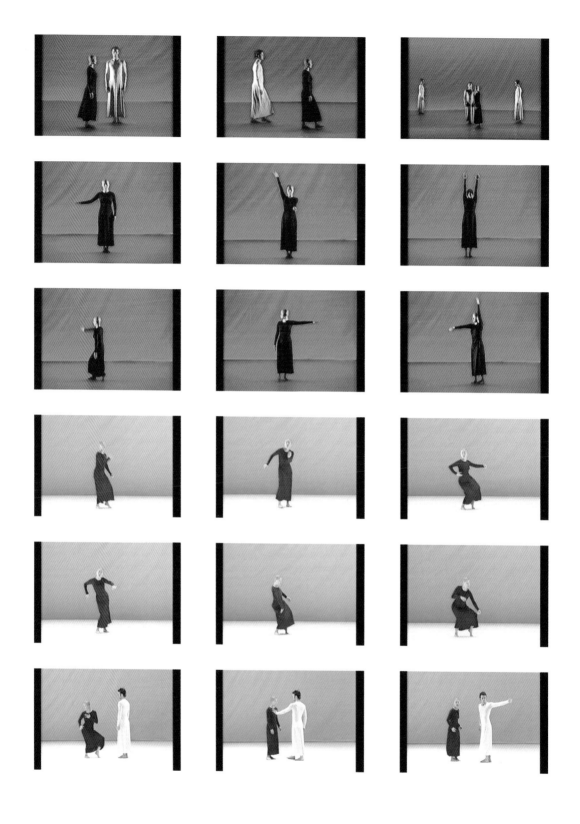

안은미×현시원×신지현

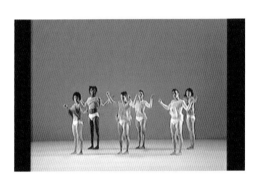
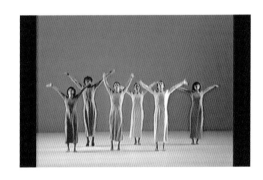
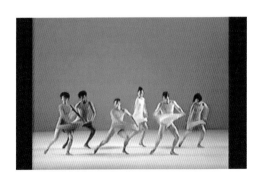
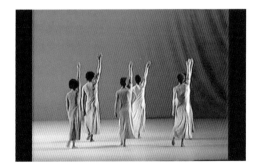

공간을 스코어링하다

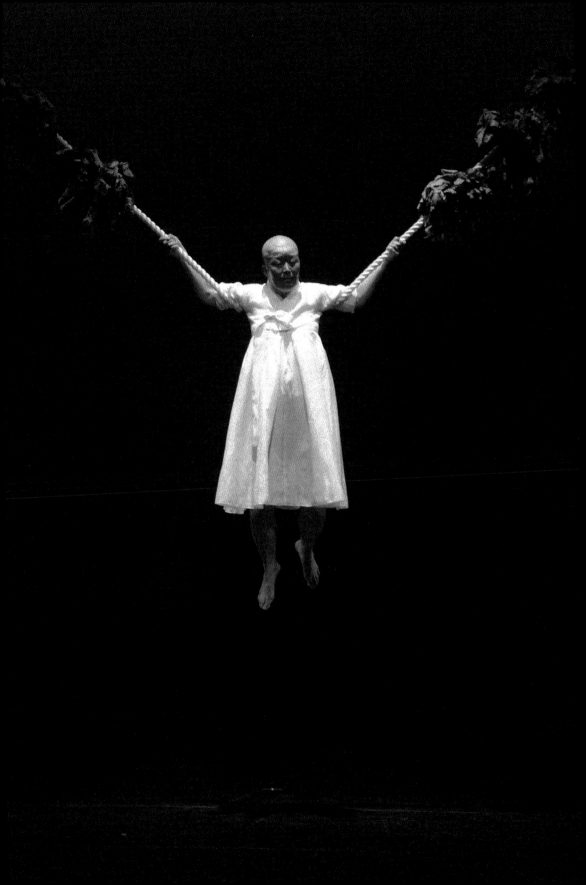

심포카 바리 — 이승편
심포카 바리 — 저승편

2007, 2010

〈심포카 바리 – 이승편〉은 2007년 아르코예술극장에서 초연한 작업으로 젊은 소리꾼들, 연주자들과의 협업으로 이뤄진 안은미컴퍼니의 대표작이다. 바리공주를 안은미식의 예술 형식으로 되살린 이 작품은 2010년에는 〈심포카 바리 – 저승편〉을 완성하며 이승과 저승, 전통 바리데기 설화와 안은미가 지어낸 동시대적 춤 사이의 변주를 완성했다. 〈심포카 바리 – 이승편〉에서는 경기민요 소리꾼인 이희문이 바리공주 역을 맡아 소리와 동작을 구현했다. 〈심포카 바리 – 저승편〉에서는 트로트 가수인 나용희가 어둠 속에서 빛나는 역경 이상의 역동적 세계를 보여주었다.

바리데기를 안은미의 '바리'로 대본을 쓴 평론가 박용구는 "바리공주의 설화에서 행동이 보여주는 충만한 에너지와 역동성에 나는 감동하고 흥미를 느꼈던 것"이라고 〈심포카 바리 – 이승편〉 리플릿에 적었다. 실로 바리데기 설화는 안은미컴퍼니의 공연을 통해 소리, 공간의 무대 구조, 동작의 삼박자가 전달하는 새로운 '총체 예술'로 변한다. 남자아이를 바라는 왕은 일곱 번째 여자아이를 만나는 이야기를 이어가는 가운데 소리꾼들은 안은미의 무대에서 춤꾼이 되고, 저승에서는 불빛이 비치고 저승길은 끝이 아닌 새 시작이 된다.

현: 〈심포카 바리 – 이승편〉은 박용구 선생님이 쓴 원고가
공연의 서사 구조를 이루지요. 사령굿에서 구연되는
서사 무가인 '바리데기' 설화에서 모티프를 얻은 것으로
박용구 선생은 안은미의 총체예술을 고유명사로 지칭하는
'심포카'라는 언어를 제시하기도 했어요. 〈심포카
바리 – 이승편〉은 어떻게 구상하게 되었는지요?

안: 당시 제가 우연히 '바리데기'에 대한 공연을 보게 됐어요.
공연은 아쉬운 점이 많았지만 설화를 문득 떠올려보니 너무
재밌는 거예요. 무속을 다루는 이야기거든요. 왕이 아들을
바랐는데 일곱 번째 딸을 낳아서 '버린 아이'가 바리예요.
이야기를 좀 더 풀어보면 왕이 아이를 바구니에 담아 버렸는데
바닷가 어부가 바구니를 주워 키워줬죠. 아이가 열여섯 살
되는 해에 어머니가 준 증표, 왕비가 준 증표를 보고 자신이
사실은 공주라는 걸 알게 되죠. 이제부터 왕궁으로 돌아가는
험난한 여정이 시작되어요. 열여섯 살짜리 여자가 궁전에
도착했더니 아버지가 돌아가신 거예요. '저승에 가서 약물을
달여오면 산다'는데 왕이 잘 키워준 여섯 명의 공주는 저승에
안 가죠. 험난하게 버려진 일곱 번째 공주 바리가 가서

박용구 선생의 '심청' 시나리오

안은미×현시원×신지현

약초를 키워서 아버지를 살리고 그다음에 무당이 되었다는 이야기예요. 이게 사실은 무속인들이 어떻게 무속인이 되었는가 하는 설화예요. 무속인이 되려면 그 많은 역경들을 견뎌야 하거든요. 저는 여기서 아주 용감한, 무척 담대한 심장을 갖고 있는 여자가 이 역경을 견뎌내는 걸로 봐요. 딸이 사람의 생명을 살리는 설화인 거예요. 제게는 너무 매력적이었어요. 단테의 〈신곡〉은 뮤지컬, 연극 등으로 끝없이 제작되고 전 세계에서 난리가 났는데 이렇게 재밌는 우리 설화를 왜 가만두나 생각했죠. '춘향' 다음에 '심청'을 할까 하다가 시작된 '바리'였지요.

현: '바리 설화'에 안은미의 안무와 장영규의 소리, 그리고 전통 음악을 하는 다섯 명의 소리꾼들(박민희, 안이호, 윤석기, 이희문, 정은혜), 무대 뒤에 착석하여 연주하고 간혹 색깔 커튼이 젖히면서 모습이 드러나는 다섯 명의 연주자들(고지연(가야금), 강지은(해금), 나원일(타악 및 피리), 이철희(타악), 최준일(장고)), 안은미컴퍼니의 무용수들이 등장합니다. 무대는 건조하면서도 리듬감 넘치게 결합된 여러 층위의 음악, 오랜 시간을 견뎌온 전통 소리들, 그리고 무대 사방과 사면을 입체적으로 작동시키는 무용수들의 동작으로 구성됩니다. 어떤 무대를 만들고 싶으셨나요?

안: 그때 제가 봤던 '바리' 공연은 노래 가사로 다 끝냈어요. 가사로 모든 내용을 담아버리는 거죠. 시각적으로 특별함이 없었어요. 제 방식대로 '바리데기'를 하고 싶어서 박용구 선생님에게 갔어요. 제 이야기를 듣고 "아이구, 얘야 좋은 생각이다" 하시면서 '심포닉 아트'가 되어야 한다고 하셨죠. 아버님(안은미는 박용구 선생을 '아버님'이라 부른다)이 설명하신 것은 아주 거대한 문화 올림픽같은 것이었어요. '심포닉 아트'는 단순한 하나의 공연이 아니라 대대적인 축제였죠. 위성처럼 서로 연결되는 아예

다른 총합인 거죠. 생각해보면 다른 형식이지만 오늘날 유튜브(Youtube)라는 채널이 그것들을 해결하면서 박용구 선생님의 생각이 '실현'되는 것도 같아요. 전통 소리와 이야기로 제가 삼부작(《新춘향》〈심포카 바리 – 이승편〉 〈심포카 바리 – 저승편〉)을 하겠다고 생각한 것은 〈안은미의 춘향〉에서 만난 정은혜(판소리) 때문에 그렇게 된 거예요. 판소리가 이렇게 좋은 것인가, 제게 놀라움을 심어준 거죠. 장영규 감독에게 〈심포카 바리 – 이승편〉을 구상하게 하면서 제가 "우리가 노래하는 친구들 뽑아서 소리와 춤으로 구성해보자. 전통 소리가 이렇게 매력적일 수가 없다"고 했지요. 그렇게 함께 다섯 명의 소리하는 분들을 뽑은 거예요. 그리고 마지막에 뽑은 사람이 경기민요를 하는 이희문이에요. 그것도 임근준 비평가가 "누나, Sasa[44] 작업에 나온 이가 하나 있는데 참 특이하던데"하고 알려줬어요. 이희문에게 전화했더니 하겠다고 왔지요. 쭉 자신이 하는 걸 보여주는데 유독 노래하는 입 모양이 너무 특이하게 맛있다고 할까? (웃음) 재밌었어요. '바리'가 공주다 보니 여자를 뽑아야 하잖아요. 그런데 소리하는 다섯 여자분 중에 바리 주인공을 할 만한 분이 없었어요. 정은혜는 약간 에너지가 딸이 아니라 엄마예요. 소리하거나 액팅할 때 나오는 느낌이 딸 느낌은 아닌 거죠. 정가를 하는 박민희도 소리 자체가 정가여서 바리의 느낌과는 또 달랐죠. 바리 역할을 새로 또 뽑아야 하나 생각을 하다 갑자기 '희문이가 하면 되겠다' 싶었어요. 딸이어서 버려진 게 아니라, 잘못 태어난, 자웅동체가 한 몸에 있는 거죠. 아버지가 보고 놀란 아이로 하면 되겠다 했죠. 그때는 이희문 몸도 더 가늘고 나이도 어려서 훌륭한 캐스팅이었죠.

현: 공연 20분쯤에 "또 딸이냐" "보기도 싫다" 하는 왕의 목소리와 함께 태어나는 이희문 씨는 하얀 옷을 입고 등장하죠. 안은미컴퍼니를 따라 '이희문컴퍼니'를 만들었다고

이야기하던데요. 〈심포카 바리 – 이승편〉에서 라이브로
노래 부르고 움직이고 춤추는 여러 역할을 안은미의
안무 위에서 소화하죠.

안: 이희문 씨는 소리를 어릴 때부터 전공한 게 아니었어요.
일본에 가서 뮤직비디오 디렉팅 하는 걸 몇 년 배우다 왔다고
했고요. 이희문 씨 어머니인 고주랑(무형문화재 경기민요
이수자) 여사는 노래를 하지 말라고 했는데, 이춘희(경기민요
인간문화재) 선생님이 "당신 아들 노래 한번 시켜볼래?"
해서 시켰더니 노래를 잘하니까 시작하게 됐대요. 그 당시는
시작한 지 얼마 안 된 상태였어요. 저도 만나서 노래를 한 번
시켜봤는데 너무 묘하게 사람을 현혹시키는 매력이 있었어요.
춤도 너무 감칠맛 나게 잘 추고. 이희문은 자기에게 세 명의
엄마가 있다고 말하고 다닌다고 해요. '낳아주신 엄마' '소리
엄마' '춤 엄마.' 어느 인터뷰에서는 그랬대요. "안은미
선생님에게 기다림을 배웠다." 긴 시간 동안 실행하고 배우는
것, 인내와 기다림을 배웠다고. 저와 안은미컴퍼니 무용수들이
다섯 명의 소리하는 분들 신체 트레이닝을 오랫동안 아주
엄격하고 혹독하게 시켰어요. (웃음)

현: 동작들이 자연스럽다 못해 처음부터 춤추는 사람처럼
보이는데 어떻게 지도하셨나요? 이희문뿐 아니라 무대에는
무용가들이 아닌 음악 전공자들이 등장해 마이크를 차고
라이브로 소리를 내며 움직입니다.

안: 처음으로 연습하려고 모여서는 서로 무용단에서 소리를
한다고 하니 기대 반 긴장 반이었는데 저희 팀과 함께 몸
스트레칭과 리듬을 각자 몸에서 찾아내 자기 것으로 만드는
작업을 아침 10시에 만나 오후 6시까지 거의 4개월을 함께
했었어요. 생각해보니 소리하는 친구들에게는 대단한
여정이었겠구나 하는 생각이 드네요. 윤석기는 저를 어깨에
태우고 언덕을 내려오는 고난도 기술을 해내고 여자

소리꾼들은 남자 어깨에 올라가는 장면, 너무 유연해서 다리가 무용수들보다 더 유연하게 늘어나는 안이호, 정말 새로운 경험이 되었을 거예요. 지금 모두 어디 가서 무슨 공연을 해도 동작이든 소리든 무대든 선입견이 없는 거죠. 거의 10년 동안 전통소리 공연계를 리드하고 새로운 소리를 찾는 여정에서 계속해서 자기 목소리를 내고 있으니 모두에게 고맙죠.

현: 〈심포카 바리 – 이승편〉의 모든 장면들이 시각적으로도 청각적으로도 재밌고 독특합니다. 장영규 감독이 만든 사운드로 무대는 전통 소리가 오늘날 어떻게 흥미로울 수 있는지를 보여주는 듯했어요.

안: 장영규 감독과 함께 음악을 만들고 다섯 분의 소리꾼들이 목소리를 냈죠. 노랫말 가사를 민복기라는 분이 도와주시면서 이미 존재하는 노래 중에 상황에 맞는 노래를 선택해서 각색 변주하는 형태로 했어요. 바리공주인 이희문 씨가 노래를 부를 때는 〈부모님 은혜〉를 민요처럼 바꿔서 불렀죠. 또 나쁜 탐관오리들이 등장할 때는 〈적벽가〉 중에서 남성의 전쟁을 표현한 가사를 덧입혀서 권력의 남성성을 표현해 약간씩 개작했죠. 장영규 감독이 사운드를 만들면서 바리 이야기를 대사로 음악에 담은 것은 별로 없어요. 소리가 하나의 움직임처럼 쓰였지요. 〈심포카 바리 – 이승편〉은 전통의 소리를 이해하고 소리의 춤을 이해하는 시간이어서 즐겁고 행복했어요. 노래 잘하시는 무당에게서 바리데기를 들으면 너무 너무 다르고 재밌어요. 구술 서사로 할 때는 이야기가 우리 공연보다 더 길 거예요. 〈심포카 바리 – 이승편〉〈심포카 바리 – 저승편〉 합치면 3시간 정도 되죠. 굿으로 바리데기를 하면 굉장히 길게 가거든요.

현: 소리와 함께 시각적인 쾌도 큰 작업이었어요. 오토바이를 타고 무대에 등장하기도 하고 무대에서 줄넘기를 하고, 병원

수술실 침대와 바퀴 달린 의자가 무대를 빙빙 돌고요. 안은미
특유의 우산을 사용하는 장면이나 붉은 드레스를 입은 여왕이
무대 뒤로 걸어 들어갈 때 너무도 긴 드레스가 옷이 아닌
바닥면(붉은 길)이 되는 장면도 안은미가 공간을 구성하고
'트랜스포밍'하는 방식을 보여줍니다.

안: 노래로 설명하는 게 아니라 그림으로, 움직임으로
만들어가는 게 중요했어요. 우산이 집이기도 하고 자궁이기도
하고, 어떤 때는 애기 태우고 바다를 건너는 바구니이기도
한 거죠. 〈심포카 바리 – 이승편〉에서 뒤집힌 우산은 버려진
아이가 바다 위를 건너는 배 – 바구니가 되기도 하고, 나중에는
아버지 따라가는 여정에 땡볕을 가리며 가는 여행의 이미지를
만들어내기도 해요. 하나의 이미지가 중복되면서 무대 위에서
변주되는 거죠. 또 거대하고 화려한 장식을 달아 임금님
지나갈 때 쓰는 일산(日傘)처럼 쓰이기도 하고요.

현: 〈심포카 바리 – 이승편〉에서 안은미는 두 번 등장하는데 전
작업을 통틀어 보더라도 매우 흥미로운 장면이라고 생각해요.
시작에는 흰 한복(삼신의 복장)을 입고 밧줄에 두 어깨를 걸어
매달렸다가 내려오죠. 이때 안은미의 동작은 전반적으로
속도가 더 천천히 흐르는데 무대 중심에 있는 안은미를
기준으로 다섯 명의 무용수가 무대 좌우상하 끝 꼭지점을 향해
배치됩니다.

안: 밧줄에 달랑 매달려 아들을 기원하는, 남자 성기를
상징하는 장면을 하죠. 화려하지 않게 등장했다가 무대
후반부에는 무당으로 등장하죠. 제가 바리에게 방울을
전해주는 거죠. 마치 큰 무당처럼 등장해요. 방울을 던지면
도깨비가 받아서 전달해주는 거죠. 영험한 힘을 가진
어머니였던 거에요.

현: 동영상 기록을 다시 보니 얼굴에 파란 칠을 하고 무당

복장을 한 안은미가 나와서 솔로를 펼치는 장면도 압권입니다.
장영규의 사운드에 맞춰서 빨간 포를 두르고, 방울을 거침없이
흔들고 던지는, 빨간 하이힐을 신은 무당이죠. 강렬한
장면이지만 그럼에도 〈심포카 바리 – 이승편〉에서 안은미가
다른 작업에 비해 덜 등장한다는 생각이 들어요.

> 안: 제가 들어갈 장면이 별로 없는 거예요. 〈춘향〉에서는
> 제가 주인공이었지만 필요한 장면에 들어가야 하니까요.
> 시나리오도 산신 할머니가 있는 건 아닌데 저의 솔로를
> 넣었어요, 처음 작업의 시작을 여는 아이를 점지해주는
> 어머니로서 일종의 살풀이 같은 걸 추는 장면이었죠.

현: 삼신으로 등장한 안은미의 동작은 평소보다 천천히
움직이는데, 전통 설화에 바탕을 두면서 안은미가 추고
해석하는 전통 춤에 대해서도 전통 소리처럼 따로 공부하거나
새로 만나는 느낌이었나요?

> 안: 아니요, 저는 어릴 때부터 전통 춤에는 관심이 많았어요.
> 춤의 동작도 거의 전통 움직임에서 온 거죠. 춤을 춰본 적
> 없는 소리꾼들에게는 리듬을 훈련시키는 것이 중요했어요.
> 저는 어릴 때부터 전통 무용을 배웠고 고등학교 때도
> 전통 춤을 추고 대학교 때도 배웠으니까 기본 원리를
> 가지고 이해를 했지요. 한국의 '한'이다, 이게 아니라 쓰이는
> 움직임이 궁중무용, 종교무용, 민속무용, 굿 등 장르에 따라 다
> 다르잖아요. 다 다른 것이 중요해요. 기본적으로 쓰는 '기술',
> 테크닉들이 비슷한 선상에 기본으로 있고 변주가 되는 것이죠.

현: 안은미 몸짓에서 어깨가 더 가볍게 떨어지는 느낌이었어요.
안: 몸을 턱 털면, 또 발을 턱 디디면 울림이 있거든요. 그렇게
떨리는 움직임이 있는 거죠. 덧빼기 춤이라는 것도 있고
어깨춤이라는 말도 있고요. 전통 춤이 가진 기술이 장르에
따라 변주되지요.

안은미×현시원×신지현

심포카 바리 – 저승편

현: 〈심포카 바리 – 이승편〉을 할 때부터 〈심포카
바리 – 저승편〉을 구상하고 계셨나요?

안: 그럼요. 바리 설화는 애초에 이승 저승으로 나누어져요.
험악한데 가서 약초를 구해오는 것 자체가 〈심포카
바리 – 저승편〉에서 매우 중요하죠. 이승을 할 때부터 저승을
꼭 하려고 생각하고 있었어요. 이후에 심청이까지 하려고
했는데 아직 하지 않은 상태죠.

현: 죽음을 다루고 또 저승을 무대로 하는 〈심포카
바리 – 저승편〉은 무대가 무척 어두워요. 그래서인지 불이
꺼지기 전 흰머리의 커다란 가채라든지 노랑색의 미니멀한
의상을 입고 춤추는 모습이 더 또렷하게 보여요. 우리
인터뷰에서 빛을 좋아한다고 말씀하기도 하셨는데 어둠
속에서 안무하고 춤을 추는 것은 어땠나요?

안: 저는 너무 밝은 아이잖아요. (웃음) 도대체 이 저승이
뭐냐는 말이지요. 아무도 모른다! 안 가봐서 모른다는 게
핵심이었어요. 어떻게 표현해야 하는가? 칠흑 같은 어둠
속에서 춤을 췄어요. 무용수들이 아주 조그만 LED 라이트에
의지해서 발자국을 세면서 공간을 인식하며 춤을 췄어요.
불 껐다가 답답해가지고 미치는 줄 알았어요, 십분 지나면
불을 켜야만 하는 거예요. 몸이 익숙해지지가 않는 거였지요.
관객들이 동공 조리개가 작아져서 엄청 잤어요. (웃음) 어차피
저승은 눈 감고 가는 곳이다. (웃음) 자게 만든 것도 저승일
거라고 제가 그랬어요. 우리 모두 어둠 속에서 빛을 찾는
건데 그 안에서 찾는 것은 바리의 '약초'였어요. 아버지를
살리는 게 약초인 거죠. 어둠 속에서 빛이 타다다닥
크리스마스트리처럼 들어오는 장면에 빛이 나오죠. 무용수들

옷에 LED를 넣어 그 어두웠던 세계에 빛이 밝혀져요.

현: 〈심포카 바리 – 저승편〉에서 주인공은 키가 일반인들보다
현저하게 작은 나용희 씨예요. 몸이 단단하고 동작에서도 힘이
느껴지는데요. 관객으로서 보기에는 키가 현격히 작기 때문에
'이미지' 자체로 보이기도 하고, 저승의 알 수 없고 약간
두렵기까지 한 느낌이 더 강화되기도 해요.

　　　　안: 공주들이 왕인 아버지의 장례를 치를 때 하얀 소복 입고
　　　　머리에 가채도 쓰죠. 이때 바리가 도착하는 거예요. 강원래
　　　　씨가 장애인들 공연 단체인 '꿍따리 극단'을 창단했는데
　　　　저성장장애인 나용희 씨는 트로트 가수이기도 했어요.
　　　　제 공연을 자주 보러 오던 분이었는데, 땡그란 눈으로
　　　　'안녕하세요' 하는데 너무 밝은 에너지인 거예요. 언젠가 작업
　　　　한번 해보고 싶다고 했어요. 몸이 너무 작고 머리는 길고, 그
　　　　안에서 왠지 모르는 강인함을 느꼈어요. 춤을 안 가르쳤는데도
　　　　춤을 너무 잘 추는 거예요. 기가 막혔어요. 가장 작은 친구가
　　　　가장 용감해지는 것도 너무 좋았고요. 키가 작은 친구들이
　　　　운동신경이 발달할 수밖에 없어요. 큰 사이즈 물체와 살아야
　　　　하잖아요. 남다르죠. 힘도 나무를 타는 것처럼 말에요. 어릴
　　　　때 나무를 막 타는 것처럼 그때의 운동신경을 갖고 있어요.
　　　　공연하다가 연습하며 떨어져도 '괜찮아요' 하고 너무나
　　　　밝고 그 시련이 하나도 시련이 아닌 아이였어요. 바리에 딱
　　　　어울리는 친구였어요.

현: 남자 무용수들이랑 곡예에 가까운 장면을 소화하시던데요.
　　　　안: 연습할 때 정말 힘들었을 거예요. 그런데 피곤하다 싫다
　　　　하는 게 없었어요. 딱 맞는 '바리'를 찾은 것이었어요.

현: 〈심포카 바리 – 저승편〉에서 안은미는 '이승'에서처럼
결정적으로 등장하지 않았던 것 같아요. 어두워서 그런가요?

안: 저는 몸에다 금색 반짝이 가루 바르고 괴물처럼 나와요. 맨 마지막에 크리스마스트리처럼 불 밝혀질 때 얼굴 이상하게 된 게 저예요. (웃음) 저승을 안 가봐서. (웃음) 익숙하지 않은 어둠 속에서 해야 하니까 무용수들이 스트레스 정말 많이 받았죠. 빛을 얼굴에 테이프로 코와 눈 사이에 붙이기도 하고 그 깜깜한 데서 옷 갈아입고 하는 게 장난이 아니었어요. 소리도 없고 이상함의 '절정'이었죠. 뮤지션들도 답답한 것을 못 참아가지고 힘들었죠. (하하) 우리가 〈심포카 바리 – 저승편〉을 통해 저 세상을 한번씩 갔다 왔지요. 밝음에서 밝음으로 툭 튀어나오는 게 아니라 제가 자주 쓰지 않는 어둠으로, 동굴 속으로 들어가는 거예요. 박쥐가 어디선가 푸드득하고 날아 올 것 같은 느낌. 아주 특별한 경험이었어요.

현: 어둠 속에서 무용수들이 움직이는 장면이 계속 기억이 나요.

안: 무용수들은 끊임없이 어디를 가고 있는 거예요. 바리가 여러 가지 군상들을 보게 되는 거예요. 주인공 나용희보다 어마어마하게 큰 사람들이 막 지나다니는 거죠. 사람 삶는 기계 같은 것도 막 나오고 말이에요.

현: 안은미가 무대를 다루는 기술, 공간을 '트랜스포밍'하고 사물과 사람의 몸을 어떻게 쓰는지는 계속 이야기를 들려주셨는데요, 소리에 대해서 많이 여쭙지 못했네요. 안은미가 소리를 보는 능력도 뛰어난 것 같은데 안은미에게 소리는 어떻게 다가오나요?

안: 소리는 또 다른 춤이라고 생각해요. 우리나라 전통 노래는 도레미파솔라시도가 아니라 궁상각치우 오음계 안에 있잖아요. 제일 중요한 건 소리와 소리 사이의 떨림이에요. (안은미는 손으로 떨림을 표현한다.) '따라리랄' 딱딱 끊어가면서 소리를 내는 도레미파솔라시도 이게 아니죠.

도미솔 도미솔 하면서 서양 음악은 각 자리마다 점을 찍어요. 라라라라. (안은미는 딱딱 끊는 소리로 노래를 부른다.) 시간대로, 정해진 대로 가는 거죠. 4/3 박자, 8/6 박자, 온음표, 이음표 속도만큼 가지요. 정해진 대로 똑같아요. 그런 반면 전통 소리는, 좋은 게 뭐냐면, 중간에 '떨림'이 있어요. 이것은 중간에 명명되지 않은 음의 소리가 있는 거에요. 가야금도 보면 어떤 사람이 누르냐에 따라 소리가 완전 달라져요. 뜯는 힘, 치는 힘, 이 힘에 따라 완전히 딜라지시요. 우리는 음과 음 사이의 존재하지 않는 공간을 주는 거예요. 그 사이의 어마어마한 노래도 바뀔 수 있는 자유를 준 거지요. 그 맛을 어떻게 하느냐에 따라 완전히 달라진다는 게 [전통 소리의] 굉장한 힘이에요.

지금은 전통 음악 하는 사람들이 서양 악보로 공부를 하거든요. 기록을 위해서지요. 옛날에는 오선지가 아니었거든요. 입에서 입으로, 감각으로, 손에서 그 손이 움직이는 높이를 보면서 시각적으로 배워야 하는 거였죠, 레코드 기술이 없었으니까요. 배우고 하는 사람은 선생님 소리를 접수해야 하는 거지요. 음악 하는 친구들이랑 있다 보니까 정가의 맛, 판소리, 정은혜의 창, 정은혜가 미국 가면서 이승희라는 친구가 새로 왔거든요. 목소리가 또 다른 거에요. "너는 목소리가 서늘한 것 같아. 마음이 울어." 제가 소리의 색깔을 찾아내는 걸 잘하는 거 같아요. "이희문, 너는 목소리에 한은 없지만, 너무 옥구슬 같은, 옥동자 같은 소리가 있다. 맑고 영롱하고 예쁜 소리." 그런 식의 소리들을 보는 거죠. 우리가 똑같은 소리를 얼마나 다르게, 또 어떻게 내는가? 춤추면서 되게 많이 배우고 또 알려줬지요.

현: 공간을 스코어링하고 다루는 안은미의 방식에서도 선형적인 서양식 시간이 아니라 그 시간의 무게를 공간으로 살짝 뒤틀어버리고 뒤집는 기술이 나와요. 방금 들려주신

안은미×현시원×신지현

전통 소리의 '중간', 시각적으로 보고 배우는 감각의
기술이 매우 중요합니다.

안: A와 B 사이의 떨림에 대해서도 제가 이 대화에서
이야기한 적이 있지요? 멈추는 순간이 중요한 게 아니라
그곳에 다다르기 위한 진동들이 중요해요. 누르는 힘과 약간
뛰어오르는 힘들이 중요한 거예요. 그래야 그게 계속되었을
때 입체적으로 느껴지죠. 짠짠(두 팔을 벌려 좌우로 흔드는
안은미) 이렇게 보여주기 위한 춤이 아니라 힘을 만들어내는
춤을 해야 하는 거죠. 전통적으로 우리는 극장이 야외였지요.
'판을 벌려라' 했던 거예요. 마당에다 횃불 피우고 하는 거죠.
그런데 실내가 아닌 야외에서 추는 게 정말 힘들어요. 실내는
안정감이 있어요. [실외에서는] 바람과 온도에 따라 내 몸이
달라지는 거예요. 실외에서 한다는 거는 인간 존재로서
서바이벌 게임을 해야 하는 거예요. 그게 딱 맞으면 기가 막힌
소리를 내는 거죠.

현: '심포카 바리' 연작은 안은미컴퍼니에게도 너무 중요한
작업이죠. 위에 이야기 나눈 작업 형식이나 내용적 맥락
외에도 해외 공연에 많이 초대되었어요.

안: 〈심포카 바리 – 이승편〉은 에든버러에 한국 팀으로
처음 초대되어 간 작품이에요. 그보다 먼저 2008년도에
피나 바우쉬 선생님이 '피나 바우슈 페스티벌'에 〈심포카
바리 – 이승편〉을 초대하셨어요. 그리고 나서 얼마 있다가
돌아가셨어요. 피나 바우슈 축제에서 공연한 걸 보고 에딘버러
디렉터가 보고 너무 좋다고 초대를 했어요. 그해(2011년)에
오태석 극단의 〈템페스트〉와 서울시립교향악단(지휘 정명훈),
안은미컴퍼니 이 세 개가 메인 에든버러에 처음 들어가게
됐죠. 프린지 페스티벌에는 참가하는 팀들이 여럿 있었지만
에든버러 페스티벌 정식 프로그램에는 처음이었죠. 또
한불 수교 문화 교류하는 데에도 뽑혀서 가기도 하고요.

파리여름축제. 바레인 봄 페스티벌, 뒤셀도르프 페스티벌, 오스트리아 등등 아직도 사랑받는 레퍼토리이기도 합니다. 컨템퍼러리와 전통이 잘 어루어져 창작된 작품의 샘플처럼 되어서 지금도 많이 초청되는 작품이에요.

〈심포카 바리 – 저승편〉 포스터

〈심포카 바리 – 이승편〉 르몽드 리뷰, 2013, 파리

안은미 × 현시원 × 신지현

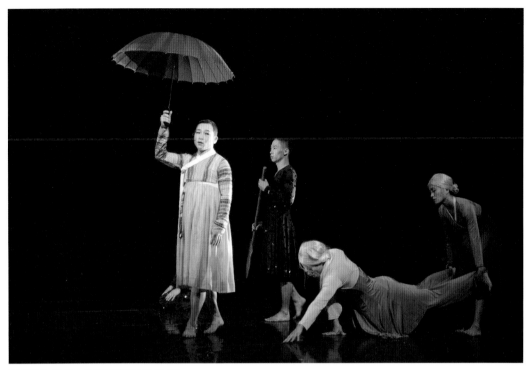

〈심포카 바리 — 이승편〉, 2007, 아르코예술극장 대극장, 서울

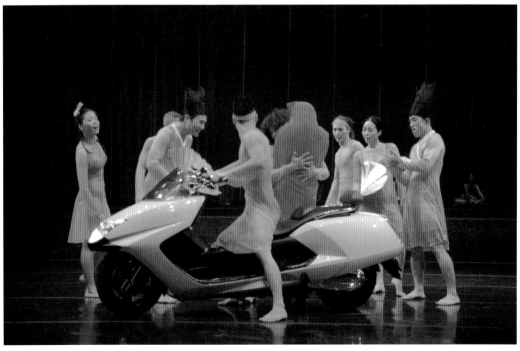

〈심포카 바리 — 이승편〉, 2007, 아르코예술극장 대극장, 서울

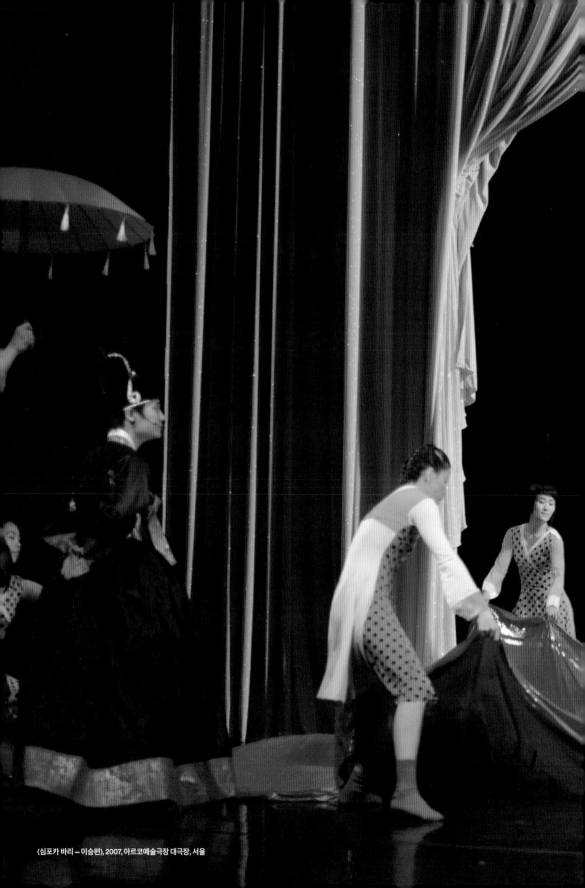

〈심포카 바리 — 이승편〉, 2007, 아르코예술극장 대극장, 서울

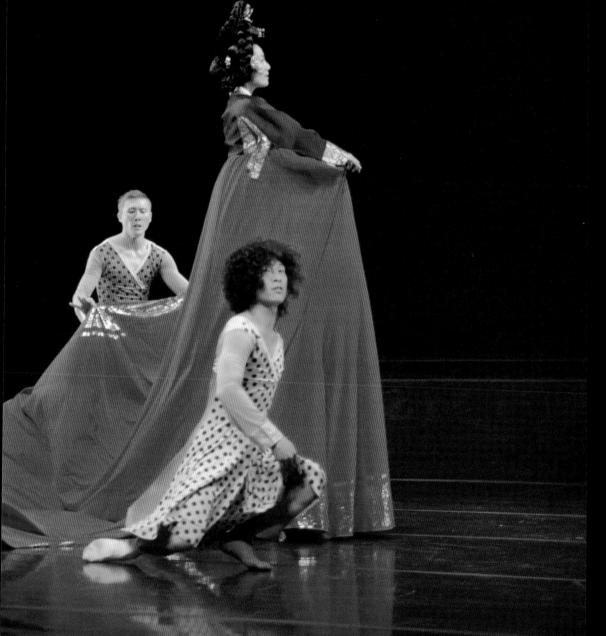

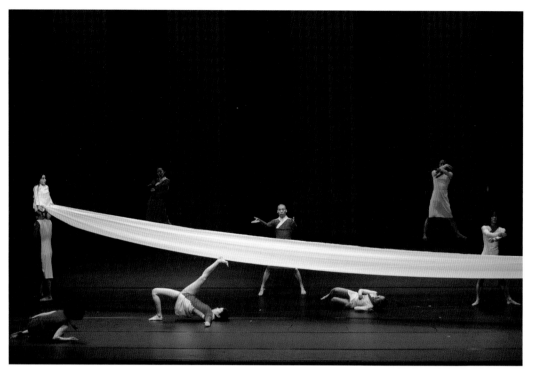

〈심포카 바리 — 저승편〉, 2010, 명동예술극장, 서울

안은미×현시원×신지현

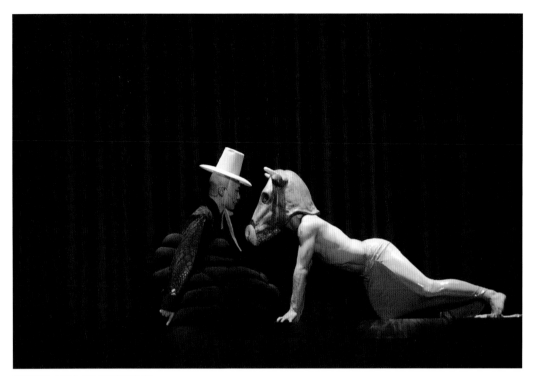

〈심포카 바리—저승편〉, 2010, 명동예술극장, 서울

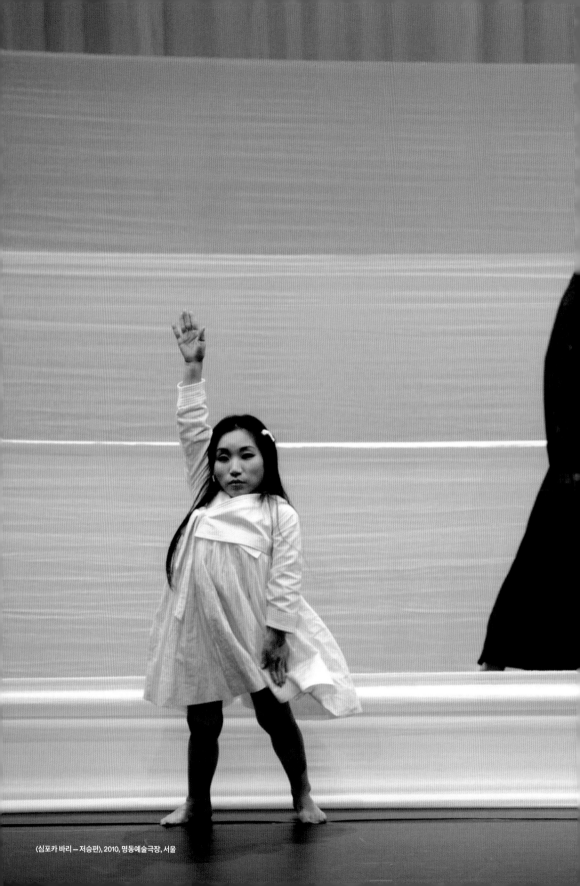

〈심포카 바리 ― 저승편〉, 2010, 명동예술극장, 서울

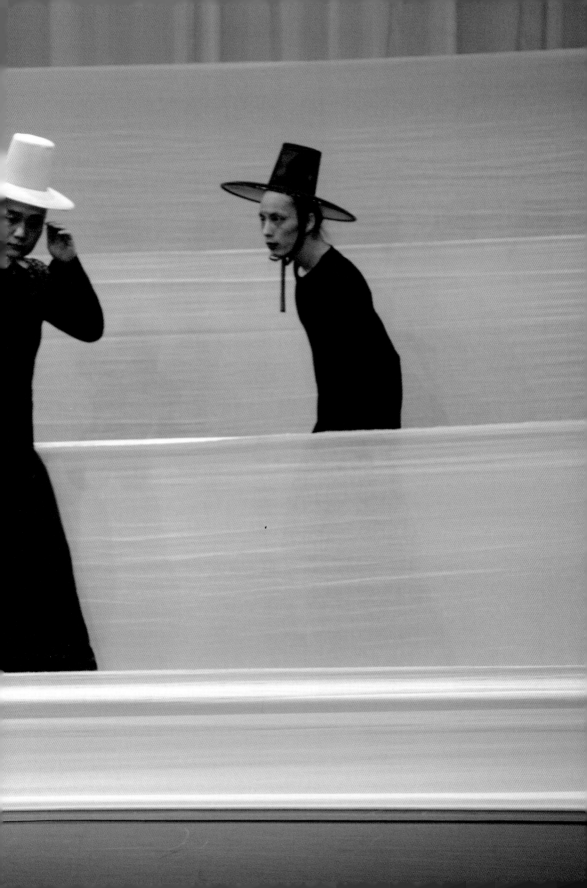

안은미 × 현시원 × 신지현

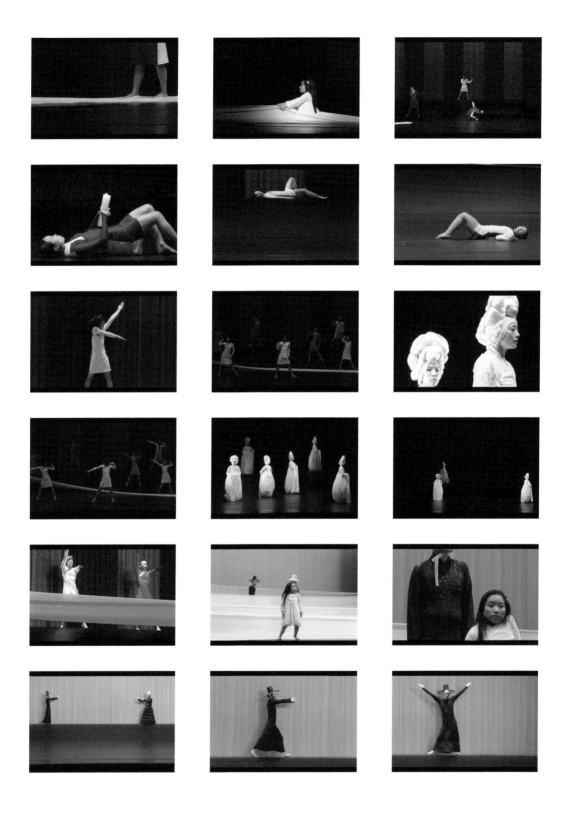

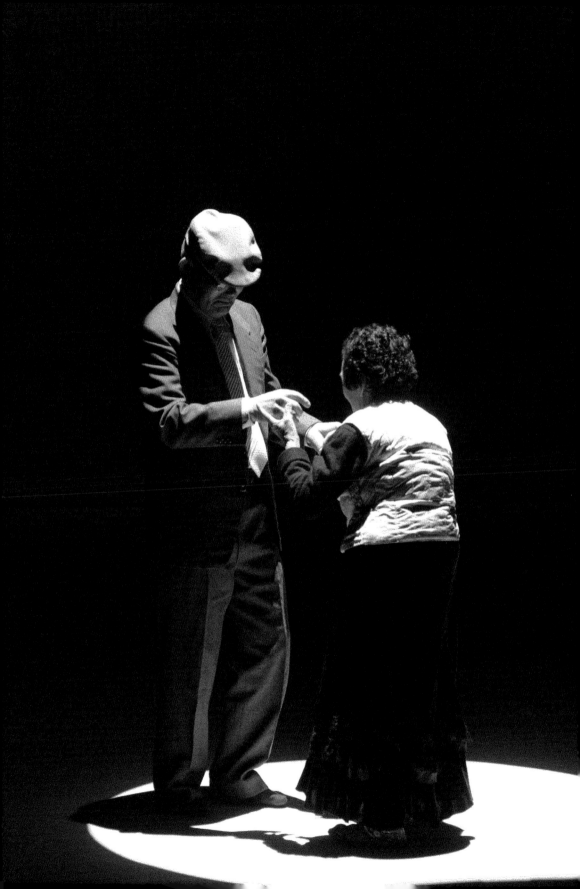

조상님께 바치는 댄스

2011

안은미의 '인류학' 시리즈로 일컬어지는
첫 출발점이 바로 이 작품이다. 2010년
무용단원들과 함께 전국의 춤추는 할머니들을
만나 보기로 작정한 안은미는 실내가
아닌 거리에서 만난 할머니들의 움직임에
주목했다. 〈조상님께 바치는 댄스〉에서
무용수들은 안은미 특유의 색채 가득한
옷과 함께 몸빼바지, 꽃무늬 패턴의 의상을
입고 등장한다. 〈조상님께 바치는 댄스〉는
안은미 작업에서 처음 영상 도큐먼트가
무대 정면에서 영사된 작업이라는 점
또한 중요하다. 무음으로 들리는 영상과

무용수들의 현란한 움직임이 교차하는 가운데
할머니들의 실제 동작이 무대에 등장한다.
안은미가 인터뷰에서 언급한 바 있는 "주름진
몸"이라는 표현은 무대 곳곳에서 발현된다.
이를테면 무대 벽면에 할머니들이 입었던
옷의 흰 질감이 추상회화처럼 붙어 있다.
할머니들은 무용수들의 손을 잡고 무대에 나와
인사를 하고 춤을 춘다. "〈조상님께 바치는
댄스〉를 비롯한 댄스 3부작이 프랑스 전역을
물들였다"는 프랑스 한 언론 보도에서도 알 수
있듯, 이 작품은 지속적으로 해외 초청을 받는
안은미의 작품 중 하나다.

춤추는 할머니

현: 〈조상님께 바치는 댄스〉는 춤추는 모습을 찍은 영상이
공연에 등장하는 첫 작업입니다. 거리에 있는 수행적

다큐멘터리이기도 한데 공연 중에 상영되는 영상에는
사운드가 없어요.

안: 사운드가 없는 것이 중요하죠. 무대에서 음악이라는 건
우리가 춤을 출 때 보는 이로 하여금 몸의 구조에 집중할 수
있도록 하는 좋은 장치라는 점에서 출발해요. 촬영을 마치고
이태석 감독이 편집한 것을 본 후 바로 이 영상은 무음악으로
진행되어야 한다고 생각했어요. 마치 오래된 무성영화 필름을
보며 그 시간의 역사를 끄집어내오는 우리의 기억 여행을
상상해 봤죠. 침묵 속에서 할머니들의 몸만 보여드리고
싶었어요. 음악이 있으면 무용수들이 춤을 맞춰가는데,
외로이 음악이 없는 순간도 있을 수 있죠. 음악 없는 춤은
어떤 근력의 언어를 말하는 것이죠. 보는 사람들은 그 근력에
집중할 수 있어요. 할머니들의 몸을 카메라로 찍어보니까
시대가 지나면 엄청 귀중한 영화가 되겠다 생각을 했어요.
2010년 10월 네 명의 무용수, 세 대의 카메라와 함께 충청도,
전라도, 경상도, 강원도를 돌기 시작했어요. 길에서 마주치는
할머니들마다 춤을 권하고 그 춤추는 몸짓을 기록했지요. 평생
춤 한 번 제대로 배워본 적 없는 분들의 소박한 리듬과 몸짓을
기록하는 것, 그것이 그 프로젝트의 미션이었어요. 할머니들은
관대했어요. 카메라에, 또 춤을 추자는 제안에요. 우연히
길에서 마주치게 된 할머니들에게 이 프로젝트는 '옷자락이
스치는 인연'보다 깊은 인연의 만남이었던 거죠. 취지에
응해주신 분들은 그 즉석에서 춤을 춰주셨어요. 흥겨웠고 기운
생동했어요. 각자의 삶의 방식 안에서 치열하게 살아온 주름진
몸은 100년 가까운 시간 동안 삶이 체험한 책이었죠. 대하소설
같은 책이 한순간에 응축해서 펼쳐지는 아름다운 리듬이
된 거죠. 할머니들 한 분 한 분을 만날 때마다 오늘 한국의
현대사를 기억하는 몸에 대한 생각이 간절해졌어요. 그분들의
몸이야말로 한 권의 역사책임을 점점 실감하게 된 거죠. 늘
곁에서 바라보았고 익숙한 것이라 생각했던 분들 몸짓이

안은미×현시원×신지현

문자나 구어로 전해진 어떤 역사보다 구체적이었어요.

현: 할머니들을 만나는 순간들이 거리에서 이뤄졌는데요,
카메라를 들고 지역을 찾아가게 된 순간을 기억하시나요?

안: 촬영할 때 콘셉트가 딱 '할머니'였어요. 화면 가운데에서
춤춘다. 이것 외에는 없었어요. 무용단원 여러 명이 차 빌리고
지역을 찾아갔죠. 차 두 대가 전국을 누빈 거죠. 500명
찍어야지 그랬는데 300명 찍는 것도 너무 힘들더라고요.
혓바늘이 날 정도로 너덜너덜해졌어요. 할머님들 만나서
설득하고 말씀드리는 것도 수없이 반복해야 하니까요. 처음엔
어떻게 찍어야 할지 경험이 없어 헤매다가 첫 번째 할머니
한순녀(충북 충주시 노은면 수령리 농고개 625번지 포도농장)
님을 만난 것이 대단했죠. 일하시는데 말 걸기가 그래서
쭈뼛쭈뼛하다가 '에이 모르겠다' 하고 용기를 내서 요청을
드렸어요. 이것을 첫 시작으로 거리에 계시는 할머니들,
노인대학과 경로당을 샅샅이 뒤져 촬영을 이어나갔어요.

현: 카메라를 가지고 할머니를 만나러 간 마을들을
기억하세요?

안: 서울에서 출발해서 충청도로 시작했어요. 전남 함평군,
전북 익산시, 경북 의성군, 전남 목포시, 충남 부여군, 강원
태백시, 경남 영천시, 경남 밀양시, 경기도 의왕시, 경북
영주시, 전국을 한 달 동안 돌아다녔어요. 지금도 기억나는
봉세호(당시 90세) 할머니는 [강원도 강릉시] 주문진읍
바닷가에서 일하고 계셨어요. 당시 90살이셨는데 말이에요.
그 동네에서 태어나 평생을 그곳에서 사셨다고 했어요.
바다를 등지고 춤을 추시는 할머니 등 뒤로 일제강점기도
생각나고 6·25의 포탄소리도 들려왔어요. 경남 진주 진양군
문산면 문산리 대호부락 486-5번지에 살던 옥정자(당시 72세)
할머니는 아침 7시부터 노인대학에 와서 춤추고 노래하시는데,

신발이 한 달에 한 켤레 정도 닳아 없어진다고 할 정도로
대단한 분이셨어요. 우리는 하루 종일 옥정자 할머니를
따라다니며 평생 삶의 이야기를 들으며 얼마나 웃고
울었는지 몰라요.

현: 할머니들의 춤추는 장면을 담은 카메라는 누가 든 거예요?

안: 카메라는 남지웅, 이상화, 김승환. 카메라 다 빌려가지고
다녔지요. 우리 다 여행하는 데 경비가 2천만 원은 넘게
깨졌어요. 카메라 빌리고 차 렌트 하고 기름값 하고, 먹고....
내 돈 다 썼어요. 그래도 너무 좋았어요. 10월 들판에 가면 벼가
있고, 막 너무 아름다웠어요. 제가 그전에는 한국을 별로 안
좋아했던 것 같아요. (웃음) 그런데 눈으로 보며 다니니까 너무
예쁜 거야. 그 곳곳에 숨어있는 데를 찾아다니면서, 골목을
보면서 '나 오해했다' 이렇게 생각했죠. 다음부터 그 여행이
너무 즐거운 거예요. 나에게도 그렇고 무용단원들에게도
그랬던 것 같아요. 자전거도 가져가서 너무 재밌게 막 타며
돌아다녔죠. 거리에서 할머니들을 만나면 요술버선을 하나씩
다 드렸어요. 그러니까 고구마 다 싸주시고 감자, 음료수도
주시더라고요. 역시 한국의 그 세대는 정이 남아 있구나
싶었죠. 우리가 떠나려 그러면 그렇게 서운해하셨었어요.

오래된 몸과 민속무용

현: 할머니, 그러니까 한국 여자의 오래된 몸동작에
감화받으셨나요?

안: 그것보다는 저는 사회학적 관심, 더 크게는 인류학적
관심이 나이테처럼 있었던 거죠. 나는 늘 춤이라는 게 뭐냐,
우리 시대의 춤을 뭐라 정리할 것인가, 민속무용을 무어라

안은미×현시원×신지현

정의할 것이냐가 큰 질문이었어요. 조선 시대 민속무용이 있단 말이죠. 그렇다면 우리 근대에 민속무용을 무어라 정의할 자료가 별로 없는 거예요. 새마을운동 때문에 춤은 퇴폐적이고 성적이고 음습한 것이 된 거예요. '춤추러 가자' 그러면 춤바람 나고 게으르고, 플레이보이, 바람나고, 어둡고. 이상한 바람인 거에요, 한국 사회에서 춤은. 그래서 과연 우리 시대가 춤이 있던 사회인가 보면 노동만 산재했던 시대이고. 우리 엄마와 이야기를 많이 해보면 그분들은 춤에 대한 교육을 받지 않았던 세대죠. 제게 가장 중요한 것은 '춤을 어떻게 기억하고 있는가'였어요. 우리 할머니 세대의 '민속무용'을 기록해놔야 되겠다. 인간문화재 공연하는 것 외에 신무용이나 굿 외에 말이에요. 굿은 전문 학자들이 다 기록을 했어요. 민속무용을 기록해야 하는 게 제가 해야 하는 거였어요. 사람들의 춤, 그리고 몸 말을 빚자.

현: 할머니들의 춤을 보면서 가장 크게 느끼신 건 어떤 건가요?

안: 신기한 게, 다 웃어요. 쑥스러워서 웃기도 하고 좋아서 웃는다니까요. 아 신기하게 다 웃는다는 게 첫 번째 발견이었죠. 두 번째로는 잘 춘다는 거죠. 우리 민속무용은 막춤이다. 왜? 배운 적이 없기 때문에, 조선 시대 무용에서 스텝이 별로 어려운 게 없어요. 탈춤에서도 보면 서양 무용처럼 손잡고 하는 게 아니거든요. 우리는 원 스텝 아니면 투 스텝이에요. 오른팔, 그 다음 왼팔만 이렇게 하면 된다. 다들 잘하시는 거예요. 그래, 우리에게 춤은 이렇게 기억되는구나, 라는 인류학적인 기록을 한 게 된 셈이죠. 두 번째로는 몸을 기록하고 싶었어요. 1920~1930년대에 태어나서 제2차세계대전을 겪고 식민지를 겪고 6·25를 겪고, IT라는 근대의 물결이 아니라 근대를 넘어서는 그런 변화를 겪는 몸이 있을까? 놀라운 몸인 거죠. 일찍 태어난 사람들은 전 세계 전쟁을 다 겪어요, 보릿고개부터. 아이들을 낳는 그런

몸. 아이들은 네 명 내지는 여섯 명을 낳아요. 우리 엄마도 6·25 때 시체를 넘어 포탄 탄피 주우러 갔다고 하시더라고요. 탄피를 주워오라고 하는 거야, 앙앙(울음), 너무 무서우니까 막 울었다고 해요. 마을에서 빨갱이들이 오면 "탄피 주워와" 그러면 뇌가 제로 상태가 되는 거죠. 그때는 상황을 알 수 있는 게 없었을 거 아니에요. 남쪽에서 이렇게 살다가 세월이 간 거지요.

현: 할머니들의 몸동작이 격동의 시대를 한눈에 겪은 '몸'으로 보이셨군요.

안: 그분들께 헌정하는 찬가지요. 한국 땅에서 벌어졌던 격동의 역사가 고스란히 스며든, 20세기의 증언이 스르르 배어 나오는 몸 말입니다. 이 작품은 그럴듯하게 보여지기 위한 형식적인 재구성을 말하는 작업이 아니었어요. 논리가 통하지 않았던 시대를 건너뛰며 살아온 에너지를 많은 세대들이 함께 모여 느끼며 생각하고 성찰하는 계기가 되기를 바라며 만들었어요.

현: 〈조상님께 바치는 댄스〉에서 할머니들을 무대에 올릴 때 열흘 전에 연습을 시작하기도 했다고 들었는데 그게 가능한가요?

안: 이 작업은 무엇인가를 훈련해서 결과를 보이는 공연이 아니어서 연습이 없으니 하루 전에 모여 무대 안전 점검하고 우리 컴퍼니 단원들과 전체 공연 순서 알려드리고, 바로 다음 날 공연해요. 처음엔 다들 걱정 하시고 오시는데 리허설 통해 다 이해를 하시죠. 평생 처음 무대 서시는 분이 대부분인데 공연 끝나고 박수 받으시면서 바로 프로가 됩니다. (웃음)

현: 앞서 '민속무용'이라는 이야기를 했는데 이 단어가 중요해 보여요. 민속무용에 대해서 어떻게 생각하시나요?

안: 조선 시대에는 궁중무용이 있고 민간인들이 즐겨 췄던

안은미×현시원×신지현

무용이 민속무용이지요. 대한민국 수립 이후 민간인들은 조선 시대로부터 전래된 이 전통 무용의 민속무용 레퍼토리를 학습했어요. 그런데 한 사회가 춤을 퇴폐적이고 건강하지 않은 것으로 간주해 이 민속무용이 제대로 새로운 형태로 발전할 수 있는 기회를 박탈당한 것이죠. 할머님들 세대는 근대 신여성 엘리트 계급 외엔 대부분 가정주부이거나 가난한 가족의 생계를 책임지고 일터에서 여생을 보냈어요. 텔레비전에서나 특정 행사장에서 어깨너머 알음알음 눈으로 익힌 '인상 춤'이 그들이 가진 춤에 대한 기억이에요. 형태 없이 자유롭게 전승되는 막춤이 그들의 민속무용이 되는 거라고 저는 결론 내리죠. 전통적인 민속을 알고 싶은 것이 아니라, 제가 태어난 근대, 대한민국 정부가 수립되고 나서, 내가 태어나서 봤던 시대 안에서, '우리나라 안에서 이 춤이 뭘까?'라는 걸 정말 알고 싶었어요. '저게 정말 우리나라가 지향해야 할 춤의 근본일까? 이게 학문적으로, 학술적으로 정말 중요한 거 아닐까?' 하는 생각을 하게 된 거죠. 버려지고 무시되어 산산이 부서져버린 인간 본성의 춤 말이에요. 인간은 자기 육체를 가지고 끊임없이 스킬을 보여주잖아요. 민속무용은 모두가 하는 걸 해야 하니까 더 방대한 거죠. 우리나라 옛 춤을 보면 왼손, 오른손 네 박자로 양반들 놀리려면 얼굴 가리고 하면 더 웃기고 다양한 장면과 스킬이 만들어지죠. 옛날에는 탈춤이 텔레비전이고 스크린이었잖아요. 민속무용들을 보면, 지금까지 전송되어온 강강술래도 그렇고, 원형은 잃어버렸지만 궁중무용 외에는 기록된 것이 없어요. '비나이다(안은미는 손을 비는 동작을 한다)' 같은 동작을 비롯해서 어떤 일련의 제스처, 민속학적 제스처들이 많이 내려왔었는데 일제시대에 많이 잃어버렸지요. 사실은 민속적인 어떤 것들, 저는 전통적인 민속을 갖고 싶은 것이 아니라, 제가 태어난 근현대, 대한민국 정부가 수립되고 나서 내가 태어나서 봤던 시대 안에서 '이 춤이 뭘까?'라는 걸

정말 알고 싶었어요. 저게 정말 우리나라가 지향해야 할 춤의 근본일까? 뭐가 있어야 저의 춤이 부술 거 아녀요? 내가 있는 땅의 춤에 대해서 잘 모르는 것도 나의 슬픔이라고 생각해요. 뭐 있어야 빠개지요. 우리는 만날 서양 미술사에다 갖다 바치고. 서양 미술 안에 비교해서 해야 하잖아요.

나의 박테리아

현: 지금 들려주신 생각을 강렬하게 하신 시점은 언제인가요?

안: 어릴 때부터 잘 알지도 못했지만 사조에 들어가지 않는 이상한 걸 하고 싶었어요. 나의 바이러스를 돌려서 이상하고 특별한 바이러스가 하나 태어나길 바라는 거지요. 이게 구조적이지 않더라도 말이에요, 안은미 바이러스가 하나 나오면 난 성공한 삶이다! 어릴 적 홍제동 '박동숙 무용학원'에서 한국무용을 배우기 시작하면서 작은 질문이 시작되었지요. 원장님의 춤을 보면서 한국 전통 민속무용(최승희 류)은 질문 없이 형태로만 계승된다고 생각했죠. '왜?'가 있어야 하는데 그냥 따라 하라는 거죠. 전 계보가 중요하고 기본 원리를 알아야 배우는 과정에서 다른 창작이 나온다고 생각해요. 재해석은 아주 탄탄한 논리적 구조 속에서 분해되고 다시 조합해야 타당성을 공유하고 소통하게 된다고 생각해요. 그래서 매일매일 '왜?'라는 질문으로 시작하죠. 그런 질문은 대부분의 사람들이 다 같은 방향으로 가더라도 전 저만의 세포를 생성해야 한다는 결론에 도달하게 되죠. 새로운 돌연변이 바이러스. 이걸 찾아야 해. 안은미의 바이러스. 새로운 환경에도 적응 가능한 강력한 곰팡이.

안은미×현시원×신지현

현: 〈조상님께 바치는 댄스〉에서 벽의 재료는 무엇이었나요?
'테크니컬 라이더'를 보면 '머리막'과 '다리막'의 흰색
무대가 설명되어 있어요. "하수는 플랫하게 떨어지며 상수는
주름져 있다"고 적혀 있고 "천장 막에는 상의와 하의를
데커레이션하여 고정한다"고 되어 있어요. 하얀색이었죠.

안: 네, 할머니, 어머님들의 하얀 옷을 전부 받은 거였어요.
어머니 속치마 버선, 때가 묻은 세컨드 핸드 같은 데에서
빌려서 무대 위로 올려둔 것이었죠, 어머니의 역사적 자국
같은 것이 제 아이디어였어요. 그리고 옆에는 주름을 주제로
은색 땡땡이로 커튼을 내렸죠. 임선열 작가가 독일 베를린에서
와서 한 달 동안 모든 옷을 일일이 모자이크로 해서
재봉해줬어요. 어머어마한 노동력이 투하된 거죠. 나중엔 하도
재봉을 해서 지문이 없어질 뻔했어요. (웃음) 이걸 왜 한다고
했는지 본인도 하면서 많이 후회했을 거예요.

〈조상님께 바치는 댄스〉 르 몽드(Le Monde) 리뷰, 2015, Paris

안은미×현시원×신지현

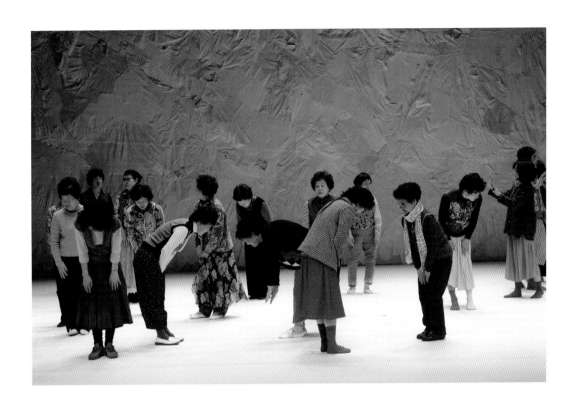

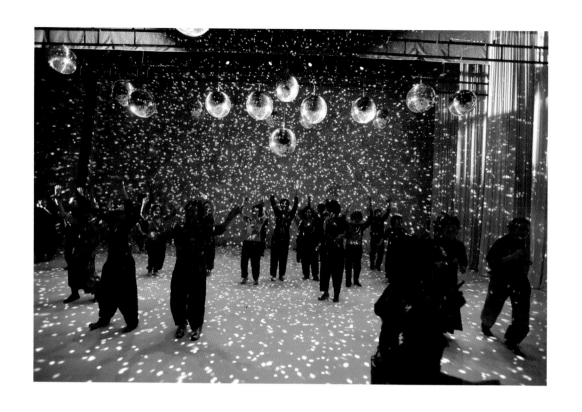

안은미×현시원×신지현

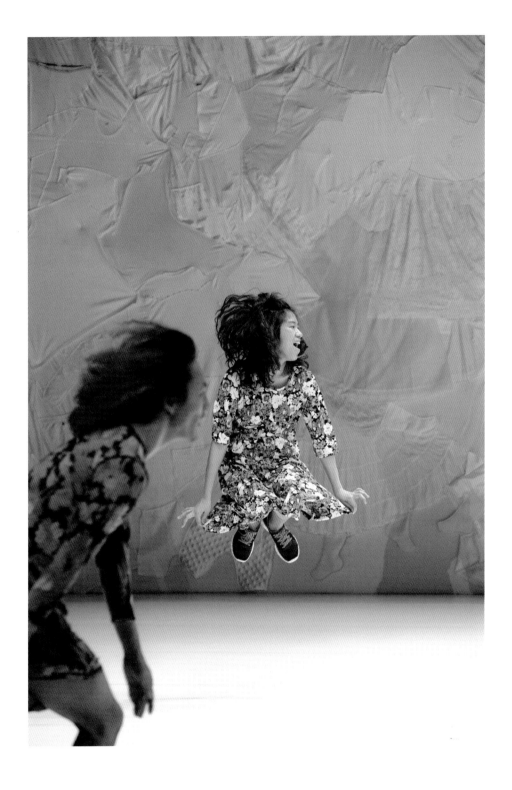

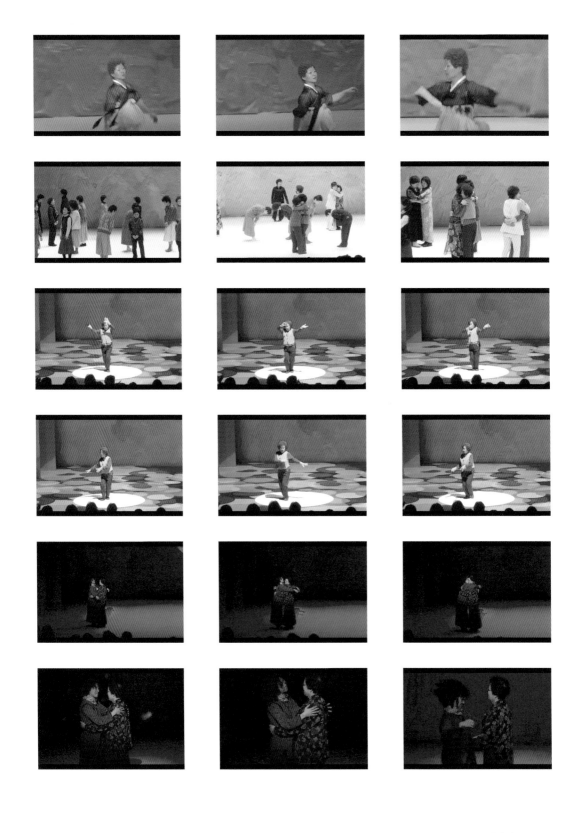

380　　　　　　　　　　　　　　　안은미×현시원×신지현

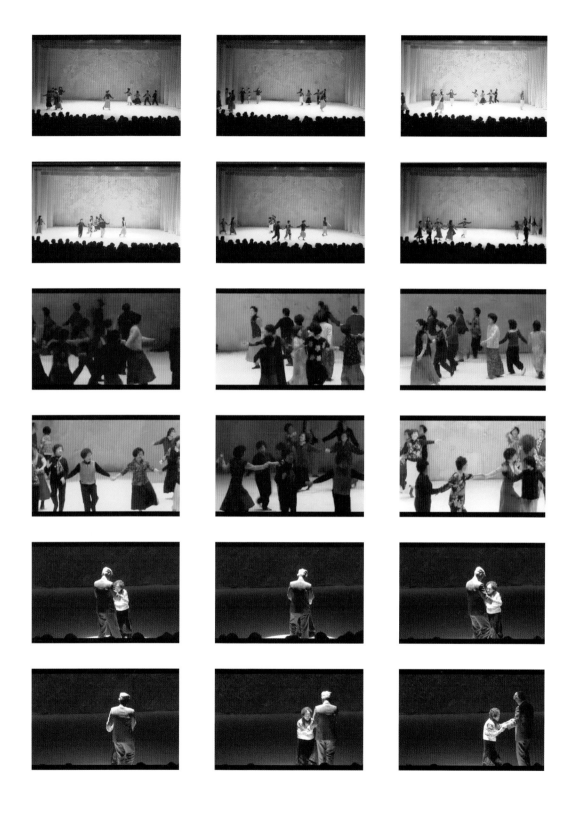

공간을 스코어링하다 　　　　　　381

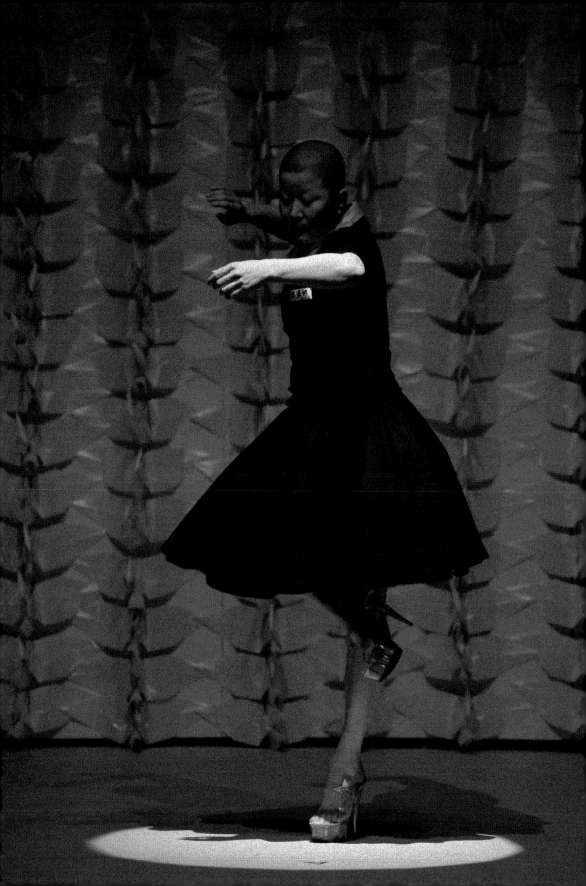

사심없는 땐스

2012

안은미는 서울 국제고등학교 학생들과의 협업으로 '인류학' 프로젝트의 두 번째 작업인 이 무대를 완성한다. 이 공연은 할머니와 진행한 첫 번째 프로젝트보다 교육과 워크숍을 통해 학생 참여자들과 보낸 과정이 중요한 요소다. 무대에서 청소년들은 춤추기보다는 자신의 상태를 '말'로 발언하는 제스처를 보여준다. 〈사심없는 땐스〉의 첫 장면은 교복을 입은 안은미가 추는 무음 상태에서 솔로다. 그는 한자리에서 그리 크지 않은 동작으로 춤을 춘다. 이어 한국의 케이팝을 편집한 장영규의 사운드 아래 아이돌 댄스를 변주한 무용수들의 속도감 있는 춤판이 펼쳐진다. 교복을 입은 청소년들은 무대에 등장해 마이크 앞에 서서 한 마디씩 자신의 의견을 발언한다. 베개를 던지며 노란 가루를 흩뿌리는 마지막 장면에서 한국의 열성적 교육 풍토 속에서 찌든 청소년들이 색색의 무대의상으로 제작된 교복 '의상'을 입고 등장한다.

현: 〈조상님께 바치는 댄스〉 작업 다음으로 국제고등학교 학생들과 같이하는 작업으로 이어지죠?

안: 할머니 작업 끝나자마자, 문득 '그렇다면 할머니들과 가장 먼 세대의 춤은 무엇일까?'라는 질문이 생겼어요. 청소년을 만나서 같은 질문을 해보자 해서 다시 거리로 카메라를 들고

나갔어요. 그 다음 함께 만날 대상을 일반 고등학교 학생으로 하려 했더니 저의 작업을 도와주시는 전우용(역사학자) 선생님이 자기 아들을 보니 국제학교 학생들이 억압이 더 많다고 해서 서울 국제고등학교와 인연을 맺고 프로젝트를 시작했어요.● 79명의 친구들과 워크숍을 진행하면서 아이들이 차츰 떨어져 나갔지요. 마지막에는 22명의 친구들이 공연에 참여하게 됐어요. 처음엔 이상한 예술가와의 만남을 호기심 어린 눈빛과 마음으로 찾아왔다가 바쁜 일정으로 모두 취소했죠. 어떤 학생은 선생님들이 입시에 방해될까 만류해서 포기한 친구도 있구요. 그러나 그것도 자기 결정이죠! 그 후 6개월간 같이 만나 함께 잘 놀았어요. 특별 강연 파티도 만들고 같이 쇼핑도 가고요.

사물을 습득하는 사이즈

현: 한국 고등학생들의 몸을 풀어주는 자유 해방의 도발적인 강연 프로그램이었네요.

안: 제가 매일 점심시간에 가서 조별로 나눠 아이들 이야기 듣고 일주일에 한 번씩 몸 풀어주고 무용 수업을 했죠. 그리고 조별로 종로 4가에 있는 광장시장에 가서 마약 김밥 사줬죠. 아이들은 옷을 엄마가 사주는 줄 알아요. 시장에 처음 가본 거죠. 광장시장 골목에서 빈대떡 먹이고. 아이들은 너무 신기한 거야. (웃음) 그리고 나서는 최정화 작가를 통해 이태원에 있는 '꿀풀'을 빌렸어요, 거기서 애들 파티를 해줬어요.

●
〈사심 없는 댄스〉의 작품론은 다음의 글을 참고하라.
서동진, 「어쩌면, 비극적일 댄스 _ 〈사심 없는 댄스〉의 전말」,
『〈사심 없는 댄스〉 리플릿』, 2012, 20~23쪽.

안은미×현시원×신지현

최태현 밴드도 오고, 장영규 감독이 음악비평가 차우진 씨를 소개해줘서 강의도 한 번 듣고 그랬죠. 이 공연에서 내가 90년대 케이팝을 쓰기 때문에 리플릿에 보면 한국 댄스음악에 대한 차우진 씨의 글이 있죠. 서현석(현 연세대학교 커뮤니케이션대학원 교수) 씨가 와서 '사이트 스페시픽(site-specific)'에 대한 강연도 해줬고요. "애들아 여기 올 때 분장하고 귀걸이하고 와" 하니까 아이들이 막 귀걸이하고 속눈썹 붙이고 하이힐 신고 왔어요. 그 다음에 막 뛰는 거에요. 나중엔 신발도 벗고. (웃음) 우유하고 빵을 줬어요. 애들이 막 그것만으로도 신나서 악악악악. 우리랑 같이 있으면 친구들이 너무 자유로운 거에요. 그리고 나서 딱 끝나는 시간에 집에 갈 때면 "앉아, 오늘은 집에 가야 해. 술을 먹으러 가거나 다른 데 가면 안 된다." 그날 아이들이 전부 집에 가서 제게 도착했다고 카톡을 남겨줬어요. 사람은 자기를 위해 뭔가 해주면 삐딱선을 타지 않아요. "술은 나중에 공연 끝나고 졸업하고 마셔" 했는데 학생들이 함께 무엇을 한다는 것에 감사하니까 약속을 지켜주는 거예요. 공연에서 〈비 마이 베이비〉 동작을 외웠어요. 똑같이 추니까 너무 귀엽더라고요. 아이들의 욕망 없는 댄스?

현: 그래서 제목이 〈사심 없는 땐스〉가 된 건가요?

안: 가만히 보니까 직업도 없고 몸에 사심이 없어요. (웃음) 아무 사심이 없어! 직업도 없고, 애 아빠도 안 되고 아직 연애도 안 해보고. 고등학교에서 학생으로서 앉아 공부만 해가지고. (웃음) '사심 없이 땐스!!' 댄스, 그러면 김빠져서 '땐스'라고 했어요.

현: 몸을 보면 사심이 있다든가 없다든가, 사람의 성질이 보이나요?

안: 몸이 말을 한다고 생각해요. 우리가 체형, 체격, 체력이란 말을 들으면 우리가 태어날 때 몸의 성격이 각양각색으로

태어나죠. 몸이 탄탄한 사람의 속도가 빠르고 몸이 유연한
사람은 대략 속도가 느리고 온순하지요. 우리 말에 키 큰
사람이 싱겁다고 하는 건 맞는 말 같아요. 지름이 길면
그만큼 시간이 걸리는 거니까요. 그리고 몸에 이미 정형화된
욕망의 경험이 묻어 있으면 이미 사심이 많은 몸이 되어버린
거겠지요. 걸음걸이 리듬을 보면 삶이 보이잖아요. 사람의
성격이 몸에서 보이는 거지요. 몸이 튼튼한 사람도 있고 몸이
느린 사람도 있고, 다 다르게 움직이며 사는 거죠. 저는 몸이
짱짱한 거예요. 늘어지는 근육으로 태어난 사람도 있을 텐데,
체질에 따라 일하는 패턴이 나오는 거죠. 어깨 뼈나 걷는
속도 등만 봐도 그렇죠. 저는 운동선수 근력이에요. 어릴
때부터 살아온 패턴이 일어나고 싶으면 '땡'하고 나와요.
무대 의상 보러 가서도, 원단을 탁탁탁탁 봐가지고, 깎는 것도
금방 "아 알겠어요" 하고 그러면, 쭉 들어가서 결론이 확
되어가지고 착착 완성되는 거예요. 〈사심 없는 댄스〉에서도
참여하는 사람들을 이용해서 하겠다는 게 아니라 이 아이들이
'안은미가 나를 위해서 왔다'는 걸 알아요. 이용하려는 마음이
있으면 들켜요. 하늘을 속일 순 없어요. 그런 마음을 없애려고
저도 무지 노력했어요. 나만 아는 "Me, me" 이러다가,
자기도 막 돌보기 어려운데 할머니들을 돌봐야 하고, 우리가
돌보미라서가 아니라 춤이 그런 거예요. 이러면서 다른 새로운
춤을 배운 거예요. 이제 이렇게 프로젝트를 10년을 해가지고
너무 변했어요. 사물을 습득하는 사이즈, 캐파시티(용량)
자체가 정말 커져요. 할 때는 몰라요. 그런데 5년 뒤에 알아요.
삶도 그래요. 당장은 뭐가 달라지지 않는데 근력의 기본이
3년이에요. 삽질도 5년은 해야지요.

현: 〈사심 없는 댄스〉 첫 장면에서는 혼자 춤추시죠?
교복을 입고 추는 춤이었죠.

안: 차우진 음악평론가에게 문의해서 90년대 의미 있는

안은미×현시원×신지현

댄스곡을 전달받고 그 리스트를 장영규 감독과 의논해서
추리고. 장영규 감독이 노래 부르는 보이스를 전부 다 빼고
멜로디를 가지고 다시 작곡을 했죠. 3부에서는 디제이
바가지가 음악을 했지요. 탭 댄서 조성호도 함께 신나게
아이들과 호흡을 맞추고요. 노래 가사를 프로젝터로 무대 뒤
벽면에 디자인 개념으로 활용했죠. 벽면에는 종이학을 집어서
압핀으로 줄 맞춰 꽂아두었죠. 저는 교복 세대이니 오랜만에
교복을 입고 무대에 섰지요.

현: 〈조상님께 바치는 댄스〉 공연은 해외 투어를 많이
했는데 어떠했나요?

안: 2015~2016 한불 상호교류의 해 가을축제(Festival
d'Automne à Paris)에 초대돼서 3일 동안 파리시립극장에서
공연한 게 마지막이네요.

현: 안은미의 어머니는 어떤 분이셨나요? 무엇인가 가르치려고
하셨었는지, 혹은 품이 넓은 분이셨나요?

안: 특별히 부모님이 저희 4형제에게 강요한 건 없지만
상상력의 목장, 산맥으로 내가 살았지요. 정답이 없으니까요.
책에서 보는 거, 거기서 보는 정보 외에는 유년기에는 뛰어논
것밖에 없는 거죠. "은미야 밥 먹어" 이게 다였어요. 밥 숟가락
놓고 이 골목 저 골목 가죠. 골목을 막 돌고, 진짜 가만히 안
있었어요. 어릴 때 골목을 돌아다니며 보고 느꼈던 것에 대한
다큐멘터리가 있다면 참 재밌겠어요. 아버지는 사회적인
사람이 아니었어요. 현실이 그러니까 한량이나 아티스트
해도 좋았을 이상한 남자인데 그러지를 못하셨죠. 장남인
아버지에게 동생들이 넷이나 있었어요. 우리 엄마는 우리는
못 먹이면서 고모들, 삼촌에게 학비를 보내고 하셨죠. 저는
우리 아버지가 정말 안쓰러웠어요. 한 인간의 삶이 참
고독하다, 이런 걸 참 어릴 때 알았어요. 어린데도 내가 가서

기다리고, 내가 "아버지 " 이러면서 손을 가만히 잡아드리고
했어요, 제 형제들이 넷인데 유독 저만 성격에 애교가
많았어요. 집에서는 매일 이상한 아이디어를 냈죠. 하루는
집 청소를 해서 엄마를 기쁘게 하자, 어릴 때부터 누군가를
기쁘게 하는 걸 정말 잘했어요. 그러니까 오락부장을 했던
거겠죠. 눈치가 빨라가지고 귤 하나 갖다 드리면서 "선생님
힘내세요"라고 했죠.

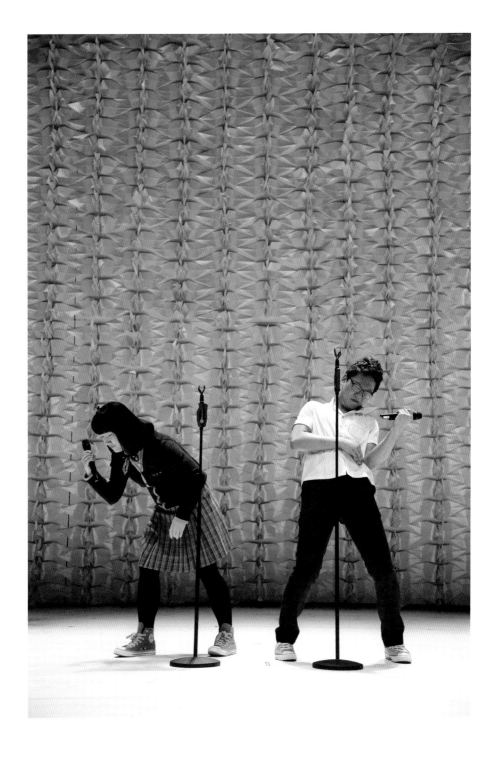

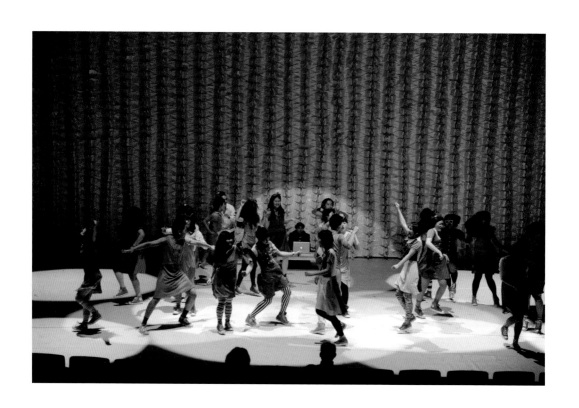

안은미×현시원×신지현

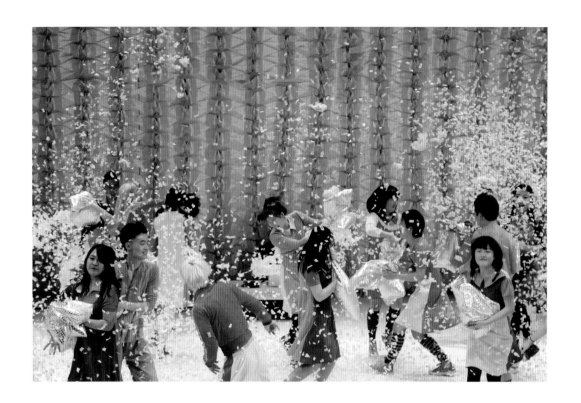

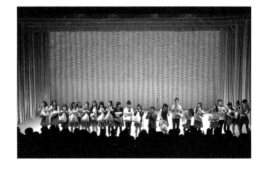

안은미×현시원×신지현

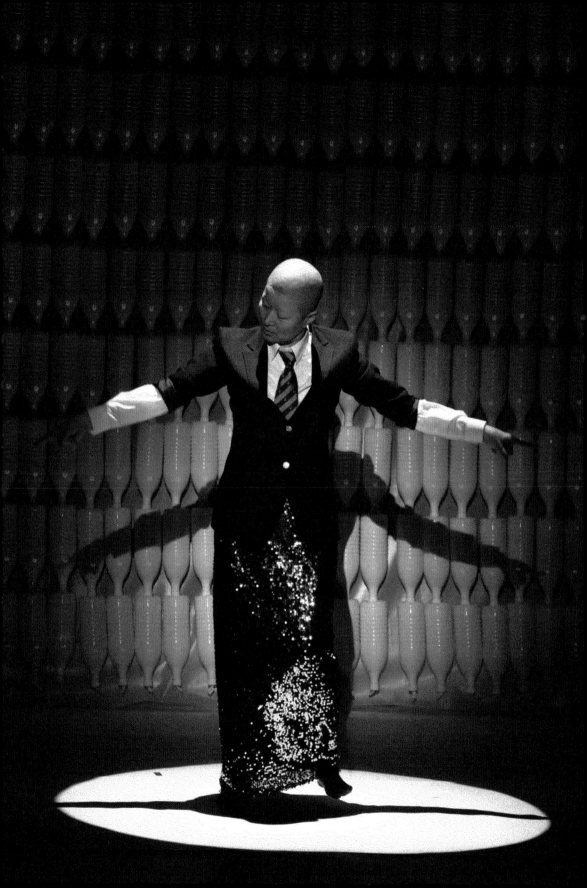

아저씨를 위한 무책임한 땐쓰

2013

안은미는 한국 중년 남성들을 '아저씨를 위한 무책임한 땐스'라는 제목으로 무대에 초대한다. 온갖 책임감을 덜어내고, 무대에서 춤추며 자신을 소개하는 주체로 중년 남성을 불러낸 안은미는 이 공연에서도 제일 먼저 적막 속에서 양복을 입고 춤을 추는 것으로 등장한다. 흰 술병을 배경 삼은 무용수들이 장영규의 사이키델릭한 사운드에 맞춰 노래방 춤을 변주한 듯한, 뛰고 뒹굴고 손을 높이 치켜들기도 하는 '술 취한 몸의 춤'을 내맡기듯 보여준다. 이내 전문 무용수가 아닌 중년 남성들이 하나씩 등장해 자신의 춤을 춘다. 전통 무술 비슷한 동작을 시연하는 참여자, 양동이를 들고 물을 뿌리는 참여자, 흰 양복을 입고 자신을 '승마를 즐기는 실버'로 소개하는 중년 남성 등이 무대를 즐긴다. 무대 디자인으로 기능하는 영상 화면에 폭포수, 수직적 화면의 파도 등이 보이는가 하면 무대 디자인의 도구로 술과 물이 사용된 점도 특색이다.

현: 이어서 하게 되는 작품 〈아저씨를 위한 무책임한 땐스〉에 아버지에 대한 영향이 있었을까요?

안: 없어요. '남성의 몸을 정면에서 바라본 적이 있었나?' 거기서 출발한 작업이 〈아저씨를 위한 무책임한 땐스〉였어요. 한국 사회에서 아저씨라는 게 제일 두려워하는 단어인 거죠.

청춘이 지나가는 터널, 할아버지가 되기 바로 전에, 인생이
뭔지 좀 알 만할 때이지요. 대형 스크린으로 몸을 바라본 적이
있는가? 우리는 늘 남성에 대해 권력, 폭력, 파워를 말하는데,
그 섬세한 골반의 돌림과 웃음과 순수함을 본 적이 있는가?
하고 질문하고 싶었죠. 카메라로 중년 한국 아저씨들을 찍다
보니까 너무 순수한 거야, (웃음) 그 권력의 보디들이. 유년이
돌아온 거예요. 잠재되어 있던 선함을 일깨워주고. 춤이
남성/여성의 젠더를 없애주는 도구가 된다는 걸 경험했어요,
그게 제가 발견한 거예요. 신기하다.

현: 할머니들을 카메라에 담았던 때처럼 그렇게 거리에서 또
만나 몸의 동작을 기록하시고 대화도 했나요?

안: 〈조상님께 바치는 댄스〉 때 하듯이 한 달 내내 촬영 하러
다니지는 않았어요. 1년을 잡고 한 달에 3박 4일을 나가기로
했죠. 봉고차를 빌려서 가고 싶은 데 가는 거예요. 아저씨들
어디 있나? 우리도 맛있는 것 좀 먹자. '대게 페스티발' 이런
거 하면 식당 사장님과 금방 친해져 춤을 막 추자고 하고.
자전거는 가져가지도 않았어요. 이번에는 지난번 〈조상님께
바치는 댄스〉 작업처럼 육체적으로 너무 힘들게 하지 말자고
다짐했죠. 몇 년 하니까 여유가 생겨서 이제 우리 자주 짧게
다녀오자고 했죠. 한 달에 한 번 3박 4일 정도 짧게. 이때는
디지털 카메라가 화질이 참 좋아졌어요. 작은 카메라 딱 두 대
들고 간편하게 다녔죠. 무겁게 셋업하고 하지 않았어요.

현: 중간중간에 나오는 "허, 허" 하는, 탁하기도 하고
강박적이기도 한 이 소리는 뭔가요?

안: 아저씨들에게 노래를 불러달라고 부탁한 후에 그
중간중간에 나오는 소리를 따서 장영규 감독이 만든 거예요.
다른 작품에서는 추상적인 언어를 다룬다는 점에서 음악의 큰
틀이 비슷할 수가 있죠. 그런데 〈조상님께 바치는 댄스〉부터

안은미×현시원×신지현

〈아저씨를 위한 무책임한 댄스〉에 이르는 3부작은 대상이 분명히 있었죠. 카테고리가 정확한 것을 가지고 변형이 들어가니까 장영규의 음악을 들으며 작업하는 것이 더 더욱이나 좋았죠.

현: 무대에 오른 '아저씨'들이 한 마디씩 자기 이야기를 하는 시스템을 만드셨죠. "승마를 즐기는 실버입니다" 이런 식으로 자기소개나 선언 같은 문장들이 화면에 프로젝션 되었어요.

안: 이들이 짊어진 돌이 참 무거워요. 무책임한 하루를 주기 위한 것이었어요. '무책임한' 것이 이 시공간의 모토였죠. 막걸리 병을 무대세트로 배치했죠. 정액, 물, 땀, 그들의 삶에서 나온 거지요. 무대에 오르면 살면서 하고 싶었던 말이든 지금 하고픈 말이든 '한 마디' 하시라고 그랬어요. 아마도 마음대로가 제일 힘든 걸 거예요. 익숙하지 않은 태도이니까요. 그래서 받은 한 마디 중에는 이런 것들이 있었어요.

"알아주는 사람은 그닥 없는 골수 386의 19금 음주가무"
"무료한 일상, 감사드립니다"
"43년 전 지구 정복의 대 야망을 품고 한반도에 출몰하기
 시작한 우주 대마왕"
"한가하게 슬슬 거닐며 노닌다는 방배동 김 씨"
"늘 다른 이의 몸과 비교하면서 몸치라 비하하였기에
 유죄를 선고한다"
"산업의 역군! 수출 최우선! 따블 근무! 노동운동! 거치고
 거쳐서, 입술 깨물어 피 삼키며, 고뇌의 인고로 얻은
 파킨슨 병 8년 차!"

현: 할머니에서 아저씨로, 청소년으로 넘어가는 단계에서 안은미가 말하는 '자유'는 어떤 것인지 좀 더 상세하게 말해줄 수 있을까요? 일반인들의 동작 또는 춤에서 아쉽다고

느껴지는 부분은 없나요?

안: 두 팔 벌려 하늘을 머리에 이고 온몸을 열어젖히는
무아지경. 오르가슴이죠. 전 춤을 바라보는 시선이 다르니
비전공자 동작에서 언제나 특이한 싱커페이션을 발견해요.
엇박자의 미학. 그 부조화가 부숴버리는 통렬한 떨림이 좋아요.
이들이 가지고 있는 행복은 '다름'이에요. 어떤 식의 코러스가
되는 거죠. 음이 틀려도 상관없어요, 절대! 사람마다 구조가
다른 것이 굉장히 웃겨요. 서로 다른 것을 같이 만들어낼 수
있다는 게 너무 신기하지요. 똑같은 춤은 이 세상에 없어요.

안은미×현시원×신지현

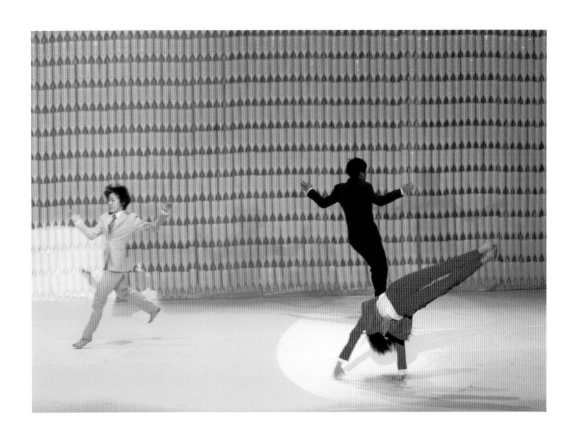

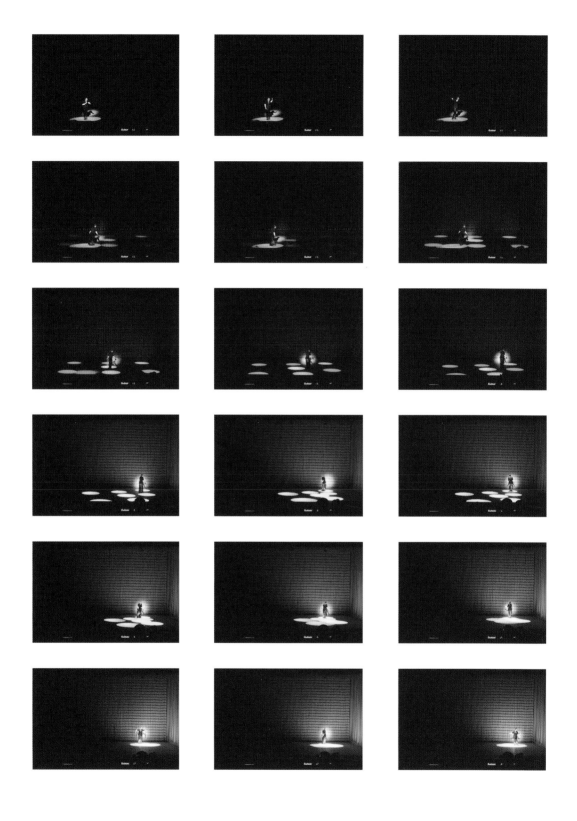

안은미×현시원×신지현

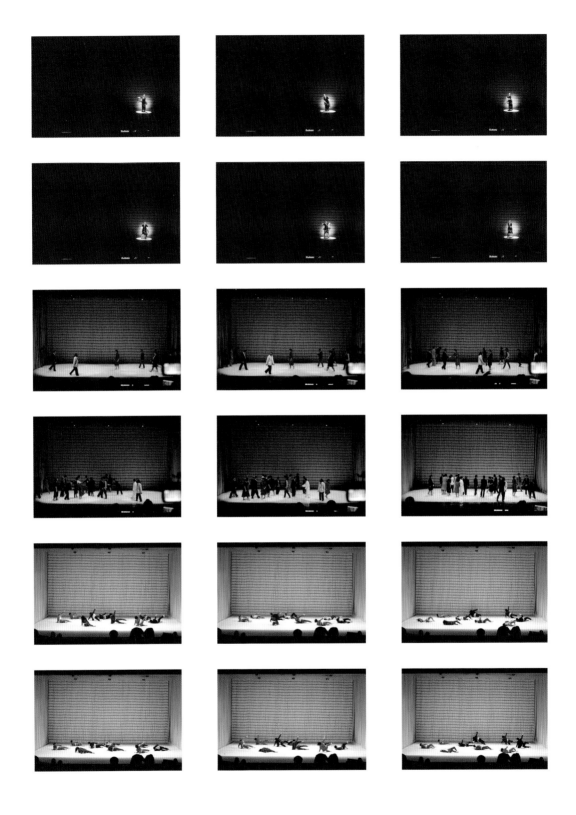

공간을 스코어링하다　　　　　　　　　401

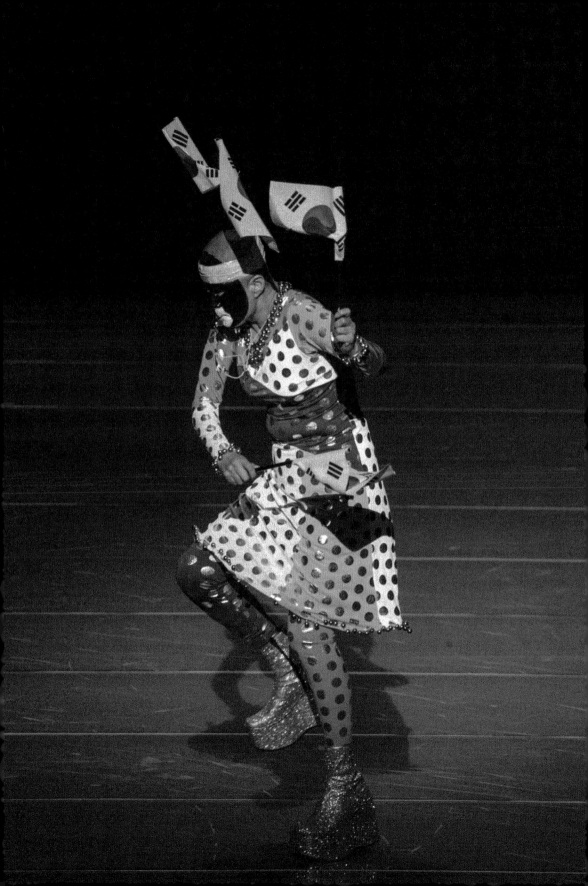

안심땐쓰

2016

안은미컴퍼니와 시각장애인이 함께하는
〈안심땐쓰〉는 우리가 상실한 감각의 세계를
회복하는 길의 안내를 위해 시각장애인들의
움직임과 그들이 세상을 지각하는 방식을
안은미컴퍼니만의 몸의 언어로 풀어낸
공연이다. 시각장애인들이 조금이라도
안심하고 살아갈 수 있는 작은 정보를
교환하는 무대가 되길 바라는 취지도 담고
있는 이 공연은 시각장애인의 자립과 성취를
나타내는 전 세계적으로 공인된 상징인
'흰 지팡이'와 함께 시작한다. 신나라, 김한솔,
심규철, 이성수, 임성희, 장해나 여섯 명의
시각장애인과, 안은미컴퍼니 소속 무용수
김혜경, 정영민, 김기범, 박시한, 하지혜,
배효섭, 이이슬, 김근태가 함께하였다.

현: 앞에서 살펴본 세 시리즈가 두산아트센터 상주단체로
작업한 것이라면, 이후 2017년 우리금융아트홀의 상주단체가
되었는데 1년만 하고 나오셨죠.

안: 〈안심땐쓰〉가 그 다음이었죠. 시각장애인들, 춤을 출 수
없는 사람들에게 그들만이 가지는 움직임의 세계가 존재할
거라는 가정 아래 생각하게 된 생각이지요. 그전에는 한
번도 생각해보지 못한 여유겠지요. 저는 장애인, 비장애인

모두 하나, 둘 부족한 장애가 있다고 생각해요. 그러나 특히 보지 못하는 사람들이 공연이라는 게 가능할까? 과연 나와 함께 공연한다고 참가신청서를 낼까? 고민하다 우연히 한빛맹아학교 안승준 선생님을 찾아뵙고 도움을 요청했어요. 시각장애인들이 혹시 걱정하며 오지 않을까 봐서요. 다행히 심규철, 이성수, 장해나, 김한솔, 임성희, 신나라 여섯 명을 만났고, 하나씩 하나씩 이해하고 토론하며 작업을 만들어냈어요. 우리 무용수들과 1:1 레슨으로 몸의 동작을 만져가면서 했지요. 우리가 세상에서 가장 느린 무용을 했을 거예요. 그리고 우리금융아트홀은 서로 지향하는 바가 달라서 그만두게 되었어요.

현: 시각장애에 관한 리서치를 많이 하셨죠. 공연 전의 리서치로서 남겨진 문서에 시각장애를 가진 인물 조사하신 것 등을 볼 수 있었어요.

안: 정보가 전혀 없으니 박은지 팀장과 인터넷, (사)한국시각장애인연합회, 한국시각장애인복지관, 한빛맹아학교 등 많은 곳과 접촉하고 이해하려고 노력했어요. 그러다 시각장애 교육가인 안승준이라는 분을 찾아 가게 된 거고요.

현: 예술가가 아닌 아마추어와 협업하는 동시대 많은 예술이 있지요. 이를테면 제롬 벨(Jérôme Bel)의 프로젝트에도 신체장애를 가진 이들이 무대에 올라 감동적인 장면을 만들어내곤 해요.

안: 저의 작업은 제롬 벨의 작업과는 보는 시각을 완전 다르게 한 거지요. 어떤 결과물을 가지고 감동을 주는 작업과는 달리 저의 일련의 프로젝트는 감동이고 뭐고 걷어내고 '과정'에 핵심이 있어요. 보여주는 방식이 아닌 각자의 색, 각자의 모습을 찾아내는 거지요. 그 각자의 모습이 만들어내는 게

안은미×현시원×신지현

저는 컬러라고 생각해요. 컬러는 영원한 거예요. 각자 또 따로 만들어내는 색은 빛의 에너지를 말하는 거기 때문이죠. 빛이 만들어내는 파장, 춤을 통해 파장을 일으켜서 우리 운동성을 만들어내는 거죠. 운동성이 가져다 주는 흥분이 보이지 않는 몸에 침투해서 약물처럼 작용하는 거예요.

현: '내 춤은 약이다'라고 지금 말씀하시는 건가요? '다른 나'가 되는 방편으로써 말이죠?

안: 뽕 맞은 느낌이지요. 옛날에 뉴욕에서 제 공연 《달거리 2》[2000])을 보고 어떤 관객이 약 안 먹고 뽕 가는 게 가능하다고 한 말이 생각나네요. 신명의 버섯 몽우리가 마구마구 피어 오르는 거죠. (웃음) 쌍방울 댄스 제너레이션이라고 할 수 있을까요? (웃음) 가끔 약을 맞으면 다른 차원으로 가는 그런 기분인 거죠.

현: 〈안심땐쓰〉는 제목이 〈무늬 없는 춤〉이었다 바뀐 것이라고 들었습니다.

안: 무늬가 없다는 건 선입견이 없는 거예요. 우리가 보았던 것을 세워서 빌드 업(build up) 하잖아요. 그들은 어쩌면 본 게 없기 때문에 다른 선입견이 없다는 생각이 들었어요. "오른쪽으로 팔을 드세요" 그러면 무용수들이 옆으로 몸을 붙여 다 만져서 동작을 만들어주었거든요. 그러다가 제목이 확 나왔지요. 안심이 안 되지 않나요? 그러나 안심하고 걸을 수 있도록 해야지요, 시각장애인들이 걸을 때 말이에요. 그래서 〈안심땐쓰〉가 나온 거예요. 사회에서 시각장애인들은 안심하고 살 수가 없는 거죠.

현: 어떤 이유로 시각장애인에 관심을 갖게 되신 건가요? 권유라든지 제안이 있었나요?

안: 제 작업에는 드라마투르기가 없어요. 그런 시스템이

없는 것이죠. 저의 상념과 속세의 욕망이 다 드라마투르기가
되는 거지요. 오랫동안 시각장애인들이 세상을 어떻게 볼까
궁금함을 가졌던 것 같아요. 제가 메모하지 않고 머릿속으로
뭔가 그리는 데 익숙하기 때문일까요? 눈으로 보지 않고
머리와 마음과 손으로 움직이는 것들에 대한 질문이 강력하게
있었어요. 장애인으로서가 아니라 그들이 만드는 엄청난
괴력이 있을 것 같았어요. 보이지 않기 때문에 볼 수 있는
것들 말이죠.

콜라주와 퍼즐 맞추기

현: 이 이미지는 〈안심땐쓰〉를 위한 의상 스케치인가요?
의상 스케치는 작품 구성 단계에서 어느 정도의 프로세스에
위치하나요? 가장 처음에 오는지 아니면 나중에 오나요?

　　　　안: 공연을 만들기 시작할 때 먼저 주제에 근접한 언어를
　　　　만들어내요. 예를 들면 시각장애인과 함께 하는 〈안심땐쓰〉의

〈안심땐쓰〉 의상 스케치, 2016, 우리금융아트홀, 서울

　　　　　　　　　　　　안은미×현시원×신지현

경우는 일단 만나서 몸 풀고 바라보면서 '저들과 함께 어떤 것들이 가능할까'를 생각하는 거죠. 그리고 나서 눈을 감고 불을 끄고 감각적인 것들을 연습했어요. 그러면 걸음걸이의 무게라고 해야 할까요, 이들이 감지하는 센스 같은 것들이 느껴지기 시작해요. 일단 상황에 맞게 정보를 수집하고 그에 맞는 몸의 언어를 만들어 무용수의 몸의 트랜스포밍을 시작해요. 첫 장면을 시작하면서 힘의 무게 그리고 세트를 동시에 생각해요. 〈안심땐쓰〉의 경우 커튼을 써야 하는데 그게 각막을 상징하는 거잖아요. 검정 깔깔이는 뿌연 시각성인데 제가 그걸 두 개나 썼어요. 두 개를 쓰면 완전 깜깜해지는 거예요. 그런 아이디어를 내서 중간에 세트 설치도 하고, 〈안심땐쓰〉는 또 점자에서 아이디어를 얻어서, 제가 땡땡이를 좋아하기도 했지만 점자화된 패턴이 정해지기도 했고요. 처음 두 장면이 가면서 몸의 기능에 맞추어 의상이 가는 거죠. 치마가 좋나? 타이는 길이가 맞나? 양말은 신어 말아? 그 다음에 컬러도 정해주고. 짜 맞추어 들어가는 스타일이에요. 콜라주와 퍼즐 맞추기!

현: 춤추는 이들의 형광 색색 양말이 인상적이었던 작업이 많았어요. 양말도 직접 만드세요?

안: 현대무용 하면 보통 맨발이라고 하는데, 저는 필요에 따라 양말을 신기도 해요. 모던발레 하던 사람들이 스킨 톤 양말을 살갗처럼 입는 것들이 많은데, 우리는 대놓고 "양말 신었소~"하는 거죠. 시각적으로도 보고 있으면 실외에 있는 것 같은 상상이 드는 효과도 있어요. 신발을 신은 실외의 에너지를 무대로 끌어오는 것 같은 것. 그리고 맨발이 불가능한 테크닉을 가능하게 해줘요. 이렇게 양말을 신발같이 뻔뻔하게 신는 무용단 없어요. (웃음) 양말은 안 만들고 기성품을 사서 구성해요.

현: 이 〈안심땐쓰〉 의상 스케치는 노란 원피스 의상에 대한 건가요?

안: 제가 입은 옷은 까만색에 은색 땡땡이에요. 노란색은 아니었는데 메모가 그렇게 되어 있네요. 이 공연 때는 앞뒤 분간하지 못하도록 얼굴을 까맣게 칠해서 어디가 앞인지 모르게 시각적으로 방해를 했죠. 눈이 너무 고통스러웠어요. 각막을 자꾸 조절해야 해서.

현: 의상 재질은 스판덱스인가요?

안: 그렇죠. 주로 스판덱스를 활용해요. 실크는 꼭 써야 하는 경우에만 써요. 왜냐하면 그건 세탁이 어렵고 비싸거든요. 우아함과 부드러운 질감은 실크나 물 실크 종류로 하고, 면을 사용해야 하는 장면은 표면이 따뜻하게 표현되어야 할 때 좋아요. 하지만 대부분은 움직여야 하는 반경이 넓어서 스판덱스 원단이 최고죠. 무용수들이 움직일 때 가장 편하고 땀이 났을 때 빨리 빨 수 있고 또 망가지지 않고요. 대부분 스판덱스나 비닐, 깔깔이 같은 재질을 즐겨 사용해요. 제 안무에서 옷은 입는다기보다는 색을 입는 거죠. 컬러 페인팅 보디에 더 가깝게 기능하는 것 같아요.

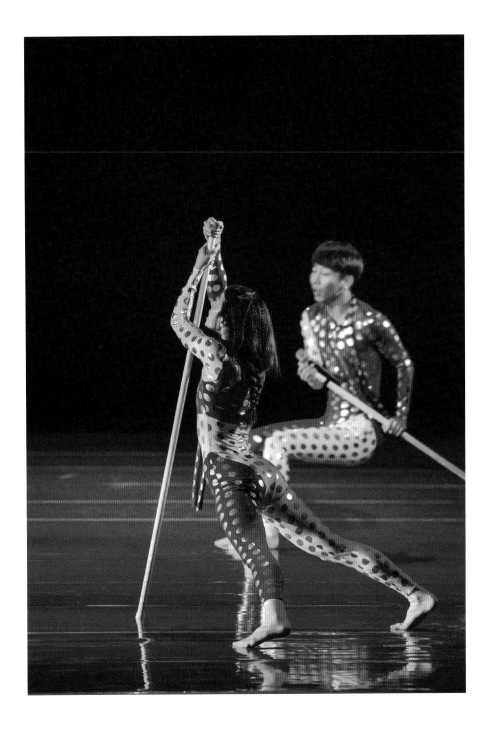

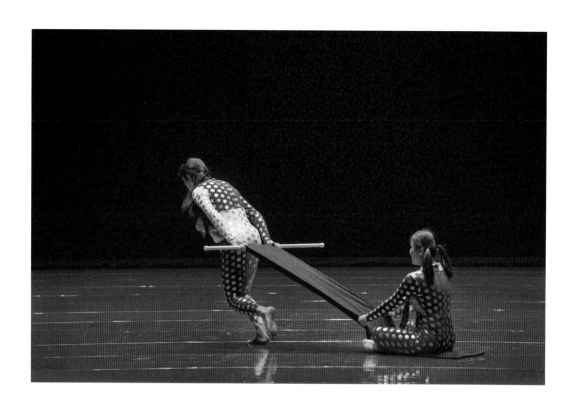

안은미×현시원×신지현

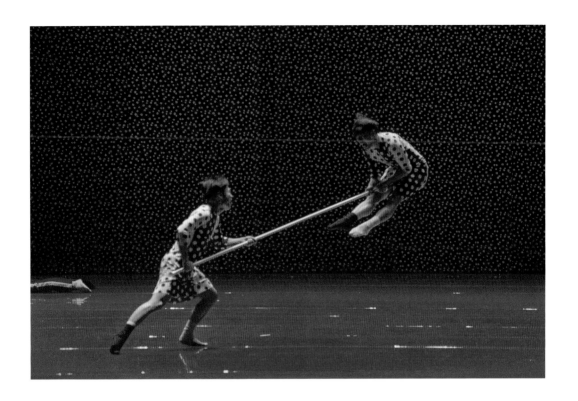

　　　　　　　　　　　　　　　　안은미×현시원×신지현

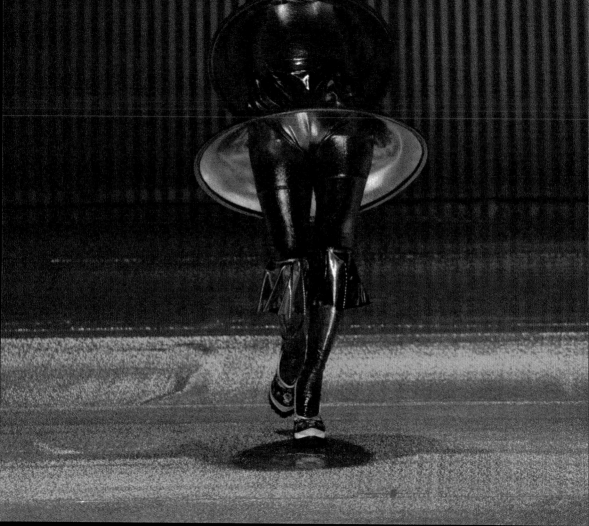

대심땬쓰

2017

〈대심땬쓰〉는 저신장 장애를 가진 무용수들과의 작업을 통해 사회적 소수자들과의 소통의 중요성을 화두로 제시한다. 저신장 장애인 김범진, 김유남과, 안은미컴퍼니 소속 무용수 남현우, 김혜경, 정영민, 박시한, 하지혜, 이재윤, 김경민, 이예지 8인이 참여한 〈대심땬쓰〉는 사회적 소수자의 삶에 대해 성찰하고 몸으로 표현하는 공동 창작 과정을 통해 완성되었다. 그들의 시선으로 바라본 삶을 표현하고 공존하는 방법에 대해 생각해보고자 기획된 공연은 신체적 장애를 넘어선 해방과 자유의 몸짓을 보여준다. 관객들은 출연자들이 신체적 제약에서 벗어나 내재된 움직임의 잠재력을 활짝 펼쳐나가는 과정을 지켜보며 무언의 커뮤니케이션 과정에 동참하게 된다.

문제 해결, 나의 다이내믹

현: 문제 해결 능력이 안은미의 안무, 무용에서 어느 정도 중요한가요?

안: 문제 해결 중요하죠. 중요한 것을 결정하는 데 주변을 읽고 자기만의 속도로 해결점을 찾는 것 같아요. 어려운 거부터

해결해야 합니다. 매듭을 풀기 힘든 것부터 해결해요. 방법이 있어? 그럼 없어! 계속 매듭을 찾아야 해요. 도피하거나 하면 안 되거든요. 밸런스를 가지고 자신의 다이내믹을 만들어내야지요. 끝까지 가서 '아 답은 이거였어!' 하죠. 채우고 비우고 채우고 비우고 그래야지요. 평상시에 문제가 생기면 근본 원인이 뭔지를 찾아내려고 하죠. 그럼 문제 해결의 속도가 군더더기 없이 빨라져요. 사심을 버리면 더 빨라져요. 작업 시 제일 큰 사심은 '현금'이죠. 몇 푼 아끼려다 전체를 망가뜨릴 수 있으니 고비를 잘 넘겨야 하지요. 이기심을 버리면 상황이 정확히 보이고 그 안에서 최선책을 찾고, 아니면 차선책 안에서 다른 차선을 복합시켜 다른 생각으로 빨리 갈아타야 하죠. 저는 무용수들에게 공연 후 결과에 대한 노트(note)를 주지 않아요. 그러면 강박이 생겨 더 긴장하게 되죠. "괜찮아. 아무도 몰라. 공연 도중 실수라 생각해서 표시 내면 절대 안 돼. 우린 언제나 실수할 수 있어"라고 얘기합니다. 공연 당일 무용수들에게 사고가 생겨 문제가 발생하면 모두 힘을 합쳐 한 시간 만에 작품을 재배치합니다. 완벽함을 위해 애쓰기보다는 허술하고 허약할 수밖에 없는 나의 초상과 만나기를 좋아합니다. 또 하나. 어떤 목표를 구체적으로 내세우지 말고 모든 가능태로 열어두면 작업할 때는 무한한 상상력이 부여되지요.

현: 〈안심땐쓰〉는 무대 위에서 특히나 '느린 것'들로 이뤄진 것이죠?

안: 아주 느린 몸의 중력으로 공간을 메꾸었던 같아요. 보이지 않는 사물을 새로이 해석하며 허공 속에 펼쳐지고 접어지는 아름다운 무중력을 보았어요. 저희 컴퍼니 무용수들도 그들의 속도에 맞추어 아주 부드럽지만 강력한 내공의 힘을 보여주었어요. 이 작품에서 안무의 기본 개념은 '공연 보는 도중 누가 시각장애인이지 비장애인지 구별 못

안은미×현시원×신지현

하게 하자'였는데 우리 모두 그 지점에 함께 도달했어요. 중력 때문에 우리는 현실에서 이탈이 안 된다는 사실에서 출발해 보는 거예요. 중력 때문에 뒤집어보기, 다시 보기, 흔들어보기 자체가 어려운 거예요. 사물의 경우 차라리 썩으면 괜찮고 궁극에는 제로로 가니까 없어지기도 하잖아요. 그러나 사람이라는 존재는 이 지구에 있는 중력으로 인해 어떤 자리를 잡고 그 위치에서 세상을 보죠. 저는 그런데 우주가 없어지면 어떨까 생각하곤 해요. 우주가 없어지는 건 정말 무서워요. 아, 없어진다는 것보다는 어떤 끝에, 광막한 어둠에 혼자 남겨진다는 것은 어떨까. 두렵지요. 전 무서운 게 없는 사람인데 말이죠. 너랑 나랑 죽고, 이 세계의 수많은 사람이 사라지는 것이 아름다운 거지요. 사라지지 않을 것 혹은 사라지고 싶지 않다는 욕망을 갖게 되니까 힘겨워지곤 해요. 삶과 죽음을 살아가고 마쳐가는 데 있어서 논리의 강박이 있지는 않았던 것 같아요. 가끔 이 중력을 이탈한다는 생각으로 작품을 짰던 거지요.

현: 그 '다르다'는 것에서 또 한 편의 작업이 만들어지는데, 〈대심땐쓰〉의 출발도 〈안심땐쓰〉와 연관되어 있겠죠?

안: 2009년 〈심포카 바리 – 저승편〉 작업에서 주인공인 저신장장애인 나용희(주인공)가 보여준 무제한의 감동을 기억하며 언젠가는 이들과 함께 작업을 해보고 싶다는 생각을 했어요. 신작 〈대심땐쓰〉를 준비하며 언제나처럼 저신장장애인 모집을 시작했습니다. 선착순 5명! 그러나 협회에 도움을 청하고 주변을 샅샅이 뒤져 저신장장애인을 모집하려 해도 그분들을 만나기가 어려웠어요. 우리나라 250만 명 장애인 중 5천여 명에 속하는 소수자, 키가 작은 흔히 '왜소증'이라고 불리는 평균 신장 140센티미터의 저신장장애인분들이 사회 활동에서 상당히 폐쇄적인 태도를 가지고 계시다는 사실을 알았습니다. 김유남, 김범진 이 두 사람이 작업에 동참하게 된

건 그런 의미로 제게 작은 기적과도 같은 일이었어요. 평생 다른 사람들과 다른 시각선과 병명도 다 파악이 되지 않은 장애를 겪으며 살아온 그들의 몸은 상상 이상의 가능태를 증명하며 달리기 시작했습니다. 저는 이 작업에서 두 분이 춤을 너무 잘 춰서 놀랐어요. 그 유머 하며, 작은 사람들이 사물을 바라보는 게 다르잖아요. 이들이 보기에 세상은 너무 높은 집인 거에요. 운동성이 달라요. 길이가 다른 삶을 사는 사람들의 운동성이 굉장히 순발력 있어요. 안 가르쳐줬는데 정말 잘하는 거죠. 두 친구는 연극배우였어서 무대에서 더 강한 면모도 있죠. 〈대심땐쓰〉에서 우리 주제는 '길이'였어요. 의상과 무대 세트는 스트라이프였고요.

안은미×현시원×신지현

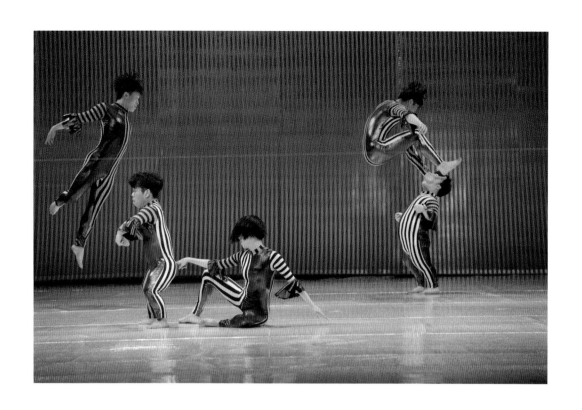

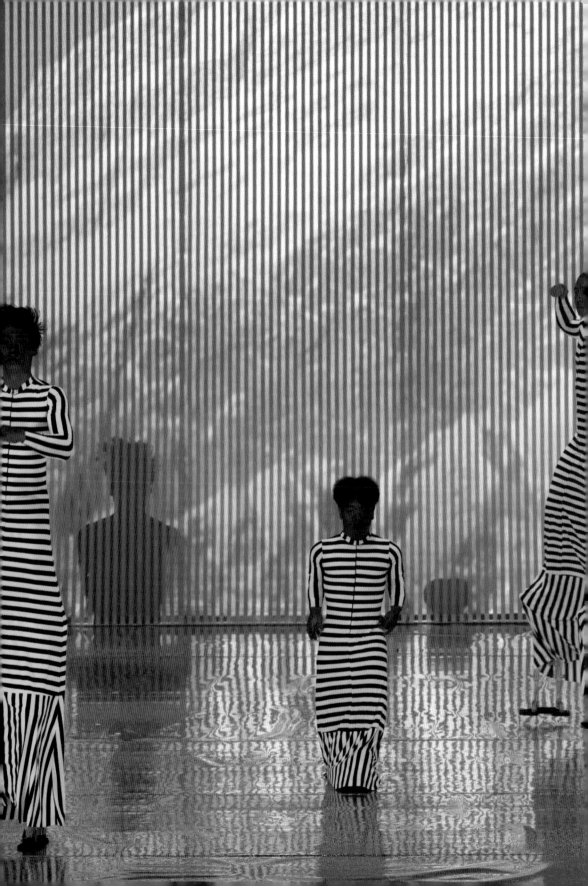

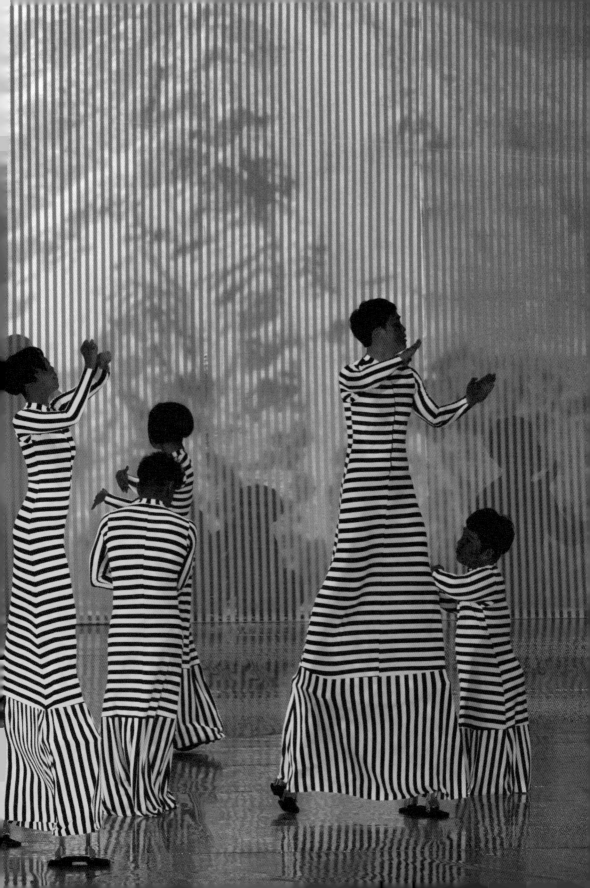

안은미×현시원×신지현

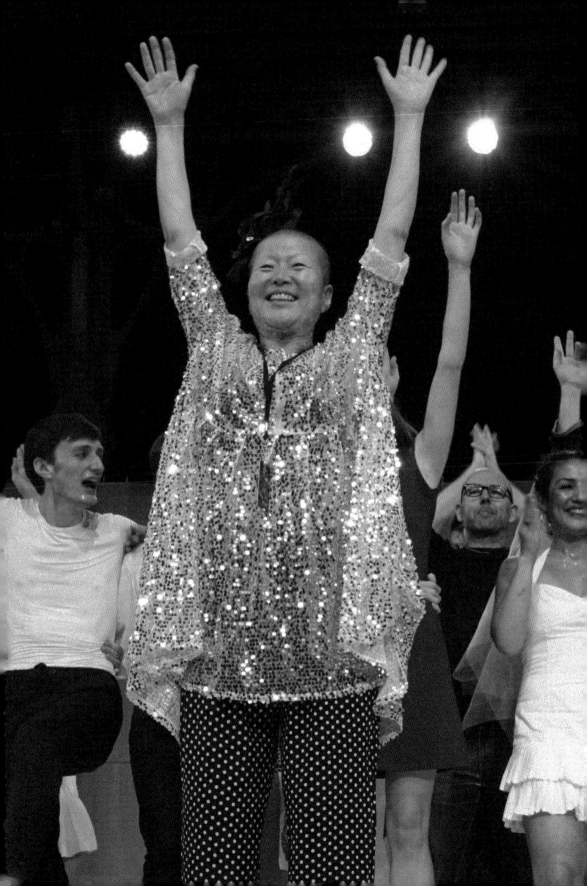

안은미의 1분 59초 프로젝트

2013

〈안은미의 1분 59초 프로젝트〉는 무용가가 아닌 일반인들이 1분 59초 동안 자신만의 무대를 만드는 프로젝트로, 평범한 사람들이 무대에 올라 자신의 인생을 춤으로 표현하는 공연이다. 이 작품에서 안은미의 역할은 특별한 테크닉을 지도하기보다는 참가자들이 솔직하게 자신의 이야기를 몸으로 표현하도록 격려하고 조언하는 것이다. 이 프로젝트는 "춤은 특별한 교육 없이도 자신을 표현할 수 있는 언어"라고 말했던 피나 바우슈의 예술 정신을 실현하고자 기획된 커뮤니티 댄스 프로그램 〈피나 안 인 부산〉(2013)에서 출발한다. 참가자들은 안은미의 지도 아래 무용 및 창작 워크숍, 토론과 인문학 강의 등 다양한 프로그램에 참여하며 개개인이 걸어왔던 삶을 과감하고 솔직하게 춤으로 표현하였다.

현: 〈안은미의 1분 59초 프로젝트〉는 다른 버전으로, 다른 참여자들과 여러 번 공연하셨죠?

안: 2013년에 처음 시작할 때는 〈피나 안 인 부산〉이었죠. 처음에는 2분이었어요. 유튜브에 올리는 영상 시간이 2분 정도라면 괜찮다고 생각했죠. 참여자 한 명 한 명이 2분 동안 무대에서 자기 작품을 제작해 올리는 거에요. 처음에는

2분으로 하다가 짝수가 재미가 없어서 1초를 뺀 거예요.
각자의 1분 59초. 세상에서 가장 짧은 공연이죠.

현: 공연마다 참여자들이 모두 다 다르죠?

안: 연령 제한 없이 모두에게 열려 있으니 정말 다양한
참여자들을 만나게 됩니다. 4세 어린이에서 어르신까지.
초년 예술가에서 회사원, 학생 등 정말 각층의 사회구성원들을
만나게 되죠. 2019년 1월에는 처음으로 신체적 장애를 가진
분들과 비장애분들이 함께 〈안은미의 1분 59초 프로젝트〉
무대에 섰죠. 예를 들어서 〈강남스타일〉 노래를 부르면서
하는 친구는 초등학교 6학년인데 싸이처럼 되고 싶다고 해요.
춤추는 걸 보면 싸이보다 더 에너제틱하게 춤을 추는 거예요.
우리, 저와 무용수, 진행하는 박은지 팀장 등이 '잘 춘다'고
하고 함께 보고 하니까 공연 전날 잠을 안 잔다는 거예요.
무대에서 온전하게 1분 59초의 춤을 추는 것만으로도 너무
흥분된다는 거지요. 다운증후군을 가진 한 참여자의 어머니가
써주신 편지도 기억나네요. 우리 아이에게 이런 재능이 있는
줄 몰랐다고 하셨어요. 이번 공연에 참여한 김현우라는 친구도
원래 화가인데 무대의 어둠 속에서 손에 랜턴을 들고 벽에
빛으로 그림을 그리는 모습을 보여주었죠.

〈안은미의 1분 59초 프로젝트〉 참여자 모집 전단,
2014, 조경규 디자인, 경기창작센터, 경기

　　　　　　　　　안은미×현시원×신지현

현: 〈안은미의 1분 59초 프로젝트〉의 공연 형식에서 잘
되었다고 느끼는 안무가로서의 기준이 있나요?

안: 저는 태도가 스트레스 받지 않게 하려고 애를 써요. 이 프로젝트는 아무도 진지하게 비평을 안 해요. 그래서 의미가 있죠. 완전히, 정말 자유로운 시간. 여러 의미가 있겠지만 저는 무대에서 참여자들에게 '하고 싶은 대로 해'라고 전해요. 무대에서 마음을 열자. "괜찮아 괜찮아" "잘했어 잘했어" "뭐 이렇게 더 잘하려고 해" 하는 이야기를 나누죠. 이런 게 안은미 식의 협업이라고 생각해요. 안은미 식 종교대부흥회 아니, 예술대부흥회라고 할 수 있겠어요. 1분 59초라는 시간은 어떤가요? 한 사람이 나와서 공연하는 것을 보다가 집중하고 이내 지루할 만하면 다음 분이 나오잖아요. 저는 그 시간의 분배가 얼마나 조화롭고 순조롭고, 보는 사람도 행복하고 부담도 없다고 생각해요. 〈안은미의 1분 59초 프로젝트〉에서 작품의 퀄리티는 걱정 안 해도 된다고 생각해요. 무엇이든 한 프로젝트를 5년간 해보면 사회적 데이터베이스가 나와요. 이 사람들이 살면서 가장 걱정하는 게 뭘까, 무대에서 말하고 싶은 것이 무엇일까 생각해보면 사회의 데이터가 나오지요. 가족의 문제, 현실의 이슈, 그러니까 여기서 빠져나가고 싶다는 마음. 삶의 무료하고 답답한 상태, 쳇바퀴 도는 삶, 사랑 문제, 젠더, 그리고 그 다음에 꼭 나오는 것은 '예술가가 되고 싶다.'

모두가 갖고 있는 개인의 공포가 있죠. 사는 게 가끔 얼마나 무서워요. 살면서 자기가, 각자가 힘들어하는 것들이 공연의 주제로 나와요. 특별한 건 이야기를 꺼내놓는 참가자도 있죠. 1분 59초는 너무 짧은 시간이지만, 그 말을 몸으로 할 수 있는 시간은 되는 거예요. 이 프로젝트를 우리끼리 사회통계학이라 불러요.

현: 그런 경험이 몸을 확 바꾸고 또 마음도 움직이게 하네요.

안: 어떤 프로젝트를 진행해도 저는 인문학적 접근을 너무 중요하게 생각해요. 한국 사회에서 재밌는 사람들이 서로 만나서 독특한 관점들의 이야기를 하는 거죠. 너무나 성실하게 강의 듣고 공연 연습도 같이하고, 조별로 맥주 파티도 해요. 인생 상담도 해주고. 저는 밤마다 인생 상담하는 게 일이에요. 더 바쁜 사람은 박은지 팀장이고요. (웃음) 고해성사 받아줘야지, 작품 얘기 들어줘야지. 웬만한 학교 프로젝트지요. 저는 중요한 작업으로 〈쓰리 쓰리랑〉(2017)을 꼭 언급하고 싶어요. 어느 날 특강을 하는데 어떤 아저씨가 저를 보고 웃어요. 그러고 나서 명함을 주는데 자기가 군대에서 자식을 잃어버린 어머니들이 운영하는 군 피해 치유센터 '함께'에서 법적인 문제를 도와주고 있다고 하더라고요. 만나면 좋을 것 같다고 해서 어머니 대표 한 분을 만났어요. 모임의 대표가 공복순 어머니예요. 만나서 이야기하는데 내 몸이 너무 힘이 든 거예요. 처음에는 그냥 들어드리는 게 전부였죠. 전 자식을 낳아보지 못한 사람이라 더욱더 낯선 이야기였어요. 군대에서 아들을 잃은 어떤 경우는 알약 하나면 아들을 살릴 수 있었다던, 그런 엄마들이 너무 많아요. 듣기만 해도 가슴이 터질 것같이 아프더라고요. 그 아이의 실수로 죽은 게 아닌데 마치 자식 죽인 죄인처럼 취급받는다고 하시며 사람들 앞에서 아이 이름을 당당하게 부르고 싶다고 하셨어요. 너무 억울해서 북이라도 미치도록 치고 싶다고 했어요. 그 두 가지는 제가 함께할 수 있을 것 같다고 생각했죠. 마침 제가 전통진흥재단과 '아리랑 시리즈'를 하고 있던 차였어요. 〈쓰리 쓰리랑〉은 말하자면 원한을 푸는 아리랑을 한 거예요. 북을 치는데 가락이 부러지는 거예요. 공연 시작 후 우리 모두 내장부터 서늘하게 조여오는 알 수 없는 분위기를 감지할 수 있었어요. 국립극장 KB청소년하늘극장 뚜껑이 열리고 군복 입은 한 몸이 내려오자 어머님들은 이미 오열하셨죠.

안은미×현시원×신지현

녹음된 아들 목소리로 "엄마 나 잘 지내, 건강해"라는 말이
나오자 저희 모두는 관객과 함께 오열하기 시작했죠. 나중에
하늘에서 상여가 내려오고 저희는 어머님들과 아리랑에
맞추어 손잡고 천천히 걷기 시작했어요. 혹시 어머님들 중
한 분이라도 도중에 쓰러지실까 봐 앰뷸런스를 스탠바이 할
정도였어요. 진짜 '이게 씻김굿이구나!'라는 생각이 들었어요.
공연 뒤 정말 700명이 넘는 관객이 모두 일어나 어머니들에게
무한한 박수를 보내주었어요. 이런 기립박수는 제 인생에
처음이었어요.

100바퀴 머리 회전

신: 안은미컴퍼니는 1988년에 처음으로 설립되었습니다.
어떻게 꾸려나가게 됐고, '안은미컴퍼니'라는 이름은 또
어떻게 지은 건가요?

안: 1988년 처음 개인 발표 할 때는 그냥 '제1회 안은미
개인 발표회'라는 이름으로 시작했어요. 당시에는 무용단
뭐 이런 이름을 사용하지 않았어요. 그 당시에 안은미
무용단이다 그러면, 시립무용단처럼 지속적으로 운영하는
사람들에게만 붙여진 이름 같아서 그냥 개인 발표회
1회, 2회 이렇게 해서 진행 했었죠. 그리고 나서 제가
뉴욕으로 가서 영어로 해야하니 그냥 '안무 안은미' 이렇게
진행되었어요. 특정한 단체 이름이 있어야 하나 하다가 제가
'안스안스(Ahnsance)'라는 이름을 만들었는데, 의미는
되게 재밌는데 내용을 자꾸 설명해야 하니 시간이 너무 오래
걸렸어요. '안은미컴퍼니'라는 이름에서 일부러 댄스를 뺐어요.
'댄스'라는 단어가 너무 한정적이다, 넓은 의미의 안은미 회사,
이렇게 가자. 내가 댄스만 하는 건 아니니까요. 교육자, 경영,

패션 이런 걸 포괄하는 많은 것들을 경험하는 곳 같이요. '너 그럼 큰일 나' '내가 만약 직업이 없으면 어떡하지?' 저는 그러면 이렇게 생각하죠. '어떻게 하면 빌어먹을까? 남에게 신세 지면 어때? 갚으면 되잖아!' 다 된다, 된다, 다 됩니다. 안은미컴퍼니는 다 된대! 다 돼. 걱정하지 마. 시간이 없어요. 다 함께, 다 되는 거야. 우리와 일하는 외국 친구들에게는 '다 됩니다' 컴퍼니예요.

현: 2018년에 안은미컴퍼니 30주년 기념 공연 〈슈퍼 바이러스〉를 했죠.

안: 남현우, 김혜경, 박시한, 하지혜 춤꾼들은 정말 저와 함께 적어도 10년 이상 작업한 사람들이에요. 제게 정말 인간문화재 정도 되는 아주 귀한 사람들이죠. 노고에 감사하고 싶은 무대를 만들고 싶어 준비하는데, 제가 다시 작품을 아카이브 형식으로 만들고 있다가, 다음 날 "여러분 이런 형식은 필요 없네요. 여러분의 역사와 기억을 그냥 막 끄집어내세요"라고 말하고 몇 개의 약속을 하고 전부 즉흥으로 1시간을 공연했지요. 대단한 장관이었어요. '팔도 대 삼라만상도.' 자기가 출연했던 의상을 쭉 주고는 음악도 즉흥이고 바구니에 자기 옷을 담아서 꺼내 입고 싶은 옷을 입고, 기억나는 동작들을 재탕하면서 끊임없이 서바이벌 게임을 하고, 무대에 가로막이 있어서 이쪽 사람은 반대쪽을 못 보거든. 관객들이 굉장히 모호한 역사를 마주하게 되고 마지막에 무대 중간을 가로막은 커튼을 탁 쳐주고 파티. 제가 그들에게 감사의 트로피와 왕관을 줬어요. 소주도 뿌리고. 만세, 만세.

현: 무용단원들을 보면 다들 유머 코드가 있어요. 표정이라든가 뛰는 몸짓에서 스프링처럼 톡톡 튀는 운동감과 함께 유머를 가지고 있어요.

안: 정직한 상태의 웃음, 억지웃음이 아니라 무용수들의

경험과 가슴에서 들려오는 유머 코드를 뽑아내는 데 주력하죠.
제가 대학 생활 중 했던 공연을 보면 대부분 너무 어두웠어요.
평상시 생활은 밝은데 작업은 왜 이리 어두울까 생각하다가
'내 본성대로 해보자' 하고 코미디를 만들어 관객을 웃겨
보려고 했는데 너무 어려운 거예요. '아, 이게 만만한
작업이 아니구나.' 그래서 더 고민하고 실험하고 연구해서
블랙코미디가 주는 강력한 힘을 터득했어요. 사회적 코드
속에 공감대와 질문을 음성 없는 움직임의 언어로 발전시키고
싶었어요. 블랙코미디는 숨겨진 코드를 건드리는 거죠. 웃지만
우는 거예요. 울면 민망하니까 웃으면서 몸의 기능이 '클리닝
업'되게 하는 거죠. 누군가 웃겨주면 속이 다 시원하잖아요.
말 못한 이야기를 대신해주면 속상함이 풀어지잖아요. 그게
전통적으로 광대들이 했던 일이니까요. 유머, 움직임으로
누군가를 웃게 하는 거 어렵구나. 울음과 웃음은 동일한
선상의 심리학적 코드라고 하더라구요. 리허설 과정에서
모든 사람에게 하고 싶은 동작과 표현 발언권을 주고 편하게
접근하는 방식을 선택하게 한 것도 이 때문이죠.

현: 안은미컴퍼니 무용수들은 얼굴 근육을 많이 쓰는 걸
볼 수 있어요.

안: 얼굴은 그 사람 내면의 표출이라고 생각해요. 표정을
억지로 만들지 않아도 반사체처럼 튀어나오는 거죠. 처음에
웃어도 된다고 했을 때 모두 의아해 했어요. 그래도 되나?
억압적인 분위기에서 자율성이란 불가능하니까요. 우리
무용수들은 얼굴이 살아 있고 또 근육이 살아 있어요. 연습할
때 매일 쓸데없는 농담을 하거든요. 말을 막 떠들면서 하게
해요. 그걸 정지시키면 안 되죠. 대구시립무용단 감독으로
일할 때도 현대무용 전공한 무용수들이 너무 심각했어요.
〈대구별곡〉에서 도미 부인과 선녀들이 나오는 장면이 있어요.
"모두 웃어요"라고 했더니 무용수들이 안 웃어봐서 볼 근육이

아프다고 하더라고요. "선생님, 지금 웃고 있어요, 지금 볼이 떨려요." 현대무용은 얼굴 근육을 자유자재로 쓰는 표현을 해본 적이 없는 거예요. 대구에서 그렇게 일 년 지나고 나서는 단원들이 제 의도를 이해하고 본성을 드러내기 시작했죠. (웃음)

현: 안은미컴퍼니 같은 개인 무용단이 30주년 동안 이이나가기 쉽지 않을 텐데요, 재정적으로 어떻게 월급이 가능한가요?

안: 말이 월급이지 기초생계비 정도겠죠. 한국에선 극장 시스템이 제작도 많이 없고 주로 초청 예산인데, 현대무용은 어렵다고 생각해서 관객이 없어요. 그래서 공연만으로 자금 조달이 어렵죠. 저희는 해외에서 초청받는 공연비로 가능은 한데, 그래도 아직 힘든 상태지요. 그래도 제가 결심한 꿈은 이룬 셈이에요. 제가 어릴 때 예상했던 모든 기록을 이루고 있어요. 이제 올해 2019년 9월 브라질 공연까지 하면 해외 공연 100회를 기록합니다. 무려 4년 만에 이룬 기록이죠. 2020년에는 다른 기록 경신이 기다리고 있어요. 그래도 정말 가끔 후원해주시는 분들도 계시더라고요. 제가 대구에 처음 발령받고 한 달쯤 있다가 태창철강 유재성 회장님이 저를 보자고 하신다는 거예요. 왜 그러나 하고 의아해 했더니 외부인이 타지에 와서 고생하는데 대구를 위해 힘써 달라 하시면서 물심양면 대구시립무용단을 도와주셨어요. 그 후 후원회를 만들기도 했고(잘 안됐지만) 그냥 개인적으로 저를 팍팍 밀어주시는 어른들도 계시고, 팬들도 있고, 아직은 지칠 때가 아니라 더 힘내서 우주 공연까지 해야죠. (웃음)

현: 여러 경험이 있었겠습니다.

안: 합리적인 질서를 유지하려면 공동체의 합의가 필요한데 이게 그렇게 쉽지가 않아요. 제가 단체의 리더이고 대표이니 먼저 저의 기본 아이디어를 전달해요. 서로 나이와 상관없이

상대방의 의견을 존중하는 수평적 관계를 유지하도록
하자라든가, 모든 공연이 시스템화되어 있으니 자기 맡은
것은 자기가 책임지고 남에게 미루지 말자라든가. 살아가면서
타인과의 관계를 형성하는 데 얼마나 많은 이해력과 시간이
필요한지에 대한 논의. 자기가 처한 문제점을 어떻게
지혜롭게 해결해야 하는지 등 이 모든 것이 잘 진행되면
작품에서 무대에 서는 태도를 특별히 훈련하지 않아도 된다고
생각하죠. 작업은 이렇게 서로 특별한 순간들을 기억하고
다시 응용하면서 판단력의 속도가 회오리치고 두뇌 회전이
백배 효과적으로 작동합니다. 불필요한 감정 소모를 줄이고
빠른 시간에 요점을 찾아 해결하면 우리가 불가능할 것 같은
일도 해결점을 찾게 되죠. 특히 공연 전에 별의별 일이 다
생깁니다. 한 번은 해외 투어를 위해 비행하는 도중 무용수
정영민이 갑자기 가슴 통증을 호소해왔어요. 비행기 내에
의사가 있는지 찾았는데 다행히 두 명의 의사 선생님이
비상 의료통에서 주사약을 찾아 투약하고 조금 진정이 됐죠.
본인뿐 아니라 우리 모두 놀라 착륙할 때까지 정말 몇 시간이
며칠처럼 느껴지더라고요. 다행히 진정이 되었지만 그 정도
건강 상태에서도 작품을 위해 위험을 무릅쓰고 공연을
한다는 건 아마 타인이 보기에는 바보같이 보일지도 몰라요.
하지만 무대에 대한 책임이 얼마나 중요한지를 자기 자신이
결정하면 어떤 상황도 이겨낼 수 있다고 믿는 거지요. 허리
디스크 수술하고 무용단을 위해 재활을 단기간에 성공시켜
맏형 노릇을 하는 남현우. 하나의 작업이 관객에게 감동을
주기 위해서는 작품 연습 시간보다 실생활에서의 경험이
얼마나 중요한지를 저희는 잘 알고 있어요. 무술 영화를
보면 눈이 오나 비가 오나 수련을 미루지 않아야 한다는
건 기본 상식이죠. 그러나 그 훈련 속에는 정신을 수련하는
과정이 엄청 중요하게 차지하고 있다는 것을 알 수 있어요. 이
소용돌이치는 삶 속에서 저는 모든 상황을 조절하고 결정해야

하는 위치에서 살아가야 하는 거예요. 일일이 다 열거하기도 어렵지만 그러면서 저는 더 단단해지고 물질과 작업하는 것이 아니라 자연의 일부인 인간과의 관계를 지속시키는 것이 얼마나 힘든 수련인지를 몸 속에 차곡차곡 채우며 살아가고 있는 것 같아요.

현: 서로의 관계가 돈독한 것이 느껴집니다. 공동의 합의, 판단을 하기 위한 기준들이 어떻게 수립되고 또 갱신되나요?

안: 우리 무용단에도 암묵적, 감정적 합의가 있어요. '여기까진 화내지 마, 이해해줘' 하는. 너무 일 많이 하면 짜증 나잖아요. 뭔가 오버된 것에 대한 보상이 있어야 하는 거고요. 애쓴 거에 대한 인정이 있어야 하는 거예요. 그걸 당연하게 여기면 경제적이고 효율적이지 않아요. 이건 그들에게 감사해야 하는 거지. 시스템이 사회 안에 정착하기 위해선 많은 과정이 필요해요. 합의점을 마련하는 거예요. 사회적 합의라는 게 얼마나 어려운지 몰라요.... 항상 설명하고, 얼마, 몇 번, 일주일에, 오케이 하면 합의하는 거죠. 제가 안무를 빨리 할 수 있게 된 게, 뉴욕은 시간당 7불 받고 일했어요. 그럼 일주일에 세 번밖에 못해요. 일곱 명, 그러면 일주일에 14달러, 이런 식으로 계산하죠. 그럼 내가 일주일에 몇 번 할 수 있는지가 나오는 거예요. 그럼 그 사이에 회오리처럼 안무를 해요. 머리를 한 바퀴 회전해야 할 것을 100바퀴를 회전하는 거예요. 그림으로 그릴 걸 3D로 해버리는 거지요. 글을 타이핑하기 전에 머리에 글을 쓰는 거 같아요. 읽으면서 지워나가면서. 한 손으론 타이핑을 하고 한 손으로는 스토리를 만들고.... 돈이 없으니까 생활의 달인이 된 거죠. 다행히 미국 애들이 순서를 빨리 외워줬어요. 다음 날 오면 그대로 외워서 하는 거예요. 그들은 잡(job)이 네댓 개 되니까 뇌의 전환이 빠르더라고요. 가방이 무거운 걸 매고 너무 즐겁게 다니는 거야. 독립성이죠. 어릴 때부터 경제적 독립을 한 거예요. 내쳐진 거예요. 그래서 어떨 땐 되게 슬퍼요.

안은미×현시원×신지현

현실 안에서 합의를 봐야 하는 것들이 많잖아요.

현: 이 모든 것이 안은미의 교육, 페다고지(pedagogy)와
연결되는 것 같습니다. 교육은 어떤 점에서 중요한가요?
그것은 안은미 자신에게도 큰 의미가 있고 에너지의
원동력일까요?

안: 교육은 너무 너무 너무 중요하죠. 살아가는 방법을
체득하고 익혀나가는 시간들이니 사회의 구성원으로 구조를
이해하는 가장 빠른 시스템. 그러나 노력이라는 노동을
동반하니 고달픈 시간이겠죠. 저도 가끔은 선생이라는
위치에서 누군가를 만난 적이 있는데 정보 전달뿐 아니라
긴밀한 대화와 애정까지 포함한 수업을 진행하려면 엄청난
에너지가 소모된다는 걸 알게 됐죠. 제게 가장 큰 사건 중
하나는 백남준의 생각을 본 것이에요. 1984년 백남준의
"예술은 사기다"라는 충격적인 인터뷰를 잊지 못하죠.
세상에 나하고 비슷한 생각을 하는 예술가가 있다. 그날의
기쁨은 마치 불안한 제 생각에 굵은 말뚝을 박았죠. 그렇지,
교육은 받는 게 아니라 자기가 찾아가는 지도를 받아 드는
거야. 모로 가든 도로 가든 실수를 두려워하지 말자. 여러 가지
다양한 이정표가 되어줄 어른이 필요하죠. 실수를 기꺼이
과정이라 받아주는 어른 사회. 교육은 이런 힘을 알려주는
곳이어야 한다고 생각해요. 다시 실패해도 언제나 돌아가도
되는 따뜻한 집.

스코어 – 빙빙, 스코어 – 몸의 좌판

현: 〈은하철도 000〉의 스코어에서 연두색 형광 펜, 붉은 펜
등을 활용해 무대 위 '동선'을 매우 세밀하게 계획했어요.

무대에 어떻게 들어가고 나오는지가 보이고 무대 안에서
어떻게 이동하는지가 화살표 등으로 보여요. 이때의 스코어는
어떻게 작성했나요?

안: 무용수가 27명이었어요. 미국에 있을 땐 보통 예닐곱
명이에요. 공연 장소도 대부분 소극장이고 예산도 적고 하니
많은 무용가를 못 쓰는데, 이건 LG 대극장이잖아요. 그동안
눈여겨봤던 주변인에게 다 출연하자고 해서 선부 다른 지역,
다른 학교에서 모였어요. 스케줄부터 준비물, 동선, 소품,
의상, 순서 등 진행해야 할 상황이 너무 많은 거에요. 머리로
기억하기엔 너무 방대한 양이라 일일이 써서 기록하고 메모를
해두었죠. 그 스코어 표는 제가 디자인해서 고안해낸 거예요.
(웃음) 만화지 같은 칸도 내가 컴퓨터로 다 그린 거예요. 〈빙빙〉
작업 때도 움직이는 세트를 만들었거든요. 구조에 변화가 많아
만들어 썼어요. 그 뒤로 종종 만들어 기록해두었는데, 많이
남아 있진 않을 거예요. 미국에 있던 기록은 언니 집에 있다가
제가 대구로 옮길 때까지 보관하다가 점차 없어졌어요.

현: 스코어를 그리지 않는 경우 안무는 몸에서 기억되나요?

안: 보통은 안무를 짜기 전에는 기억에 의존했죠. 몸이
좌판이어서 몸에 입력하고. 처음이 언제인지 기억이 잘
안 나는데, 낙서하고 이리저리 옮겨보죠. 보통 사람들은
어시스턴트가 있어서 기록을 해요. 그러나 이렇게 자가
발전하는 개인 무용단 규모는 제가 스스로 다 일을 처리해야
해서, 그동안 운영하며 엄청나게 효율적이고 경제적으로
절감이 가능하고 시간 절약까지 할 수 있는 프로그램을 뇌
속에 개발한 거 같아요. 요즘은 영상 매체가 발달해서 대부분
영상 촬영으로 기록해놓고, 무용수들이 각자 자기 것을
메모해놓은 후 다음 연습 때 활용하죠. 서로 자기 책임을
분할해서 효과적인 시스템을 구축하는 게 중요해요.

안은미×현시원×신지현

현: 완결된 공연 장면을 객석에서 미리 보고 싶기도 한가요?

안: 항상 제 작업에 제가 출연하기 때문에 저는 공연 당시 객석에서 작품을 본 적이 없어요. 공연 전 무대 리허설을 통해 전반적인 문제를 해결하고 재정비해서 무대의 막을 올리지요. 그렇지만 처음부터 몇 달 혹은 1년간 진행해서 만든 작업들이라 보지 않아도 제 머릿속에는 빈틈없이 모든 것이 영화처럼 지나가죠. 사실 전 무대 뒤에서 그 소용돌이치는 격전을 도와주는 게 차라리 마음이 편한 것 같아요. 그것을 정면으로 마주하고 있으면 가슴이 터질 것 같아서요.

현: 안은미가 무대에 등장할 때 확실히 기운이 셉니다. 기운이 전환되면서 안은미만 보이는 거죠.

안: 원래 돈 내는 사람이 튀게 돼 있어요. (웃음) 제가 다른 사람 공연에 무용수로 출연한 횟수보다는 제 작업 속에 출연한 횟수가 많고, 저는 또 솔리스트라 솔로 작업이 많아요. 그리고 자기가 무엇을 정확하게 해야 하는지에 대한 조절 능력이 있으면 무대에서 잠시 거짓말하는 건 쉽지요. 제가 〈Let's go〉 작품으로 '피나 바우슈 페스티벌' 공연을 갔을 때 끝나고 뭐라고 말씀하실지 두근두근하고 있으니까 "난 너의 춤이 좋아. 네가 좀 더 추지 그랬어"라고 하시더라고요. 그래도 좋은 선물 하나 받고 태어난 거니 죽을 때까지 추려고요. (웃음)

현: 지금 다시 솔로 공연 하고 싶은 마음은 없나요?

안: 요즘은 혼자보단 사람들을 괴롭히는 게 좋아요. (웃음) 독일 프라이브루크 시립극장 객원 안무자로 갔을 때 연습실 저 구석에서 두 명의 무용수가 대화를 하고 있었어요. 그런데 제가 남보다 조금 귀가 밝은 편이에요. "은미는 사디스트

같아" 그래서, 제가 멀리서 "예스 아이 엠!"이라고 답해줬어요. (웃음) 깜짝 놀라더군요. 마조히스트인 것 같기도 하고요. 양쪽 다.

현: 〈대심댄쓰〉에는 수직으로 된 또 다른 계획표/원고가 있었어요. 시간을 표시하는 형식이죠?

안: 대부분 계획표는 정해진 시간에 진행되는 그림을 객관적으로 보는 데 도움이 되니 작업에 필요한 부분이면 기록을 하려고 노력해요. 〈대심댄쓰〉는 저신장장애 왜소증이라고 불리는 참여자들이 신체 발육이 선천적으로 성장하지 못하니 사회 안에 만들어진 규격의 공산 제품들은 맞질 않아요. 그들에겐 모든 게 쓸데없이 높은 위치에 있죠. 남자 화장실 가면 얼굴 위치가 아주 고약한 곳에 위치하게 돼서 언제나 그 냄새와 친하다고 하더라고요. 웃으면서 얘기하지만 모든 것이 불편한 상태이지요. 그래서 이렇게 낯선 정보를 가지고 작업할 땐 더욱더 많은 정보를 리서치해서 시나리오 작업에 도움이 되도록 메모를 해놔요.

현: 작품의 '대본' 혹은 '시나리오'라고 하는 것들이 있는 작품도 있어요.

안: 박용구 선생님이 시나리오를 써주신 작품은 〈대구별곡〉 〈안은미의 춘향〉 〈정원사〉 〈심포카 바리 – 이승편〉 〈심포카 바리 – 저승편〉 이렇게 네 편이고요. 〈심청〉은 시나리오를 써주셨지만 작업으로 만들어지지 못했어요. 그리고 김영태 선생님의 〈성냥팔이 소녀〉, 장승헌 공연기획자의 〈하늘고추〉, 이렇게 모두 여섯 편의 작업 시나리오가 있어요. 그 이후 〈조상님께 바치는 댄스〉부터는 전우용 선생님과 역사 전반, 시대적 의미와 해석 등을 논의하면서 도움을 많이 받았어요.

안은미×현시원×신지현

현: 어린아이가 등장하는 안무가 있나요?

안: 그 전에 한 번도 없었어요. 그런데 학생들과 함께 한 〈안은미의 1분 59초 프로젝트〉가 있었는데 거기서 특이한 두 친구를 만났어요. 곽현민(성문밖학교 1학년)은 우리나라 모든 지하철 역 이름을 순서대로 외워요. 자기는 커서 기관사가 될 거라고 하더군요. 〈스펙타큘러 팔팔댄쓰〉(2014) 할 때는 인간의 춤이 사라지고 건물만 춤추고 있는 주제를 가지고 한 작업이라 현민에게 포크레인 위에 앉아서 개발된 역 이름을 말해달라고 부탁했어요. 공연 도중에 현민이가 역 이름을 중간에 빼먹지 않나 관객들이 핸드폰을 꺼내서 확인하는 순간 이벤트가 생겼어요. (웃음) 완전 성공했지요. 강민서(와부초등학교 5학년)는 혼자서 연습을 하는데 줄넘기 달인이었어요. 제가 너무 놀라서 출연을 제안했고 텅 빈 무대에 줄넘기를 돌리는 아이의 초상을 완벽하게 소화해냈어요. 이렇게 두 친구는 두산아트센터 무대에 오르는 추억을 가지게 되었어요.

〈대심댄쓰〉 출연 시간 메모, 2017, 예술의전당 CJ토월극장, 서울

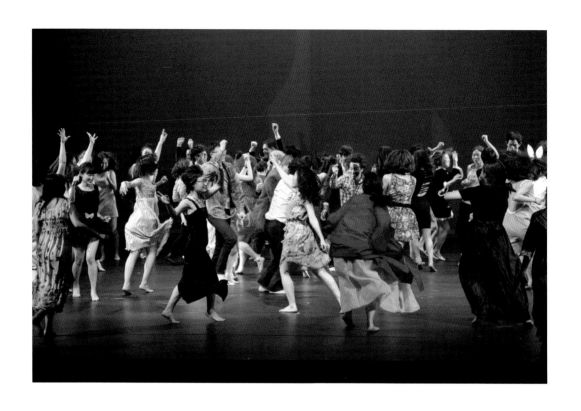

안은미×현시원×신지현

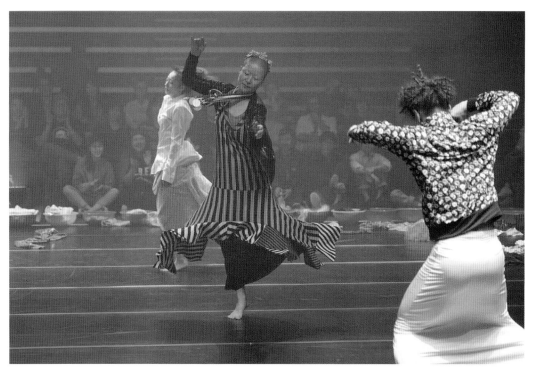

〈슈퍼바이러스〉, 2018, CKL스테이지, 서울

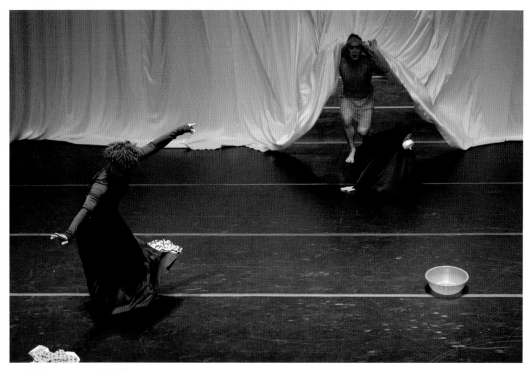

〈슈퍼바이러스〉, 2018, CKL스테이지, 서울

공간을 스코어링하다 *441*

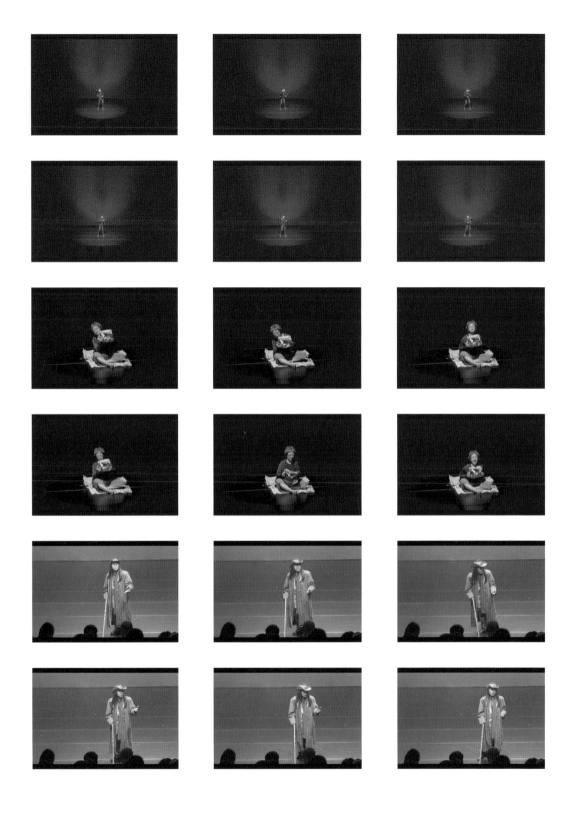

안은미×현시원×신지현

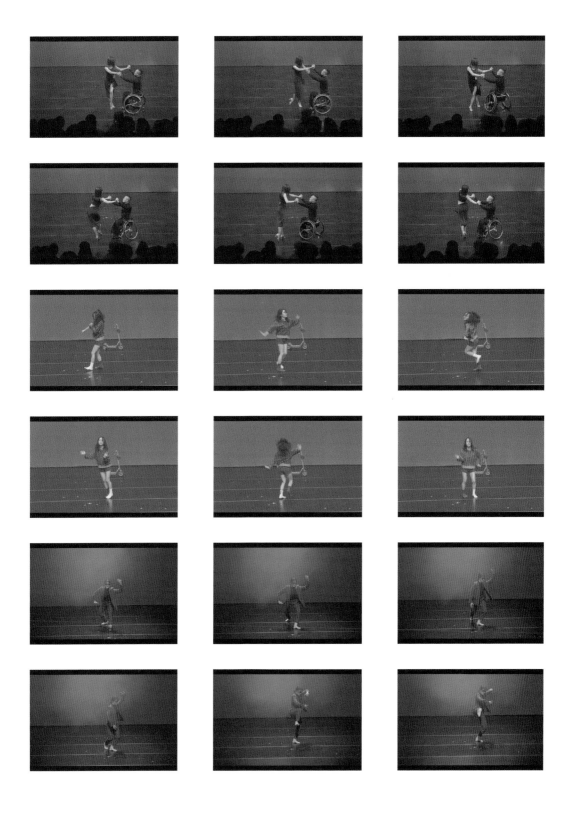

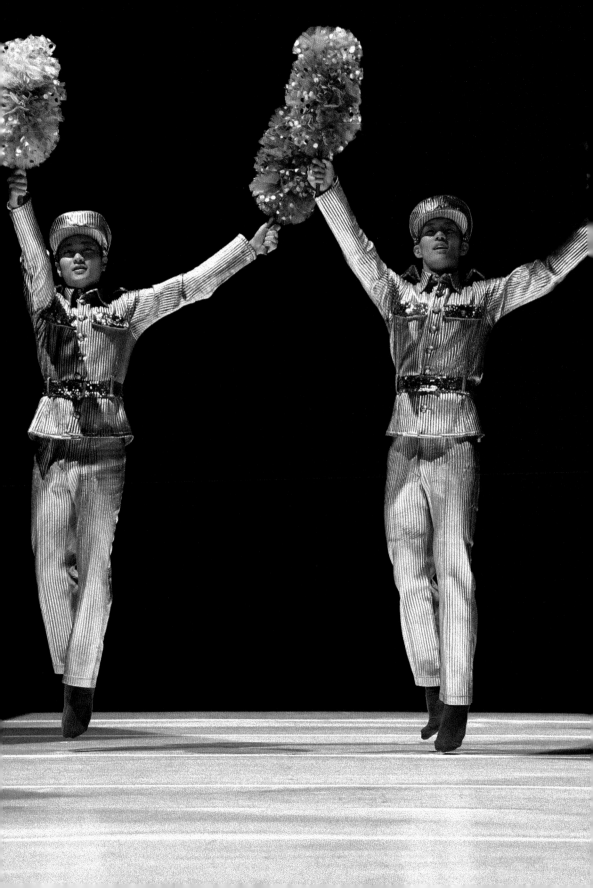

안은미의 북.한.춤

2018

2018년 초연한 〈안은미의 북.한.춤〉은 북한의 춤과 동작을 어떻게 해석할 수 있는가라는 질문에서 출발한 작업이다. 2018년 4월 27일 남북 화해 모드가 신문 헤드라인을 장식하고 한 달 남짓 후인 2018년 6월 1일 초연한 작업으로 국내외 언론의 많은 관심을 받았다. 금색 옷을 입고 군무를 하는 안은미컴퍼니 무용수들이 등장하고, 안은미의 솔로 무대가 펼쳐진다. 군무와 총체극 위주로 발달한 북한 무용은 안은미의 작업에서 특유의 도발과 파격, 가벼움과 무거움이 공존하는 스펙터클과 속도감으로 치환된다. 안은미는 최승희 연구, 재일 무용가 성애순의 초청, 그리고 유튜브 동영상을 통해 북한의 아리랑 퍼포먼스, 피바다 극단의 공연 등을 공부할 수 있다고 전한다. 꼿꼿이 세운 척추와 손동작, 러시아와 고구려의 영향을 받아 위에서 날아다니는 듯한 느낌을 표현한 북한 춤은 춤을 통해 다른 세계와 만나 화합하고 대화하고자 하는 안은미의 철학을 보여준다. 프랑스 파리 시립극장의 상주예술가로 선정된 안은미컴퍼니가 첫 공동 제작한 작품이다.

현: 2018년 제작된 〈안은미의 북.한.춤〉은 김정은 위원장과 문재인 대통령이 만나던 시기와 맞물려 안은미가 동시대의 북한 춤을 어떻게 추게 되었는지가 궁금했어요.

안: 원래 제 다음 프로젝트는 〈방심댄스〉였어요. '안심'과

'대심'에 이어서 이번에는 '방심'이라고 제 마음의 플랜이 있었죠. '방심'은 트랜스젠더 이야기였어요. 어느 극장에서 저를 초대하려고 했던 건데 그 소재가 아직은 조금 힘들다는 의견이 있었어요. 저는 오래 전부터 트랜스젠더 이야기로 작품을 하고 싶었어요. 사회적으로 또 개인의 정치적 존재 방식 문제에서 몹시 중요한 문제이기도 하지만, 저는 트랜스젠더 개인 개인이 너무 사랑스럽고 말도 안 되게 판타스틱하다고 생각하거든요. 그들의 유머라든가 다른 젠더로 살아온 삶을 바라보는 모습을 공유하고 싶었어요. 공식화된 아티스트인 저의 몸을 통해 대단한 파티를 하고 싶었는데 제작비가 없었죠. 그래서 '방심' 다음에 하려고 했던 프로젝트를 한 순서 당겨서 먼저 하게 된 것이었죠. 남북교류의 맥락에서 북한의 예술을 연구하던 여러 시도가 물론 있었지요. 저는 작품 자체로 남과 북을 연결해보고 싶었어요. 다행히 전통공연예술진흥재단 손혜리 이사장이 〈안은미의 북.한.춤〉이라는 타이틀이 탄생 가능하게 적극적으로 팍팍 밀어주셨죠. 서울 시내에 처음으로 '북한'이란 단어를 마음 놓고 걸 수 있었어요. 〈안은미의 북.한.춤〉은, 우리의 유년시절부터 '빨갱이'라는 단어로 가로막힌 그 어둡고 컴컴한 민족 분단의 장벽을 춤이라는 언어로 만나고 싶었어요. 우연히 유튜브를 보다가 '북한 춤'이란 단어를 슬며시 입력하고 컴퓨터 영상 위로 나타난 그들의 춤을 만난 그날을 기억합니다. 왠지 봐서는 안 될 것을 보는 아이마냥 조마조마하게 영상을 관찰하고 있었어요. 그리고 그들은 우리나 올림픽 행사나 국제행사를 통해 남한으로 내려와 같은 언어를 쓰며 단체로 그들의 움직임과 노래를 마음대로 뽐내고 떠나갔습니다. 그래, 언젠가는 최승희가 이어놓은 신무용과 함께 평화를 위한 21세기 한반도의 춤으로 다시 태어나길 고대했어요. 그러나 그 시간이 내게 생각보다 빨리 찾아오게 되었고, 정말로 생각지 못한

4·27 남북정상회담이 6월 1일 초연을 준비하던 〈안은미의 북.한.춤〉 공연 한 달 전에 전 세계로 생중계되었습니다. 덕분에 붉은 포스터에 '북한 춤'이라 인쇄한 포스터가 검열의 대상이 아닌 환영과 반가움의 대상으로 둔갑하는 아이러니를 목격하게 되었지요. (웃음) 오래 살아야 합니다. 주변의 사람들은 어떻게 저런 기회를 이용해 빨리 공연을 준비한 사람처럼 호도했는데 상관없어요. (웃음) 최승희란 이름으로 대신했던 북한 춤은 이제 남한에 착륙하였고 이제 당당하게 우리의 미래를 논의할 수 있게 될 거라 믿기 때문이죠. 가자! 통일!

현: '북.한.춤' 앞에 '안은미'가 들어가지요.

안: 맞아요. 제목이 '안은미의 북.한.춤'이죠. 여러 가지 고민 끝에 나온 제목이었어요. 제목을 정할 때 어떻게 이 작업의 주제를 잘 전달할 수 있을까 너무 고민했어요. 처음엔 '복사 춤'이라고 할까 하다가 돌아가지 말자, 바로 직진하기로 했죠. (웃음) 제목을 정하니 마음이 한결 편하고 가벼워지더라고요. 도중에 저희가 두 개의 북한 음악을 쓰는 저작권에 대해 통일부와 외교부에 문의를 드렸더니 아무도 이런 경험이 없어 어디에 신고해야 하는지 몰라 한참을 찾아 남북경제문화협력재단을 알게 됐어요. 결국 언젠가는 평양에 가야지요. 안은미컴퍼니와 북한 무용단이 만나 신명 나게 미래를 활갯짓했으면 좋겠어요.●

●
안은미의 공연과 최승희의 춤에 대한 논의로는 다음을 참고하라. 안은미는 이 대화에서 유튜브를 경유해 '한반도 춤'을 발견했음을 이야기한다. 대화를 나누는 김남수는 재현적이지 않은 "역사의 곡선 운동"으로서 이 작업을 평가한다. 또 최승희의 춤과 안은미 춤에서 남북한이 조우하는 "역사적 전환의 끝물"에서 피어난 "감응, 감흥적 상태"의 춤으로 읽어낸다. 김남수가 이 대화에서 제목 〈안은미의 북.한.춤〉에 들어있는 '나'라는 지위를 이중적으로

읽어내는 대목도 흥미롭다. 그는 "'의'가 붙으면, 겸손이 동시에 자신감"이라며 안은미의 안무가 유독 여유로워 보였다고 말한다.

김남수, 「지금, 북한 예술을 이야기한다는 것 – 안은미 × 김남수 대담」, 2018.8.13, 웹진 춤:in, 서울문화재단, http://choomin.sfac.or.kr/zoom/zoom_view.asp?type=IN&div=++&zom_idx=379&page=&mode_opts=&cmt_idx=®_user_nm=&cmt_pwd=&cmt_cont=, 2019년 6월 30일 접속.

현: 북한 춤이라 일컬어지는 이미지를 피상적으로 재현하기는
쉽지만, 몸의 동작과 비주얼라이징을 동시에 하는 일은 그렇지
않았을 것 같은데요. 어떤 과정이었나요? 무대 디자인이나
의상 등이 단숨에 나왔나요?

안: 아니, 아니요. 저희가 피상적인 재현에 멈추고 싶지
않아 재일교포로 북한 김일성대학에서 조선무용을 공부한
성애순(무용가) 씨를 서울로 초청해서 북한무용 기본
동작을 직접 배웠어요. 최승희류 신무용의 방법론이 여전히
존재하지만 직접 배우는 것이 정확한 이해에 많은 도움이
된다고 생각했어요. 그래도 다행인 것은 북한 춤은 전통적인
움직임의 맥이 우리와 유사한 점이 많아 배우는 게 하나도
어색하거나 힘들지 않았다는 점이죠. 음악의 장단도 거의
같아요. 무대는 북한 공연 영상에 자주 등장하는 커튼
디자인을 보고 응용해서 제작했어요. 머리막, 주름, 커튼
제작에 어마어마한 예산이 투여됐어요. 의상은 북한 춤
의상과 유사하게 하려고 제작했다가 저희가 만드는 색상이나
재봉 느낌이 복사본에 그치는 것 같아 전면 수정해서 미래의
남과 북이 함께하면 어떤 의상이 될지 예상하는 포인트에
중점을 두었어요. 2019년 2월 파리시립극장에서 유럽
초연 공연 후 프로그래머 클레어 베흘레(Claire Verlet)는
"은미는 의상 브랜드를 열면 더 많은 돈을 벌 거야"라며 적극
추천하더라고요. (웃음)

현: 북한의 춤뿐 아니라 예술, 북한의 이미지 자체를 그간
제대로 경험할 기회 자체가 없었죠?

안: 북한에 대한 주제는 간간이 사진 작업, DMZ 프로젝트,
그림, 디자인 책, 영화 등 지속적으로 진행되고 있었지만
정부에 따라 암묵적 제한이 있었지요. 좋은 예로 2014년
사회주의를 대표하는 평양과 급속성장을 대표하는 서울의
건축 100년사를 건축, 사진, 그림들로 엮어 남북한 100년을

안은미×현시원×신지현

이은 건축 서사 《한반도 오감도》전이 있죠. 한국관 최초로
베니스비엔날레 국제 건축전 황금사자상을 수상하면서
단절을 세계 무대에서 펼쳐놓았잖아요. 무용 공연 중에서도
북한을 주제로 대놓고 이렇게 '북한 춤'이라고 선언한 것은
없었죠. 남한 땅에서 이렇게 '북한 춤'이라고 명명하는 것을
공연한 것이 중요했죠. 가끔은 무지한 용기가 결과를 만드네요.
(웃음) 이제 다른 작가들도 북한에 관한 주제를 논의할 때
다른 이미지로의 접근이 가능하게 된 것 같기도 해요.
앞으로 남은 남·북·미가 정치적으로 올바른 선택을 하는
행운이 있었으면 해요.

현: 무대 의상이 화려했어요. 의상이 금색이었죠.

안: 금색은 불교 문화에서 부처이고 행운이고 부귀영화의
상징이기도 하죠. 전쟁의 이미지에서 평화의 화해 파티 무드로
바꾸는 의미로 금색을 선택했어요. 〈안은미의 북.한.춤〉에 쓴
모자 하나가 백만 원이었어요. 처음 연습하면서는 소위 '북한
사람들'처럼 옷을 만들어서 입었죠. 어떤 방식으로 우리가
북한의 이미지를 구체화하는가의 문제가 결정적이었어요.
머릿속에 존재하는 북한의 이미지가 구체적이지 않기 때문에,
여기 만들어진 구체성은 어쩌면 허구적인 편견일 수 있지요.
그래서 현실적인 군복 색깔 대신 황금 의상을 입자는 생각으로
바뀌었습니다. 이것이 우리에게 미래인 동시에, 손에 잡히지
않는 구체성을 몸으로 드러내는 방식이죠. 북한 옷의 질감이나
패턴이 아니라 '황금'색이 무대에서 뛰게 된 것이죠. 가야금
음악(박순아)은 북한의 60~70년대 음악이 주를 이뤘습니다.
〈눈이 내린다〉 〈연꽃이 필 때〉 〈결전의 길로〉 세 곡을 연주
했는데, 남한 공연에서 북한 음악을 연주하게 될지는 정말
몰랐다고 박순아 씨가 얘기하더라고요. 저는 〈휘파람〉에
맞추어 신나게 휘파람 불었어요. (웃음)

현: 〈안심땐쓰〉와 〈대심땐쓰〉, 〈안은미의 1분 59초 프로젝트〉
모두 안은미의 협업 프로세스였죠. 해외 공연을 많이 하기는
했지만 신작을 무용수들과 짠 것은 오랜만이었죠? 무대
하나로 질주해나가는 공연이 안은미나 무용수들에게 어떤
새로운 감각을 주었나요?

안: 협업은 많은 에너지 소모를 요구합니다. 2010년부터 계속
낯선 사람과 공감대를 형성해야 하니 언제나 처음부터 다시
시작하는 기분이었을 거예요. 그리고 매번 마주하는 대상이
다른 사람들이니 정말 커뮤니케이션에서는 저희 무용단원들이
단연 월등하죠. 오랜만에 저희 단원끼리 작품을 하니 조금
무게가 가볍죠. 자기 것만 책임지면 되니까요. 그래도 북한
춤은 기능적으로 또 다른 근육을 써야 하고 모든 시간을
무용수들이 메꿔나가야 하니 보통 일이 아니에요. 제 작업은
의상. 소품 체인지가 많아 어떨 땐 숨 쉴 시간도 없어요. (웃음)
제 솔로 시간이 유일하게 쉬는 시간인데 길지도 않아요. 옷만
갈아입고 계속 새로 나와서 장면을 몸으로 짜야 하는 거죠.
제가 무대에서 '휘파람'을 부르고 있을 때 옷 갈아입는 짬이
그나마 되는 거죠. 〈안은미의 북.한.춤〉은 순서도 복잡했고
디테일한 자신의 안무를 다 외워야 했고. 오랜만의 도전이었죠.
무대 뒤는 정말 상상을 초월하는 속도전이 필요해요. 저흰
양말도 색깔 맞추어 바꿔 신어야 하거든요.

현: 앞으로 안무하고 싶은 것에 대해 질문 드리고 싶어요.
아시아에 대한 탐구를 종종 말하기도 했는데, 지금 시점에서
안은미가 보는 미래는 무엇인가요?

안: 2020년은 2000년에 태어난 아이들이 성인이 되죠. 그래서
동아시아에서 성년이 된 친구들과 미래를 찾아 나서려고
해요. 그 넓은 대륙의 문화를 공유하고 아시아 나라들 개별의
몸이 만나 대륙의 몸을 찾는 프로젝트일 거예요. 홍콩, 일본,
대만, 인도네시아 등이 함께 협력해서 이 작업을 진행하게

안은미×현시원×신지현

될 것 같아요. 너무 가슴이 벅차 올라요. 춤은 우리를 만나게 할 거예요. 그 무한한 대지의 몸 대 몸으로. 그러면 요동치는 몸 결이 새로운 리듬과 힘을 만들어낼 거 같아요. 한국인이 가진 에너지의 다이내믹스. 냄비 기질. 여기는 산의 기운이 있잖아요. 여기는 단체로 스타가 나오는 게 아니라 투사 같은 돌연변이가 툭툭 등장하는 곳이에요. 혁명의 땅! 한다 하면 쭉 모였다 흩어지고 그런 기운. 그런 걸 다루어보고 싶어요.

현: 타자에 대한 이야기를 안무로 끌어오는 작업들에서 다른 이의 존재는 안은미에게 어떻게 힘과 움직임으로 작동하나요?

안: 저는 어릴 때부터 양로원을 차리는 게 꿈이었어요.• 고아원은 또 아니었고요. 그때 이미 노인 문제를 제가 알아차린 거죠. 저는 타고난 심성이, 제가 가장 기쁠 때가 누가 행복해 할 때에요. 그렇다고 말도 안 되는 희생정신은 아니에요. 근데 그게 나의 컬래버레이션인 거 같아요. 그래서 저의 아트는 '매일매일 프로젝트'죠. 나와 만나는 모든 사람은 행복해야 한다는 그런 것. 제가 작품을 위해 일부러 그러는 건 아니고. 그냥 할머니 이야기하다 보니 애기들 생각나고, 그러다 보니 아저씨도 등장하고 그런 거죠. 그러다 보니 마이너리티로 넘어가서 시각장애인에게 가능성을 보여주고. 장애와 비장애가 만났을 때 보이는 시너지 같은 것, 장애는

•
안은미가 양로원을 차리고 싶었던 마음을 피력하는 것은 실제 다음 프로젝트들로 구현되기도 했다. 이와 관련해 다음의 글을 참고하라. 예로 2009년 10월 29일 경기창작센터 개관식 행사에서 김홍희 전 관장은 안은미의 크레인 공연을 초대했다. 김홍희는 다음과 같이 쓴다. "경기도미술관 관장으로서 경기창작센터 개관을 준비하던 나는 개관식 공연 행사로 물에 빠져 죽은 청소년들의 진혼제를 생각하고 당연히 안은미에게 공연을 부탁하였다. 평소 그녀의 열렬한 "팬"이기도 하지만 그녀야말로 우리가 기대하는 샤먼적이면서도 예술적인 전위적 진혼제를 올려줄 수 있으리라는 확신에서였다." 〈모세의 기적: 자유를 위한 성찰〉(2009)로 이름붙은

안은미의 퍼포먼스에서 크레인에 올라타고 춤을 춤 안은미를 보며, 김홍희는 안은미를 "그로테스크 사이보그 보디"로 명명, "물질적 신체, 심리학적인 신체이자 사회적 신체, 정치적 신체인 그녀의 그로테스크 보디가 유인하는 곳은 만인적 잔치가 벌어지는 유토피아"로 평가한다. (김홍희)

〈모세의 기적: 자유를 위한 성찰〉(2009) 이미지는 본문 42~43쪽을 보라. 김홍희, 춤추는 사이보그, 〈심포카 바리 – 저승편〉 리플릿, 2009, 15~17쪽

공간을 스코어링하다

잊어버리고 몰입하는 것이요. 실제로 그렇게 실행해왔고요. 그런 식의 사회에 대한 작심들이 간단하지만 날 만들어주고 움직이게 하는 거죠. 저는 그냥 그런 사람이니까. 부조화, 불합리에 발끈하고 거짓말도 잘 못 하고 그런 사람인 것 같아요. 조금, 아주 조금이나마 힘없는 어떤 사람들이 저를 만나 우주의 기운을 느끼고 춤출 수 있다면 전 만족해요. 어쩌면 저 위에서 제 몸을 빌려 덩더쿵 덩디쿵 휘리릭 휘리릭 정신없이 사람들을 놀게 만들어주는 것인지도 모르죠.

현: 연기자가 되고 싶었던 적은 없었나요? 표현하는 것의
문제에서 단연 연기자의 표정을 갖고 있잖아요.

안: 제가 초등학교 5학년 때 신문 광고를 보고 배우 오디션
보겠다고 서류를 보낸 적이 있는데, 연락이 안 와서 그런가
보다 하고 계속 혼자 영화 찍고 놀았어요. 언제나 1인 다역.
감독, 시나리오, 배우. 그냥 라디오 드라마 흉내였을 거고
엄마아빠 싸우시는 장면이 영화의 한 장면이었을 거예요.
영화는 제게는 관람하는 거지 제가 출연하는 것은 아니라고
생각하던 시절에 1990년대 영화사 신씨네 신철, 오정환 대표를
알게 되었고, 그 영화사 사무실에서의 파티나 모임은 새로운
감독 세대를 열려는 젊은 감독들이 찾아왔죠. 이광모(영화사
백두대간 대표), 전양준(부산국제영화제 집행위원장), 김성수
감독, 이재용 감독 등이 모임에 있었어요. 1993년에 제가
겨울방학을 이용해 뉴욕에서 서울에 놀러 왔는데 갑자기
김성수 감독이 저보고 〈비명도시〉(1993) 여주인공 역을 오디션
보라고 해서 깜짝 놀라 신나게 오디션 보고 주연을 따냈어요.
근데 주인공 여자 이름이 그냥 '여자'였어요. (웃음) 밤에
포장마차에서 남자랑 싸우고 돌아가는 길에 남자 주인공에게
살해되는 역할인데, 겨울에 골목에서 촬영하다 얼어 죽을
뻔했어요. 너무 신나게 영화 촬영 현장 시스템을 배우는
찬스를 잡고 영화를 보니 더 이해가 팍팍 되더라고요. 김성수

감독 〈비명도시〉뿐만 아니라 이재한 감독 〈컷 런스 딥〉(1998)에 출연하고, 〈헤어 드레서〉(1995), 〈인터뷰〉(1999), 〈미인〉(2000), 〈H〉(2002), 〈원더풀 데이즈〉(2001), 〈다세포 소녀〉(2005) 등에서 안무를 맡아 재미있게 놀았죠. 뉴욕에서도 뉴욕대학교 영화과 후배들이 저 보고 도와달라 해서 영화 찍으면 정신 이상자, 무당. 전부 아름다운 여인과는 너무나 거리가 먼 역할들이었죠. (웃음) 역시 영화도 센 언니는 알아보는 거죠.

현: 안은미의 이 눈부신 컬러를 무엇이라고 이야기할 수 있을까요?

안: 처음부터 제 작업에서 저는 어두웠기 때문에 브라이트했던 거 같아요. 얼마나 절실하면 태양이 그립냐는 거지요. 탱화를 보면 왜 저렇게 화려할까 궁금했어요. 그건 삶이 없다는 거거든요. 그림 속 화려함이 실제로는 없다는 거지요. 살아서 보고 싶은 삶의 극대치의 판타지를 제 작품 안에 가져오고 싶었던 거죠. 어떻게 보면 평화가 실제에서는 불가능한 그런 움직임의 순간들이라고 생각하는 거지요. 이 순간, 순간을 극대화하고 과장하는 것이요. 현실에서는 밝고 화려하기만 한 것은 없으니까 탱화가 있는 거지요. 제 작업에서 계속 컬러를 내세운 건 그 눈부심 때문에 눈을 확 멀게 해서 어둠을 못 보게 하는 거지요. 말하자면 내면을 못 보게 하는 거예요. 무대 위에서 끝없이 네온을 막 때리는 거예요. 밝음과 그 이면의 실제 어둠에 관해 크게 질문을 했던 거죠. 아마도 저는 끝까지 이 무진장하게 미어터지는 네온의 세계를 세상에 팔까 해요. 아주 싼 값에.

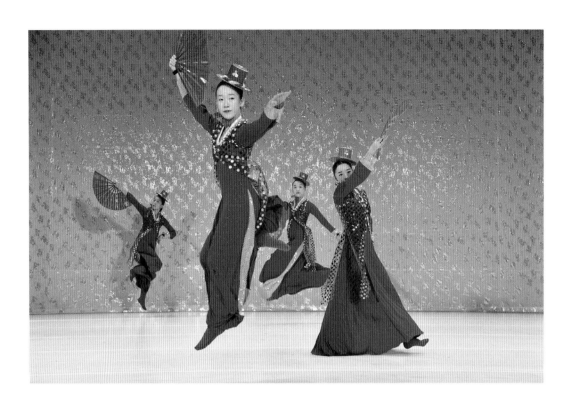

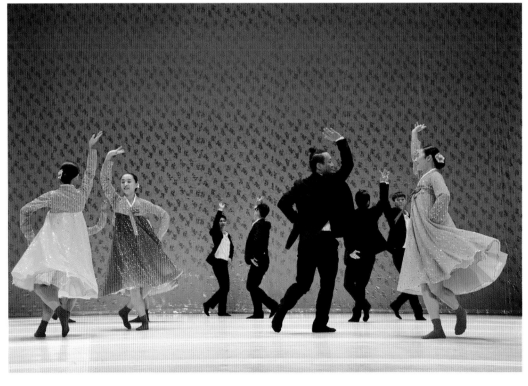

안은미×현시원×신지현

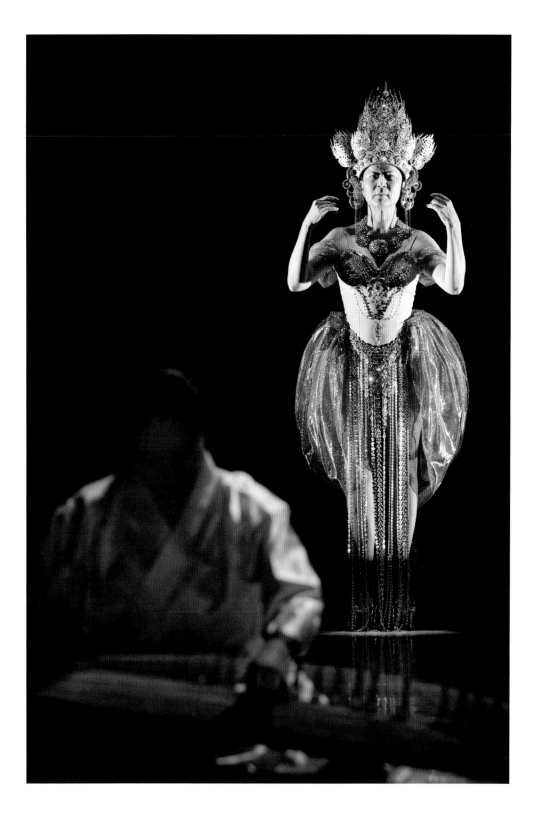

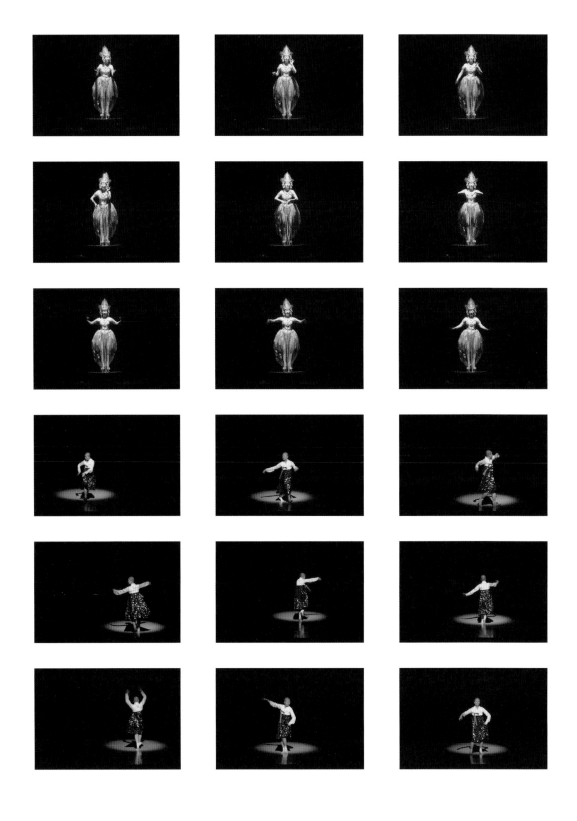

안은미×현시원×신지현

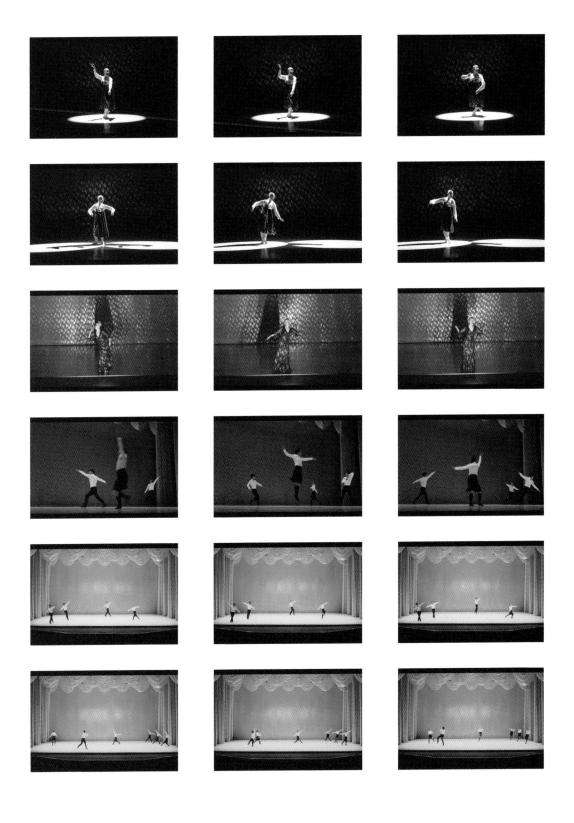

긴 호흡을 견디는 방법론

장영규×현시원×신지현

안은미에게 장영규는 음악감독의 이상의 '같이 보는 사람'이다. 영화음악 감독이자 한국 아방가르드 음악의 혁혁한 작업을 일궈온 음악가 장영규에게 안은미 또한 각별하다. 안은미는 장영규에게 "음악을 지속할 수 있게끔 한" 사람이자 색깔과 재료로서 음악을 다루는 무대를 제공한 사람이다. 뼈대만 주어진 작품의 초기 상태에서 장영규가 안은미의 의도를 파악해 함께, 따로 또 같이 만들어가는 무대는 30년 이어온 협업의 여러 장면을 만들어냈다. 다음 인터뷰는 2019년 4월 16일 서울에서 진행됐다. 자신의 "귀가 무딘가 보다"고 말하는 이 섬세한 음악가는 그의 재료가 만들어내는 소리의 구조와 방법론 한가운데 위치한 안은미와의 협업을 이렇게 기록한다.

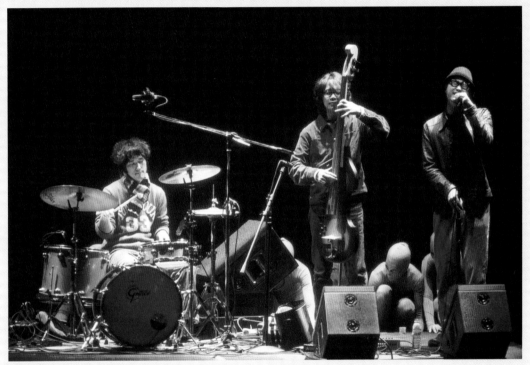

〈장미의 뜰〉, 2000, LG아트센터, 서울

소리의 재료

신지현(이하 신): 안은미와 처음으로 같이 작업한 작품이
〈아릴랄 알라리요〉였죠. LP판 12개를 믹싱해서 만든
음악이었습니다.

장영규(이하 장): 제가 '도마뱀'이라는 밴드 활동을 하기
전이었어요. 취미로 밴드를 하면서 음악을 직업으로 삼느냐
마느냐 하는 기로에 서 있을 때였어요. '그래도 음악을
해볼까?' 하던 시기에 안은미를 만나 음악을 계속할 수
있는 힘을 얻었죠. 저는 그때 아마추어였고 당시에는
누구나 작곡을 쉽게 할 수 있는 때가 아니었어요. 컴퓨터로
음악을 만들기 전이라서. '녹음'이라는 것을 하기 위해서는
녹음실에 찾아가야만 하는 시절이었죠. 무용음악의 경우도
작곡을 한다는 개념이 아니고, 있는 음악을 골라서 붙여주는
시기였거든요. 심지어는 남대문에 있는 신세계백화점
지하 LP 가게에서 일하는, 감 좋은 직원분이 무용음악을
하던 시절이었어요. 음반에 있는 걸 테이프로 옮겨주던
시절이었죠. 그 당시에 제가 밴드에서 데모 음악을 녹음하려고
멀티트랙이라는, 더빙을 네 번 할 수 있는 카세트테이프
녹음기를 가지고 있었어요. 그래서 LP 가게 직원분들이
하는 것보다 음악을 조금 더 섞을 수 있었어요. 〈아릴랄
알라리요〉 음악 작업을 하라고 안은미가 준 게, 바그너, 김소희
판소리, 김대환 타악기였죠. 여러 소스의 음악을 나열해서
연결되어 들리는 편집 방식이 보편적인 때였는데, 바그너의
오케스트라에 김소희의 창을 얹어서 리믹스하는 작업을
했었어요. 그 당시에는 그래도 이런 방식이 좀 재미있었던
것 같아요. 믹싱이 제가 안은미 작업에 했던 첫 번째
방법론이었던 셈이죠.

신: 안은미 공연에서 장영규의 음악은 '멜로디'를 만들어내는
음악이라기보다는 소리 그 자체를 섞고 이어 붙이는
느낌이 강했습니다. 판소리와 정가, 민요가 뒤섞인 〈심포카
바리 – 이승편〉과 같이 장르가 두 가지 이상 섞이는 것도
그렇고요. 〈아릴랄 알라리요〉 이후 장영규의 안은미 음악에서
'장르'의 중첩이 핵심적이라고 할 수 있을까요?

장: 〈아릴랄 알라리요〉를 한 뒤로 무용하는 분들로부터
일이 계속 들어왔어요, 음악을 만들어 달라고요. 그때부터
레코드를 갖다 놓고 음악들을 본격적으로 모으기 시작했어요.
이전까지는 좋아서 듣던 음악밖에 없었는데 무용음악을
위해 재료로서 음악을 찾기 시작하고, 그 재료들을 섞는
재미에 빠져서 남들이 못 찾는 재료를 찾으려 했죠. 장르 안
가리고 모으기 시작했어요. 재료에 대한 관심이 무척 커졌죠.
그러면서 음악의 '장르'라는 게 별 의미 없어진 것 같아요.
표면적으로 들리는 결과물이 장르의 중첩임은 사실이나,
작업 과정에서 음악의 '장르' 자체에는 관심이 없고 소리의
재료에 관심이 있어요. 어떤 소리가 섞이고 리듬과 목소리가
섞이면서 만들어지는 음악들 말이에요. 그렇게 다른 사람을
위해서 음악을 만들기 시작했고, 자연스럽게 〈도마뱀〉 밴드를
하면서는 점점 더 장르나 경계 같은 게 중요하지 않은
음악을 하게 된 것 같아요. 안은미 음악을 하며 훈련되었기
때문이기도 하겠죠.

신: 2002년에 예술의전당에서 열린 '안은미 & 어어부
프로젝트, 〈Please, kill me〉 & 〈Please, forgive me〉 & 〈Please,
look at me〉'는 안은미와 어어부 프로젝트가 함께 이름을 내건
공연이었습니다. 이 공연이 의미심장한 것은 무용음악으로
공연에 삽입되는 것이 아닌, 작업 대 작업으로 안은미와
만난다는 점 인데요. 어떤 공연이었는지요?

장: 그때가 저와 안은미가 함께 작업한 지 10년 되던 해였어요.

그때까지만 해도 라이브 음악을 하던 때였어요. 제가 큰
테마만 연주자들에게 던져주고 같이 즉흥 연주를 하면서
놀자는 식이었어요. 치밀한 구성도 없었고. 지금 생각하면
정말 놀자 판이었어요. 그런데 그런 에너지가 필요하기도
했던 것 같아요.

신: 즉흥 연주라고 하셨는데 안은미와 음악 작업을 할 때
즉흥의 포션이 정해져 있나요?

장: 라이브를 하면서도 정교하게 작업하기 시작한 건
〈안은미의 춘향〉과 〈심포카 바리 – 이승편〉부터였어요. 이전
작업은 즉흥적인 요소가 꽤 많았어요.

신: 연주의 경우는 어떤가요? 안은미 작업에서 연주를
늘 라이브로 하셨었나요?

장: 그렇지 않아요. 〈조상님께 바치는 댄스〉부터는 음원을
사용했어요. 출연자들이 많아지는 등 여러 가지 여건상
라이브를 하지 않기 시작했죠.

신: 안은미의 〈Let me change your name〉에서 무용수
7명의 흥얼거림을 도레미 음계로 따서 컴퓨터로 작업했습니다.
이 작업에 대해 이야기를 듣고 싶습니다.

장: 그 당시에는 여러 가지 사운드로 작업하는 것에 관심이
많을 때라, 왠지 무용수의 목소리만 가지고 음악을 만들어보고
싶었어요. 무용수들의 목소리가 음악으로 됐으면 해서 무용수
개개인의 말하고 흥얼거리는 목소리를 샘플링해서 전체
음악을 만들었죠.

신: 그 전이나 후에 또 이렇게 무용수의 목소리 등을 직접적인
재료로 활용한 적이 있나요?

장: 이전에도 했던 시도이기는 하지만 전체를 다 그러한

방식으로 했던 건 그때가 처음이었어요. 저의 지속적인 관심은
사운드의 재료가 어디에서 온 것인가에 대한 질문이어서
이후로는 다른 소리 재료들, 그리고 다른 결합 방식을 찾고
있는 것 같아요.

현시원(현): 다른 소리 재료, 다른 결합 방식을 찾아온
장영규에게 안은미는 어떤 존재인가요?

장: 음악을 계속할 수 있게 한 존재예요. 안은미를 만났을 때가
24살 정도였을 때였는데, 그전까지는 음악을 잘 못 했던 것
같아요. 안은미와 그 주변 사람들을 만나 여러 경험을 하고,
'올로올로' '스페이스 오존' 같은 곳에 다니면서 많이 배웠어요.
그러면서 어떤 음악을 하고 어떤 방식으로 작업해야 하는지
만들어나갔던 것 같아요. 그때만 해도 가요 일을 병행했는데,
어느 순간 가요 쪽 일은 하지 않아도 되겠다는 생각이
들었죠. 그렇게 되는 과정에 큰 역할을 한 사람이 안은미에요.
안은미의 무용음악을 만들면서 제 음악 색깔도 많이 생긴 것
같아요. 그렇게 많은 음악을 만들어볼 수 있는 기회가 별로

2015년 발매된 CD 표지

없거든요. 다양한 방식으로 여러 가지 실험을 하고 결과를 볼
수 있는 기회가 많았으니까 안은미의 무용에 음악을 만드는 건
특별한 훈련 기회이기도 했죠.

신: 장영규가 만드는 안은미의 무용음악은 꼭 안은미의 춤
안에서 유효한 것인가요? 즉, 개인 작업을 할 때와 안무음악
혹은 영화음악을 할 때 다른 태도로 임하는지 궁금해요.

장: 안은미와의 초기 작업에서는 음악적 완성도에 대해
고민했어요. 무용음악뿐 아니라 다른 작업도 마찬가지였는데
어느 순간부터는 완성도가 중요하지 않기 시작했어요. 내가
만든 음악이지만 그 작업 안에서 존재하는 걸로 만족해도
되겠다. 비우기 시작했어요. 그래서 수없이 많은 작업을
하면서도 음반으로 내는걸 꺼려했던 것 같아요. 요즘 와서
다시 들어보니 괜찮네 하고 있었죠. (웃음)

신: 그동안 안은미 무용음악 작업을 CD로 만드는 식의 유통에
대해 시도한 적이 있나요?

장: CD를 한 번 만들었어요. 정식 음반 발매는 아니고 공연장
판매용으로요. 정리해서 음반으로 만들어 볼까? 하는 생각도
있긴 해요. 작업한 음악이 너무 많아서 CD가 몇 개가 될 것
같더라고요. 그래서 우선 2CD 정도로 정리해 보려고 해요.

리듬에서 출발하는 춤

현: 안은미 음악 작업을 장영규 나름대로 분류한다면 어떤
기준이 가능할까요? 예를 들어 가장 빠른 음악에서 가장 느린
음악의 경험이라든지 혹은 한 공연에 가장 많은 곡을 배치한
작업과 적게 배치한 작업 등의 분류도 가능할까요?

장: 안은미와의 작업이 지금까지 너무 많았었어요. 분류하기가
불가능할 정도로 매 작업이 달랐던 것 같아요. 처음 작업을
시작했을 때부터 안은미가 뉴욕으로 가기 전까지의 작업
방식은 작곡이 아닌 기존 음악을 리믹스하는 작업이었어요.
뉴욕에서 돌아온 이후에는 작품마다 새로 작곡하고 라이브로
공연했어요. 그러다 〈안은미의 춘향〉부터는 라이브와 녹음된
음원을 같이 사용하였고, 〈조상님께 바치는 댄스〉부터는
라이브 없이 음원만 사용하고 있어요. 이 시기부터의 작업
방법은 아무런 색채감 없는 리듬을 준비 중인 공연을 향해
던져줘요. 안은미의 춤(혹은 안무)은 리듬에서 출발한다고
생각해요. 그래서 안무 시작 과정에 색채 없는 리듬을
던져주는 거죠. 안은미컴퍼니가 특정한 기성 음악을
틀어놓으며 연습에 들어가기도 해요. 저는 최대한 음악의
뼈대만 던져주고 안은미가 안무를 할 수 있도록 하고요. 그런
다음 최종 단계에서 작업이 완성된 걸 보고, 떠오른 것들을
뼈대만 있는 음악 위에 입혀요. 처음에는 저도 아무 생각 안
하고 있어요. 그리고 나서 무언가 그림이 보이기 시작하면,
그때부터 몇 번 주고 받으면서 완성시키는 거죠. 사실 이
과정에서 안은미와 무용단원은 엄청 당황해해요. 뼈대만 있는
음악에 맞춰서 안무를 완성하고 연습해서 그 음악이 편하고
익숙한 상태인데, 제가 항상 익숙한 상태로 가는 것에 대해
재미없어하거든요. 안은미도 그렇기 때문에 저랑 맞는 거죠.
몸이 기존 음악에 익숙해진 순간에 제가 다르게 가는 음악을
만들어 주면 무용수들은 "도저히 춤 못 추겠다, 신이 안
난다"라고 하기도 해요. 저는 그러면 "한 3일만 버텨보라"고
합니다. 그러면 안은미와 무용수들도 버티면서 새로운 게
만들어지는 것 같아요.

현: 안은미 공연에서 시간적 개념인 '스코어'는 어떻게
구성된다고 보시나요? 안은미에게 안무란 시간적 개념

못지않게 공간이 중요하다고 추측을 하고 있는데요. 다른
무용가들의 음악 작업과 안은미 공연 음악을 만들 때 특별한
차이를 무엇이라고 보는지 궁금해요.

장: 안은미 작업은 호흡이 엄청나게 길어요. 제가 좋아하는
음악 방식이기도 하죠. 하나의 주제가 긴 시간을 통해
변해나가는 작업을 좋아해요. 대부분의 많은 사람이 그 시간을
잘 기다리지 못해요. 계속 변하기 바라는 기대가 있고 그런
기대에 부응하는 음악을 하게 돼요. 그런데 저는 오히려
그러지 않았으면 좋겠다고 생각한다는 점에서 안은미와
통해요. 호흡이 긴 음악은 대체로 잘 받아들여지지 않는 것
같아요. 안은미처럼 이렇게 긴 호흡을 할 수 있는 사람도 잘
없긴 하겠지요. 한 시간 반짜리 작업을 할 때 3~4곡 만으로도
소화를 할 수 있을 정도죠. 긴 호흡을 견딘다는 점에서
안은미와 저는 잘 맞는 것 같아요.

현: 통상 무용 공연에서 3~4곡을 사용한다면 꽤 적은 음악을
사용하는 건가요?

장: 그렇죠. 보편적으로 음악을 사용하는 방식 때문이기도 하고
기본적으로 한 장면을 길게 가져가는 것을 두려워하기도 해요.
이야기하는 단위를 짧게 잘라서 재밌는 장면을 많이 보여줘야
한다고 생각하는 것 같아요. 안은미 작업은 장면 전환이 많고
빠르게 진행되는 듯이 보이지만 시퀀스 호흡이 길어서 음악의
호흡 단위 역시 긴 편이라고 할 수 있어요.

현: 한 인터뷰에서 "안은미의 최근 작업은 리서치가 많아서
자신은 어느 정도 양념을 치면 된다"고 언급했는데 저는
사실 그 양념이 갖는 포션이 중요하다고 느껴져요. 양념인데
뼈만큼이나 중요한 양념인 거죠. 자신의 음악을 "공연에 양념
한다"고 표현하신 건데, 양념이 과하다고 느껴질 때 뒤로
숨기는 방법은 음악적으로 무엇인가요?

장: 안은미가 작업에서 하고자 하는 이야기들이 예전 작업들에 비해서 명확해졌다고 생각해요. 그에 따라 저도 그 안에서 가지고 올 수 있는 것들이 많아져서 안은미가 들려주고픈 이야기에 관련한 재료로만 음악을 해도 넘치는 것 같아요. 특히 〈안은미의 북.한.춤〉 같은 경우 기존의 북한 음악과 춤에 대한 방대한 양의 리서치 자료가 넘어왔죠. 안은미가 던져준 자료를 정리하는 정도가 음악의 몫이라고 생각해요. '양념'이라고는 하지만 고명처럼 얹어진 양념이 아닌 중화시켜주는 역할인 것 같아요.

현: 〈조상님께 바치는 댄스〉 때부터가 장영규 감독님이 말한 '리서치'가 많아진 출발점이죠.

장: 그렇죠. 그 시기부터 리서치 과정에서 수집한 녹음자료 등을 토대로 음악을 만들게 되죠. 무대에 등장하는 이들이(〈사심없는 댄스〉〈아저씨를 위한 무책임한 댄스〉) 즐겨 듣던 음악을 재료로 사용하기도 하고요. 이전 작업에서는 음악으로 무슨 이야기를 해야 할까 질문해야 할 때도 있었는데, 이 시기 이후로는 모든 게 명확하게 느껴졌죠.

현: 교육자로서의 안은미가 리서치를 통해서 발현되었다고 생각해요. 좋은 공동체 같기도 하고. 몸을 쓴다는 게 건강한 것 같기도 하고요.

장: 저도 오랫동안 함께 작업하면서 〈조상님께 바치는 댄스〉부터 이어져 온 그 전환이 좋다고 생각해요. 이건 안은미가 아니면 누구도 할 수 없는 작업인 것 같아요. 자신의 에너지를 사람들에게 전하고 품을 수 있게 하는 게 안은미죠. 리서치를 하고 녹음해온 파일들을 들어보면, 각자 꺼내 놓기 쉽지 않은 이야기들이 담겨 있어요. 할머니든 청소년이든 아저씨든, 그런 걸 끌어낼 수 있는 게 바로 안은미의 힘인 것 같아요.

현: 많은 리서치에서 출발한 작업들이라 하더라도 장영규
특유의 색깔과 안은미 특유의 무용이 만나는 지점에서
뼈대를 만들고 색깔을 넣고 빼는 건 너무 큰 차이를
만들어내는 요소일 것 같은데요. 음악에서 색깔을 넣고
빼는 건 어떻게 가능한가요?

장: 〈안은미의 북.한.춤〉으로 예를 들어볼게요. 〈안은미의
북.한.춤〉 작업에서 안은미와 컴퍼니 단원들은 노래
〈반갑습니다〉를 틀어놓고 연습을 했어요. 그런데
〈반갑습니다〉를 듣고 저는 이 음악 고유의 힘이 공연 전면에
드러나면 안 된다는 생각이 들었어요. 댄서들은 어쩌면
〈반갑습니다〉 원곡이 품은 정서에 기반하여 안무를 짜고 춤을
추고 있었던 거라고 생각해요. 그런데 저는 작업 막바지에
사운드가 다소 우울하다 싶은 느낌이 들게 눌러줬거든요.
그랬더니 무용수들이 움직여지지 않는다는 거예요. 똑같은
템포와 박자인데 말이죠. 음악을 바꿔달라는 요청에 좀 더
견뎌보라고 했죠. 그렇게 시간을 보내면 거기에 '다른 몸'이
생기는 것 같아요. 저는 주로 이런 방식으로 해요.

현: 안무 리허설을 비롯해서 직접 가서 보시나요?

장: 연습실에 그렇게 많이 가지는 않아요. 연습 장면을
촬영해서 보내주면 영화음악을 만들듯 영상을 보면서
작업해요. 그 후에 어느 정도 안무 작업이 형성되면 중간
단계에서 들으러 가죠. 연습을 보면서 작업 방향이 어디로
가고 있는지 확인하고 다시 작업해요. 무용수분들이 낯선
음악에 맞춰 움직이는 것을 힘들어하기도 하지만, 소화할 수
있는 가능성이 조금이라도 있다면 끝까지 고집하고 제가 봐도
힘들겠다 싶으면 음악을 고치기도 하죠. 시간이 쌓이면서
안은미와의 작업은 한 번에 완성하게 됐어요.

신: 장영규가 영향받은 음악가들은 어떤 사람들인가요? 너무
많겠지만 한둘을 뽑아본다면 누가 가능한가요?

장: 존 케이지, 스티브 라이히(Steve Reich)를 좋아했어요.
무용음악 할 때 사서 모은 것들 중 좋아했던 것들이에요.
특별한 음악가에게 집중하지 않고 닥치는 대로 듣는 편이라서
특정 음악가를 지칭하기는 어려워요. 존 케이지와 스티브
라이히는 그렇게 듣던 중에 유난히 많이 들었던 케이스죠.

현: 안은미 세대가 한국 90년대 문화에 영향을 받았다기보다는
90년대에서 파생된 2000년대 이후의 문화 신(scene)의
사운드를 만들어냈다고 할 수 있을 것 같아요. 90년대 한국의
리얼리티를 직접적으로 만들어내는 작업을 하셨다는 생각이
드는데, 한국 현실에서 장영규가 특히 관심을 가진 한국
리얼리티, 한국 현실의 사운드에서 장영규가 특별히 관심 가진
영역, 사물, 인물들이 있나요? 요즘에도 불교에 관심을 갖고
하시나요?

장: 불교음악은 2008년에 작업했었어요. 특별히 관심
있다기보다는 주변에 국악 하는 사람이 많이 모여들게 되었고,
자연스레 같이 작업하게 됐어요. 그들과 무슨 음악을 해야
하나 고민하던 중에 어렸을 때 기억이 떠올랐어요. 어렸을 때
집에 강매당한 백과사전이나 전집 같은 게 많았는데, 그중
'한국음악전집'을 꺼내 듣다가 낯설고 재미가 없는 음악들
가운데 범패를 듣는 순간 재밌어서 오랫동안 들었던 기억이요.
그 기억 때문에 그 프로젝트를 했어요. 요즘은 판소리하는
사람들과 작업을 해요. '이날치' 라는 새로운 밴드를 이제 막
시작했어요.

현: 사운드의 재료에 대한 작업을 오래 해왔다는 점을
새삼스레 느낍니다.

장: 언제나 그게 제일의 관심이었던 것 같아요. 장르나
멜로디는 다 크게 관심이 안 가고, 어떤 재료의 어떤 소리로
어떤 구조를 이루는 음악인가가 더 중요했어요. 제 작업에서
멜로디는 점점 더 사라지는 것 같아요. 그것에 대해 점점 더
재미를 느끼지도 못하고.

신: 2015년 10월 국립극장에서 〈완월〉이라는 작업으로 직접
무용 연출을 하신 적도 있지요? '강강술래'를 모티프로 한
작업이었습니다.

장: '비빙' 팀을 할 때 2014 소치 동계올림픽에서
국립현대무용단과 함께 행사를 했는데 강강술래 공연을
하더라고요. 강강술래를 제대로 본 건 그때가 처음이었는데
깜짝 놀랐어요. 어떻게 이런 무용이 있을 수 있을까? 그간 봐온
한국무용들과 구조가 너무 달라서 이상했어요. 예술감독님께
"이거 너무 좋다. 어떻게 접근하면 좋은 작업이 될 것 같다.
한번 해보시라"라고 했더니 몇 개월 후에 연락이 와서 제게
직접 하라고 하셨어요. 별로 할 생각이 없었는데, 강강술래가
너무 좋았어요. 그래서 무모하게 도전해봤죠. 음악 작업 방식과
똑같은 방식으로 안무를 했던 것 같아요.

현: 사운드로 느끼는 한국의 리얼리티에 대해서 어떤 변화를
느끼세요? 장영규가 느끼는 사운드의 변화가 있을까요? 그게
선생님의 변화일 수도 있을 것 같고요.

장: 제가 귀가 좀 무딘가봐요. (웃음) 음악도 어느 순간부터는
안 듣고 살고, 귀를 자꾸만 닫고 살아요. 어쩌면 너무 많이
혹사하며 살기 때문에 귀를 오히려 많이 닫고 사는 것 같아요.

4
연대기

2019

© 스튜디오 수직수평

2018

© 옥상훈

〈슈퍼바이러스〉, 안은미컴퍼니 창단 30주년 기념공연, CKL스테이지, 서울 / 〈안은미의 북.한.춤〉, 전통공연예술진흥재단 "문밖의 사람들", 아르코예술극장 대극장, 서울 / 〈Good Morning Everybody〉, 객원안무, 안은미 – 칸두코댄스컴퍼니 무용신작, 아르코예술극장 소극장, 서울

〈Good Morning Everybody〉, 객원안무, 안은미 – 칸두코댄스컴퍼니 무용신작, 아르코예술극장 소극장, 서울

〈Let me change your name〉: Teatre El Musical 초청공연, Teatre El Musical, Valence (ES); Cadiz en Danza, Vadiz (ES); Tanec Praha Festival, PONEC Dance Venue, Prague (CZ); La Halle aux Grains 초청공연, La Halle aux Grains, Blois (FR) / 〈안은미의 북.한.춤〉: Belgrade Dance Festival, Yugloslav Drama Theatre, Belgrade (RS); TanzMainz Festival, Großes Haus, Mayence (DE); Théâtre de la Ville 상주단체 공연, Théâtre de la Ville, Paris (FR) / 〈조상님께 바치는 댄스〉: TanzMainz Festival, Großes Haus, Mayence (DE)

〈Let me change your name〉: Indonesian Dance Festival, Taman Ismail Marzuki, Jakarta (ID); Oriente Occidente Dance Festival, Teatro Zandonai, Rovereto (IT); L'Otogone 초청공연, L'Otogone, Pully (CH) / 〈조상님께 바치는 댄스〉: OzAsia Festival, Dunstan Playhouse, Adelaide (AU); 제18회 서울국제공연예술제(SPAF), 대학로예술극장 대극장, 서울; Grec Festival of Barcelona, Mercat de les Flors, Barcelona (ES); Festival Tanec Praha, FORUM KARLÍN, Prague (CZ); Sibiu International Festival of Theatre, Colegiul Naţional Octavian Goga, Sibiu (RO); Theatre de la ville de Luxembourg 초청공연, Theatre de la ville de Luxembourg, Luxembourg (LU); Holland Dance Festival, Theater aan het Spui, The Hague (NL); Holland Dance Festival, Stadsschouwburg, Amsterdam (NL); Theatre du Crochetant 초청공연, Theatre du Crochetant, Monthey (CH); Theatre de Moliere 초청공연, Theatre de Moliere, Sete (FR) / 〈슈퍼바이러스〉: 안은미컴퍼니 창단 30주년 기념 공연, CKL스테이지, 서울 / 〈안은미의 북.한.춤〉: 전통공연예술진흥재단 "문밖의 사람들", 아르코예술극장 대극장, 서울

일반인 교육 워크샵 〈장애인 공동창작 프로젝트 안은미의 1분 59초〉: 한국장애인문화예술원, CKL스테이지, 서울 / 전시 《1919년 3월 1일 날씨 맑음》, 대구미술관 2, 3전시실, 대구

전시 《No Space Between》, 통의동 보안여관 기획전, 보안여관, 서울

〈음악과 건축의 동행 II〉, 볼레로 특별출연, 서울시립교향악단 퇴근길 토크
콘서트, 천도교 중앙대교당, 서울 / 〈쓰리쓰리랑〉, 전통공연예술진흥재단 아리랑
컨템퍼러리 시리즈 아리랑×5, 국립극장 KB청소년하늘극장, 서울 / 〈도시, 다시
도시〉, 2017 서울 도시건축 비엔날레 공유도시 개막식, 동대문디자인플라자 &
돈의문박물관마을, 서울 / 〈만복기원〉, 국립극단 명동문화마당 6월 초청공연,
명동예술극장 야외광장, 서울 / 〈대심땐쓰〉, 예술의전당 기획공연 SAC CUBE,
예술의전당 CJ토월극장, 서울 / 〈황병산 사냥놀이〉, 평창 G-1년 올림픽 페스티벌,
강릉종합운동장 특설무대, 강원 / 〈Two ladies from Korea〉, 컴퍼니 Linga
25주년 기념공연, L'Octogone Théâtre de Pully, Pully (CH)

〈춘희 춘희 이춘희, 그리고 아리랑〉, 특별출연, 전통공연예술진흥재단 아리랑
컨템퍼러리 시리즈 아리랑×5, 국립극장 KB청소년하늘극장, 서울

〈조상님께 바치는 댄스〉: 넥슨포럼 티움, 넥슨 본사, 경기; Grand Theatre d'Aix
en Provence 초청공연, Grand Theatre d'Aix en Provence, Provence (FR);
Teatro Municipal do Porto 초청공연, Teatro Municipal do Porto, Porto
(PT); 두산인문극장 2017: 갈등, 두산아트센터 연강홀, 서울 / 〈Let me change
your name〉: Dance Umbrella 2017, The Place Theater, London (UK); La
Passerelle 초청공연, La Passerelle, Saint-Brieuc (FR); CND 초청공연,
CND, Angers (FR), Resonance avec la Biennale de Lyon 2017, Maison de
la Danse de Lyon, Lyon (FR) / 〈안심땐쓰〉: Comedie de Clermont-Ferrand
초청공연, Comedie de Clermont-Ferrand, Clermont-Ferrand (FR);
Dusseldorf Festival, The Theater Tent, Dusseldorf (DE) / 〈쓰리쓰리랑〉:
전통공연예술진흥재단 아리랑 컨템퍼러리 시리즈 아리랑×5, 국립극장
KB청소년하늘극장, 서울 / 〈도시, 다시 도시〉: 2017 서울 도시건축 비엔날레
공유도시 개막식, 동대문디자인플라자 & 돈의문박물관마을, 서울 / 〈만복기원〉:
국립극단 명동문화마당 6월 초청공연, 명동예술극장 야외광장, 서울 /
〈대심땐쓰〉: 예술의전당 기획공연 SAC CUBE, 예술의전당 CJ토월극장, 서울
/ 〈음악과 건축의 동행 II〉: 볼레로 특별출연, 서울시립교향악단 퇴근길 토크
콘서트, 천도교 중앙대교당, 서울 / 〈황병산 사냥놀이〉: 평창 G-1년 올림픽
페스티벌, 강릉종합운동장 특설무대, 강원 / 〈Two ladies from Korea〉: 컴퍼니
Linga 25주년 기념공연, L'Octogone Théâtre de Pully, Pully (CH)

전시 《2017 MOVE Dance Film Festival》, Centre Pompidou, Paris (FR)

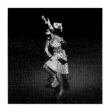

〈16 Night of FGI〉, 세계패션그룹 한국협회 연말행사, 조은숙 갤러리, 서울 /
《올라퍼 엘리아슨: 세상의 모든 가능성》展, 오프닝 공연, 삼성미술관 리움, 서울
/ 〈불노장생 不老長生〉, 안양시민축제 특별공연, 평촌중앙공원 특설무대, 경기 /
〈안심땐쓰〉, 우리금융아트홀 상주단체공연, 우리금융아트홀, 서울

〈한국특별주간 We are Korea, Honey〉, 기획, 파리여름축제, Carreau du
Temple, Paris (FR)

〈조상님께 바치는 댄스〉: Staatstheater Darmstadt 초청공연, Staatstheater
Darmstadt, Darmstadt (DE); Kampnagel 초청공연, Kampnagel, Hambourg
(DE); Le Tangram, Scène Nationale d'Evreux Louviersm, Évreux (FR);
Festspiele Ludwigshafen, Theater im Pfalzbau, Ludwigshafen (DE);
Théâtre-Sénart 초청공연, Théâtre-Sénart, Sénart (FR); La Filature
초청공연, La Filature, Mulhouse (FR); Espace Malraux 초청공연, Espace
Malraux, Chambéry (FR); 영주시, 영주문화예술회관 까치홀, 경북; Festival
STEPS, Bâtiment des Forces Motrices, Genève (CH); Festival STEPS,
Kaserne, Bâle (CH); Festival STEPS, L'Octogone, Pully (CH); Festival
STEPS, Gessnerallee, Zurich (CH); La Comedie de Valence 초청공연, La
Comedie de Valence, Valence (FR); MA-Scene Nationale Montbeliard
초청공연, MA-Scene Nationale Montbeliard, Montbeliard (FR); Scene
Nationale d'Albi, Scene Nationale d'Albi, Albi (FR); 예울마루 초청공연,
여수 GS칼텍스 예울마루, 전남; 2015~2016 한불 상호교류의 해, Maison de
la Danse, Lyon (FR); 2015~2016 한불 상호교류의 해, MC2, Grenoble (FR);
2015~2016 한불 상호교류의 해, Le Manege-Scene National de Reims,
Reims (FR), 2015~2016 한불 상호교류의 해, La Comedie de Clermont-
Ferrand, Clermont-Ferrand (FR) / 〈16 Night of FGI〉: 세계패션그룹
한국협회 연말행사, 조은숙 갤러리, 서울 (KR) / 《올라퍼 엘리아슨: 세상의
모든 가능성》展: 오프닝 공연, 삼성미술관 리움, 서울 / 〈불노장생 不老長
生〉: 안양시민축제 특별공연, 평촌중앙공원 특설무대, 경기 / 〈안심땐쓰〉:
우리금융아트홀 상주단체공연, 우리금융아트홀, 서울 / 〈Let Me Change Your
Name〉: 파리여름축제 〈한국특별주간 We are Korean, honey〉, Carreau du
Temple, Paris (FR)

일반인 교육 워크샵 (안은미의 1분 59초 프로젝트): 시흥시 2016 생활문화
한마당, ABC행복학습센터 ABC홀, 경기; 우리금융아트홀 상주단체공연,
우리금융아트홀, 서울; 파리여름축제 한국특별주간, 'We are Korean, honey',
Carreau du Temple, Paris (FR) / 연극 〈햄릿 — 손진책 연출〉: 안무, 이해랑 탄생
100주년 기념공연, 국립극장 해오름극장, 서울 / 전시 《그다음 몸_담론, 실천,
재현으로서의 예술》, 소마미술관 전관, 서울

© 박은지

⟨2015 Night of FGI⟩, 세계패션그룹 한국협회 연말행사, 대림창고, 서울 / 《Yellow Floor》, 중국 상하이 히말라야 미술관 10주년 기념공연, 중국 상하이 히말라야 미술관, 상하이 (CN) / 《중명전, 목 놓아 울다》, 광복 70년 기념 특별전 개막식 기념공연, 중명전, 서울 / 《단색화전》, 이탈리아 베니스 비엔날레 국제 갤러리 초청 오프닝 공연, Palazzo Contarini-Polignac, Venice (IT)

⟨출사표⟩, 연출, 서울시립청소년국악단 10주년 기념공연, 세종문화회관 M씨어터, 서울

⟨달거리⟩: Dancing Korea Festival, 92 and Street Y harkness Dance center, New York (USA) / ⟨2015 Night of FGL⟩: 세계패션그룹 한국협회 연말행사, 대림창고, 서울 / ⟨심포카 바리─이승편⟩: 국립극장 공동주최, 국립극장 달오름극장, 서울 / ⟨조상님께 바치는 댄스⟩: 국립극장 초청공연, 국립극장 하늘극장, 서울; 2015~2016 한불 상호교류의 해, Le Carré-Les Colonnes, Saint-Médard-en-Jalles (FR); 2015~2016 한불 상호교류의 해, Opéra de Lille, Lille (FR); 2015~2016 한불 상호교류의 해 Festival d'Automne à Paris, Théâtre de Saint-Quentin-en-Yvelines (FR); Saint-Quentin-en-Yvelines (FR); 2015~2016 한불 상호교류의 해 Festival d'Automne à Paris, Espace Michel-Simon, Noisy-le-Grand (FR), 2015~2016 한불 상호교류의 해 Festival d'Automne à Paris, Théâtre de la Ville, Paris (FR); 제9회 캐나다 TRANSAMERIQUES 페스티벌 초청 개막 공연, Theatre de Jean Duceppe, Montreal (CA); / ⟨아저씨를 위한 무책임한 댄스⟩: 2015~2016 한불 상호교류의 해 Festival d'Automne à Paris, MAC, Créteil (FR) / ⟨사심없는 댄스⟩: 2015~2016 한불 상호교류의 해 Festival d'Automne a Paris, Théâtre de la Ville, Paris (FR); / ⟨Yellow Floor⟩: 중국 상하이 히말라야 미술관 10주년 기념공연, 중국 상하이 히말라야 미술관, 상하이 (CN); / ⟨중명전, 목 놓아 울다⟩: 광복 70년 기념 특별전 개막식 기념공연, 중명전, 서울 (KR); / ⟨아저씨를 위한 무책임한 댄스⟩: 화성문화재단 스승의 날 특별기획, 동탄복합문화센터 반석아트홀, 경기 / ⟨단색화전⟩: 이탈리아 베니스 비엔날레 국제 갤러리 초청 오프닝 공연, Palazzo Contarini-Polignac, Venice (IT); / ⟨심포카 바리─이승편⟩: 제1회 경기공연예술 페스타, 의정부예술의전당 대극장, 경기

일반인 교육 워크샵 ⟨안은미의 1분 59초 프로젝트⟩: 수원문화재단 초청공연, 수원 SK 아트리움 소공연장, 경기 (KR), 화성문화재단 초청공연, 동탄복합문화센터 야외공연장, 경기 (KR); / 전시 《댄싱 마마》, 코리아나미술관 2015 하반기 국제기획전, 코리아나미술관 전관, 서울 (KR)

2014

〈안은미의 핑퐁파티〉, 한국공연예술센터 2014 시민참여형 예술프로젝트
'공원은 공연 중', 대학로 마로니에공원, 서울 / 〈바디 뮤지엄〉, 아시아 예술축전,
안산시 원곡동 만남의 광장, 경기 / 〈제비다방—이상을 위한 이상한 개인레슨〉,
이상생일잔치초청공연, 이상의집, 서울 / 〈스펙타큘러 팔팔땐쓰〉, 두산아트센터
상주단체 공연, 두산아트센터 연강홀, 서울

〈쾌〉, 연출, 이희문 오더메이드 레퍼토리, 아르코예술극장 소극장, 서울 /
〈안드레이 서반의 다른 춘향〉, 안무, 국립창극단 세계거장시리즈 2, 국립극장
달오름극장, 서울 / 〈바디 뮤지엄—몸에서 몸으로〉, 연출, 예술경영지원센터
PAMS 10주년 기념 오프닝, 국립극장 달오름극장, 서울 / 〈설립자〉, 연출,
민요대잔치, 국립극장 해오름극장, 서울

〈조상님께 바치는 댄스〉: 두근두근 늦바람 청춘제, 충남대 정심화국제문화회관,
충남; Festival Paris Quartier, Theatre National de Colline, Paris (FR);
Liege International Dance Festival, Théâtre de Liège, Liege (BE) /
〈안은미의 핑퐁파티〉: 한국공연예술센터 2014 시민참여형 예술프로젝트
'공원은 공연 중', 대학로 마로니에공원, 서울 / 〈바디 뮤지엄〉: 아시아 예술축전,
안산시 원곡동 만남의 광장, 경기 / 〈제비다방—이상을 위한 이상한 개인레슨〉:
이상생일잔치초청공연, 이상의집, 서울 / 〈심포카 바리—이승편〉: LIG문화재단
초청공연, 부산 LIG아트홀, 부산 / 〈스펙타큘러 팔팔땐쓰〉: 두산아트센터
상주단체 공연, 두산아트센터 연강홀, 서울

일반인 교육 워크샵 〈안은미의 1분 59초 타임캡슐〉: 문화체육관광부 2014
꿈다락 토요문화학교 & 2014 동그라미 예술프로젝트, 안산문화예술의전당
해돋이극장, 경기 / 일반인 교육 워크샵 〈안은미의 1분 59초 프로젝트〉:
경기창작센터 상주단체 공연, 경기창작센터 섬마루극장, 경기; LIG문화재단
기획공연, 부산 LIG아트홀, 부산 / 일반인 교육 워크샵 〈Ok! Let's talk about
sex〉: 한국공연예술센터 2014 시민 참여형 프로젝트 안은미의 3355프로젝트,
대학로 예술극장 대극장, 서울 / 일반인 교육 워크샵 〈초생경극—무언〉: 광주
아시아문화전당 쇼케이스, 풍향문화관, 광주

2013

〈Everlasting Friends Asia〉, 노름마치 융합프로젝트 SSBD(Same Same
But Different), 국립극장 KB청소년하늘극장, 서울 / 〈가장 아름다운 당신을
위한 아름다운 땐스〉, 아름다운가게 10주년 기념공연, 석파정 서울미술관 3층
매트릭스홀, 서울 / 〈웰컴 백 남준 백〉, 백남준문화재단 후원회 밤, 아트링크,
서울 / 〈어버이 전상서〉, 충남 당진 노인대학 어버이날 기념공연, 충남 당진
노인복지관, 충남 / 〈몸 그리고 기록적 장소〉, 독일 문화원 재개관 오픈공연,
독일문화원, 서울 / 〈아저씨를 위한 무책임한 땐스〉, 두산아트센터 상주단체
공연, 두산아트센터 연강홀, 서울

〈잡〉, 연출, 이희문 오더메이드 레퍼토리, 아르코예술극장 소극장, 서울

〈Everlasting Friends Asia〉: 노름마치 융합프로젝트 SSBD(Same Same
But Different), 국립극장 KB청소년하늘극장, 서울 / 〈가장 아름다운 당신을
위한 아름다운 땐스〉: 아름다운가게 10주년 기념공연, 석파정 서울미술관
3층 매트릭스홀, 서울 / 〈조상님께 바치는 댄스〉: 군포문화재단 초청공연,
군포시문화예술회관 수리홀, 경기 / 〈심포카 바리—이승편〉: Festival Paris
Quartier, LeTheatre Ephemere, Paris (FR); 재단법인 전문무용수 지원센터
무용인 한마음 축제, 유니버설아트센터 대극장, 서울 / 〈웰컴 백 남준 백〉:
백남준문화재단 후원회 밤, 아트링크, 서울 / 〈어버이 전상서〉: 충남 당진
노인대학 어버이날 기념공연, 충남 당진 노인복지관, 충남 / 〈아저씨를 위한
무책임한 땐스〉: 대전문화예술의전당 공동주최, 대전문화예술의전당 아트홀,
대전 두산아트센터 상주단체 공연, 두산아트센터 연강홀, 서울 / 〈몸 그리고
기록적 장소〉: 독일 문화원 재개관 오픈공연, 독일문화원, 서울

일반인 교육 워크샵 〈움직여라 뚝딱!〉: 문화체육관광부 2013 꿈다락
토요문화학교, 국립극장 별오름극장, 서울 (KR); / 일반인 교육 워크샵 〈피나 안
인 부산〉: LIG 문화재단 커뮤니티 프로그램, 부산 LIG아트홀, 부산 (KR); / 일반인
교육 워크샵 〈몸 SNS 를 위한 전무후무〉: 문화체육관광부 2013 세계문화예술
교육주간, 서울시청 8층 다목적홀, 서울 / 일반인 교육 워크샵 〈피나 안 인 서울〉:
국립레퍼토리시즌 국내우수작, 국립극장 달오름극장, 서울

2012

〈행주치마 댄스파티〉, 제25회 고양행주문화제, 고양어울림누리 어울림광장, 경기 / 〈사심없는 댄스〉, 두산아트센터 상주단체 공연, 두산아트센터 연강홀, 서울

〈심포카 바리—이승편〉: "예술나무, 예술이 세상을 바꿉니다" 발대식, 아르코예술극장 대극장, 서울; 광주브랜드공연축제 초청, 광주문화예술회관, 광주; 제26회 ISPA국제공연예술협회서울총회 (문화변동), 국립극장 청소년하늘극장, 서울; Spring of Culture, Bahrain National Theatre, Manama (BH) / 〈안은미의 댄씽마마 프로젝트—행주치마 댄스파티〉: 제25회 고양행주문화제, 고양어울림누리 어울림광장, 경기 / 〈사심없는 댄스〉: 두산아트센터 상주단체 공연, 두산아트센터 연강홀, 서울

전시 《플레이타임》, 문화서울역284 라이브스테이션, 서울 / 전시 《Now Dance》, 서울대학교 미술관 전시실 1, 3, 서울

2011

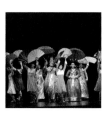

〈脫탈 Asian Cross Road〉, 국립아시아문화전당 복합전시관 개관콘텐츠 개발을 위한 탈(脫) 쇼케이스, 한국예술종합학교 석관동캠퍼스 예술극장 옥상 야외무대, 서울 / 〈안은미의 댄씽마마 프로젝트〉, 경기문화재단 & 수원화성운영재단 주최, 화성행궁 앞 광장, 경기 / 〈가슴걸레—메이드 인 서울역〉, 구 서울역 개관 "카운트 다운" 오프닝 공연, 문화역서울 284 중앙홀, 서울 / 〈Let's say something〉, 2011 하이서울페스티벌, 한강텐트극장 중극장, 서울 / 〈조상님께 바치는 댄스〉, 두산아트센터 상주단체 공연, 두산아트센터 연강홀, 서울

〈심포카 바리—이승편〉: 대전문화예술의전당 기획공연, 대전문화예술의전당 아트홀, 대전; Dusseldorf Festival, The Theater Tent, Dusseldorf (DE); Edinburgh Festival, The Edinburgh Play House, Edinburgh (UK); ISPA국제회의폐막식, 국립극장 KB청소년하늘극장, 서울; 제7회 부산국제무용제 공식초청공연, 해운대 해변특설무대, 부산; 영주 선비문화축제 초청공연, 서천둔치 특설무대, 경북 / 〈脫탈 Asian Cross Road〉: 국립아시아문화전당 복합전시관 개관콘텐츠개발을 위한 탈(脫) 쇼케이스, 한국예술종합학교 석관동 캠퍼스 예술극장 옥상 야외무대, 서울 / 〈안은미의 댄씽마마 프로젝트〉: 경기문화재단 & 수원화성운영재단 주최, 화성행궁 앞 광장, 경기 / 〈가슴걸레—메이드 인 서울역〉: 구서울역 개관 "카운트 다운" 오프닝 공연, 문화역서울 284 중앙홀, 서울 / 〈Let's say something〉: 2011 하이서울 페스티벌, 한강텐트극장 중극장, 서울 / 〈조상님께 바치는 댄스〉: 두산아트센터 상주단체 공연, 두산아트센터 연강홀, 서울

연극 〈벌〉: 안무, (재)국립극단 /명동예술극장 공동제작, 명동예술극장, 서울 / 전시 《도가도비상도》, 제 4회 광주디자인비엔날레, 광주비엔날레관, 광주

2010

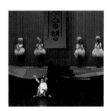

〈미궁〉, 2010 황병기의 소리여행 "가락 그리고 이야기", 예술의전당 콘서트홀, 서울 / 〈광인보光人譜〉, 2010 제8회 광주비엔날레 오프닝 퍼포먼스, 광주비엔날레 전시관 앞 광장, 광주 / 〈심포카 바리 ─ 저승편〉, 명동예술극장 복원 1주년 축하공연 "명인열전", 명동예술극장, 서울

2009

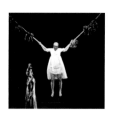

〈백남준 광시곡〉, 백남준아트센터 국제예술상 수상 기념공연, 백남준 아트센터, 경기 / 〈모세의 기적 자유를 위한 성찰〉, 경기창작센터 개관 기념공연, 경기창작센터, 경기 / 〈토끼는 춤춘다〉, Heidelberg Schlossfestspiele, Dicker Turm, Heidelberg (DE)

〈미궁〉: 2010 황병기의 소리여행 "가락 그리고 이야기", 예술의전당 콘서트홀, 서울 / 〈Let Me Change Your Name〉: Zwinger 초청공연, Zwinger, Heidelberg (DE); Theatre Im Pfalzbau 초청공연, Theatre Im Pfalzbau, Ludwigshafen (DE); DOCK 11 Eden, DOCK 11, Berlin (DE); 예술경영지원센터 센터스테이지 코리아중남미 공연사업 선정 공연, Colombia Bogota National Theater, Bogota (CO) / 〈심포카 바리 ─ 이승편〉: 한국문예회관연합회 2010 지방문예회관 특별프로그램(우수공연) 개발지원 선정사업, 대구 수성아트피아, 대구 / 〈광인보光人譜〉: 2010 제8회 광주비엔날레 오프닝 퍼포먼스, 광주비엔날레 전시관 앞 광장, 광주 / 〈토끼는 운다〉: Heidelberg Schlossfestspiele, Dicker Turm, Heidelberg (DE) / 〈심포카 바리 ─ 저승편〉: 명동예술극장 복원 1주년 축하공연 "명인열전", 명동예술극장, 서울

〈백남준 광시곡〉: 백남준아트센터 국제예술상 수상 기념공연, 백남준 아트센터, 경기 / 〈심포카 바리 ─ 이승편〉: 오스트리아 생폴텐 페스트슈피엘 초청공연, Festspeil St.Polten, St. Pölten (AT); 서울공연예술제 공식초청, 아르코예술극장(舊 문예회관) 대극장, 서울; Korea Festival "Made in Korea", The BOZAR, Brussels (BE) / 〈토끼는 춤춘다〉: 오스트리아 생폴텐 페스트슈피엘 초청공연, Festspeil St.Polten, St. Pölten (AT); Heidelberg Schlossfestspiele, Dicker Turm, Heidelberg (DE); / 〈모세의 기적 자유를 위한 성찰〉: 경기창작센터 개관 기념공연, 경기창작센터, 경기 / 〈Let Me Change Your Name〉: Paratime there: back: now:, Esplanade Theatre Studio, Singapore (SG) / 〈하얀 달〉: 대구문화예술회관 2009 New Year Dance Festival, 대구오페라하우스, 대구

전시 《제1회 백남준아트센터 국제예술상》, 백남준아트센터, 경기

2008

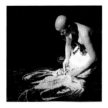

〈스트라빈스키 봄의 제전〉, 서울국제공연 예술제 공동제작작품, 아르코예술극장 대극장, 서울 / 〈Softer, I can't hear you〉, 독일 Freiburg 시립무용단 객원안무, Kleines Haus Theater Freiburg, Freiburg (DE)

〈방언 方言〉, 주관, 정덕미 춤, 정동극장, 서울 / 〈Softer, I can't hear you〉, 객원안무, 〈Softer, I can't hear you〉, Kleines Haus Theater Freiburg, Freiburg (DE)

〈심포카 바리—이승편〉: Pina Bauch Festival(Internationales Tanzfestival NRW 2008), Schauspielhaus, Wuppertal (DE) / 〈하얀 달〉: 배재 목요문화제, 배재대학교 21세기관 콘서트홀, 대전 / 〈정원사〉: 노원문화예술회관 특별 기획공연, 노원문화예술회관, 서울 / 〈스트라빈스키 봄의 제전〉: 서울국제공연 예술제 공동제작작품, 아르코예술극장 대극장, 서울 / 〈Mucus & Angels〉: 2008 제27회 국제현대무용제(MODAFE) 초청공연, 아르코예술극장 대극장, 서울; Company Linga, L'Octogone, Pully (CH) / 〈Softer, I can't hear you〉: 독일 Freiburg 시립무용단 객원안무, Kleines Haus Theater Freiburg, Freiburg (DE);

전시 《우뚝 서세요》, JK Space 갤러리 오픈기념 전시회, JK Space, 서울

2007

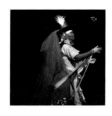

〈정원사〉, 성남아트센터 개관 2주년 기념축제, 성남아트센터 오페라하우스, 경기 / 〈빨간 손수건〉, 제28회 서울무용제 개막초청공연, 아르코예술극장 대극장, 서울 / 〈심포카 바리—이승편〉, 아르코예술극장 기획공연, 아르코예술극장 대극장, 서울 / 〈안은미의 퍼포먼스〉, KBS 백남준 비디오 광시곡 백남준 헌정공연 행사, 여의도 KBS 신관 특별전시장, 서울 / 〈Please! Catch me〉, 아람누리 개관 기념예술제, 고양아람누리 새라새극장, 경기 / 〈I Can Not Talk To You〉, 국제다원예술축제 2007 스프링웨이브 페스티벌 공동제작 공연, 예술의전당 자유소극장, 서울 / 〈Mucus & Angels〉, Company Linga Creation 2007, L'Octogone, Pully (CH)

〈정원사〉: 성남아트센터 개관 2주년 기념축제, 성남아트센터 오페라하우스, 경기 / 〈빨간 손수건〉: 제28회 서울무용제 개막초청공연, 아르코예술극장 대극장, 서울 / 〈Please! Catch me〉: 제61회 국민대학교 수요 예술무대 초청공연, 국민대학교 예술관 대극장, 서울; 아람누리 개관 기념예술제, 고양아람누리 새라새극장, 경기 / 〈심포카 바리—이승편〉: 아르코예술극장 기획공연, 아르코예술극장 대극장, 서울 / 〈Let me change your name〉: 제2회 광주국제공연예술제, 광주문화예술회관 대극장, 광주; 2007 아르코주빈국 행사 초청공연(Corea at ARCO 2007), Circulo de Bellas Artes, Madrid (ES) / 〈안은미의 퍼포먼스〉: KBS 백남준 비디오 광시곡 백남준 헌정공연 행사, 여의도 KBS 신관 특별전시장, 서울; / 〈Louder! Can you hear me?〉: Heilbronn Theater 초청공연, Heilbronn Theater, Heilbronn (DE) / 〈I Can Not Talk To You〉: 국제다원예술축제 2007 스프링웨이브 페스티벌 공동제작 공연, 예술의전당 자유소극장, 서울 / 〈Mucus & Angels〉: Company Linga Creation 2007, L'Octogone, Pully (CH)

연극 〈쾌걸 박씨〉: 안무, 손진책 마당놀이, 장충체육관, 서울

2006

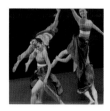

〈Honey Bunny〉 & 〈Black Tomb〉, Physical Virus Collective 초청공연, Zwinger 1, Heidelberg (DE) / 〈Ladies Room〉, Physical Virus Collective 초청공연, Kleines Haus Theater Freiburg, Freiburg (DE) / 〈Louder! Can you hear me?〉, 독일 Freiburg 시립무용단 객원안무, Kleines Haus Theater Freiburg, Freiburg (DE) / 〈굿바이 미스터백〉, 백남준 박물관 기공식 기념공연, 백남준 아트센터, 경기 / 〈新춘향〉, World Music Theater Festival 2006, Teatro nuovo Giovanni Da Udine, Udine (IT)

〈Louder! Can you hear me?〉, 객원안무, 독일 Freiburg 시립무용단 객원안무, Kleines Haus Theater Freiburg, Freiburg (DE) / 〈세상 밖으로 한 걸음〉, 객원안무, 전국대학생무용제 한국체육대학교 무용과

〈新춘향〉: 김해문화의전당 개관 1주년 기념 페스티벌, 김해문화의전당, 경남; 국립중앙박물관 극장 "용" 초청공연, 서울; World Music Theater Festival 2006, Nieuwe Luxor theater, Rotterdam (NL); World Music Theater Festival 2006, Lucent Danstheater, Hague (NL); World Music Theater Festival 2006, De Oosterpoort & Stadsschouwburg, Groningen (NL); World Music Theater Festival 2006, Muziekgebouw aan't IJ, Amsterdam (NL); World Music Theater Festival 2006, Zuiderpershuis, Antwerpen (BE); World Music Theater Festival 2006, Peacock Theater, London (UK); World Music Theater Festival 2006, Teatro nuovo Giovanni Da Udine, Udine (IT) / 〈Louder! Can you hear me?〉: Physical Virus Collective 초청공연, Städtische Bühne, Heidelberg (DE); 독일 Freiburg 시립무용단 객원안무, Kleines Haus Theater Freiburg, Freiburg (DE) / 〈Honey Bunny〉 & 〈Black Tomb〉: Physical Virus Collective 초청공연, Zwinger 1, Heidelberg (DE) / 〈Ladies Room〉: Physical Virus Collective 초청공연, Kleines Haus Theater Freiburg, Freiburg (DE) / 〈굿바이 미스터백〉: 백남준박물관 기공식 기념공연, 백남준아트센터, 경기

2005

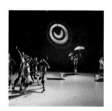

〈Let Me Tell You Something〉, 국립중앙박물관 극장 "용" 개관공연, 국립중앙박물관 극장 "용", 서울 / 〈Let me change your name〉, 아시아 태평양주간 한국의 해, Haus Der Kulturen Der Welt, Berlin (DE)

〈Let Me Tell You Something〉: 국립중앙박물관 극장 "용" 개관공연, 국립중앙박물관 극장 "용", 서울 / 〈Let's Go〉: 부천문화재단 초청공연, 부천복사골문화센터 아트홀, 경기; 제24회 국제현대무용제, 서강대학교 메리홀, 서울; 양주문화예술회관 초청공연, 양주문화예술회관, 경기 / 〈Let me change your name〉: 제5회 서울국제공연예술제 기획공연, 충무아트홀 대극장, 서울 (KR), 아시아 태평양주간 한국의 해, Haus Der Kulturen Der Welt, Berlin (DE) / 〈Please, Touch Me〉: MCT 10주년 기념 Big 4, LG아트센터, 서울

연극 〈김성녀의 벽속의 요정〉: 안무, 우림청담씨어터, 서울 / 영화 〈다세포 소녀〉(이재용 감독), 안무 및 출연

2004

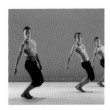

⟨Let's Go⟩, Pina Bauch Festival(Internationales Tanzfestival NRW 2004), Pact Zollverein, Essen (DE) / ⟨Please, Don't cry⟩, Pina Bauch Festival(Internationales Tanzfestival NRW 2004), Schauspielhaus Kieines Haus, Dusseldorf (DE) / ⟨Please, Touch Me⟩, 제12회 창무국제예술제, 호암아트홀, 서울

⟨Let's Go⟩: 제4회 서울국제공연 예술제(SPAF), 서강대학교 메리홀, 서울; Pina Bauch Festival(Internationales Tanzfestival NRW 2004), Pact Zollverein, Essen (DE) / ⟨Please, Don't cry⟩: Pina Bauch Festival(Internationales Tanzfestival NRW 2004), Schauspielhaus Kieines Haus, Dusseldorf (DE) / ⟨검은 무덤⟩ & ⟨하얀 무덤⟩ & ⟨빈 무덤⟩: Festival de la Cité à Lausanne, Jardin du Petit Théâtre, Lausanne (CH) / ⟨Please, Touch Me⟩: 제12회 창무국제예술제, 호암아트홀, 서울 / ⟨Please, Hold My Hand⟩: 제23회 국제현대무용제 독일 FTS(Folkwang Tanzstudio); 문예진흥원 예술극장(현 아르코예술극장) 대극장, 서울

2003

⟨Please, Hold My Hand⟩, 독일 에센(Essen) FTS 무용단 초청 정기공연, Folkwang Tanzstudio, Essen (DE) / ⟨숨겨진 물결⟩, 2003 대구하계유니버시아드대회 성공기념공연축제 "함께 내일로", 대구 계명대학교 야외극장, 대구 / ⟨대구하계유니버사이드대회 폐막식⟩, 대구하계유니버사이드대회 폐막식 공연, 대구월드컵경기장, 대구 / ⟨대구하계유니버사이드대회 개막식⟩, 대구하계유니버사이드대회 개막식 공연, 대구월드컵경기장, 대구 / 안은미 & 어어부 프로젝트, ⟨Please, kill me⟩ & ⟨Please, forgive me⟩ & ⟨Please, look at me⟩, 예술의전당 자유소극장, 서울 / ⟨안은미의 춘향⟩, LG아트센터 초청공연, LG아트센터, 서울

⟨대구시립오페라단 2003 감사 갈라콘서트⟩: 대구시립오페라단 2003 감사 갈라콘서트 공연, 대구오페라하우스, 대구 / ⟨카르미나 부라나⟩: 대구시립합창단—대구시립무용단 합동 정기공연, 대구문화예술회관, 대구 / ⟨Please, Hold My Hand⟩: 독일 에센(Essen) FTS 무용단 초청 정기공연, Folkwang Tanzstudio, Essen (DE) / ⟨숨겨진 물결⟩: 2003 대구하계유니버시아드대회 성공기념공연축제 "함께 내일로", 대구 계명대학교 야외극장, 대구 / ⟨대구하계유니버사이드대회 폐막식⟩: 대구하계유니버사이드대회 폐막식 공연, 대구월드컵경기장, 대구 / ⟨대구하계유니버사이드대회 개막식⟩: 대구하계유니버사이드대회 개막식 공연, 대구월드컵경기장, 대구 / 안은미 & 어어부 프로젝트, ⟨Please, kill me⟩ & ⟨Please, forgive me⟩ & ⟨Please, look at me⟩: 예술의전당 자유소극장, 서울 / ⟨하늘고추⟩: Modafe 2003 제22회 국제현대무용제, 문예진흥원 예술극장 대극장, 서울 / ⟨안은미의 춘향⟩: 대구시립무용단 제43회 정기공연, 대구문화예술회관 대극장, 대구; LG아트센터 초청공연, LG아트센터, 서울

〈육완순의 수퍼스타 예수그리스도 2002〉, 문예진흥원 예술극장 기획공연, 문예회관(현 아르코예술극장) 대극장, 서울 / 〈예맥 아라리〉, 대구남성합창단 정기연주회, 대구문화예술회관, 대구 / 〈Please, Love me〉, 대구 광주 목포 시립무용단 합동공연, 목포문화예술회관, 전남 / 〈Please, Close your eyes〉, LG아트센터 우리시대의 무용가 듀엣전, LG아트센터, 서울 / 〈오늘 하루〉, 미국 Woodstock 즉흥공연, New York (USA) / 〈詩劇―나의 침실로〉, 2003년 대구 하계 유니버시아드 대회 성공기원 음악회 "문학 그리고 가을의 꿈", 대구문화예술회관 대극장, 대구 / 〈Please, Love me〉, 제4회 대구국제무용제 초청공연, 대구문화예술회관 대극장, 대구 / 〈가시리〉, 대구시립합창단 정기연주회, 대구문화예술회관, 대구 / 〈검은 새〉, 광주예술고등학교 예술제, 광주문화예술회관, 광주 / 〈달아 달아〉, 제4회 월경페스티벌 축하공연, 연세대학교 노천극장, 서울 / 〈Version up Daegu〉, 2003 대구하계유니버시아드대회 성공기원의 밤 공연, 대구문화예술회관 대극장, 대구 / 〈Dance Sampler〉, Flying Feet, Symphony Space, New York (USA) / 〈열정〉, 2002 대구 월드컵 첫 경기 식전문화행사 공연, 대구 월드컵경기장, 대구 / 〈하늘고추〉, 2002 대구시립무용단 제41회 정기공연, 대구문화예술회관 대극장, 대구 / 〈Paper lady〉 & 〈Please, Kill Me 〉, 세계음악축제 전통―모던, 아르코예술극장(舊 문예회관) 대극장, 서울 / 〈환경 퍼포먼스〉, 대구시립국악단 제95회 정기연주회 '자연 인간 환경' 특별출연, 대구문화예술회관 대극장, 대구

한국창작춤 〈강미선의 데미안〉, 연출, 제16회 현대춤작가 2인전, 문예회관(현 아르코예술극장) 대극장, 서울

〈육완순의 수퍼스타 예수그리스도 2002〉: 문예진흥원 예술극장 기획공연, 문예회관(현 아르코예술극장) 대극장, 서울 / 〈2002 성냥팔이 소녀〉: 대구시립무용단 제42회 정기공연, 대구문화예술회관 대극장, 대구 / 〈예맥 아라리〉: 대구남성합창단 정기연주회, 대구문화예술회관, 대구 / 〈Please, Love me〉: 대구 광주 목포 시립무용단 합동공연, 목포문화예술회관, 전남; 제4회 대구국제무용제 초청공연, 대구문화예술회관 대극장, 대구 / 〈Please, Close your eyes〉: LG아트센터 우리시대의 무용가 듀엣전, LG아트센터, 서울 / 〈오늘 하루〉: 미국 Woodstock 즉흥공연, New York (USA) / 〈詩劇―나의 침실로〉: 2003년 대구하계유니버시아드대회 성공기원 음악회 "문학 그리고 가을의 꿈", 대구문화예술회관 대극장, 대구 / 〈하얀 무덤〉: 아시아 컨템포러리 댄스 페스티발 2002, Art Theater dB, 고베 (JP); 아시아 국제 현대무용 페스티벌, Dance Box, 오사카 (JP) / 〈가시리〉: 대구시립합창단 정기연주회, 대구문화예술회관, 대구 / 〈검은 새〉: 광주예술고등학교 예술제, 광주문화예술회관, 광주 / 〈달아 달아〉: 제4회 월경페스티벌 축하공연, 연세대학교 노천극장, 서울 / 〈Version up Daegu〉: 2003 대구하계유니버시아드대회 성공기원의 밤 공연, 대구문화예술회관 대극장, 대구 / 〈Dance Sampler〉: Flying Feet, Symphony Space, New York (USA) / 〈열정〉: 2002 대구 월드컵 첫 경기 식전문화행사 공연, 대구 월드컵경기장, 대구 / 〈하늘고추〉: 2002 대구시립무용단 제41회 정기공연, 대구문화예술회관 대극장, 대구 / 〈Paper lady〉 & 〈Please, Kill Me 〉: 세계음악축제 전통―모던, 문예회관(현 아르코예술극장) 대극장, 서울 / 〈환경 퍼포먼스〉: 대구시립국악단 제95회 정기연주회 '자연 인간 환경' 특별출연, 대구문화예술회관 대극장, 대구

연극 〈한여름밤의 꿈〉: 안무, 대구시립극단 제8회 정기공연, 희망 수상무대, 대구 / 영화 〈H〉(이종혁 감독), 안무

2001

⟨성냥팔이 소녀⟩, 2001 대구시립무용단 제40회 정기공연, 대구문화예술회관 대극장, 대구 / ⟨꽃⟩, 엄영자 선생님을 위한 헌정무대, 광주문화예술회관 대극장, 광주 / ⟨사과2⟩ & ⟨하얀 무덤⟩, Central Park Summerstage 2001, Central Park Rumsey Playfield, New York (USA) / ⟨한 여름밤의 축제⟩, 대구시립무용단 야외공연, 대구문화예술회관 야외공연장, 대구 / ⟨E-Moves on: Program B⟩, Honorina Tradition 2001 Spring Season, Aaron Davis Hall, New York (USA) / ⟨대구별곡⟩, 2001 대구시립무용단 제39회 정기공연, 대구문화예술회관 대극장, 대구 / ⟨은하철도 000⟩, LG아트센터 우리 춤 세계화 프로젝트 2: 2001 안은미·춤·서울, LG아트센터, 서울 / ⟨슛! 골인⟩, 2002 월드컵 대구 경북 시도민 보고대회 공연, 대구문화예술회관 대극장, 대구

⟨Dance Space Remembers⟩: Elizabeth Pape 추모공연, Evolving Arts Theater, New York (USA) / ⟨성냥팔이 소녀⟩: 2001 대구시립무용단 제40회 정기공연, 대구문화예술회관 대극장, 대구 / ⟨대구별곡⟩: 제4회 세계무용축제 초청공연, 호암아트홀, 서울 (KR), 2001 대구시립무용단 제39회 정기공연, 대구문화예술회관 대극장, 대구 / ⟨꽃⟩: 엄영자 선생님을 위한 헌정무대, 광주문화예술회관 대극장, 광주 / ⟨검은 무덤⟩ & ⟨토마토 무덤⟩ & ⟨하얀 무덤⟩: Pina Bauch Festival (Ein Fest in Wuppertal), Schauspielhaus, Wuppertal (DE) / ⟨사과2⟩ & ⟨하얀 무덤⟩: Central Park Summerstage 2001, Central Park Rumsey Playfield, New York (USA) / ⟨한 여름밤의 축제⟩: 대구시립무용단 야외공연, 대구문화예술회관 야외공연장, 대구 / ⟨E-Moves on: Program B⟩: Honorina Tradition 2001 Spring Season, Aaron Davis Hall, New York (USA) / ⟨은하철도 000⟩: LG아트센터 우리 춤 세계화 프로젝트 2: 2001 안은미·춤·서울, LG아트센터, 서울 / ⟨슛! 골인⟩: 2002 월드컵 대구 경북시도민 보고대회 공연, 대구문화예술회관 대극장, 대구

연극 ⟨허생⟩: 안무, 대구시립극단 정기공연, 대구문화예술회관 대극장, 대구 / 영화 ⟨원더풀 데이즈⟩(김문생 감독), 안무

2000

⟨장미의 뜰⟩, MCT 5주년 기념공연 우리시대의 무용가 2000, LG아트센터, 서울 / ⟨능금⟩, 제2회 전국 차세대 안무가전, 대구문화예술회관, 대구 / ⟨달거리2⟩ & ⟨A Lady⟩ & ⟨빈사의 백조⟩, 안은미·춤·서울 2000, New York JOYCE Soho Theater, New York (USA) / ⟨빈사의 백조⟩ & ⟨수박⟩, 제6회 죽산 국제 예술제, 웃는 돌 캠프, 경기 / ⟨Please, Help Me⟩, MCT 5주년 기념공연 우리시대의 무용가 2000, 예술의전당 토월극장, 서울 / ⟨Magic Princess⟩, Space Gong, 서울 / ⟨빙빙⟩, 안은미·춤·서울 2000, 아르코예술극장(舊 문예회관) 대극장, 서울 / ⟨레드벨벳⟩ & ⟨여자의 향기⟩, New York Arts Market, New York City Center, New York (USA)

패션쇼 ⟨니마⟩, 연출, 쌈지 구두 패션쇼, 올림픽공원 역도경기장, 서울

⟨하얀 달⟩: 한국컨템퍼러리무용단 25주년 기념공연, 동숭아트센터, 서울; 유네스코 페스티발 2000, 국민대학교 캠퍼스, 서울 / ⟨장미의 뜰⟩: MCT 5주년 기념공연 우리시대의 무용가 2000, LG아트센터, 서울 / ⟨능금⟩: 제2회 전국 차세대 안무가전, 대구문화예술회관, 대구 / ⟨하얀 달⟩ & ⟨검은 무덤⟩ & ⟨검은 달⟩ & ⟨하얀 무덤⟩: Residential Arts, Scott Building Smith College, Massachusetts (USA) / ⟨달거리2⟩ & ⟨A Lady⟩ & ⟨빈사의 백조⟩: 안은미·춤·서울 2000, New York JOYCE Soho Theater, New York (USA) / ⟨빈사의 백조⟩ & ⟨수박⟩: 제주 신라호텔 10주년 기념공연, 제주 신라호텔, 제주; 제6회 죽산국제예술제, 웃는 돌 캠프, 경기 / ⟨Please, Help Me⟩: MCT 5주년 기념공연 우리시대의 무용가 2000, 예술의전당 토월극장, 서울 / ⟨정과부의 딸⟩: 제19회 국제현대무용제, 아르코예술극장(舊 문예회관) 대극장, 서울; 안동 KBS 개국 24주년 기념공연, 안동 KBS홀, 경북; 비디오아트와 함께하는 KBS 국악관현악단 빛—소리, 경북대학교 대강당, 경북 / ⟨Magic Princess⟩: Space Gong, 서울 / ⟨빙빙⟩: 안은미·춤·서울 2000, 아르코예술극장(舊 문예회관) 대극장, 서울 / ⟨레드벨벳⟩ & ⟨여자의 향기⟩: New York Arts Market, New York City Center, New York (USA) / ⟨달거리⟩: FOOD FOR THOUGHT: Bagnolet Platform, New York JOYCE Soho Theater, New York (USA)

영화 ⟨미인⟩(여균동 감독), 몸 연출

1999

〈Revolving Door〉, Columbia University School of the Arts 초청공연, Miller Theater (Columbia University), New York (USA) / 〈못된 마누라〉, 문예회관 대극장 동유럽 음악과의 만남, 문예회관(현 아르코예술극장) 대극장, 서울 / 〈전과부의 딸〉, 제1회 대전현대무용페스티벌, 대덕과학문화센터 대강당, 대전 / 〈초록 무덤〉 & 〈토마토 무덤〉 & 〈하얀 무덤〉, University of Maryland 초청공연, University of Maryland, Maryland (USA)

〈하얀 달〉 & 〈검은 무덤〉 & 〈파란 달〉 & 〈하얀 무덤〉: Duke University Institute of The Arts 초청공연, Reynolds Industries Theater, North Carolina (USA); / 〈빙빙〉: Columbia University School of the Arts 초청공연, Miller Theater (Columbia University), New York (USA); / 〈하얀 무덤〉 & 〈검은 무덤〉: University of Maryland 초청공연, University of Maryland, Maryland (USA); / 〈못된 마누라〉: 문예회관 대극장 동유럽 음악과의 만남, 아르코예술극장(舊 문예회관) 대극장, 서울 (KR); / 〈정과부의 딸〉: 제1회 대전현대무용페스티벌, 대덕과학문화센터 대강당, 대전 (KR); / 〈무지개 다방〉: 99 안은미·춤·서울, 예술의전당 자유소극장, 서울 (KR); / 〈초록 무덤〉 & 〈토마토 무덤〉 & 〈하얀 무덤〉: University of Maryland 초청공연, University of Maryland, Maryland (USA);

영화 〈인터뷰〉(변혁 감독), 안무

1998

〈별이 빛나는 밤에〉, 안은미·춤·서울(Eun-me Ahn Dance '98), New York JOYCE Soho Theater, New York (USA) / 〈경로다방〉, '98 "댄스 씨어터 온" 정기공연, 예술의전당 토월극장, 서울 / 〈검은 무덤〉 & 〈왕자 무덤〉 & 〈토마토 무덤〉 & 〈선녀 무덤〉 & 〈빈 무덤〉 & 〈공주 무덤〉 & 〈꽃 무덤〉, 안은미·춤·서울, 예술의전당 자유소극장, 서울

박은영의 춤 〈풍선무덤〉, 안무, 박은영의 춤, 예술의전당 자유소극장, 서울

〈별이 빛나는 밤에〉: 안은미·춤·서울(Eun-me Ahn Dance '98), New York JOYCE Soho Theater, New York (USA) / 〈하얀 무덤〉: Asian American Arts Alliance's 15th anniversary gala, St. Peter's Church, New York (USA) / 〈달거리〉: Re: Orient Festival, London The Place Theatre, London (UK) / 〈경로다방〉: '98 "댄스 씨어터 온" 정기공연, 예술의전당 토월극장, 서울 / 〈무지개 다방〉 中 레드 솔로: Season Finale! Martha Returns Fall '98, D.T.W New York Theater, New York (USA) / 〈검은 무덤〉 & 〈왕자 무덤〉 & 〈토마토 무덤〉 & 〈선녀 무덤〉 & 〈빈 무덤〉 & 〈공주 무덤〉 & 〈꽃 무덤〉: 안은미·춤·서울, 예술의전당 자유소극장, 서울

〈Orfeo ed Euridice〉: 무용수, Matha Clarke 연출, Martha Clarke Company, English National Opera—New York City Opera 기획공연, Lincoln Center NYC, New York (USA) / 영화 〈컷 런스 딥〉(이재한 감독), 출연

1997

〈무지개 다방〉, 안은미 춤 뉴욕(Eun-me Ahn Dance '97), DTW's Bessie Schönberg Theater, New York (USA) / 〈Boxing Queen〉, The Yard, Martha's Vineyard M.A Yard 25주년 기념 공연 "Envolving Arts", New York JOYCE Soho Theater, New York (USA)

〈달거리〉: Music by 김대환, 백남준 New York—Seoul 멀티미디어 페스티벌, Courthouse Theater, New York (USA); / 〈무지개 다방〉: 안은미 춤 뉴욕(Eun-me Ahn Dance '97), DTW's Bessie Schönberg Theater, New York (USA); / 〈하얀 무덤〉 & 〈빈 무덤〉: Re-Oriental 페스티벌, 런던 The Place 극장, 런던 (UK); / 〈Boxing Queen〉: The Downtown Arts Festival: Dance Now '97 Preview, The Chelsea Piers Sports Center, New York (USA), The Yard. Martha's Vineyard M.A Yard 25주년 기념 공연 "Envolving Arts", New York JOYCE Soho Theater, New York (USA)

〈Marco Polo〉: 무용수, Matha Clarke 연출, Martha Clarke Company, New York City Opera 초청공연, New York State Theater in Lincoln Center NYC, New York (USA), 25th Hong Kong Arts Festival, Hong Kong Cultural Centre Grand Theater, Hong Kong (HK); / 〈Orfeo ed Euridice〉: 무용수, Matha Clarke 연출, Martha Clarke Company, English National Opera—New York City Opera 기획공연, National Theatre, London (UK)

1996

〈Fish Tomb〉 & 〈Baby Tomb〉 & 〈Snow Tomb〉 & 〈Empty Tomb〉, 안은미컴퍼니 신작 발표, The Ohio Theater, New York (USA) / 〈Snow Tomb〉, The Yard's Choreographer and Dancers Session, The Yard Martha's Vineyard, Massachusetts (USA) / 〈담요 다방〉, The Yard's Choreographer and Dancers Session, The Yard Martha's Vineyard, Massachusetts (USA)

〈Fish Tomb〉 & 〈Baby Tomb〉 & 〈Snow Tomb〉 & 〈Empty Tomb〉: 안은미컴퍼니 신작 발표, The Ohio Theater, New York (USA) / 〈하얀 무덤〉: 96 우리시대의 춤, 예술의전당 자유소극장, 서울 / 〈눈 무덤〉: The Yard's Choreographer and Dancers Session, The Yard Martha's Vineyard, Massachusetts (USA) / 〈담요 다방〉: The Yard's Choreographer and Dancers Session, The Yard Martha's Vineyard, Massachusetts (USA)

〈Marco Polo〉: 무용수, Matha Clarke 연출, Martha Clarke Company, Münchener Biennale, Muffathalle, München (DE)

1995

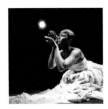

1994

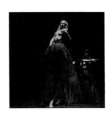

〈하얀 달〉 & 〈검은 달〉 & 〈붉은 달〉 &〈달거리〉, 안은미컴퍼니, Merce Cunningham Studio, New York (USA); / 〈검은 무덤〉 & 〈물고기 무덤〉 & 〈토마토 무덤〉, 사토시 하가(Satoshi Haga)와 합동 공연, Gowanus Arts Exchange, New York (USA) / 〈달〉, MA. Prticia Nanon Residency Season Performance, The Yard Martha's Vineyard, Massachusetts (USA) / 〈하얀 달〉, MA. Prticia Nanon Residency Season Performance, The Yard Martha's Vineyard, Massachusetts (USA)

〈여자의 향기〉, New Wave Dance Festival, SUNY Purchase College Westchester, New York (USA) / 〈붉은 달〉, Tisch: 2nd Avenue Dance Company, The Yard Martha's Vineyard, New York (USA)

〈하얀 달〉 & 〈검은 달〉 & 〈붉은 달〉 &〈달거리〉: 안은미컴퍼니, Merce Cunningham Studio, New York (USA) / 〈하얀 달〉: Fresh Track, DTW's Bessie Schönberg Theater, New York (USA); MA. Particia Nanon Residency Season Performance, The Yard Martha's Vineyard, Massachusetts (USA) / 〈검은 무덤〉 & 〈물고기 무덤〉 & 〈토마토 무덤〉: 사토시 하가(Satoshi Haga)와 합동 공연, Gowanus Arts Exchange, New York (USA) / 〈달〉: MA. Prticia Nanon Residency Season Performance, The Yard Martha's Vineyard, Massachusetts (USA) / 〈여자의 향기〉: Dancing for the Yard, Dia Center for the Arts, New York (USA) / 〈하얀 무덤〉: Gowanus Arts Exchange Personal Outlooks 4 Works by Women, Gowanus Arts Exchange, New York (USA)

〈여자의 향기〉: New Wave Dance Festival, SUNY Purchase College Westchester, New York (USA) / 〈하얀 무덤〉: MA. Particia Nanon Residency Season Performance, The Yard Martha's Vineyard, Massachusetts (USA); Works in Progress; an evening of performance art, New York University Eisner & Lubin Auditorium, New York (USA) / 〈붉은 달〉: Tisch: 2nd Avenue Dance Company, The Yard Martha's Vineyard, New York (USA)

영화 〈헤어 드레서〉(최진수 감독), 안무

1993

1992

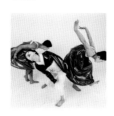

〈달거리〉, 한국 현대무용 30주년 기념축제 "현대무용가 9인 展", 문예회관(현 아르코예술극장) 소극장, 서울 / 〈하얀 무덤〉, Tisch Dance: New York University Tisch School of the Arts Theatre Program, New York University Fifth Floor Theatre, New York (USA)

〈아릴랄 알라리요〉, 제8회 한국무용제전, 호암아트홀, 서울

〈달거리〉: 한국 현대무용 30주년 기념축제 "현대무용가 9인 展", 문예회관(현 아르코예술극장) 소극장, 서울 (KR); / 〈하얀 무덤〉: Tisch Dance: New York University Tisch School of the Arts Theatre Program, New York University Fifth Floor Theatre, New York (USA) / Interactive Arts Performance Series, Tisch 5th floor theatre, New York (USA)

〈아릴랄 알라리요〉: 제8회 한국무용제전, 호암아트홀, 서울

영화 〈비명도시〉(김승수 감독), 출연

〈뻥짜〉: 무용수, 양정수 안무, 한국컨템포러리무용단, 한국컨템포러리 무용 '92, 문예회관(현 아르코예술극장) 대극장, 서울

1991

1990

〈상사무〉, 이사도라 덩컨 추모 무용제(Isadora Duncan Birth Memorial Festival), 동경예술극장 소극장, 도쿄 (JP) / 〈도둑비행〉, 제1회 MBC 창작무용 경연대회 우수상, MBC, 서울 (KR)

〈상사무〉: 이사도라 덩컨 추모 무용제(Isadora Duncan Birth Memorial Festival), 동경예술극장 소극장, 도쿄 (JP)

〈꿈결에도 끊이지 않는, 그 어두운...〉: 한국 컨템포러리15주년 기념공연, 문예회관(현 아르코예술극장) 대극장, 서울

연극 〈휘가로의 결혼〉: 안무, 극단 실험극장, 문예회관(현 아르코예술극장) 대극장, 서울 / 〈만남〉: 무용수, 안애순 안무, 한국컨템포러리무용단, 제 13회 서울무용제 (제12회 서울무용제 대상 초청작품), 문예회관(현 아르코예술극장) 대극장, 서울; Korea Contemporary Dance Company and Leningrad State Ballet Theatre Joint Performance, Leninsky Komsomol Theatre, Saint-Petersburg (RU); Korea Contemporary Dance Company and Leningrad State Ballet Theatre Joint Performance, Concert Hall Russia, Saint-Petersburg (RU)

연극 〈우리가 서는 소리〉: 안무, 극단 모시는 사람들, 국립중앙극장 소극장(現 국립극장 달오름극장), 서울 / 〈만남〉: 무용수, 안애순 안무, 한국컨템포러리무용단, 제 12회 서울무용제 대상 수상단체 초청공연, 대전시민회관 대강당, 대전; 제 12회 서울무용제, 문예회관(현 아르코예술극장) 대극장, 서울 / 〈상실〉: 무용수, 김용경 안무, 김용경무용단, 김용경 무용발표회, 중앙국립극장 소극장, 서울

1989 1988

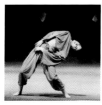 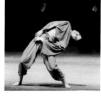

〈메아리〉, 제2회 안은미 개인 발표회, 국립극장 소극장, 서울 / 〈꿈결에도 끊이지 않는, 그 어두운...〉, 한국컨템포러리무용단 정기발표회, 문예회관 (현 아르코예술극장) 대극장, 서울

〈종이 계단〉, 제1회 안은미 개인 발표회, 문예회관(현 아르코예술극장) 소극장, 서울

〈메아리〉: 제2회 안은미 개인 발표회, 국립극장 소극장, 서울 / 〈꿈결에도 끊이지 않는, 그 어두운...〉: 한국컨템포러리무용단 정기발표회, 문예회관(현 아르코예술극장) 대극장, 서울

〈종이 계단〉: 1988 소극장 춤 BEST 5 초대전, 창무춤터, 서울; 제1회 안은미 개인 발표회, 문예회관(현 아르코예술극장) 소극장, 서울

〈정한수〉: 무용수, 안애순 안무, 한국현대무용단, 서울대학교 초청 한국현대무용단공연, 서울대학교 문화관 대극장, 서울; Apple Corps Theatre 초청공연, Apple Corps Theatre, New York (USA) / 〈소리 10 — 떠도는 노래〉: 무용수, 전미숙 안무, 전미숙무용단, 전미숙 춤, 문예회관(현 아르코예술극장) 대극장, 서울 / 〈수퍼스타 예수 그리스도〉: 무용수, 육완순 안무, 서울대학교 문화관, 서울; 송년대공연, 국립극장 대극장, 서울

〈실크로드〉: 무용수, 육완순 안무, 한국 컨템포러리 무용단, 사이다마 국제 콩쿨, 사이타마 회관(埼玉会館), Saitama (JP) / 연극 〈엄마가 아빠를 옷장 속에 매달아 놓았어요. 그래서 너무나 슬퍼요〉: 안무, 극단 여인극장 창단20주년 기념공연, 문예회관(현 아르코예술극장) 대극장, 서울 / 〈수퍼스타 예수 그리스도〉: 무용수, 육완순 안무, 송년특별초청공연, 국립극장 대극장, 서울

⟨해바라기 연가 1⟩, 한국현대무용단 연세대학교 초청공연, 연세대학교 ⟨씨알⟩, 호암아트홀 제3회 신인 발표회, 호암아트홀, 서울
무악극장, 서울 (KR)

⟨해바라기 연가 1⟩: 한국현대무용단 연세대학교 초청공연, 연세대학교 ⟨씨알⟩: 호암아트홀 제3회 신인 발표회, 호암아트홀, 서울
무악극장, 서울

⟨Where am I standing⟩ & ⟨1, 2, 3, 4⟩: 무용수, 박일규 연출, Seoul Institue ⟨하녀 마님⟩ & ⟨아말과 크리스마스 밤⟩: 무용수, 육완순 안무, 김자경 오페라단
for the Arts, Hong Kong Academy for Performing Arts, Lyric Theatre, 무용단, 김자경오페라단 제35회 정기공연, 호암아트홀, 서울 / ⟨한두레⟩: 무용수,
Hong Kong (HK) / ⟨수퍼스타 예수 그리스도⟩: 무용수, 육완순 안무, 서울대학교 육완순 안무, 한국 컨템포러리무용단, 제10회 아시아경기대회 문화예술축전
문화관 기획프로그램, 서울대학교 문화관, 서울 무용제, 중앙국립극장 대극장, 서울 / ⟨수퍼스타 예수 그리스도⟩: 무용수, 육완순
 안무, 국립극장 '86 송년대공연 초청작품, 국립극장 대극장, 서울

〈사막에서 온 편지〉, 이화여자대학교 체육대학 제20회 무용과 졸업 작품 발표회,
호암아트홀, 서울

〈사막에서 온 편지〉: 이화여자대학교 체육대학 제20회 무용과 졸업작품 발표회,
호암아트홀, 서울

〈수퍼스타 예수 그리스도〉: 무용수, 육완순 안무, 전주학생회관, 전주

〈수퍼스타 예수 그리스도〉: 무용수, 육완순 안무, 100회 기념공연, 세종문화회관
대강당, 서울

(수퍼스타 예수 그리스도): 무용수, 육완순 안무, Rome (IT); Cosenza (IT);
이탈리아 공연 귀국기념, 이화여대 대강당, 서울

안은미

이화여자대학교 무용학과에서 학사와 석사를 마친 뒤,
뉴욕대학교 Tisch School of The Arts에서 석사학위를
받았다. 주요 수상 경력으로는 한국현대무용협회
제3회 신인발표회 신인상(1986, 〈씨알〉), 제1회 MBC
창작무용경연대회우수상(1991, 〈도둑비행〉), NYSCA
/NYFA Artist Fellows: Choreography, New York
Foundation for the Arts(1998), 백남준아트센터 제1회
백남준아트센터 국제예술상(2009), 문화체육관광부
2014 예술가의 장한 어머니상(2014), 주프랑스
한국대사관 & 파리외교관클럽 한-불문화상(2015)
등이 있다. 대구시립무용단 예술감독(2000~2004),
하이서울페스티벌 '봄축제' 예술감독(2007~2009) 등을
역임했으며, 1988년도부터 현재까지 안은미컴퍼니
예술감독으로 무용단을 이끌고 있다.

서동진

계원예술대학교 융합예술학과 교수. 시각예술을
비롯한 다양한 영역에서 비평적 글쓰기를 하고 있다.
저서로 『동시대 이후』(2018), 『변증법의 낮잠』(2014),
『자유의 의지, 자기계발의 의지』(2009) 등이
있으며, 국립현대무용단 및 여러 콜렉티브와 함께한
프로젝트에서 드라마터그로도 활동했다.

신지현

전시 기획자. 미술이론을 전공했으며, 90년대
한국 현대미술 관련 논문을 준비 중이다. 《Post-
Pictures》(2015), 제7회 두산 큐레이터 워크샵 기획전
《우리는 별들로 이루어져 있다》(2017, 공동기획),
《3×3: 그림과 조각》(2018), 《Floor》(2019) 등을
기획했으며 여러 전시와 프로젝트에 참여했다.

양효실

서울대 미학과 강사, 미술비평가. 『권력에 맞선
상상력, 문화운동 연대기』(2017), 『불구의 삶, 사랑의
말』(2017), 『빨강, 파랑, 그리고 노랑』(공저, 2018) 등을
저술했고, 주디스 버틀러의 『윤리적 폭력 비판』(2013),
『주디스 버틀러, 지상에서 함께 산다는 것 – 이스라엘
팔레스타인 분쟁, 유대성과 시온주의 비판』(2016) 등을
번역했다.

임근준

미술·디자인 이론/역사 연구자. 청년 시절 LGBT+
운동가이자 미술가로서 실험기를 보냈고, 〈공예와
문화〉 편집장, 《아트인컬처》 편집장 등을 역임했으며,
『크레이지 아트, 메이드 인 코리아』(2006), 『여섯 빛깔
무지개』(2015) 등의 책도 냈다. 2008년의 당대성 붕해
이후, 바른 길을 트려 애쓰고 있다.

장영규

'어어부 프로젝트'와 '이날치' 멤버로 활동 중이다.
연극·영화·무용·시각예술 작품에 협력해 음악을 만든다.
과거 '도마뱀' '비빙' '씽씽' 등의 팀 활동을 거쳤다.

현시원

큐레이터이자 미술 관련 저자. 독립 큐레이터로
여러 공간·기관과의 협업으로 전시와 프로젝트를
진행했다. 2013년부터 전시 공간 시청각 공동
디렉터로 전시와 출판 작업을 병행해왔다. 저서로
『1:1 다이어그램』(2018), 『사물 유람』(2014) 등이 있다.

공간을 스코어링하다:
안은미의 댄스 아카이브

1판 1쇄 2019년 9월 30일

글쓴이: 서동진, 신지현, 안은미, 양효실, 임근준, 장영규, 현시원

책임 편집: 현시원
아카이브 조사 및 연구: 신지현, 현시원
자료 제공: 안은미
자료 정리: 강윤지, 김예지, 박은지, 홍다솜, 신지현, 현시원
디자인: 강문식
자료 스캔: 오석근
사진: 2부 – 김경태
　　　3부 – 441쪽(옥상훈), 454~5쪽(옥상훈)을 제외한
　　　모든 작품 사진은 최영모 촬영
　　　4부 – 474쪽 '2019'(홍철기), 474쪽 '2018'(옥상훈),
　　　477쪽 '2015'(박은지)를 제외한 모든 사진은 최영모 촬영

펴낸이: 김수기
펴낸곳: 현실문화연구
등록: 1999년 4월 23일 / 제25100-2015-000091호
주소: 서울 은평구 통일로 684 1동 403호
전화: 02-393-1125 / 팩스: 02-393-1128 /
전자우편: hyunsilbook@daum.net
ⓗ hyunsilbook.blog.me ⓕ hyunsilbook ⓣ hyunsilbook

ISBN: 978-89-6564-233-6 (03600)